Illustrated Dictionary Of Western Architecture

西方建築圖解詞典

■　■　■　■

看見西方建築細節之美　　王其鈞 著

楓書坊

PREFACE
前言

　　本書是匯集西方建築的各種知識、按照詞典的形式分列條目、並輔以插圖、加上言簡意賅的說明文字而形成的工具書，具有查考和作為普及知識讀本的雙重作用。在西方國家，這種類型的建築知識圖典早已有出版，其無論對於建築師、學者查詢考證，還是對於研究生、學生擴大知識都大有益處。

　　1559年，德國的鮑·斯卡利奇（Paul Scalich）編纂了一本百科全書，他把這本書起名為「Encyclopaedia」。這個書名的詞源出於希臘文 Enkyklios 和 Paideia 兩個單詞。前一個單詞的意思為「普通的」或者是「各方面的」，而後一個單詞的意思為「教育」或「知識」。斯卡利奇想通過自己創造的這個新單詞，讓人感覺到他的這本書的內容有「普通教育」和「全面教育」的意思。關於 Encyclopaedia 這個單詞，中國早年學者將其翻譯為「百科全書」。斯卡利奇擔心讀者不懂他新創造的百科全書的意思，在「百科全書」書名後又注明「或神與世俗科學知識」之語加以補充。在世界知識與文明不斷進步的今天，百科全書的內容不斷被添加和更新，但形式幾乎以它固定的模式呈現，這應該源於它的實用性。

　　我主編的這本書的形式，也是利用上述之實用性，在英語國家稱為 Architectural Visual Dictionary。本書扼要地概述了西方建築的知識和歷史，更添加了反映當代建築的最新成就。在本書的知識分類、編輯方式、圖片配備、查詢等方面都注重完備的系統化。

　　因為這是國內第一部自己編輯的西方建築圖解詞典，編輯工作的困難是可想而知的。作為一個編輯團隊，在資料收集方面非常不易，因此不可避免地有許多缺憾，我們希望同行批評指正，並在今後再版時將問題與建議進行認真吸收和改正，使這本圖解詞典更加完美和具有權威性。

　　本書的內容按照歷史進程的順序分類，形成大的體系，再細分層次，以條目的形式編寫。各歷史時期所收錄的條目比較詳盡地敘述和介紹了它們所屬的風格流派及基本知識，適合高中以上，相當於大專文化程度的廣大讀者使用。作為建築學的參考工具書，它也是讀者進入建築學領域並向其深度和廣度前進的橋梁與階梯。

　　這本《西方建築圖解詞典》的編輯工作，是在中央美術學院和機械工業出版社建築分社領導的大力支持下進行的，這是全書編輯工作能夠在困難條件下進行的有力保證。在此謹向中央美術學院潘公凱院長、楊力書記、譚平副院長，以及機械工業出版社建築分社社長范興國、策劃編輯趙榮表示誠摯的感謝。

王其鈞
2006年2月26日於北京

CONTENTS

目錄

前言

第二章　古希臘建築

第三章　古羅馬建築

第四章　早期基督教與拜占庭建築

第五章　羅馬式建築

第六章　哥德式建築

第七章　文藝復興建築

第八章　巴洛克與洛可可建築

第九章　新古典主義建築

第十章　近現代建築

CHAPTER ONE ｜第一章｜
古埃及建築

古埃及建築歷史背景 >>

　　從上古王國時期開始，到新王國時期埃及的統一，再到最後古埃及被希臘的亞歷山大王所占領而結束，古埃及的發展延續了3000多年的時間。埃及位於非洲北部地區，境內還被大面積的撒哈拉大沙漠覆蓋，所以絕大多數人口都分布在尼羅河沿岸。奔騰不息的尼羅河水猶如生命帶一般，不僅使埃及成為古代世界最為富饒和豐碩的國家，也孕育了古埃及高度發達的文明。整個古埃及的發展歷史可以大致分三個階段：上古王國時期、中古王國時期和新王國時期，其中以上古王國時期與新王國時期的建築成就為最高。

　　埃及的領土由尼羅河谷地區的上埃及，與河口三角洲地區的下埃及兩大部分組成。從公元前3100年第一代法老美尼斯統一了上下埃及之後，古埃及進入第一個高速發展的繁榮階段。法老是統治古埃及的王，是神與人的化身，所以其統治還兼有對神崇拜的成分。古埃及的人們相信，人的靈魂是可以永遠生存於世的，過了一定輪迴的時間還可以回附到肉身上復活，而作為神派遣到人間的統治者——法老則更是如此。即使法老死後，其靈魂仍舊在巡視和護衛著自己的國家和人民，所以更要好好地保護好他的屍體。

布享城堡西門復原圖 >>

　　隨著強盛的古埃及不斷向外擴充，在各個戰略要地也開始修建城堡建築。城堡內由密集的住宅區和大型的行政管理及儲藏區兩大部分組成，新王國後還增添了神廟等建築。城堡外部通常設有壕溝，帶雉堞的圍牆上不僅設有女兒牆和供射擊的垛口，還有通道相互聯繫。

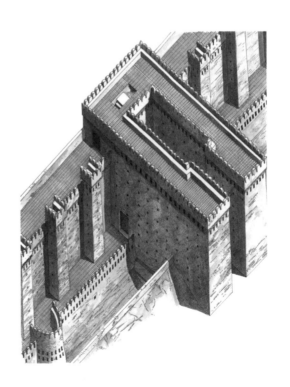

埃及繪畫比例 ≫

在陵墓和神廟建築中出現的壁畫都有著相對固定的比例，這些壁畫的創作也遵循一定的順序，不同工種的匠人以流水線式的工作方式配合工作。古埃及壁畫中的人物都遵循「正面律」的畫法，不管人物頭部面向哪一邊，其身體總是正對著我們的。人物的大小不一，但全身被分為 18 個等分，各部分的比例是固定的。

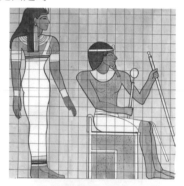

金字塔形制的發展 ≫

第一座通體由石材建造的金字塔，是建於公元前 2788 年的左塞爾金字塔（Step Pyramid of Zoser, Sakkara）。它的外觀還是最初的階梯形式，但製造金字塔所用的石材已經明顯是經過加工的了，金字塔各部分間的比例也已經相當協調。除了金字塔本身以外，早期的金字塔多是以建築群的形式出現的，在這點上左塞爾金字塔也比較有代表性。金字塔作為整個陵墓區的主體，在其周圍還分布著供祭祀用的神廟、柱廊以及其他貴族或官員的墳墓。不僅如此，在金字塔的周圍還埋藏著太陽船。古埃及人相信，法老死後其靈魂將乘坐著太陽船駛入天堂，因此通常都製造大的木船埋藏在金字塔周邊以供其使用，在金字塔內以此為題材的壁畫證實了這一點。

金字塔的初級形式 ≫

古王國時期是金字塔建築發展的時期。古王國時最初的陵墓是比照現實住宅的形式建造的，由墓室與祭祀廳組成。而地下墓室的地上部分是梯形的土坡，多為單層，稱之為馬斯塔巴（mastaba）。後來馬斯塔巴的層數不斷增多，其規模、形狀、外觀不斷變化。為了增加馬斯塔巴的堅固性，以保護其中經過處理的屍體——木乃伊，還在馬斯塔巴上覆以石材。最後，馬斯塔巴終於形成了底部為正方形的成熟的金字塔形式，其建造材料也由土質改為全部由石材建成了。

馬斯塔巴 ≫

馬斯塔巴（mastaba）是埃及墓穴建築中最古老的一種形式，多是由石頭或磚砌而成，墓室就建在馬斯塔巴的地下。這種早期的陵墓平面多呈長方形，四邊的牆面呈坡狀。

階梯形金字塔 　　　　　　　 >>

　　隨著馬斯塔巴的層數不斷增加，每層都向內縮進一些，就形成了早期的階梯形金字塔。這是金字塔的初期形式馬斯塔巴向成熟的金字塔發展過程中的一個階段，同時它也被認為是法老登上天國的階梯，具有強烈的象徵意味。

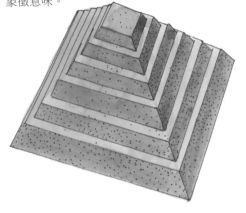

頂部彎曲的金字塔 　　　　　 >>

　　這種金字塔也被稱為折線形金字塔，也是金字塔不斷發展過程中產生的一種形式。是由於在建造過程中內部墓室空間變形，人們無法按原計劃建成直線的金字塔而產生的奇異外形。此時的金字塔外表已經變為光滑的表面，頂部向內收是為了減輕對塔體內部空間的壓力。

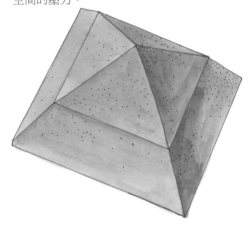

左塞爾金字塔 　　　　　　　　　　　　　　　　　　　　　　　　 >>

　　這是一種早期呈階梯狀的金字塔形式，是最早的一座由加工過的石塊疊砌而成的金字塔。金字塔外形的發展經歷了階梯形、轉角形等多種形式，最終才形成了平滑的外觀形態。早期的金字塔是一組陵墓建築中的一個組成部分，金字塔旁邊最普遍的建築就是這種只設入口的祭祀殿堂，同樣由石塊砌成的殿堂內部十分昏暗。

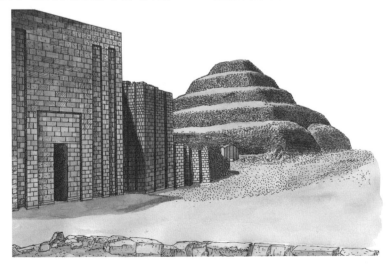

吉薩金字塔群 ≫

　　除了由一座金字塔為主體而組成的建築群以外，由多個不同時期的金字塔組成的金字塔群也很常見。古王國時期最偉大也是最有代表性的金字塔群，是位於今開羅南面的吉薩（Giza）金字塔群。吉薩金字塔群建於第四王國時期，分別由三代統治者的金字塔：古夫（Cheops）金字塔、卡夫拉（Chephren）金字塔和孟卡拉（Mykerinos）金字塔，以及著名的獅身人面像——斯芬克斯（Sphinx）組成。這三座金字塔都為正方錐形，其排列順序正好與天上獵戶座三顆最亮的星星排列順序一致。三座金字塔都由淡黃色的石灰石砌成，外面包砌著一層經磨光的白色石灰石面層，其中體積最大的古夫金字塔的塔尖上原來都是包金的，上面還刻有祈禱的文字。這種做法既裝飾了金字塔，也保護了內部的石材免受風沙的侵蝕。但因為戰爭的關係，金字塔外面的一層石材多被剝去了，所以現如今我們看到的金字塔呈現出的表面多是凹凸不平的。

成熟的金字塔形式 ≫

　　以吉薩金字塔群為代表的成熟金字塔形式，平面為正方形，由四個等邊三角形組成的錐體，金字塔外表的牆面也由一層光滑的石材覆蓋。

古夫金字塔大通廊剖面透視圖 ≫

　　大通廊是金字塔中最特殊的通道，因為它比其他通道都要高大得多。整個通廊長46.64米，高8.54米，由7層逐漸向外出挑的石灰石組成疊澀拱頂，使得大通廊高大而細窄。這種結構使得每層出挑的石塊都相對獨立地固定在牆面上的齒槽裡，減少向下的壓力，即使有一層石板滑落，也不會發生連鎖反應，引起大規模塌陷。

吉薩金字塔群俯瞰圖 ≫

　　從俯瞰圖中看，整個金字塔群由最上部的古夫金字塔，中部的卡夫拉金字塔和底部的孟卡拉金字塔為主體，三座金字塔以對角線為中心，坐落在同一條軸線上。每座金字塔前，面向尼羅河的一面，還都配套設有神廟和祭廟等建築。金字塔後面則是前王朝的馬斯塔巴陵墓區和工匠區。

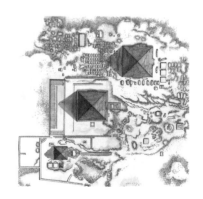

古夫金字塔 ≫

古夫金字塔不僅是三座金字塔中最大的一座，也是古埃及諸金字塔中最大的一座。古夫金字塔底部每邊長 230.6 米，高約 146.4 米，四個角分別對著指南針的四極，四面牆壁都是尺寸準確的等邊三角形。金字塔北面距地面 10 多米的地方設入口，這也是大多數金字塔入口的設置位置。金字塔內部由上部國王墓室、中部王后墓室與地下墓室三部分組成，各部分之間由細窄的走廊相連接。墓室與走廊也是由光滑的石頭砌成的，並且石壁上石頭之間的接縫十分緊密，代表了當時技術的最高水平。

古夫金字塔剖面示意圖 ≫

金字塔的入口位於北面中央偏東的位置，從入口處一直向下，有通道通往地下岩層中的墓室。通道的一側又建有另一條通道，通往金字塔底部的皇后墓室。而法老的花崗石墓室則位於最上端，與皇后墓室之間由一條塔內最寬大的通道相連接。國王墓室兩側還有兩條通風口，通風口有著非常精確的角度，使得獵戶座的三顆亮星每天都會從通風口上部通過。

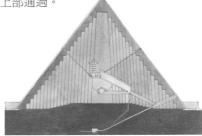

卡夫拉金字塔 ≫

卡夫拉金字塔略低於古夫金字塔，但因其所處位置地面略高，而且塔身也比古夫金字塔更陡，所以顯得與古夫金字塔高度相當。

卡夫拉金字塔前設有祭廟，廟前長長的堤道通向另一座河谷的神廟和獅身人面像。

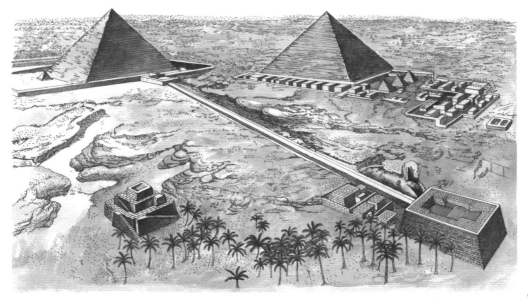

古夫金字塔內墓室減壓石

墓室與通道之間由一個類似於前廳的小室相連接，這個小室設有三道花崗石的閘門。閘門後的國王墓室全部用花崗石砌築而成，其頂部平頂由 9 塊花崗石構成，平頂之上還有 5 層巨大花崗石頂棚，四層為平頂，最上一層為坡頂。特殊的結構使得整個國王墓室有 20 多米的高度，而採用這種結構可以有效地分散重量，以承受上部巨大的荷載，保護墓室。

石窟墓

中王國時期，在山體上開鑿的石窟墓形式取代了金字塔形式的陵墓，這可能是為了增加陵墓的安全性。位於山體之中的石窟墓也仿照地面上人們的住宅形式開鑿而成，墓室底部通常為矩形平面，頂部以平頂和拱頂為主。每個墓室的規模從一室到多室不等，墓室裡面有支撐的圓柱，在最為隱蔽的內室中擱置著死者的棺槨。為了迷惑盜墓者，保護真正的墓室，通常還建有假的墓室或陷阱等。但這些防盜手法顯然很稚嫩，因為絕大多數的石窟墓都不同程度地被盜墓者毀壞。因缺少參考物，所以現今人們對於石窟墓的認識還十分有限。但可以肯定的是，隨著石窟墓開鑿規模的不斷擴大，其組成部分也越來越多樣，還出現了為祭祀活動專門設置的廳堂甚至廟宇，石窟墓也漸漸由山體上的簡易墓室發展為以祭祀廳堂或廟宇為主體的陵墓建築群。

神廟建築

新王國時期，不僅有了經過統一規劃的大型城市，神廟類建築也開始被大規模地建造起來，成為古埃及時期除金字塔外最重要的建築。古埃及神廟是神權與王權的象徵，是供奉太陽神阿蒙（Ammon）的廟宇，只有皇室成員和負責祭祀的僧侶才能進入。神廟的建制大體相同：神廟前有長長的神道，神道兩邊各設成排的石製斯芬克斯雕像。神廟大門前面的空地是群眾進行宗教儀式的場所。神廟的大門通常是由兩堵梯形厚牆組成的，中間留有門道。門前面通常設置一對方尖碑（Obelisk）或法老的雕像，兩邊門牆和方尖碑上都雕刻有記述性的圖形和文字，還布滿了色彩斑斕的浮雕。大門以內是臣子們朝拜的大柱廳。再向裡是由一圈柱廊組成的內庭院和只有法老和僧侶能入內的密室。神廟內的建築按軸線式布置，一座接在另一座後面，空間也越來越小，越來越私密。埃及神廟的另一個特點就是，從多柱廳開始有階梯逐漸向上升高，而兩旁的屋頂則逐漸降低，這就使得最內部空間的地坪位於了最高處，其內部也最為陰暗，正好渲染了神祕的氣氛。

哈特謝普蘇特陵墓裝飾

石窟墓的形制到新王國時期發展成熟，最有代表性的石窟墓是哈特謝普蘇特女王的陵墓，（Queen Hatshepsut's funerary temple）。哈特謝普蘇特是埃及歷史上的第一位執政女法老，在她開明的統治和不斷的治理下，埃及在其執政期間無論是經濟還是文化都得到了很大的發展，因此其石窟墓也建造得格外氣勢恢宏。哈特謝普蘇特的陵墓開鑿於一座陡峭的山壁之前，由三層帶柱廊的建築組成的陵墓以水平線條為主，穩定的造型既與高大的山體形成對比，又顯得莊重而威嚴。在陵墓的最頂層平面上，還設有祭祀太陽神的祭壇。

三層建築前都有高大的柱廊支撐，一條階梯形的坡道在中間貫穿而上。陵墓雖然有著高大的建築與細密的柱廊，但總體裝飾極其簡單，柱廊中的柱子從四邊到十六邊不等，光滑的柱身沒有雕刻裝飾。但在陵墓內部，滿牆壁上都雕刻以女王生前功績為題材的壁畫，通過這些壁畫可以看到女王派遣船隊和商隊到其他國家進行貿易活動、帶回大量財富的故事，在女王英勇的指揮下獲勝軍隊歸來的場景等。除了壁畫，陵墓內原來還有女王頭像的雕塑，但後來被繼任的統治者破壞了。

哈特謝普蘇特女王陵墓

哈特謝普蘇特女王陵墓，位於尼羅河西岸的戴爾・巴哈利，與卡納克神廟群岸相對。公元前 1520 年建造。埃及的神殿等建築大多以尼羅河為背景，以象徵著像尼羅河水一樣源源不斷的永恆力量。但這座建築群卻沒有遵循這一傳統，而是在山體上開鑿出來

的。除作為女王陵墓，它也是一處祭祀太陽神的祭壇。由於整個建築背靠著巨大的山體，所以設計者巧妙地將上層的建築直插入山體之中，這樣不僅使建築與山體結合得更緊密，也使得頂部山體與建築形成了巨大的金字塔形，大大增加了整個建築的氣勢。

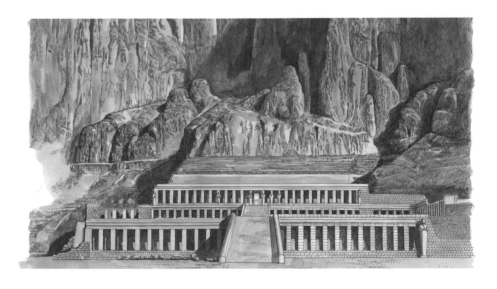

卡納克神廟區 >>

　　新王國時期最大的神廟是為於底比斯尼羅河西岸的卡納克神廟（Great Temple of Amon at Karnak），這座神廟是為祭祀太陽神、萬物之母及月亮神而修建的。由聖殿、柱廊大廳和院落組成的卡納克神廟建築群，是埃及新王國的宗教信仰中心，原本是舉行紀念活動的主要場所，還允許平民進入。但隨著以後世代法老不斷地擴建，神廟建築群不僅規模擴大了，其中的建築也越來越華麗，成為古代世界規模最為龐大的宗教建築群，同時也成為皇室專用的神廟區，將平民擋在了門外。卡納克建築群以供奉三神的神廟為主體，其中又包含了六座歷代國王修建的祀塔以及規模不同的各種院落，也形成了神廟六層巨大的塔門，在整個神廟的周圍還有湖、寺廟、住房和各種輔助建築圍繞。

阿馬爾納中央區復原圖 >>

　　這是古埃及向新王國過渡時期城市中心區的一角，此總體平面布局還沒有統一的規劃，其三個區域的劃分也並不是按照不同的使用功能而分類的。但城市中的建築已經帶有明顯的規劃意識，大多按照軸線對稱的方式建造而成。同等級的建築在面積、形式等方面非常類似，大概是經過統一的規劃和設計。

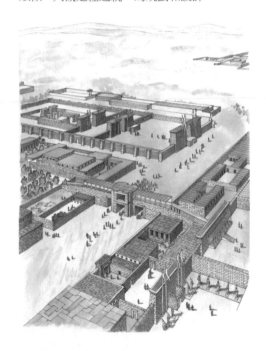

有翼的圓盤裝飾 >>

　　這是一種為法老專用的裝飾圖案（Winged disk），中間的圓環象徵著太陽、兩邊鷹的翅膀象徵天神荷魯斯，而這兩者都是古埃及人崇拜的保護神。太陽兩邊的眼鏡蛇和王冠象徵著有生殺大權的法老的統治，整個圖案是神權與君權的象徵，也說明法老的權力是由上天賦予並受神靈保護的。

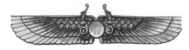

埃及水波紋 >>

　　在埃及的建築當中已經出現了裝飾性的線腳，而線腳的圖案也以卷曲的水波紋和卷繩紋（Egyptian running ornament）為主。雖然在埃及建築裝飾中沒有出現曲線和幾何線的圖案，但這些卷曲的線腳裝飾圖案，卻可以算得上是渦旋形裝飾圖案最早的使用範例了。

伊西斯神廟柱廳

結構簡單但裝飾華麗，與大型神廟的院落、前廳形成一個局部露天的小型柱院。廳內的四壁和柱身上都雕刻著銘文和祭祀的場景。各個柱頭上的裝飾造型獨特，華麗多姿。在柱廳中還隨處可見國王標誌，這種以太陽為中心、兩邊帶翅膀的標誌也象徵著王權來自於神的賜予，這種標誌是各種神廟中最突出的特點。

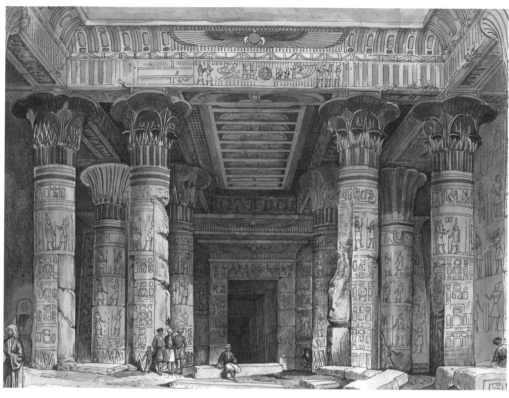

埃及式塔門

這是一種古埃及神廟建築入口的建造模式，由兩堵梯形的巨大牆壁、一個雕刻有太陽標記的大門和一對方尖碑組成。這些組成部分之上都要雕刻展示祭祀活動或神話故事的場面，而象形文字則記述著頌揚法老及神明的詞句。通向神廟的道路兩邊還設置了羊頭獅身的斯芬克斯像。

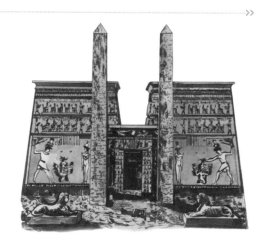

卡納克阿蒙──瑞神廟區的孔梭神廟縱剖面及剖視圖 ──>>

　　這座保存完好的神廟是為了供奉孔梭月神而建，神廟面向南方與盧克索神廟相對，並由兩旁陳列著斯芬克斯像的大道相連接。神廟由兩座標準的梯形塔門組成，門內是雙重柱廊的院落，院落後是地面逐漸升高的中堂，中堂後的聖殿裡擺放著神明的雕像，最後是一個小廳。這種空間的設置方式也是古埃及神廟採用的標準布局方式，廳與廳相連，地面逐漸升高，頂棚則逐漸變矮，空間越來越隱蔽。

2　院落

這是神廟中面積最大的一個空間，又被稱為大柱廳，由雙排的紙莎草巨柱支撐，象徵著神祕境地的開始，國王也從這裡開始進行一系列的祭祀活動。

1　斯芬克斯

每尊巨大的羊頭獅身斯芬克斯頭像下都雕刻有一尊法老雕像，象徵著神護佑下的統治政權。

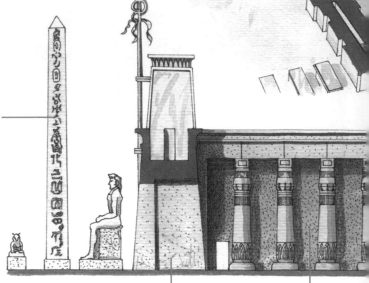

7　方尖碑

神廟前巨大的方尖碑多是成對出現，碑上還雕刻著古埃及的象形文字，碑頂部都由黃金裝飾，在太陽下發出璀璨的光芒。

8　塔門側剖面

巨大的塔門側面也呈梯形，塔門上有描繪國王戰勝敵人的場景，象徵著國王的英勇。

9　雙排柱廊

由於建築主要由柱子支撐覆頂的石板，所以柱子不僅很粗壯，排列得也相當密集，如同巨柱叢林一般。

3 柱廳

柱式與空間的變化是神廟的建築模式，來自高側窗的微弱光線將這個廳渲染出神境的氛圍，四周的牆壁上布滿了描述國王與神明相會時的情景。

4 聖舟祠堂

這裡陳設著象徵能將國王帶入神界的神聖之船，聖舟的甲板上還藏著珍貴的聖像。每當大型的祭祀活動時，聖舟還被人們扛在肩上進行神聖的巡禮活動。

5 採光孔

位於神廟最後部的是幾個祠堂建築，裡面陳設的方尖碑以及柱身、大門等都由珍貴的金銀包裹，僅靠來自採光孔的光線照明，祠堂內部猶如星光燦爛的天幕。

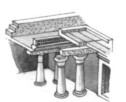

6 側高窗

建築頂部的落差形成一個個側高窗，這些窗既是神廟內主要的光照來源，也是重要的通風換氣孔。

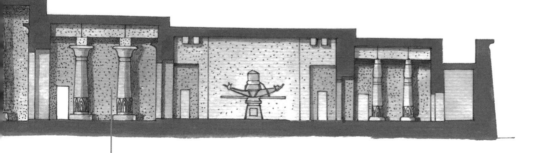

10 華麗柱式

內部柱廳的柱式更加華麗，如盛開的花朵造型，柱身上還有精美的浮雕與豔麗的色彩裝飾。

阿蒙神廟側剖圖　　　　　　　>>

神廟建築由一組縱向排列的空間組成，前兩室空間開敞，是裝飾精美的大柱廳，也是國王與侍臣舉行儀式的場所。雖然神廟內非常昏暗，但各種裝飾和彩繪卻極其精美，這些記錄當時祭祀場景的壁畫和文字，也成為現在珍貴的研究資料。

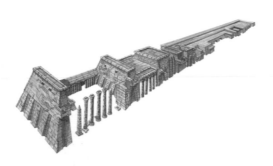

卡納克阿蒙──瑞神廟塔哈卡柱廊復原軸測圖　　　　　　　>>

這個柱廊中的列柱都比較高大，而且柱身相對來說比較細。柱頭部分採用盛開的花朵樣式，四周有紙莎草和蓮花相間的圖案裝飾，柱身上雕刻著象形文字、祭祀場景以及植物圖案的裝飾。由於柱廊列柱間的距離較遠，所以考古學家推測，此柱廊沒有屋頂覆蓋。

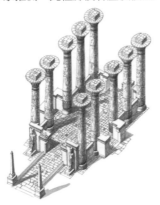

卡納克的普羅皮輪大門　　　　　　　>>

在古埃及的神廟建築當中，這種大門是設在兩堵高大梯形石牆組成的牌樓門之間的大門，被稱為 propylon。門的兩側要以各式的雕刻圖案進行裝飾，作為主入口的大門上通常雕刻的都是歌頌神或法老的內容，而大門最上方檐部則都雕刻著為法老專用的太陽徽記，這是神權的象徵，因為太陽被古埃及人認為是他們的保護神。

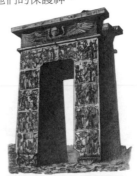

卡納克阿蒙──瑞神廟大柱廳及高處格窗構造示意圖　　　　　　　>>

由密集立柱組成的神廟頂部設置如梁枋結構的橫向支撐結構，而覆蓋屋頂的石板就鋪設在這些支撐結構上。階梯式下降的頂部使中部兩旁形成了高側窗的形式，每個窗上又帶有密集的石窗櫺，陽光就從這裡射進神廟內部，斑駁的陽光也為神廟內增添了一絲神祕感。

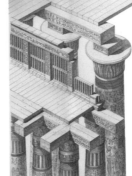

埃及卡納克阿蒙瑞神廟列柱大廳 >>

列柱大廳採用紙莎草柱式，柱身上還雕刻著反映祭祀活動的場景以及代表著法老的徽記。列柱大廳上部的高側窗部分，雖然高高聳立在屋頂上，但其梁額及窗間的牆壁上也雕刻著精美的圖案。帶有埃及特色的水波紋及植物線腳、串珠飾等都是常用的邊飾圖案，窗間壁上則雕畫著古埃及特有的象形文字，記述著舉行祭祀活動時的場景。

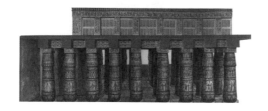

阿布辛貝大岩廟平面圖 >>

神廟的最前部有四尊雕像的入口，接下來是兩個以拉美西斯為原形雕刻的俄塞里斯柱廳，最後部是聖殿，供奉著三位神明以及拉美西斯二世的雕像。由於經過精確的計算，每年都有兩天太陽的光線能通過入口照射在聖殿內的三座神像上，而不能被太陽照射的雕像則是掌管著地府之神的普達神。

阿布辛貝大岩廟平面圖

阿布辛貝大岩廟入口 >>

阿布辛貝大岩廟入口兩旁雕刻著四座拉美西斯二世的雕像，雕像高達 20 米。巨大的雕像頂部岩壁上雕刻有精美的浮雕和文字，底部則還雕刻有其他皇室成員的雕像。

岩廟內只靠唯一的入口照明，因此最內部的中央神龕室終年黑暗，但在每年的 2 月 20 日和 10 月 20 日這兩天裡，每當太陽出現並與尼羅河水齊平時，就會有一束光照射進中央神龕，並隨著時間的變化分別照射到其中的三座神像上，而始終不被陽光照射到的神像則是黑暗之神。

阿布辛貝大岩廟 >>

除了卡納克神廟以外，埃及各地都修建有大大小小的神廟建築，這些神廟雖然沒有卡納克神廟規模巨大，氣勢宏偉，但也各具特色。拉美西斯二世（Rameses II）修建的阿布辛貝大神廟（Great Temple at Abu-Simbel），又被稱為拉美西斯二世神廟，整個神廟開鑿在一塊巨大的岩石山體上，以入口及神廟內各式精美的雕刻而聞名。

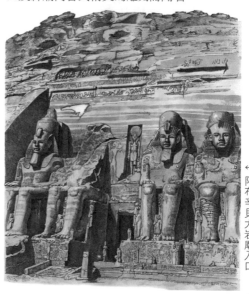

← 阿布辛貝大岩廟入口

古埃及柱式 >>

在各式雕刻之中，以神廟建築中最常用的巨大柱子為代表。柱子上都已經開始進行雕刻裝飾，這表明支撐建築的柱子開始受到人們的重視，柱式也開始了最初的發展。古埃及時期出現了最初的柱式，各種常見的植物圖案不僅成為裝飾柱子的圖案，還成為區別不同柱式的標誌。

複合型柱頭 >>

這種由多種柱頭形象和多種裝飾圖案組成的複雜柱頭也是最美觀和富於表現力的。此時不僅是柱頭的變化更加豐富，柱身也開始有了凹凸的棱角。

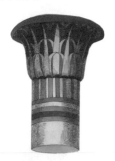

裝飾性紙莎草柱頭 >>

豐富的圖案與顏色變化是使柱頭更豐富有感染力的主要手段，這是早期的寫實表現手法向抽象性的裝飾圖案過渡時期的產物。

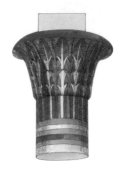

密集式紙莎草柱頭 >>

柱頭由密集的紙莎草組成，彷彿是一叢生長茂盛的紙莎草，使柱子充滿了生命力和動感。

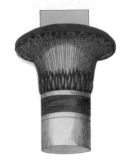

花式柱頭 >>

柱頭將紙莎草與蓮花兩種圖案混合使用，同時還使用了凸出的渦卷形雕刻。

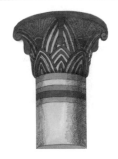

三層蓮花柱頭

柱頭由三層蓮花裝飾，每層花瓣相互之間交錯，並通過花瓣的大小和顏色變化取得風格上的統一。

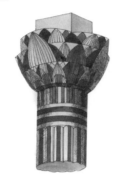

雙層蓮花柱頭

柱頭四面都由兩層盛開的蓮花裝飾，最底層花瓣與柱身凹槽一一對應，給人渾然一體之感。

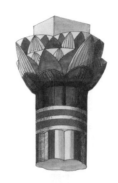

簡約型紙莎草柱頭

簡約型紙莎草柱頭是一種高度簡化的紙莎草式柱頭，由簡單的圖形和顏色構成清麗的風格。

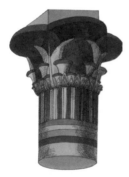

早期羅馬時期埃及柱頭

傳統的花瓣柱頭上加入了古羅馬風格的莨苕葉形象，是技術與藝術上的創新和進步。

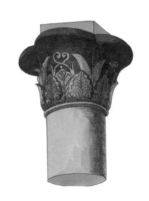

花瓣式紙莎草柱頭

柱頭頂部本身就採用了花瓣造型，在柱頭上也分幾個層次表現了植物不同的生長階段。

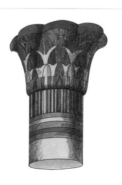

棕櫚樹柱頭 >>

細長的柱身與向上伸展的樹葉將高大而挺拔的棕櫚樹形象地表現了出來。

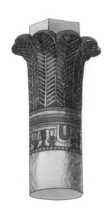

花卉柱頭 >>

柱頭上除了紙莎草形象以外，還出現了多種不同的花卉圖案，表現一種繁花似錦的景象。

蓮花底座 >>

古埃及的柱身上不僅已經出現卷殺，還出現了裝飾性的線腳，而且線腳很深，柱身平面已經變為花瓣形。雖然古埃及的柱式大多由浮雕和彩繪來裝飾，但線腳的出現卻使柱身發生了變化，也預示著線腳也將與柱頭一樣，成為影響柱式風格的重要因素。

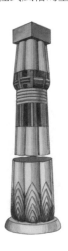

後期羅馬時期埃及柱頭 >>

後期羅馬時期的柱頭不僅加入了更多的裝飾元素，其形狀也更加多樣。

細密式紙莎草柱頭

這個柱頭表現的是盛開的紙莎草花形象，同時還加入了蓮花瓣和細密的紙莎草花蕾作為裝飾。

紙莎草花蕾柱頭

這是初期古埃及柱式的代表形式，柱頭表現的是一個抽象化的紙莎草花蕾形象。

紙莎草花束柱頭

這是紙莎草柱頭的另一種形式，柱頭表現的是多個紙莎草花蕾捆綁成一束的形象。

古埃及神廟柱頭

古埃及柱頭上的圖案後期開始出現層次，這個柱頭上就出現了不同生長階段的紙莎草形狀。

蓮花形裝飾

由盛開與閉合的蓮花組成的連續花邊（Lotiform decorations），其表現手法已經相當簡略和概括。這種花邊通常被用在柱頭裝飾中，還可以與紙莎草、棕櫚葉等其他裝飾圖案相搭配使用。

CHAPTER TWO ｜第二章｜

古希臘建築

古希臘建築風格的形成　　　　>>

　　古希臘被認為是西方文明的搖籃，早期的歐洲以古希臘發展得最為先進，以古希臘的文明最為發達。在以希臘本土、小亞細亞及愛琴海諸島為中心的高度發達的希臘文明的影響下，各國建築更是深受其影響，所以要研究西方各時代和各地區的建築，也必以希臘建築作為開端。而希臘建築最重要的貢獻，就是柱式以及以柱式為基準模數並以此為建築造型的基本元素，來決定建築形制與風格。從古希臘以後，柱式成為以後千百年建築中最具影響力的組成元素，雖然人們一直在試圖突破柱式的局限，但也只是在對柱式的不斷修改中摸索前進，並沒有真正意義上脫離柱式的影響。

古希臘建築的發展　　　　　>>

　　古希臘包括諸多的島嶼，由於戰爭、自然災害等多種原因的綜合作用，其幾千年的發展歷史也變得錯綜複雜。從時間上分，古希臘建築的發展時期大體上可以分為早期愛琴時期（Aegean Architecture）、中期古希臘時期（Greek Architecture）和晚期希臘化時期（Hellenic Period）三大發展序列。而在建築上則可以分為希臘本土和本土以外的愛琴海及地中海附近諸島兩大部分。

石陵墓　　　　　　　　　　>>

　　這種在石崖上開鑿的陵墓（Rock-cut Lycian tomb）形式從古埃及時期就已經開始，而依照建築樣式雕刻陵墓立面的手法也是從古至今陵墓建築的傳統。從山花底部一個個圓截面和交叉的梁枋結構，可以明顯看出當時木構建築的樣式。

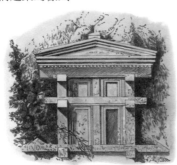

古希臘神廟剖面圖　　　　　>>

　　神廟內部由柱網支撐，其主要陳設是擺放著神像的祭壇。由於神像多高大，所以祭壇往往設置在三角形屋頂的下方正中位置，而且擺放神像的列柱間隔空間也較大。雖然古希臘神廟中大都十分黑暗，但神廟內部的雕刻裝飾卻絲毫不馬虎，仍舊同外部的雕刻一樣細緻而優美。

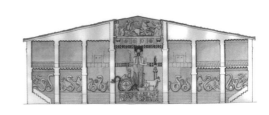

希臘帕廈龍大理石浮雕

這幅大理石浮雕（Marble relief from Pharsalos, Greece）真實地再現了古希臘人的衣著與打扮，但此時的雕刻技法還略顯稚嫩，對人物面部和身體的表現還很粗糙，而且由於雕刻較淺，這種浮雕很容易因風化而毀壞，這也是許多此時期雕刻作品沒有遺存下來的原因。

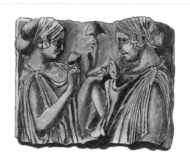

米諾斯文明的宮殿建築

早期的愛琴時期主要以克里特的米諾斯文明和發源於希臘本土的邁錫尼文明為代表，克里特（Crete）的米諾斯文明以輝煌的宮殿建築著稱。早期的米諾斯建築主要有單體建築與群落建築兩種形式。單體建築主要是圍繞一個長方形的院落建成，主要部分為一個對稱的中堂。群落建築是由許多單體建築組合而成，但在總體布局上還不講究對稱，其組合方式比較隨意。但是這些單體建築卻已經按照不同的使用功能分成不同的區域，而且在群落建築中還出現了有階梯的柱廳，這種古老的形制可能來源於古埃及的神廟建築，說明當時的宮殿建築已初具規模，而這也是希臘城市的起源。

米諾斯時期，克里特島得到了統一，而宮殿建築也大規模地被興建起來。此時的宮殿雖然組成建築更多，規模更大，但仍舊缺乏整體的布局與規模。整個宮殿位於一塊高地之上，面向大海而建，不僅沒有規整的外圍和平面，內部的通道也大多曲折迴環，致使整個宮殿布局複雜而混亂，猶如一個迷宮。但有一點在宮殿建築中已經非常明晰，按照使用功能的不同，宮殿區主要分為儲藏建築、舉行儀式的建築、王室居住建築和生活服務建築四大區域。整個宮殿已經有了明確的分區，這也是古代居住建築的一大進步。

米諾斯王宮

米諾斯王宮（Minoan palace of King Minos）位於埃及與希臘之間、地中海的克里特島，這裡也曾經是愛琴文明的中心。米諾斯王宮以極其複雜的地形而著稱，有「迷宮」之稱。與複雜的地形相契合，米諾斯王宮中大量錯落的柱廊和院落也形成了曲折迴環的壯麗景色。由於此地氣候溫和，所以王宮中的建築大都有著寬大的門窗，而支撐這些門窗的上粗下細的柱子也極為特別。

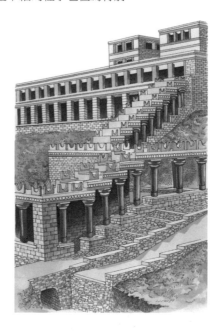

螺旋形柱

古希臘建築中的柱子形象相當豐富，像這種螺旋形的柱子（Wreathed column），是由整塊石頭雕刻而成，柱頭的形式也更加簡潔、活潑。

邁錫尼文明的城防建築

邁錫尼（Mycenae）文明以堅固而龐大的城防建築為主。邁錫尼文明起源於希臘本土，這時期在建築上取得的最大成就是衛城及城中建築的興建。邁錫尼文明時期興建的衛城也成為一種重要的建築形制，並對以後整個希臘建築的發展有著深遠的影響，使之成為一種建築傳統，才創造出了後期輝煌的雅典衛城及城中不朽的神廟建築。

邁錫尼衛城多由巨石疊砌而成，有的還以黏土或小石塊填縫，因此城防系統非常堅固。著名的獅子門（Lion Gate）就是邁錫尼衛城通往宮殿的一個城門。整個城門由加工整齊的巨石砌成，這些石的體積非常大，但加工精細。以門楣上的一塊巨石為例，據估算，這塊巨石重可達 25 噸，但這塊石頭順應牆壁的走勢，總體形狀呈三角形，而且表面還刻有雙獅子的裝飾。

邁錫尼獅子門

邁錫尼文明植根於希臘本土，也受米諾斯文明的影響，對研究古希臘社會各個方面的發展具有非常重要的作用。作為邁錫尼衛城的主要入口，獅子門（Lion Gate）全部由巨大的石塊疊砌而成，而且為了防止覆蓋在大跨度空間上的石材斷裂，在大門等處已經使用疊澀挑出的砌築方法。

獅子門細部

通過獅子門的細部（Detail of lions Gate）可以看出，在使用疊澀挑出方法砌築的大門頂部，產生一個三角形的空檔，這部分由雕刻著雙獅圖案的薄石板裝飾，但為了增加圖案的裝飾性，獅子的頭部採用了圓雕的形式。獅子頭部與身體通過木質的軸連接，這樣頭部還可以自由轉動，但現存遺構中獅頭部分已經遺失。

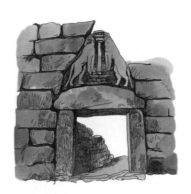

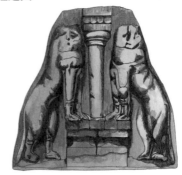

希臘古代阿伽門農古墓前的柱子

古希臘早期柱子的各個組成部分已經分開，而且已經注意到柱子的收分。細碎而重複的花紋從柱底一直延伸到柱頭，這種華麗的裝飾風格也是邁錫尼時期柱子的一大特色。此柱位於邁錫尼城中的阿伽門農古墓，即著名的阿特柔斯寶庫（Treasury of Atreus）。

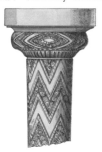

邁錫尼宮殿　>>

衛城內的宮殿建築位於城中央最高處，此時宮殿中的建築已經初具規模。整個宮殿的中心是一個面積較大的半開放式空間，這個空間以中心的大火塘為主體，其上方完全開敞，而火塘四周的空間則有屋頂覆蓋，圍繞火塘四角設置的巨大石製支柱，支撐著頂部的石板屋頂。圍繞火塘相對封閉的空間設有擺放祭品的供桌、帝王座椅及神龕等物品，是宮殿中主要的活動場所。此時的建築中已經遍布彩繪圖案的裝飾，這可能也是古希臘建築裝飾的起源。

邁錫尼的文明因多利安人的入侵而中止，此後，多利安人、亞該亞人、愛奧尼亞人開始了長達4個世紀的混戰。在古希臘的發展史中，這段時期被稱為黑暗時期，此時期的文明和建築發展極其有限，甚至以前所創造的豐碩成果也在戰亂和遷徙中損毀殆盡。

邁錫尼文明帝王室想像復原圖　>>

帝王室也是整個邁錫尼王宮的核心建築，由4根立柱支撐著屋頂，中心是帶天井的大火塘，室內四壁和屋頂上都繪滿了精美的壁畫。國王的寶座、祭壇等陳設都圍繞四壁擺放。

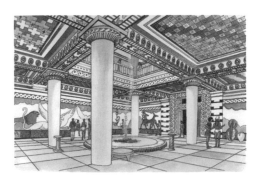

古希臘建築特點　>>

希臘本土及諸島的建築大發展並取得巨大成就是在古希臘時期。此時，在長期的發展中，希臘已經形成了比較統一的宗教信仰，各城邦也已經大體趨於團結和統一的狀態，有了統一的語言和文化，而相關的建築文化水平、建築材料、建造技術也相對發展成熟。古希臘時期的多立克柱式、愛奧尼克柱式和科林斯柱式都已經出現，並在長期的發展中形成了比較固定的比例和形象，人們已經能夠依循不同柱式的特色，將其應用於各種不同類型的建築之中。於是，古希臘的建築，尤其是各種神廟建築開始迅速發展起來，並創造了在建築發展史上具有非凡意義的雅典衛城（The Acropolis, Athens）及城中的諸所神廟建築。雅典衛城中的主要建築包括山門、勝利女神廟、帕德嫩神廟和伊瑞克提翁神廟。雅典衛城此時已經不再是高牆壁壘的防禦性圍城，也不再是皇宮的所在地，而是城邦中供奉神明和定期舉行慶典的場所，也是古希臘時期在建築上所取得的最高成就的展示場所。

柱頂檐下的排檔間飾 >>

這是一種設置在三隴板或柱間壁上的雨珠狀裝飾（Mutule），其規律為六個點狀凸出物為一排，最常出現在多立克式柱支撐的建築中，被稱為飛檐托塊。

愛奧尼克式柱頂端 >>

愛奧尼克柱頂端（Abacus of Ionic），主要使用簡單平直的線腳裝飾，底部與兩邊的大渦旋圖案相接。因為柱頭部分表現的主要部分是渦旋，因此頂端薄而簡單的線腳與厚實的渦旋也形成對比，突出了柱頭渦旋的主要裝飾作用。

希臘雅典伊瑞克提翁神廟人像柱柱式 >>

女像柱的頂部與柱頂墊板之間採用了兩層覆盆形的柱頭過渡，這種逐漸向下縮小的形式既可以自然地與女像柱的頭部相接，又可以使整個頭部與柱頂墊板分離，更突出其立體性與整體性。

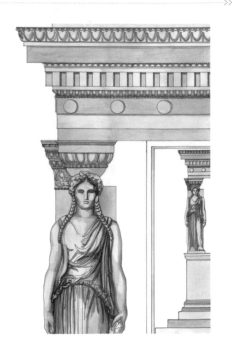

多立克式柱頂端

多立克式柱頂端（Abacus of Doric）是古希臘時期的一種非常樸素的柱式，整個柱式比較簡潔。柱頂端略呈方形，有一小部分出檐，用重複的正反線腳進行裝飾，這種簡約的風格也同粗壯的柱身風格相協調，顯得堅固、充滿力度。

早期愛奧尼克式柱頭

這是一種原始的愛奧尼克柱頭形式（Proto-Ionic Capital），兩個渦旋是主要的裝飾圖案，與整個柱子相比，原始的渦旋稍顯大了一些，使柱子的頂部顯得過於沉重，可見人們還沒有掌握好柱頭與柱身的比例關係。

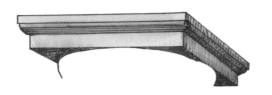

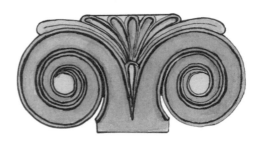

古希臘三隴板之間的面板

在石製建築中，柱頂上的橫梁上對應柱子都要仿木結構建築雕刻三隴板，三隴板與之間空白的部分就稱之為面板或柱間壁（Metope）。這部分可以雕刻成統一的圖案裝飾，也可以雕刻帶有情節性的連續場景。柱間壁與三隴板並不是隨意設置的，而是有著嚴格的規定，還要根據底部支柱的柱距來確定要設置三隴板的數量。通常的做法是上部的三隴板與底部支柱相對應，即每根支柱上都設置一塊三隴板，再根據柱間距的大小均勻地設置柱間三隴板的數量，如果柱間距過小，則可以不再設置距間三隴板。三隴板是一種三聯淺槽的裝飾面板，內部的凹槽斷面呈三角形。

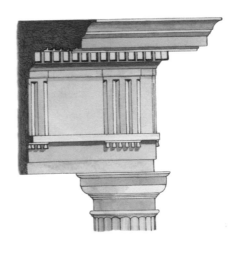

古希臘山花 >>

　　古希臘標誌性的三角形山花是建築不可少的結構部分。山花主要由斜向的挑檐邊（Raking Cornice）與底部水平的挑檐邊（Horizontal Cornice）組成，中間形成一個三角形的山牆面（Tympanum）。古希臘山花也是西方古典建築最重要的構成元素之一。

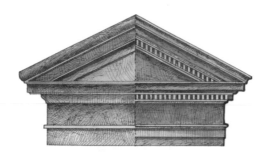

希臘式山花 >>

　　希臘式山花最重要的特點就是在三角形山牆上的雕刻裝飾，山牆上的雕刻裝飾題材極為廣泛，常見的就是植物和人物圖案。植物多以希臘代表性的橄欖枝為主，還有各種經誇張或變形的植物形象。

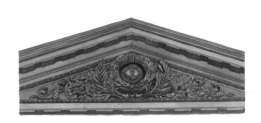

古希臘愛奧尼克柱頂檐 >>

　　建築同柱式的風格相協調也是古希臘建築進步的表現之一，愛奧尼克式建築的檐口通常用齒狀的線腳裝飾，檐部的裝飾不如科林斯柱式那樣精美。簡潔的柱頂檐形式也是為了突出愛奧尼克精美的柱頭渦旋圖案。

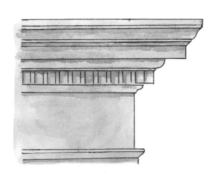

古希臘衛城山門 >>

　　山門（Propylaea）建在一塊平面非常不規則、而且級地落差懸殊的地基上，但設計者通過巧妙的設計化解了這些不利因素，還在山門中同時使用了多立克（Doric）與愛奧尼克（Ionic）兩種柱式，通過高度、角度和比例的變換，使山門不僅擁有了龐大的氣勢，還與衛城中的其他建築保持了風格的統一。

希臘雅典，藝術家關於 >> 衛城的想像畫

在古希臘，每個城邦都由下城和上城兩個部分組成，而上城也即衛城，是城邦的神廟與寶庫所在地，不僅位於城邦中地勢最高的基址上，也是防禦能力最強的部分。希臘雅典衛城（The Acropolis, Athens）建在雅典城中心區一個高出地面的小山頂上，衛城平面不很規則，東西長而南北短，而且城內東北角最高，西面則為斜坡，其他面為懸崖。人們巧妙地改造和利用了衛城不規則的地勢，在最高處建造了帕德嫩神廟，而順斜坡建造了高大的山門，在懸崖邊築起高大的城牆，創造了一個古希臘文明的展示臺。

古希臘和平時期，衛城是大眾祭祀和公共活動的場所。衛城總體面積不大，城中的建築以神廟、廣場和各種雕像為主。城中主要的帕德嫩神廟、勝利神廟、伊瑞克提翁神廟等都分別建在地勢高的地方，所以整個衛城中無論是建築外觀，還是總體構圖都相當靈活，並不追求對稱和朝向。但是通過建築本身體量、形制、位置的不同，自然形成了清晰的主從關係，城中巨大的雅典娜女神像更起到了統領全局的作用。

希臘克尼多斯獅子墓 >>

希臘克尼多斯獅子墓（Lion Tomb, Cnidos, Greece 350 B.C.），這個陵墓的立面也採用了常見的神廟建築立面的形式，由底部的基座部分、中部的主體以及頂部的雕刻裝飾三大部分組成。中部四根多立克式柱子以及柱頂上的隴間板裝飾都與現實建築立面相當接近，這也是此類建築成為研究其所在時代建築特點的重要原因。

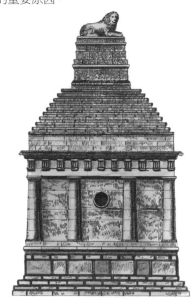

衛城的想像畫

古希臘衛城勝利女神廟

　　這是雅典衛城中最小的一座神廟，建於公元前 437 － 前 432 年，坐落在山門旁的懸崖上，是為祭祀雅典娜而建成的小型愛奧尼克式神廟。神廟的主體形象為大理石壘砌的方形體塊，前後各有 4 根愛奧尼克柱子的門廊，欄板上一系列的女神浮雕，更成為後世模仿的經典之作。這個神廟的規模雖然不大，但卻是公元前 5 世紀愛奧尼克柱式最成功的作品之一。愛奧尼克式柱子優雅大方卻不顯笨重。這座神廟檐壁的外觀也極其精美，製作手法相當成熟，完全擺脫了古風時期的痕跡。

文藝復興時期仿古希臘雅典獎杯亭立面

　　古希臘獎杯亭的形象有規律可循，即建築從底部向上，不僅所用材料變得越來越講究，裝飾圖案也越來越複雜。這座獎杯亭的頂部從斷續的科林斯柱頭到連續的額枋裝飾，再到頂部立體性的圓雕，都嚴格遵循了這一規律。此外，將頂部雕刻為倒三角的形式也是古希臘紀念勝利的一種傳統方式。

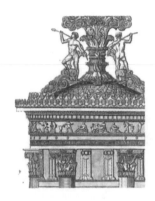

山門及勝利神廟

　　山門總平面呈「H」形，前後共有 5 道大門，由中部的主體與兩側附屬建築構成，而且各個部分都有獨立的屋頂。山門中內外使用了多立克與愛奧尼克兩種不同的柱式。為了適應落差較大的地面，愛奧尼克柱式的整個比例還做了調整，較之正常比例更纖細一些。

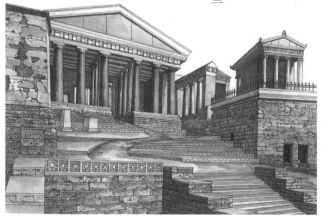

勝利女神雅典娜神廟側立面 >>

　　這座小型的愛奧尼克式的神廟以精美的雕刻、和諧的結構而著名。其前後的愛奧尼克式柱子幽雅而大方，與頂部橫梁上精美的雕刻相互輝映。這座建築立面也反映了古希臘建築的幾大特點：首先，神廟多建在幾級臺基之上，通過階梯向地面過渡。其次，建築立面的長度與柱子的數目有著緊密的聯繫，柱子的直徑與高度都與整個建築相協調。柱子上分別有三條層間腰線組成的額枋、浮雕裝飾帶的簷壁和細部線腳裝飾的窗口。這座神廟的裝飾都是以神話故事為題材的。在古希臘建築中，頂部三角形的山花內部也可以進行雕刻裝飾，但在小型建築中多不做裝飾。

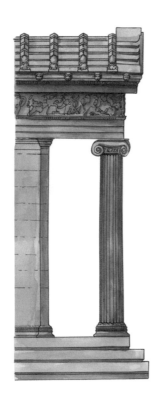

古希臘衛城帕德嫩神廟 >>

　　衛城中的主要建築是帕德嫩神廟（Parthenon），這是一座建於伯里克利時期的多立克式神廟建築，坐落在衛城中的一塊高地上，是供奉和祭祀雅典的保護女神雅典娜的神廟。神廟正立面採用了希臘建築中少有的8柱式面寬，側面的柱子也增加至17根。神廟全部由大理石建成，無論是外部的山花、隴間壁還是內部的牆壁上，都布滿了以神話故事和慶典場面為題材的雕刻裝飾，甚至在一些部位還出現了圓雕，這在古代建築的雕刻裝飾中是極其罕見的。整個神廟最精彩的是其建築中所包含的眾多複雜而嚴謹的比例關係，以及建築師為矯正視差所做的周密安排，例如：外部多立克式柱的上部都做了卷殺，而且卷殺的比例還根據柱子所處位置的不同而有所變化。柱間距也並不是相等的，而是根據視覺上的遠近而有所變化。而各柱頂盤與柱高的總和與柱間距的比例卻都保持著相同的比率，為了使神廟整體的外部線條保持水平或垂直的視覺效果，從地基到簷口的所有橫向部分都向中部稍隆起，而豎向的立柱則按照所處位置而分別向內傾斜。然而，帕德嫩神廟的魅力還不止如此。此後歷代的人們研究古希臘建築，均以這座建築作為研究重點，而在歷代對帕德嫩神廟的測量當中，又幾乎每次都能得到新的啟示。

古希臘帕德嫩神廟正立面　>>

這座希臘本土最大的多立克式神廟，除了高大、雄偉的體量和通身布滿了精美的雕刻裝飾之外，最巧妙的設置是為了矯正觀賞者視差所做的改變。神廟外立面的多立克式柱子的高度相當於五個半直徑，比一般的多立克式柱要修長一些。為了使整個立面看上去端莊，立面中的所有列柱都微向內傾斜，而且每一根柱子的傾斜度都不相同，越向外則傾斜度越大。由於柱子過於高大，所以每根柱子也都相應做了卷殺，以使人們無論從哪個角度看柱子都是筆直的。

2　多立克柱式

為了保證神廟立面能得到均衡的視覺效果，立面中的多立克式柱做了相當大的改動。立面兩邊的角柱柱身被加粗，而且所有柱子在向後微傾的同時，也向立面的中央微側。如果從各柱頭處加延長線的話，所有柱子的延長線將在神廟上空相交。柱子本身還做了卷殺，以保證整個柱子的挺拔。

1　山花

帕德嫩神廟的山花上設置著大型雕刻作品，東山花上雕刻著雅典娜誕生的故事，西山花上表現的則是波賽冬與雅典娜爭奪雅典城保護權時的場景。此時山花上的雕刻圖案不是一味追求對稱，而是巧妙地安排場景和各種人物，使之在兩邊三角處結束，因此整個山花雕刻畫面就不再有被截斷之感。

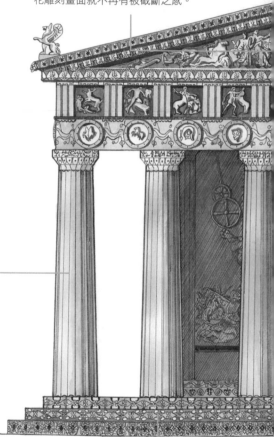

3　臺基

帕德嫩神廟的臺基面尺寸為 30.89 米×69.54 米，承托著這座希臘本土最大的多立克式神廟建築。為了使長長的臺基能得到平直的視覺效果，人們也對臺基做了相應的改變。平面矩形的臺基每一條邊都在中間凸起，呈曲線狀，凸起的高度為短邊 7 釐米、長邊 11 釐米。

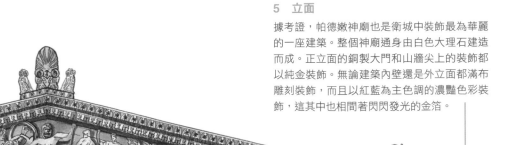

5 立面

據考證，帕德嫩神廟也是衛城中裝飾最為華麗的一座建築。整個神廟通身由白色大理石建造而成。正立面的銅製大門和山牆尖上的裝飾都以純金裝飾。無論建築內壁還是外立面都滿布雕刻裝飾，而且以紅藍為主色調的濃豔色彩裝飾，這其中也相間著閃閃發光的金箔。

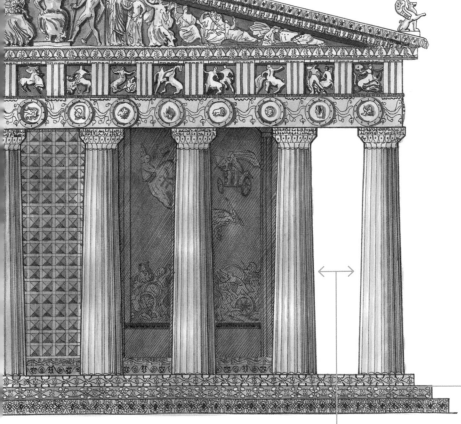

4 柱間距

為了使立面的柱子看起來更勻稱，柱子與柱子的間距也做了相應的調整。靠近中心的柱子間距比較寬大，而越向外，則兩根柱子的間距就越小。尤其到了最邊上的角柱，雖然柱身加粗，但柱間距最小。

帕德嫩神廟中楣和出檐部位的細部結構

這是建築頂部三角形山花的端頭中楣（Frieze）和飛檐塊（Conrnice blocks）的結構細部，三隴板間的石橫梁都加鐵釘連接在一起以保護頂部結構的堅固，其上的端頭部分也為石造。端頭的正方形凹槽上設置角獸，這部分出檐也是石質，並由加固的鐵釘將這部分與下面的結構相連接。

古希臘建築山花頂尖處的石雕裝飾

裝飾性的人像與葉形圖案作為建築最頂部的裝飾（Acroterion at peak of pediment），為了使三座雕像保持平衡對稱，還在山花上設置了小塊的凸起基座。頂部所設置的裝飾物要注意與建築細部的裝飾風格相協調。此石雕飾來自公元前490年建造的安吉那神廟（Temple at Aegina 490 B.C.）。

連續雕刻帶

建築檐下、柱頂墊石以上的部分也可以用連續的浮雕圖案裝飾，這種浮雕可以預先雕造好，再黏貼到建築上。此圖所表現的是一次大型戰役的戰鬥場景，來自公元前353年建造的小亞細亞的哈利卡那索斯的摩索拉斯王陵墓（The Mausoleum, Halicarnassos 353 B.C.）。

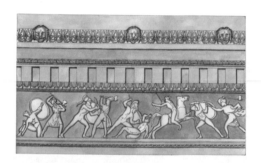

阿達姆風格山花

這是一種最具代表性的希臘山花形式，山牆內有大型雕刻作品，山牆外三角的中部及兩端還設有不同的角飾。山牆內的大型雕刻作品一般是提前製作好，然後吊裝上去的。

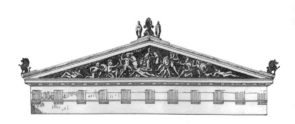

山花腳飾

古希臘標誌性的三角形山花上，一般都在中部及兩端設置圓雕的動物或人物裝飾（Acroterion on corner pediment），這些形象大都來源於古希臘的神話故事，其本身也具備一定的象徵意義。此山花飾來自公元前490年建造的安吉那神廟（Temple at Aegina 490 B.C.）。

建築的水平部分結構

這是古希臘多立克柱式的頂部結構，從下至上依次為：方形的柱頂盤。連接各柱子的過梁，也稱為束帶，通常指的是建築中的橫梁（Lintel），採用石頭或木頭結構，是建築中主要的承重構件。裝飾性三隴板，柱上不可缺少的裝飾性過梁，也可以雕刻成一條連通的裝飾帶。托檐石、淚石，以及最上部的檐冠，這三部分用不同的線腳組成斜檐的形式，還可以雕刻各種花紋進行裝飾。

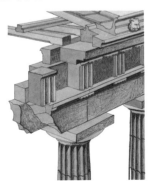

隴間板雕刻

三隴板之間的面積可以留做空白，也可以進行裝飾。在大多數情況下，一座建築中隴間的裝飾圖案都是相同的，而且這些圖案多以神話故事和具有象徵意義的標誌為題材雕刻而成。圖中所示的圖案描繪的就是一則古老的傳說中英雄打敗半是公牛、半是人身的怪物米諾陶的情景。

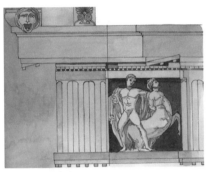

多立克式大門

同多立克（Doric）柱式一樣，多立克式的大門形象也相當簡潔。大門的輪廓也仿照自柱式，由頂部逐級擴展的線腳、凸出的門頭和簡潔的門框組成，整個大門只通過最簡單的直線線腳裝飾，簡潔而不失清秀，既樸素又大方。

古希臘神話梅杜薩 »

　　這是古希臘神話中致人死亡的三個醜陋女神之一，人們根據想像把她雕刻成多種形象。這種梅杜薩（Medusa）的形象幾乎就是按照現實生活中的女性雕刻的，只是在頭部加上了詭異的翅膀以顯示她的神祕身分。梅杜薩的頭像經常被作為裝飾題材，以石雕的形式出現在古希臘建築之中。

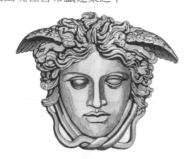

帕德嫩神廟的獅子頭裝飾細部 »

　　獅子圖案的裝飾細部（Detail of lion's head）是西方古典建築中經常用到的。這種可以出挑的石雕裝飾形式設置在屋頂檐部作排水口之用，是一種美觀又實用的構件。

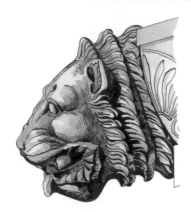

雅典埃萊夫西斯的狄蜜特聖地圍場剖立面 »

　　由於建築頂部採用木結構的坡屋頂形式，因此只有在屋頂下較高的空間才能出現這種兩層的雕刻形式。古希臘建築屋面坡度平緩，牆面極少開窗，因此室內光線相當昏暗。儘管如此，建築內部還是極盡裝飾，其構圖手法以水平和垂直線為基本原則，古典建築的平緩、穩定對稱等特徵得以深刻體現。

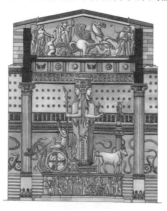

古希臘衛城伊瑞克提翁神廟 »

　　伊瑞克提翁神廟（Erechtheion）是衛城中的另一座主要的神廟建築，主要用於存放神聖的祭祀物品和紀念品而建，因與神話傳說中的許多聖地相聯繫，所以在古希臘時期也倍受人們的重視。伊瑞克提翁神廟所處地址的平面極不理想，為一處三段階梯式的基址，只在中間一段有較為平坦的地面，所以神廟也因勢而建成了三段式，由北部愛奧尼克的大柱廊、中部主體神廟部分、南部少女柱的小柱廊三大部分組成，並通過柱式高低的變化來達到總體的平衡。伊瑞克提翁神廟的另一個特別之處在於，在中段柱廊門的兩旁還各設有一個窗戶，這對於大多數封閉的神廟建築來說也是十分罕見的。此外，神廟中遺存的門框雕刻裝飾也十分精美，為後期諸多建築多次仿效。

希臘建築的多立克柱式

各種柱式檐部的主要結構是基本相同的，以多立克柱式為例，柱頭上設置檐底托板，再向上是連接柱子的額枋，額枋通過一條細長的裝飾邊條與檐壁相連接，檐壁上由裝飾性的三隴板與嵌板相間組成，再通過一條布滿裝飾的水平檐冠過渡，最上面的就是建築屋頂的檐口部分。

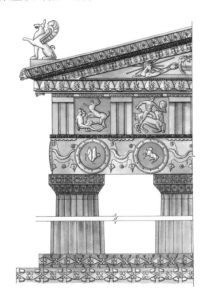

雅典衛城伊瑞克提翁神廟北側柱廊

神廟主體採用愛奧尼克柱式，但在局部也有變化。這個北門廊（North Portico of the Erechtheion）採用了兩個小壁柱的形式，雖然小壁柱有獨立的柱頭、柱身和柱礎，但是無論在材質還是裝飾圖案上都與大柱相對應，形成了既相區別、又相聯繫的獨特柱式，與旁邊的愛奧尼克柱式產生對比，豐富了建築面貌。

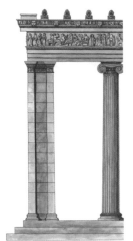

狀似棕櫚葉的建築裝飾

從古埃及就沿襲下來用抽象的自然植物形象作為裝飾圖案的傳統，到了古希臘時期，即使同一種圖案的樣式也變得更加豐富了。以莨苕葉為原形的葉形圖案，單獨被用於建築中的線角、檐下及隴間壁上，給建築帶來了一絲生命力。還組合成為柱頭主要的裝飾元素之一，而柱頭上層疊的立體葉子形象也更加富有動感和活力。圖示為位於埃德夫的荷魯斯神廟中的棕櫚樹柱頭（Palm capital, Temple of Horus, Edfu 257–237 B.C.）。

希臘雅典伊瑞克提翁
神廟中的門

　　大門採用了多層華麗的線腳裝飾，由於
線腳分布在不同的層次上，而且圖案較小，
因此並沒有破壞大門本身簡潔的而挺拔的形
象。門楣上採用了連續的莨苕葉裝飾，並在
側面對稱設置了垂飾，垂飾側面有呈 S 型的
反方向渦旋圖案。

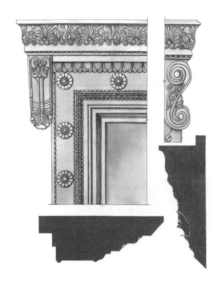

雅典伊瑞克提翁神廟愛奧尼克
轉角柱頭立面、平面

　　位於建築拐角處的愛奧尼克式柱頭上的
兩個渦旋要做成 45° 轉角的渦旋形式，這樣才
能保證在正反兩面都獲得良好的視覺效果。

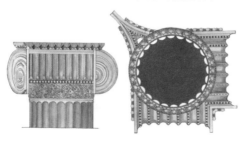

雅典伊瑞克提翁神廟
愛奧尼克式大門

　　伊瑞克提翁神殿中的大門（Ionic:
Erechtheion, Athens 421– 405 B.C.）是古希臘
唯一一扇保留下來的完整大門。與整個神廟
所使用的愛奧尼克柱式相配合，神廟內部的
大門也採用了渦旋圖案裝飾，而帶檐口的過
梁和托座的莨苕葉裝飾也是古希臘建築中所
普遍使用的一種裝飾圖案，細密的線腳把大
門分成了多個層次。

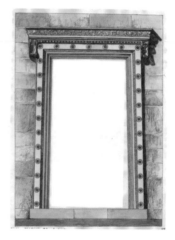

柱頭墊石

　　這是愛奧尼克式柱頭側面的欄杆式橫柱
（Pulvinus），位於柱頭與頂板之間，同時也
是柱子頂部的重要結構之一，墊石的形狀與
裝飾圖案不僅要與柱頭相協調，還要注意同
整個建築裝飾圖案相協調。

愛奧尼克渦卷裝飾

　　渦旋形圖案是古希臘所有裝飾性圖案中最特別的一種，各種花朵和植物的盡端通常都以一個圓形的渦旋形狀結束。兩邊渦旋形圖案之間的曲線再衍生出若干葉片裝飾，這些葉片都按照植物的生長規律設置，越到了渦旋形的根部越短，而所有葉片的形態都是自然的，猶如微風吹過般充滿動感。愛奧尼克式的渦卷（Ionic volute）比較大，細部的變化更加多樣。

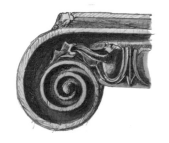

伊瑞克提翁神廟女像柱中的 其中一根柱子

　　伊瑞克提翁神廟女像柱門廊中的女像柱（Caryatides on the Caryatid Porch）以雕刻精細、神態逼真而聞名。每個女像從頭髮到面部表情、再到充滿褶皺的長袍都雕刻得栩栩如生，完全可以作為獨立的雕塑。精美的女像柱不僅展示了古希臘時期技術的高超水平，也為人們了解和研究古希臘文化提供了重要的參考。

古希臘伊瑞克提翁神廟局部立面

　　古希臘時期認為人體比例是最完美的一種比例關係，因此普遍將其應用於建築中，包括人像柱在內的多種柱式就是古希臘人講究和諧比例關係的突出體現。精確的比例關係不僅體現在柱式上，還包括建築的基座、柱廊、頂部與建築整體的關係，以及各部分相互之間的關係。

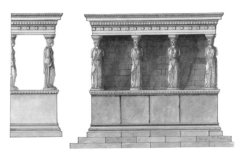

古希臘伊瑞克提翁神廟 南側柱廊立面

　　著名的女像柱所在的立面規模不是很大，其內部迴廊頂部被均勻地分為小方格裝飾，在女像柱腳下的出檐上還圍繞有扇貝圖案的裝飾。

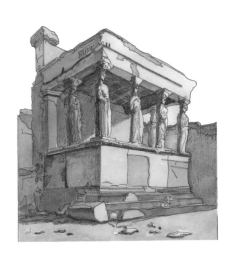

伊瑞克提翁神廟西側正視圖 ——>>

　　這座小神廟位於著名的帕德嫩神廟北側，由於這座神廟正處於一個落差很大的斷坎之上，因此整個神廟也順應地面的起伏而分為三個不同的部分。西面和北面是愛奧尼克柱式組成的門廊，通過階梯與中部神廟主體相連接，主體建築以同樣的柱式與門廊取得整體上的協調。神廟南端由 6 座少女柱式支撐的小門廊是這座建築中最為精彩的建築部分，伊瑞克提翁神廟也因為這幾尊少女柱式而世界聞名。

3　北柱廊

北柱廊是神廟中建造時間最早，規模最大的附屬建築。北柱廊所處地勢較低，而且相對於主殿建築向北出跨，因此不僅在側面角柱與端牆柱之間又另加一柱，而且柱廊中所有的柱子均增加了高度。柱廊內設一愛奧尼克式大門，通往祭祀雅典娜的祠堂。

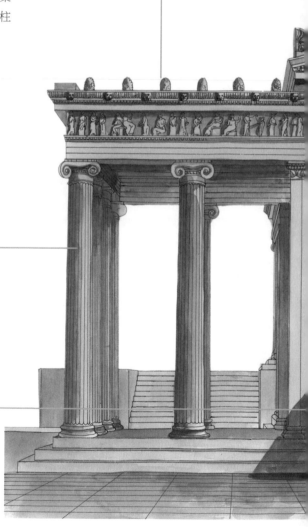

2　愛奧尼克柱式

北柱廊中的愛奧尼克柱式裝飾精美，是衛城建築中愛奧尼克柱式的代表性柱式。此處愛奧尼克柱式柱頭頂端有精美的莨苕葉、荷花、卵形線腳裝飾，不僅渦旋大、裝飾線腳深，而且還鑲有銅針。這種設置是為了在節日時在柱頭上懸掛花環等飾物。

1　實牆

伊瑞克提翁神廟的西立面較矮，因此西側底部加了一段實牆來平衡地勢差，牆體底部偏南處還設置了一個小門洞。這種地勢的高低之差也同樣體現在神殿內部，並巧妙地利用地勢的高低變化區分出房間的主次地位。

4 神廟主殿

神廟主殿是一個平面為矩形的標準神廟制式，但因為受地勢所限而沒有側廊，因此在希臘語中又被稱為「沒有側翼的神廟」。這座神廟的獨特之處還在於柱廊後的主入口大門兩旁各開設一個高窗，這在同時期的其他神廟中是絕無僅有的。神廟內共分為 4 個房間，建築內部東部地勢高，因此形成一間大殿，西面地勢較低為內室。

5 欄牆窗

伊瑞克提翁神廟主殿的愛奧尼克柱為半柱式，柱間欄牆上還開設有四扇高大的窗，這也是現今發現在愛奧尼克式建築中開設柱間窗的最早建築實例。據推測，最早開設的四扇窗非常高大，窗高可直達楣梁，而且窗間都以銅櫺格裝飾。

6 女像柱廊

女像柱廊位於整個建築的西南角，建築在一座老神廟的基礎之上。女像柱中西面三個左腿略彎，東面三個右腿略彎，使得所有女像柱都向中部稍傾。這種柱子的處理同帕德嫩神廟如出一轍，但因為利用女像自然的姿態變化而顯得更加巧妙。女像柱廊內東端有一小門與內殿相聯通。

古希臘建築的貢獻 >>

　　古希臘建築是西方建築文化最重要的開端，此時期在柱式、神廟建築形制以及雕刻手法等方面所取得的非凡成就也成為古羅馬建築發展的基石。許多在此時形成的建築模式和規範都成為以後一直沿用的標準建制，而在此時期所創造的許多輝煌而偉大的建築也成為不朽的典範。尤其是雅典衛城中的諸座建築更成為標準的建築標本，這些建築雖經戰亂異常殘破，但前來參觀和研究的人們千百年來卻絡繹不絕，它們不只為古羅馬建築提供了很好的參照，為文藝復興時期的人們爭相推崇，就是對於現代的建築師，也仍然具有相當重要的參考價值。

希臘風格石碑 >>

　　石碑是墓葬所在處的標誌性紀念物，其形制變化不大。碑身大多是下大上小，但收分並不明顯，碑身上雕刻類似建築物的邊框，框內有浮雕裝飾，碑頂則以各種植物圖案結束。

古希臘利西亞昂提非魯斯石刻基 >>

　　這是一座在石壁上雕刻出的建築立面形象，底部愛奧尼克式的柱子與簡化的愛奧尼克式大門搭配非常協調。山花部分顯然還是木結構的樣式，而從山牆面的雕刻來看，這是一座形制較高的墓穴（Rock-cut tomb Antiphellus, Lycia）。

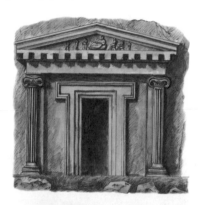

宙斯神廟復原圖 >>

　　宙斯神廟（Temple of Olympian Zeus）位於西西里島上的阿克拉加斯地區（Akragas），這裡原是希臘人的殖民地，因保留了諸多古希臘時期的神廟而聞名於世。宙斯神廟不同於其他神廟的地方在於，這座神廟沒有採用柱廊的形式，其四周都由封閉的石牆支撐，只是在圍牆上採用了半柱進行裝飾。而且神廟正立面的示意性柱廊也採用了罕見的奇數，為7根，因而大門開設在最外兩柱間，其形制可謂獨特。

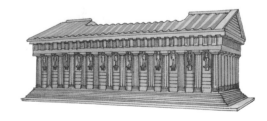

托飾的位置

這是一種在檐口下支撐上部檐冠的托架（Modillion location），為了統一風格，檐下托架的樣式一般都與裝飾帶上的圖案相一致。托架的作用主要是為了承托出挑檐部的重量，同時還充當檐下裝飾。

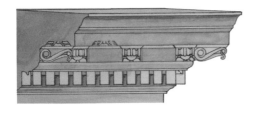

愛神丘比特裸像

丘比特是古希臘神話中的愛神，因此他總是被塑造成一個長有翅膀的男童形象，而裸體的小童形象（putti, pl. of putto）也是古希臘時期造像的一大顯著特徵。工匠們通過高超的技藝能把人體在不同生長階段的特點表現出來，丘比特著重表現的是一種飽滿而圓潤的孩童形象。在建築中，丘比特的形象常常以高浮雕的石刻形式出現。

古代希臘時期的聖臺院入口

古希臘時期的建築入口也大多處理成建築立面的形式，但也要相應做一些改變。柱子底部的臺基被加高以便和建築底部相協調，檐下的三隴板被取消，但在門楣上增加了裝飾性的嵌板。圖示為古希臘式的入口處前廳（Prothyron）。

斜座石

連接屋頂的挑檐或屋頂端頭稱為斜座石（Skew Corbels），是將一塊石頭嵌入山牆底部形成的建築結構，這種結構可以有兩種做法，一種是直接用磚砌成斜面的形式，另一種是向外出挑檐口，可以雕刻簡單的線腳裝飾，並另留出排水溝。

天花板 >>

把一整塊天花板區隔成多個小區域進行裝飾的方法（ribs, deviding a ceiling into panels）在各個時期的屋頂裝飾中都很常見。古希臘時期，雖然雄偉的建築由堅固的石塊砌成，但這些建築的屋頂卻大多都是木構的，然後再通過與建築主體相同的線腳和雕刻圖案來取得總體風格的統一。木構件容易損壞，這也是現在留存的古建築大多沒有屋頂的主要原因。

在多立克柱式中設置 三隴板的數量 >>

三隴板是由古老的木結構橫梁凸出在外的模式演化而來，在石質的神廟建築中，三隴板不具有任何結構功能，純粹是一種裝飾物，但也有比較嚴格的柱分法（Monotriglyphic）。三隴板通常都要正對著柱子的中心線設置，在柱間距大的建築中，則在柱間也設一塊三隴板，隴間的面積可以空白，也可以雕刻上圖案。

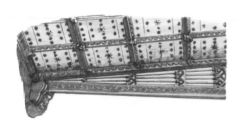

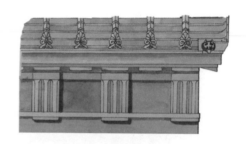

好運別墅 >>

古希臘時雅典和各個地區的城市已經初步進行分區，居民區大多經過規劃，被分成規則的方格塊網狀平面，每戶占有一塊規整的方形土地。雖然建築內部的布局與裝飾各不相同，但基本格局還是極為相似的。圖示為一種最具代表性的古希臘住宅形式。整個住宅平面呈矩形，主要建築位於院落北部，一般是帶有柱廊的樓房，房屋坐北朝南以利採光通風。院落的其他三面可以隨意設置建築，但院落中心一般都要設置祭壇，而且無論院落還是房屋中的地面都由大面積精美的馬賽克裝飾。此住宅位於希臘奧林索斯地區。

多立克式出檐底部的雨珠裝飾　>>

古希臘對於建築的裝飾是無所不在的，這種挑檐下（Cornice soffit viewed from below showing mutules）的裝飾圖案是人們偶爾仰視時才能見到的圖案，主要以重複性或簡潔的圖案為主。

特爾斐的古希臘宴會廳立面　>>

這是古希臘城市中比較常見的一種公共建築形式（Lesche at Delphi），也是一種代表性的世俗建築模式。建築主要由石砌牆體承重，而各式柱子只是作為一種裝飾元素。這種建築的面積通常都比較大，採用木構屋頂形式。從平面上看，兩端往往呈現出半圓型。

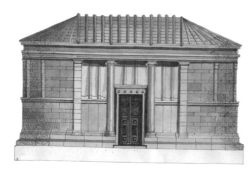

古希臘建築的愛奧尼克柱式　>>

一個完整的愛奧尼克柱式從底部到頂部應該具備的各種主要結構為：柱礎、柱身、柱頸、帽托、渦卷、渦卷「眼」、額枋、檐壁和檐冠。

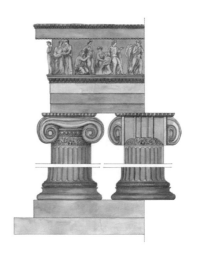

希臘石柱　>>

圖示為位於雅典的亞里斯多克勒斯石柱（Stele of Aristokles, Athens），這也是古希臘一種人像柱的形式，是在承重柱上再雕刻人物形象作為裝飾，相當於柱身的裝飾。

萊斯卡特紀念碑頂部

　　這是為了紀念一次歌唱比賽取得了勝利而建造的紀念碑的細部（Detial of dome of the choragic monument of lysicrates），其形制很具有代表性。平面為圓形的基座上，由6根科林斯柱式支撐著由整塊大理石雕刻成的圓頂，圓頂底部有一個連續的雕刻帶，其上則是鏤空雕刻的立體渦旋形裝飾，頂部是一個大體上呈三角形的立體雕刻，代表著勝利，這種建築形式對於後世影響很大。

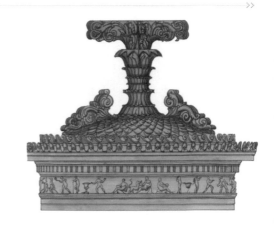

位於埃皮達魯斯的古希臘劇場

　　古希臘時期的劇場都是依靠自然的山坡地形開鑿而成的，逐層升高的觀眾席圍繞著中央圓形的表演區域。埃皮達魯斯劇場（Epidaurus 350-330 B.C.）的觀眾席整體為半圓形，順圓弧在座位前設有走道，每隔一定距離還設通層放射形的縱過道。這些設置可以保證觀眾快速地進、離場。由於古希臘對聲學研究已經頗有成就，所以這些劇場的音響效果都很好，而設在觀眾席中的銅甕起著共鳴的作用，又保證了良好的音質效果。

　　舞臺與觀眾席由邊道相區隔，表演區又被分為演奏區和合唱區。由於劇場是為了在祭祀活動中演出祭神的劇目而建造的，因此在圓形的表演區中都設有一個小型祭壇，此後才是長方形的供演出的舞臺，在演出中心以外還設有供化妝和放置道具的小屋，這種建築的外牆面以後也逐漸演化成了表演區的背景牆。

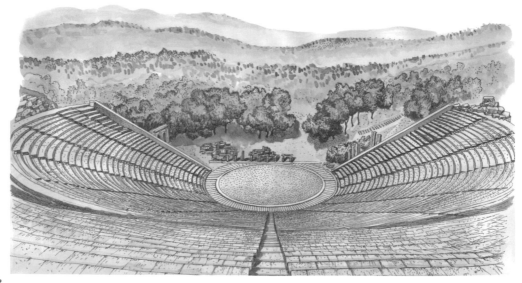

擋土牆的支柱

要支撐較大的側推力時，除了主要牆體要具備一定的厚度外，還要在牆體上設置支柱。這種古老的結構形式是其後在哥德式建築中大放異彩的飛扶壁的前身。其實這種形式早已出現，只是在那一時期尚未引起人們的重視而已。

古希臘風格建築立面

這座小神廟採用了古希臘的科林斯柱式，其樣式還比較簡單，柱身向上收分。古希臘神廟建築底部多有高大的臺基，所以有多級臺階作為過渡。建築頂部採用三角形山牆，山牆內可以鑲嵌大型雕刻裝飾，也可以空置，直接裸露石砌牆面。古希臘神廟建築的大門開在山牆下正中，兩側不設窗戶，神廟內比較昏暗。

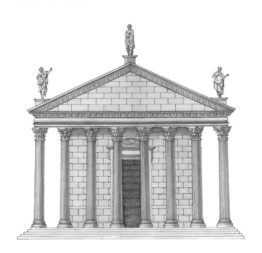

摩索拉斯王陵墓

這座紀念性建築興建於公元前355－350年間（Mausoleum of Halicarnassos 355–350 B.C.），由底部高大的基座與上部的建築兩部分組成，在建築的入口、牆角等處還設置了獅子和馬的雕像。高大的基座與建築頂部階梯形的三角屋頂對建築物的紀念性做了強調，其本身雄偉的體量也隱喻了一種不朽的精神。

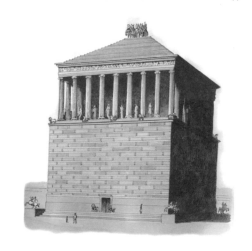

CHAPTER THREE │第三章│
古羅馬建築

古羅馬建築　　　　　>>

　　在偉大的古希臘社會發展的同時，建築史上另一個同樣擁有偉大成就的國家——古羅馬也在蓬勃地發展著。儘管在古希臘已經取得驚人成就的時候，古羅馬還只是義大利半島上的一個小城邦，但勤勞而勇敢的羅馬人以他們的實幹精神，將這個小城邦發展得越來越大，越來越強盛。古羅馬最終取代了古希臘，成為幾乎統一整個歐洲的強大帝國。同時羅馬文明也在繼承了高度發達的古希臘文明的基礎上，又向前邁進了一大步。自此，古希臘文明與古羅馬文明成為歐洲文明發展的主幹，從這個主幹上又不斷伸展出各個時期和各個地區的不同文明，歐洲文明之樹從此繁榮不息，而在作為文明表現形式之一的建築中，這種繼承與發展的關係尤其突出。在古羅馬長達幾個世紀的發展史中，其建築大致可分為三個時期，即共和時期的建築、帝國時期的建築和分裂以後的建築。

狹凹槽圓凸形線腳裝飾　　　>>

　　線腳是建築中不可少的裝飾元素，曲線形線腳是由發端於一個圓心的圓弧上截取的一部分，有時一個簡單的線腳也可能是由多個圓心上截取的曲線組成的，如圖示的狹凹槽圓凸形線腳（Quirked ovolo）。

古羅馬拱券結構　　　　　>>

　　拱券（Roman arch construction）被廣泛地應用於各種建築之中，同時也成為古羅馬時期重要的建築特色之一。由於採用了四柱支撐的十字形拱結構，使得建造連續的拱形空間成為可能，而且牆面被支柱所代替，也形成通透的拱廊形式。

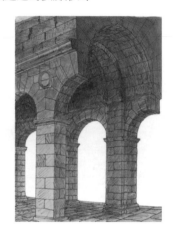

槽隔蔥形線腳　　　　　>>

　　古希臘時期的線腳都是徒手畫成的，而古羅馬時期則已經有了專門繪製線腳的精密儀器，這也令古羅馬時期的線腳在有了更多變化的同時變得更加規範。槽隔蔥形曲線線腳（Quirked ogee）有多個圓心，正是這些弧線的不同組合才有了各式各樣的線腳。

塞維魯凱旋門

凱旋門（Memorial/Triumphal arch）是古羅馬為紀念對外戰爭的勝利而建造的，出於炫耀功績的需要，凱旋門通常都建造得相當雄偉。早期的凱旋門另有一個圓拱，後來發展成為如塞維魯凱旋門（Arch of Septimius Severus）這樣兩個小圓拱中間一個大圓拱的樣式。凱旋門的三段式結構也成為一種經典的建築布局結構，尤其在文藝復興時期更成為一種經典樣式而被廣泛使用。

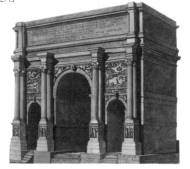

無釉赤陶浮雕

無釉赤陶浮雕（Roman terra-cottas）由耐火型的黏土製成，多用來做屋頂或地面磚的材料，因其具有較強的可塑性又很堅固，所以也多用來做裝飾材料。未上釉的赤土陶多用比較粗獷的手法進行裝飾，所以更有一種原始性的樸拙之美。

古代羅馬壁柱裝飾

這是一種多用於壁柱裝飾（Pilaster face, ancient Rome）的圖案，也採用了普遍的茛苕葉渦卷紋。這種裝飾圖案在古羅馬時期被用於各種建築裝飾，其特點在於，組成整個圖案的各個細部葉片伸展方向較散，因此圖案很活潑，但也缺乏統一性，容易給人以混亂的感覺。

石橫梁

這個石橫梁（Opening spanned by a lintel, Arch of the Goldsmiths, Rome）兩邊的底座採用了多立克式柱礎，而上部則分為三個區域，兩邊是精美的混合式壁柱，中間則是帶有情節性的雕刻。橫梁雕刻成了梁枋的結構，還有薄薄的出檐。底座與橫梁頂部的線腳形成對應，加強了石橫梁的整體性。

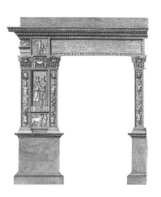

羅馬拱券圖 >>

由於混凝土的廣泛使用，古羅馬拱券中柱式已經不具承重作用，而成為拱券的裝飾，正如同拱券上的裝飾性石材貼面一樣，因此柱子也多採用壁柱的形式。圖中所示為二分之一壁柱式。

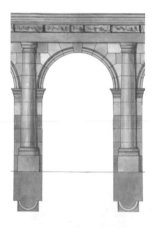

奧林匹亞的宙斯廟男像柱 >>

把建築中的承重柱雕刻成人像的形式是古希臘建築中比較常見的做法，這種傳統也被古羅馬建築所繼承。一般在建築底層多用男像柱，並且著力刻畫男像因受力繃緊的肌肉和努力托起建築的形象。在建築的上層則多用精美的女像柱，並突出其飄逸、優美的形象。圖示為位於阿格里真托的宙斯神廟中的男像柱（Telamon: Temple of Zeus, Agrigentum 510– 409 B.C.）。

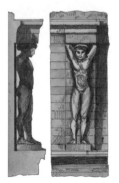

女灶神廟正立面復原圖 >>

這座公元前 31 年修建的神廟又稱為維斯塔神廟（Temple of Vesta, restored view 31 B.C.），因修建的年代比較久遠，現在只剩小部分殘跡，由圓形的神廟與方形的維斯塔之屋組成。神廟平面為圓形，外層有精美的科林斯柱式圍廊，坐落在一個高大的方形臺基之上。神廟內存放著象徵羅馬生命的聖火。

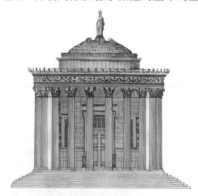

早期希臘羅馬式窗戶 >>

大約公元 3 世紀時早期希臘羅馬式窗戶在早期希臘羅馬柱式（Early Greco-Roman window, Palace at Shakka c. 3rd cent. A.D.）的基礎上有所發展，並創造了多層建築中柱式的設置規則。古羅馬最常用的古希臘柱式是華麗的科林斯柱式，而且牆面成為建築的主要承重結構，所以主要作為裝飾元素的柱式應用也更加靈活和自由。

達瑞德紀念碑 　　>>

　　由巨石疊砌的紀念性建築（Druid monument）雖然外表粗糙，但已經展示了當時人們搬動和疊砌較大石材的能力。在此使用的石梁枋結構，也是一種古老的建築結構，在此基礎上才衍生出了更複雜和更多層的建築。

古羅馬烏爾比亞巴西利卡 　　>>

　　古羅馬時期的巴西利卡經常同廣場、紀功柱、神廟等建築組成一個龐大的建築群，如位於圖拉真廣場上的烏爾比亞巴西利卡。這座大廳是古羅馬時期的一座大型巴西利卡式建築，其支柱高達 10.65 米，中央大廳跨度達 25 米。但此時的巴西利卡建築中還未使用拱頂，屋頂都是木桁架結構。

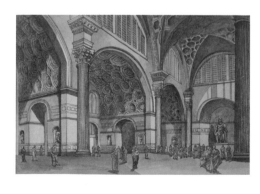

筒拱 　　>>

　　早期人們主要用筒拱的結構來支撐穹頂，所以筒拱底部一般都要砌築厚牆壁以支撐這種側推力，並將它傳至地面。在建築內部，由於筒拱與穹頂的組合，使得內部空間更加開敞。

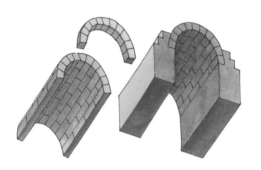

古羅馬柱式發展 　　>>

　　羅馬人繼承了古希臘的柱式，並在此基礎上又發明了托斯卡納（Toscan Order）和混合柱式（Composite Order），最終形成了完善的羅馬五柱式。而羅馬人在建築中取得的另一項重要成就，就是將古希臘時期沒被重視的拱券技術發揚光大，並使之成為古羅馬建築中最重要的組成部分。由於混凝土和拱券技術的結合，羅馬建築更加高大、穩固，其建築內部更加通透，還出現了穹頂。拱券和牆體成為主要承重結構，各種柱式多採用壁柱的形式，成為建築中的裝飾，但此時形成的柱式及柱式應用規範也固定下來，這種柱式規範的影響非常深遠，至今仍在被廣大建築師所學習和摹仿。由於建築施工技術的簡化，施工速度也大大加快，這也是羅馬時期比古希臘時期留下了更多、更珍貴的建築實物的原因。

托斯卡納柱式透視圖 ≫

通過透視圖（Tuscan order: perspective view）可以看到，這是一種將多立克柱式簡化得到的新柱式，不僅柱身上沒有凹槽裝飾，其所在建築檐部的裝飾也非常簡單，甚至沒有裝飾。通過柱上楣和柱頭（Tuscan order entablature and capital）的放大結構可以看到，托斯卡納柱式的中楣很平直，出挑的飛檐下也不設托檐石裝飾。柱礎（Tuscan order base）底部只有一塊較薄的方形基座，而柱礎本身則只有一個圓環面，並不像其他柱式的柱礎那麼高。

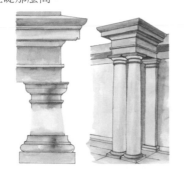

愛奧尼克柱頭剖立面 ≫

在愛奧尼克柱式中，柱頭墊石下部的兩個渦旋圖案中心都有一個小圓面，這個中心圓面稱為「小眼睛」。愛奧尼克柱頭上的渦旋圖案並不總是與柱身垂直的，在建築拐角處設置的渦卷就要向外凸出。

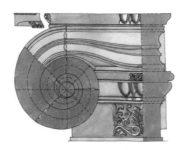

科林斯柱式 ≫

羅馬科林斯柱式的基座式樣與愛奧尼克相同，但柱徑與柱高的比例為 1：10，柱身變得更加纖細和高大，柱身上有 24 個凹槽。柱頭部分由兩層毛茛葉和渦卷圖案組成，渦卷圖案多成對出現，柱頭轉角處的渦卷較大，立體性也比較強，但平面上的渦卷也是越到中心越向外凸的造型。

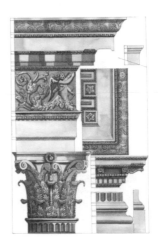

羅馬五種柱式 ≫

羅馬時期在古希臘原有柱式的基礎上又進行了完善和改進，制定出了柱式的比例關係，形成了成熟的五種柱式，分別是塔司干柱式（Tuscan order）、陶立克柱式（Doric Order）、愛奧尼克柱式（Ionic Order）、科林斯柱式（Corinthian Order）、和混合柱式（Composite Order）。這五種柱式也成為了西方建築的基本母題，並一直被後世所沿用。

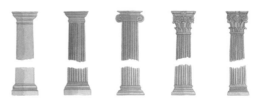

羅馬風格多立克柱柱身 　　>>

　　羅馬柱式各組成部分間有嚴格的比例關係，各種柱式的基座與柱身、檐部的比例為4：12：3。柱徑與柱高的比例則因柱式的不同而有所差異，多立克柱式的比例為1：8，整個柱身（Shaft of a Roman Doric column）顯得比較粗壯，與簡潔的多立克柱式風格相符。

阿巴西斯風格裝飾 　　>>

　　用三角與菱形塊組成的圖案是一種中性的裝飾紋樣，幾乎可以用在任何類型和功能的建築中，同時這種紋飾可以雕刻、彩繪或由馬賽克貼面而成，並在花紋和組合方式等方面增加變化。

混合式柱頂端 　　>>

　　混合式柱頂端（Composite Abacus）與科林斯柱式極為相像，只是這種柱式較之科林斯柱式還要更加精美，因此柱頂盤較薄，以最大限度突出了布滿雕刻的柱頭。

科林斯柱頂端 　　>>

　　科林斯柱頂端（Corinthian Abacus）有多層線腳重疊，華麗的柱子頂端還有外凸的渦旋，柱頂端剖面呈不規則平面，這種複雜的頂端也與繁複的柱頭風格相對應。

柱基

柱礎一般處理成圓環面的形式，主要是用內凹或外凸的弧面線腳裝飾（Scotia）。

多立克柱式的飛檐

因為羅馬建築的檐部多向外出挑較深，形成飛檐的形式，所以檐下就多了托檐石的結構。托檐石通常與三隴板對應設置，並雕刻成六個一排的雨珠飾進行裝飾，而出挑的飛檐底部也要雕刻與之相對應的圖案。

科林斯式檐板和挑檐

科林斯柱式在羅馬建築中的使用很普遍。與華麗的柱頭相協調，整個柱頂盤（Corinthian entablature）也常有精美而複雜的雕刻作為裝飾。檐部各部分都有嚴格的比例關係，以保證檐部在比例上的協調。檐口最上部的檐冠常以獅頭圖案裝飾，它也可以設置成為排水口，底部出挑的檐下則多以卷草紋裝飾，檐壁則以神話故事為題材雕刻帶有場景的裝飾帶，各部分之間還有各種圖案的線腳作為過渡。

埃皮達魯斯聖地圍場柱頭立面

科林斯柱頭上主體是由兩層毛莨葉組成的，每排都圍繞底座分為等距離的 8 排，第二列的葉片稍大，並位於第一排小葉子的分界處，這樣就形成了層疊的葉片形式。柱頭上的渦卷圖案則是越接近中心就越向外凸出，形成一個有層次的表面。

塔司干壁柱細部處理 >>

　　塔司干柱式採用二分之一壁柱式，多用於建築底層的立面裝飾。柱身的比例可分為多種形式，二分之一的壁柱式立體性更強。對壁柱柱礎、柱身和柱頭等部分的處理則與真實柱式相同。

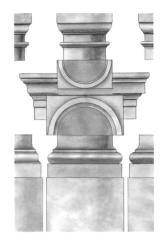

塔司干柱式 >>

　　為了糾正視差，柱身部分要做一定的卷殺。塔司干柱式的柱礎、柱頭都只以簡單的半圓線腳裝飾，柱身無凹槽。與簡約的柱身相對應，建築檐部也直接裸露著結構部分，沒有做任何裝飾。這種簡潔的形式也與建築上部華麗的柱式形成對比，以突出堅實底部結構。

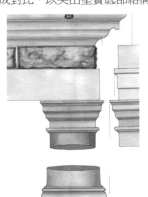

科林斯柱挑檐上部 >>

　　柱子支撐的建築檐下部是人們仰頭才能看到的，其所處位置如同頂部的天花裝飾，因此裝飾圖案應該鮮明而清晰。方格裝飾內部的線腳可以採用退縮的形式產生立體感，回字紋的裝飾圖案也採用了高浮雕雕刻而成，這些處理手法都是加強圖案表現力的有效方法。

塔斯干柱頂端 >>

　　塔斯干柱頂端（Tuscan Abacus）同多利克柱式相似，但線腳裝飾要少得多，是所有柱式中最簡約的樣式。這種樸素的樣式也更突出了整個柱式實際的承重功能。

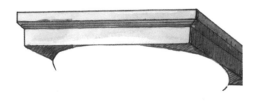

古羅馬建築教育與建築著作 —————— >>

　　古羅馬建築的發展建立在古希臘建築所取得的一系列偉大成就之上，因而本身的起點就比較高，再加上整個古羅馬時期高度發達的文化及古羅馬人對建築的偏愛，因此古羅馬建築無論從形制、工程技術還是建築外觀及種類上來說，都比古希臘時期的建築要豐富和進步得多。古羅馬不僅在實際的建築活動中取得了突出的成就，在建築教育和研究領域也比古希臘時期有了很大的進步。古羅馬有專門培養各種建築人才的學校，並對當時的建築活動予以記錄。當時羅馬人維特魯威（Vitruvius）所著的總結性建築著作《建築十書》，就是歐洲第一本專門論述建築的書籍。

古羅馬龐貝城洗浴室 —————— >>

　　四通八達的輸水管將各種生活用水直接送到居民家中，密集的居民區在建築時就預先鋪設了上下水管，居民家中也有了供專門洗浴的房間（Latrina），甚至配備了可沖水的馬桶。這些先進的生活設施在古羅馬城市的居民家中已經相當普及。

費雷島上的圖拉真亭 —————— >>

　　在古羅馬統治下的埃及也營造了許多大型的建築，圖拉真亭（Kiosk of Trajan）就是代表性建築之一。這些建築是綜合了古埃及與古羅馬雙重風格的產物。以棕櫚樹為原型的柱子是古埃及的傳統柱式之一，但在此時也有所改變，柱頭從平面形式變成立體形式，出現了參差的葉片。

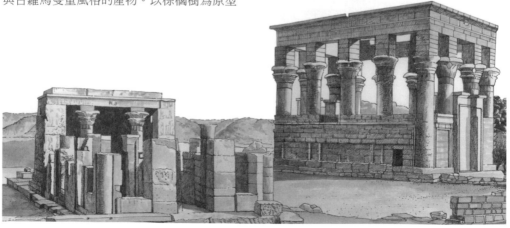

門上山牆的拱形圖案裝飾 >>

　　這種裝飾圖案是在石膏或灰泥牆上用浮雕和彩繪相結合的方式製作而成，因此不僅有鮮豔的色彩，還具有一定的立體感。整個牆面的構圖雖然使用了傳統的對稱形式，但在細部也有變化。圖示為羅馬公元 2 世紀修建的潘可提墳墓（Tympanum of door, Tomb of Pancrati, Rome 2nd cent. A.D.）。

牆體碎石砌築方法 >>

　　以碎石為骨料，以混凝土作為黏合材料砌成的牆體既堅固又大大減少了混凝土的使用量。建成的牆面可以貼磚面和大理石面裝飾，這種做法給人們一種磚牆的錯覺，這也是羅馬建築最普遍使用的一種砌牆方法。

牆體石塊砌築方法 >>

　　主要以不規則的石塊砌築牆體，只在石塊間隙和接縫處用混凝土加固，最後用大理石貼面裝飾。在這種牆體中，混凝土所占比例非常小，近似於灌縫的砂漿，但卻起著重要的凝固作用。

牆體模板砌築方法 >>

　　一種為直接用石塊疊砌的牆面做模板，再在內部添入土或碎石。另一種是以木板為模板，再在中間夯土，或澆注碎石與混凝土的混合物。為了增加穩固性，用木板做模板時，要在木板外圍楔柱加固。

牆體雙式砌築方法 >>

　　牆面可以用紅磚或石板貼面裝飾，其內部砌築的方法卻有很多種：澆注混凝土和碎石的模板可以用木板，待澆注完成後取下。也可以用磚石牆，砌築完成後不取下，而成為牆體的一部分。

牆體三角式磚砌築方法 >>

　　磚石牆可以按普通的方法疊砌，也可以採用一種三角形式磚或石塊，尖角朝裡，再在其中澆注混凝土和碎石料。澆注完成的牆體還要在外貼上大理石板飾面，室內還可以用馬賽克拼貼成各種精美的圖案。

牆體規整石塊砌築方法

　　用經過加工的規整石塊砌築的牆體是一般建築所使用的，混凝土在這種牆壁中只是作為一種黏合塗料，塗在磚塊相接的面上。

石雕刻工藝

　　石雕刻工藝（Bossage）是一種樸素的牆面裝飾工藝，通過磚石的不同砌築方法形成變化而有規律的圖案。牆壁砌築完畢後，還要在磚石接縫處以細砂漿抹平，以突出石頭的裝飾效果。石雕刻工藝也可以指雕刻裝飾前粗糙的石牆面。

凹牆

　　凹牆（Allege）是一種較薄的牆體，主要用在窗戶下面的拱肩部位。

古羅馬石橫梁

　　在牆面上設置門或窗就需要在其頂部設置橫梁（Stone Lintel），拱券有較大的承重性，因此可以設置在最上部以支撐上部牆體的巨大壓力，而底部就需要一塊略呈三角形的橫梁，中部突起的角則可以支撐拱頂，在拱頂與石梁之間以混凝土加碎石填充，起到了很好的連接與緩衝作用。底部支撐的中柱主要起減弱石橫梁承重力的作用。

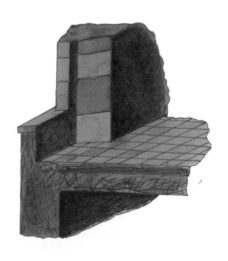

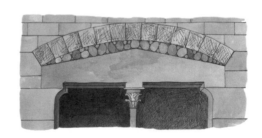

穗狀花紋

　　這是一種舊式的石工技術，主要是將要砌築的材料通過不同的交叉方式形成層次清楚的人字形圖案或魚骨狀圖案。可以美化和裝飾牆面或地面，是古羅馬的一種砌牆方法（Spicatum opus）。

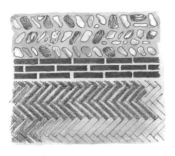

鳥喙形線腳

　　這是曲線線腳中的一種狹凹槽形的裝飾線腳（Quirked/Quirk moding），也是建築中使用最多的一種裝飾線腳。鳥喙形線腳有多個變體形式，如圖示的正波紋線腳（Quirked cyma recta）與反波紋線腳（Quirked cyma reversa）。在同一建築部分可以使用多個線腳，但應將大小、曲直的線腳組合使用，盡量避免相同造型和相同尺寸的線腳運用，因為那樣會使裝飾部分顯得呆板，缺乏變化。

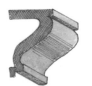

狹凹槽正波紋線腳

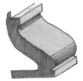

狹凹槽反波紋線腳

僅加工砌面的料石牆

　　來自採石場的石料只被粗加工為方形或菱形，直接砌築牆壁（Quarry-faced masonry），用這種石塊疊砌的牆面稱之為料石牆面，多用於城牆、堡壘等大規模的建築當中。

古羅馬拱券

　　位於拱券與柱子之間的基座，基座部分的石塊對上有傾斜的表面承接券的壓力，並將其傳導至柱子上，對下則與另一邊拱券基石的推力互抵，保持連續拱券的平衡。雖然基石是拱券的一部分，但也作為重要的結構而單獨存在，在英文中有其專屬的名詞，稱為「skewback」。

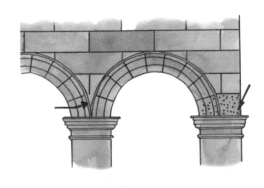

多角石砌築的牆體 >>

這種不規則的巨大石塊疊砌的牆面（Polygonal masonry）多作為城防牆體，同粗面石牆體不同的是，這種大石塊牆體在修築完成後，都要對牆面進一步加工，使牆面光滑，這也是增加牆面防禦性的措施之一。

鋸齒狀的護牆壁壘 >>

有著高大圍牆的城防建築，都要在頂部的牆面上開設鋸齒形的壁壘（Rampart with crenellated parapets），這種壁壘由一個牆垛組成，既方便平時觀察外部情況，也利於戰鬥時射擊。

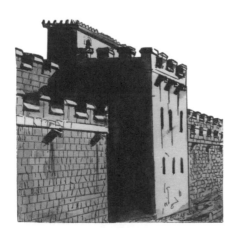

長方形石料的砌築法 >>

這種大小不一的石塊都是經過加工的，只是在砌牆時採用了看似毫無規律的「亂砌法」（Random ashlar），這也是美化牆面的一種方法。實際上，為了使牆面更加堅固，在石塊的排列與組合上還是需要精心設計的。

挑臺 >>

在堡壘大門上設置的挑臺（Meshrebeeyeh），大都做成有壘的牆垛形式，並設置射擊口等以加強對大門的保護。牆垛下面的支撐結構用從牆面上伸展出的石塊雕刻而成，坡面和深深的鋸齒形能夠防止敵人從這裡攻擊。

波形瓦

一種側面呈 S 形的屋頂瓦片（Pantile），這種瓦可以很好地相互咬合在一起，形成波浪般起伏的屋面形式，既有利於排水，又起到了很好的美化作用。

羅馬瓦

一種截面呈 U 字形、錐形的單折疊屋瓦形式（Roman tile），多用於覆蓋屋脊或其他接縫處。

外角

為了加固建築拐角處的牆體，經常在轉角處設置此類外角（quoin/coign/coin），而出於裝飾性的考慮，無論外角所用的加固材料與牆體相不相同，都使其與周圍的牆面有明顯的分別。這種區別可以通過不同材料的質感對比來獲得，也可以通過對轉角處使用的材料樣式、規格等進行特殊的處理來獲得。

羅馬拱頂建築體系

羅馬拱頂建築體系（Construction system of Roman vault）中已經很普遍地使用混凝土澆築，但在主體的結構外面都要進行貼面裝飾，貼面的材料以各種磚、大理石板、馬賽克鑲嵌畫為主，再加上柱式和精美的壁畫等，這樣處理的結果就使得建築真實的結構被隱藏了起來。

渦卷形線腳

在連續的莨苕葉螺旋圖案基礎之上，經簡化而形成的渦旋線腳，主要採用大小螺旋相互配合的形式增加線腳的變化性與表現力。圖示線腳來自於公元前334年建造的萊西克拉特合唱團紀念碑（Scroll, Monument of Lysicrates c. 334 B.C.）。

三聯淺槽裝飾

這是柱式上部的主要裝飾圖案，三聯淺槽裝飾（Triglyph）又稱三豎線花紋裝飾，由中部V字形凹槽分開的三個垂直的飾帶組成，底部還有雨滴狀的垂飾。

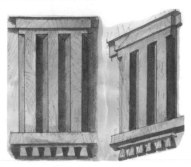

地牢內的死刑房間

拱券的結構可以用較小的材料建設較大的使用空間，還具有很強的承重性，因此也常被用來做地下空間的建築結構使用，圖示為古羅馬地牢內建築結構（Robur in ancient Rome）。

義大利普洛尼斯特的命運神廟

這是羅馬共和時期的一座神廟建築，因為神廟建在陡峭的坡面上，所以整個神廟依地勢的升高，被分為六層。最底層是一個巴西利卡式的集會廳，通過第二層階梯形的平臺與兩側的坡道，到達第三層帶有兩個半圓凹進部分的柱廊，第四層擋土牆上有石砌壁龕裝飾，通過貫通三四層的臺階可以到達第五層，這是一個有柱廊的平臺，周圍環繞著帶雙柱的柱廊。第六層是一個帶半圓形觀眾席的劇場，而主要的神廟，則設置最後、最高的位置。

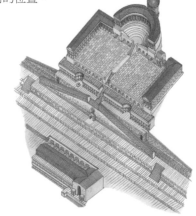

共和時期的廣場建築

共和時期，人們參政議政的熱情高漲，因此各種中心廣場（Forum）建築被修建起來，以便為人們提供集會和高談闊論的場所。這一時期的廣場和廣場中的建築還沿襲著古希臘的傳統，再加上羅馬在攻陷希臘之後，大量的建築和藝術珍品被運回了羅馬，所以此時期的建築還帶有濃重的古希臘風格。此外，來自東方的文化對建築產生了一定影響，這種影響也或多或少地反映在廣場建築當中，如建築群採用軸線對稱布置，各部分又通過層次變化形成不同的視覺重點等。

縱橫交錯的砌磚結構

這是由多種規格砌築而成的縱橫交錯的砌磚結構（Reticulated brickwork），最常見的就是長短磚結合的方式，這種方法技術含量低，也是最普及的一種磚砌方法。方形飾面的磚，實際上是一種立體的三角形，砌築時將其底部向外，尖頭向內，形成犬牙交錯的形式，其內部多以混凝土澆注。雙層磚體發券的拱門要以混凝土做磚體間的填充材料，要求有較高的砌築技術，製作時通常要在底部做拱形的模板支撐。

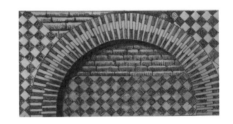

聖賽巴斯蒂農教堂的基座、柱礎、柱頭、檐楣飾和挑檐下的浮雕裝飾

混合柱式的基座、柱礎、柱子整體比例，都與科林斯柱式大致相同，只是在細部上小有變化，如柱礎採用了梟混線腳。早期混合柱式的出現是為了簡化過於修飾的細部，所以可以直接用於建築之上以省略檐部的裝飾，但到了後期，檐部也開始堆砌複雜的裝飾元素，混合柱式也轉變為最華麗的柱式。

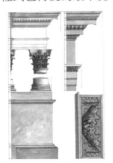

萬神廟中的混合柱式

萬神廟中使用的是華麗的混合柱式，萬神廟中的柱子都採用大理石或花崗石雕刻而成，柱頭貼金裝飾。除希臘式柱廊中的柱子起承重的結構作用以外，神廟中的壁柱與圓柱都為裝飾性構件，在四周的神龕中還採用了兩根圓柱式與兩根壁柱式的彩色大理石柱裝飾。

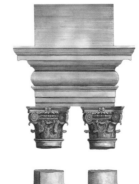

古羅馬廣場 —————————— >>

　　這種開放型的廣場（The Roman Forum）
幾乎都是羅馬共和時期建造的，集商業、政
治、宗教等多種功能於一身，是城市公共活
動的中心。廣場中設有羅馬標誌性的凱旋門，
圍繞廣場四周則有元老院和各種殿堂及神廟
建築，廣場中設有供民眾發表政治觀點的演
講臺，以及紀念性的雕塑和石碑。

1　艾米利亞大教堂

這是現存最古老的一座殿堂建築。艾
米利亞大教堂是一座平面長方形的大
廳式建築，內部有兩排柱廊支撐。艾
米利亞大教堂外部開設兩層連續的拱
券裝飾，每層頂部還設有各式人物雕
像，內部裝飾也十分講究，整個大教
堂以華麗的裝飾著稱。

2　元老院

元老院是古羅馬共和時期國家的最高政治統治
機關，由於元老院參與政事的人數眾多，因此
元老院是一座超大規模的建築。此時的古羅馬
建築仍帶有一些古希臘的建築風格，如元老院
不但仍舊採用木構架屋頂，而且三角形的山牆
面也布滿精美的雕刻裝飾。

3　塞普蒂米烏斯·塞維魯拱門

這座拱門是現今古羅馬廣場中留存最完好
的一座建築，其立面結構也非常具有代表
性。拱門採用一大二小的三券式結構，拱
券上布滿了帶有情節性的連續浮雕畫面，
兩面還有華麗的壁柱裝飾。

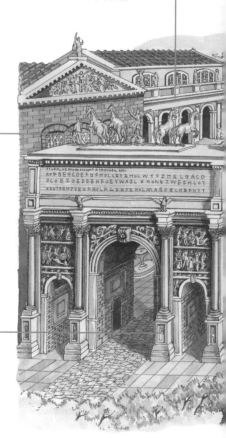

4　講壇

這是古羅馬公民聚集議事和發表意見的
場所，講壇面臨的小型廣場可以容納四
處來的市民。每當元老院裡頒發了新的
政令，也在此聽取人們的意見。講壇的
設立也是古羅馬民主統治的表現。

8　廣場上的雕塑品

中心廣場上設有各式的人物雕塑藝術品，位於中央區域擺放的是根據統治者形象雕刻的作品，十分具有紀念意義。同時，這種歌功頌德式的雕像也成為帝國時期廣場中的主要陳列品。

7　維斯塔女神廟

這是一座平面為圓形的小型神廟，磚瓦結構建築。維斯塔神廟中供奉著象徵國家的聖火，並有聖女居住其中以照看聖火，保證聖火永不熄滅。聖女一般從未成年的少女中選派，並終身居住在神廟中掌管相關的祭祀活動，被稱為女祭司。

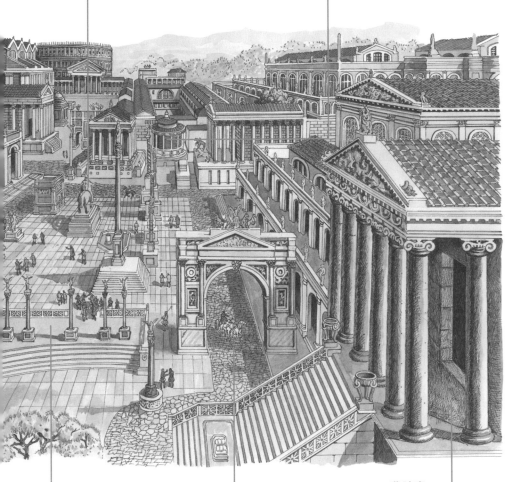

5　聖路

城市中的主要街道，聖路旁邊多建造神廟建築，通過寬闊的聖路可以到達城市的中心地帶。古羅馬的道路鋪設工作已經形成模式，從地基到鋪設路面要經過多道工序，最後以碎石板鋪設路面，而且路面中心略凸，兩邊還留有排水溝。

6　農神廟

這也是古羅馬最古老的一座神廟建築，主要用於存放全城的公共財產。農神廟建設在高大的臺基上，前立面還設有愛奧尼克式柱廊，主體建築採用混凝土澆注，但也採用木結構屋頂，上覆羅馬瓦。

斜面處理 ──────────────────────────── >>

　　斜面（Splays）通常出現在門、窗的側面，這種設置可以使建築一側的開口大於另外一側。斜面可以由一面傾斜的牆壁形成，也可以與另外的平面按一定的設置角度形成。在古羅馬劇場建築中，舞臺前部的牆壁通常設置成斜面的形式。

柱上楣的下部 ──────────────────── >>

　　專門指任何建築（如拱門、橫梁、陽臺、穹頂、拱券等）頂端暴露在下方的組件（soffit）。

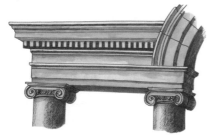

赫丘利神廟的直視圖 ──────────────── >>

　　這座神廟建築群（蒂沃利，義大利）建立在一座小山丘上的人工平臺上，神廟三面由雙層柱廊圍合，為了增加地基的穩定性，還在平臺四周建設了加固的擋土牆。神廟建在平臺中心的一座高臺基之上，正面有八根柱子的面寬。此時的神廟已經採用混凝土結構，因而只在立面中使用了柱廊，兩邊則為封閉性的牆面。

　　神廟入口處開鑿了一座劇場，地勢差被巧妙地開鑿為階梯形的劇場觀眾席，這種神廟之前建劇場的形式也是羅馬共和時期廟宇建築群的一大特徵。

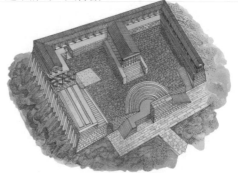

共和時期公共建築與平民建築 ───── >>

　　共和時期公共建築比古希臘時期有了很大發展。古希臘時期的劇場和音樂堂等建築要依靠山坡而建，但古羅馬時期此類建築開始出現獨立式。出現了區別於古希臘的競技場建築，此時的競技場已經不再是體育運動的場所，而是人們觀看角鬥士和野獸搏殺的娛樂場所。出現了較大規模的公共浴場建築，這是古羅馬國力強盛的象徵，也是建築工程進步的一大標誌性建築。除了公共建築以外，羅馬的平民建築質量也大大提高，在城市中出現了有層次的院落和多層公寓式住宅。

女灶神廟窗戶的內景

早期中的窗戶形象也來自於建築中，門框兩側的上下都略有突出，就如同柱子的橫剖面，而門頭則是柱上楣和出挑的飛檐形式。圖示窗位於義大利蒂沃利的維斯塔神廟之中，約建於公元前 80 年（Internal view of window in Temple of Vesta）。

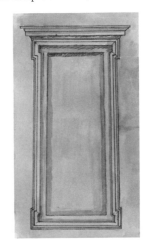

蛀蝕狀雕塑

這是磚石牆面的一種裝飾方法，主要是在牆面上使用斷續蜿蜒的刀法，造成彎曲的如蟲蝕足跡的雕刻（Vermiculated work），類似的裝飾方法還可以用在馬賽克貼面的牆壁上。

古羅馬住宅大門

建築實際上是由混凝土澆注而成，牆上的大理石飾面和門柱、門頭形象都是裝飾元素，本身不起任何的結構作用，因此這部分的雕刻也比較隨意和自由，圖案非常精美和細緻，甚至暗示著建築物本身的使用功能。圖示大門來自龐貝城潘莎房屋（Door, House of Pansa, Pompeii）。

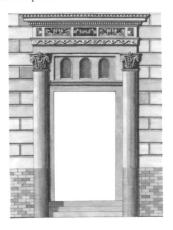

圓花飾

由層疊的花瓣組成的花朵圖案（Rosette）有很強的立體性，雖然花瓣是由莨苕葉的形象轉化而來，卻沒有生硬感。利用抽象的圖案作為裝飾紋樣也說明古羅馬人已經不滿足於對現實世界的摹仿，而是創造屬於自己的一些新形象和新特點。

鑲邊飾帶

交織在一起的環柱扁帶飾，通常都通過雕刻成凹凸不平形式增加圖案的立體感，這種飾帶鑲邊（Tresse）多用於裝飾性的線腳。

鍛鐵旋渦形裝飾

這是一種在木造部分用金屬烙燙形成的螺旋形花紋裝飾（Wrought iron scrollwork），只用簡單的曲線線條作為主要表現手段，烙燙形成的花紋還可以嵌入金屬，以增加其表現力。

可分土牆

這是一種由石板、磚瓦、玻璃等材料形成的鋪面，每部分圖案都有統一的尺寸，可根據鋪設時的角度和拼接方法不同形成色彩豐富而且多種多樣的圖案，圖示為兩種牆面形式（Sectile opus）。

古羅馬馬塞勒斯劇院

依靠建造技術與材料的進步，古羅馬劇場成為單獨的一種建築類型。與希臘劇場建築不同的是，古羅馬劇場的觀眾席不僅超過半圓形，而且與舞臺連在一起，觀眾席與背景牆上還都設有頂棚遮風擋雨。劇場的外圍立面被壁柱分為三層，底部兩層還開設了連續的拱廊。劇場從凱撒時期開始修建，到奧古斯都時期完成，可容納約 2 萬名觀眾，屬於較大型劇場。

混凝土的應用使得古羅馬的劇場得以擺脫地形的束縛，而作為一種單獨的建築形式修建在城市當中，此時的劇場外部仍然使用拱券與柱式進行裝飾，內部舞臺的背景牆也使用柱式與壁龕，但背景牆內部設有可供演員出入的暗道，增加了表演的觀賞性。舞臺與觀眾席上也都有頂棚，使演出免受自然天氣的影響。

龐貝城的硬質路面上的馬賽克 ≫

　　龐貝城是古羅馬公共設施建築的代表，這種精美的馬賽克裝飾（Mosaic pavement, Pompeii）就是其取得的傑出成就之一。「回」字紋和重複的花朵圖案是最多使用的裝飾圖案，而大面積白色與藍色的使用是龐貝城在用色上的一大特點。

牆面天花裝飾義大利那不勒斯龐貝古城 ≫

　　這種對稱的天花裝飾（Pompeian ceiling decoration）大多是在石膏或灰泥飾面上採用繪製或浮雕等方式製作完成的，其圖案以各種動、植物或神話人物為主。

塞拉皮斯神廟門廊樓梯剖面 ≫

　　通過樓梯剖面可以看到臺階石板的排列，底層臺階的石板伸入到第二層之下，這是因為上部的階梯會對下部產生一定的作用力，而加大底層石板的長度則有效地保護了樓梯的整體性。

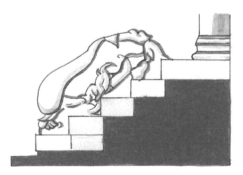

塞拉皮斯神廟門廊立面 ≫

　　此神廟位於義大利那不勒斯泊滋勒斯鎮，門廊已經可以成為單獨的建築形式，僅由高大的科林斯式柱與雕刻華美的柱頂檐部組成。這座門廊的特別之處在於只有中間四根柱子均勻分布，而兩端頭的柱子採用了雙柱式。

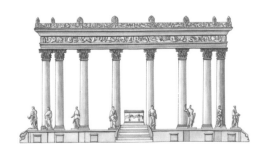

塞拉皮斯神廟門廊樓梯背面 ——>>

通過樓梯背面才可以看到真實的建築基部，是採用石塊與混凝土的混合結構澆注而成，柱子底部還做了特別的加固砌築，而樓梯又起到了一定的扶壁作用。

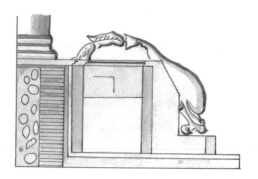

龐貝城男像柱 ——>>

人像柱在建築中非常多見，可以把整個支柱雕刻成人像的形式，也可以在柱子上採用浮雕的人像作為裝飾。通常主要的承重柱都雕刻成肌肉發達的男像形式（Telamon），而室內或非承重柱則雕刻成優美的女性形象。

帝國時期的廣場建築 ——>>

共和時期的廣場因帝國時代的來臨而轉變了性質，不再是普通市民審議政策條例和討論國事的場所，而成為帝王炫耀其功績的紀念碑。與之相對應，廣場建築的面貌也發生了改變，開敞的廣場變得封閉，原來廣場中商業性和公共性的建築被神廟、雕塑所取代，建築外觀更加高大、華麗。如圖拉真廣場（Forum of Trajan），這是由來自東方的敘利亞人設計的一組建築群，是所有廣場中規模最大、也最奢華的，全部建築採用軸線對稱方式建造。正門為凱旋門、內部柱廊環繞著廣場。廣場上設置圖拉真皇帝的騎馬青銅像，廣場西面是古羅馬最大的巴西利卡——烏爾皮亞（Basilica of Ulpia），最後是圖書館院落，院落中矗立著通身雕刻的圖拉真紀功柱（Trajan's Column）。

奧古斯都廣場 ——>>

這是古羅馬從共和時期向帝國時期轉變階段的廣場，作為公共場所的開放性廣場已經變為相對封閉的形式，廣場建築從讚頌偉大國家的紀念碑變成為帝王歌功頌德的紀念性神廟。奧古斯都廣場建於公元前 42 年（Forum of Augustus 42 B.C.），四周有高大的圍牆，廣場內除供奉著戰神的神廟和柱廊以外，到處都擺放著奧古斯都的雕像，建築高大的體量也顯現出羅馬帝國的強盛。

圖拉真市場示意圖

由於市場建在一座小山丘上，所以採用了階梯狀的形式，因此有著非常複雜的結構。市場底部三層都採用筒形拱，以形成一個半圓的廣場空間。市場二層商店向內縮進，形成了一條通道，而三層商店則與其他不規則的店鋪以及頂部大廳相連接，形成一條室內街道。由於建築內部結構複雜，縱橫交錯的筒拱還形成了肋拱的形式，這也成為以後哥德式建築的主要特徵之一。

古羅馬公共集會場所

混凝土技術與拱券結構的提高，使得古羅馬人可以將建築造得更加高大和寬敞，而巴西利卡（Basilica）的形式也正好為之提供了條件。建築內部通常以馬賽克貼面，並設置壁龕和雕塑作品，有時還要貼金箔裝飾，完全將真實的建築材料遮蓋。

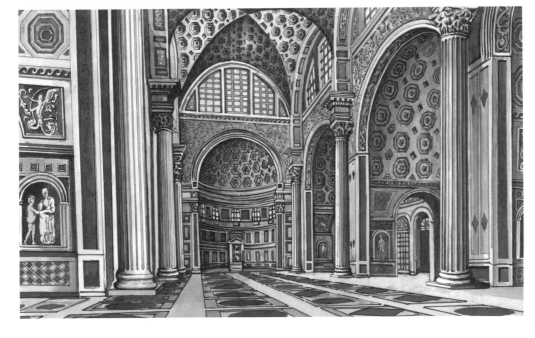

波形卷渦飾 >>

螺旋形的圖案在古典裝飾中非常多見，這是一種由波浪形線條連接渦旋形成的波形卷渦飾（Vitruvian scroll），可以用於各種建築的線腳及鑲邊。

帝國時期的神廟建築 >>

除了規模巨大的廣場建築以外，代表著古羅馬建築綜合水平的建築就是由哈德良皇帝主持建造的羅馬萬神廟（Pantheon）了。萬神廟的平面為圓形，其主體採用穹頂集中式結構建造而成，頂部穹頂的超大跨度也使之成為古代歐洲建築中少有的大穹頂建築之一。萬神廟結構、建築材料、裝飾等方面都是古羅馬建築的代表，這一階段也是西方建築發展史上的重要階段。

羅馬神學院教堂柱頭 >>

柱頭採用傳統的莨苕葉進行裝飾，頂部的葉形已經出現了渦卷形的趨勢，是科林斯柱式向混合柱式過渡時期的一種柱頭形式。這種靈活處理裝飾圖案的方法，在古羅馬建築的柱頭裝飾中被普遍使用，因而柱頭樣式更加活潑和多樣。圖示柱頭來自阿沙芬堡的牧師會教堂（Romanesque capital, Collegiate Church, Aschaffenburg）。

羅馬雕刻 >>

帶翅膀的飛獸與身體下部變為植物圖案的天使形象是古羅馬建築中經常出現的裝飾圖案，在整個中楣的裝飾帶中，雖然所雕刻的形象眾多，但各種形象中都暗含著一種螺旋的圓形圖案，這種巧妙的設置使得整個雕刻有了很強的統一性。圖示為圖拉真廣場建築中楣上的雕刻圖案，公元 98 － 113 年（Frieze, Forum of Trajan 98–113 A.D.）。

羅馬安東尼奧和法斯提娜廟 >>

古羅馬的神廟外觀已經同希臘式有所不同，修建於公元 141 年的這座神廟（Temple of Antonius and Faustina）立面是古羅馬代表性的神廟立面形式。由於混凝土的使用，牆面成為主要承重結構，神廟建築外部環繞的柱廊都改為壁柱式，只是作為牆體的一種裝飾。神廟正立面保留了柱廊，但柱廊同立面一樣寬，大門前還有高高的臺階。

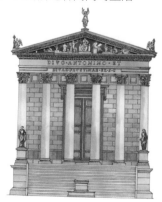

古羅馬神廟側立面的 >>
古希臘式入口

　　三角形的山花是古希臘建築的標誌性特徵之一，在建築的側面使用簡潔的入口形式，可以與主立面華麗的入口形成對比，突出其次要地位。門廊底部使用精美的科林斯柱式，並用變化的柱身，使簡單的立面產生一些變化，直線與曲線互相調和，也避免大門過於單調。

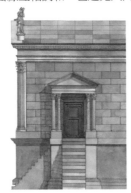

羅馬萬神廟立面圖及剖面圖 >>

　　從立面與剖面圖（Pantheon: half elevation, half section）可以清楚地看到，整個穹頂似乎是由底部環形的牆面支撐，而神廟內部牆體上開設的壁龕與神龕似乎削弱了牆面的支撐作用。實際上，在四周的圍牆之內暗含著八組巨大的墩柱，這些墩柱承接了大穹頂主要的重量，才使得牆面上開設壁龕成為可能。同時，這些壁龕也使得混凝土牆乾得更快。

萬神廟剖視圖 >>

　　萬神廟建築還沒有找到成熟的結構方法來削弱拱頂的側推力，主要採用了材質的變化來減輕拱頂的重量，此外最重要的手段就是厚厚的牆壁。牆體採用了混凝土澆築的方法製作而成，至頂部牆體變薄，還加入了大量質量很輕的浮石，從而大大減輕了穹頂的重量。

羅馬萬神廟內壁龕 >>

　　環繞萬神殿四周都設有壁龕，這是拱券技術所取得的另一項成就。壁龕作為一種裝飾母題，本身形象就來自於建築立面。它作為牆面的裝飾，又在大穹頂與底面之間形成過渡，使人們在感覺到神廟連通空間氣勢非凡的同時，又不至於有孤立感。高大的建築由於壁龕的加入而更具人性化，同時壁龕中還可設置神明或皇帝的雕像。

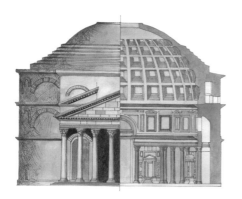

萬神廟剖立面 ————————— >>

　　萬神廟由一個門廊與平面為圓形的穹頂建築組成，是一座集中式構圖的建築。其穹頂使用分段的方式澆築而成。首先要用楔形或弧面石料建造球面的胎模，再在球形胎模表面發券並澆築混凝土。這種方法也為哥德式肋架券的出現奠定了基礎。

2　格狀裝飾

　　古羅馬時期發明了一種新的混凝土澆築方法，在磚券之間每隔一定距離就用磚帶相連接，把整個拱頂劃分為多個小格。這樣可有效地防止混凝土外流。在穹頂上使用這種方法，又在內部產生了一定的美化作用，而內部凹陷的格狀天花也裝飾了穹頂。

1　門廊

　　萬神廟門廊正面由 8 根華麗的科林斯柱式支撐，柱高 14.18 米。科林斯柱式的柱身部分由整塊石材雕刻而成，而這些巨大的深紅色花崗石柱石全部是從埃及運來的。柱礎、柱頭和上部的檐板、橫梁等都由希臘的白色大理石雕刻而成，山花和雕像等處則有金箔裝飾。

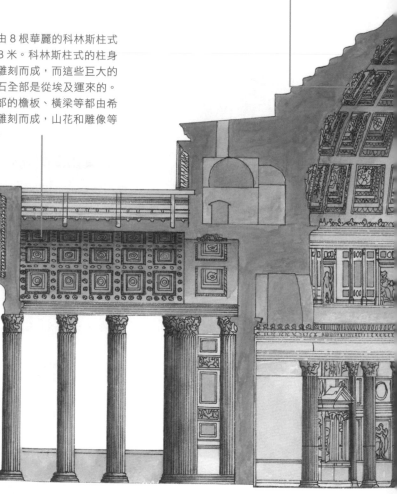

3 頂端圓洞

萬神廟穹頂直徑達 43.3 米，是古代社會最
大的穹頂之一。穹頂中央還開有一個直徑
達 8.9 米的圓洞。這個圓洞不僅有排煙和
照明的功能，還極具宗教性的象徵意義。

4 牆體

由於穹頂主要靠牆體承重，因此萬神廟
的牆體很厚，最厚處達 6.2 米。底部的
混凝土牆體由凝灰岩和灰華石做骨料，
增加了牆體的穩固性。萬神廟的穹頂大
部分被牆體包裹，這也是為了削弱側推
力不得不採取的方法，因而使外露穹頂
面積減少，缺乏飽滿度。

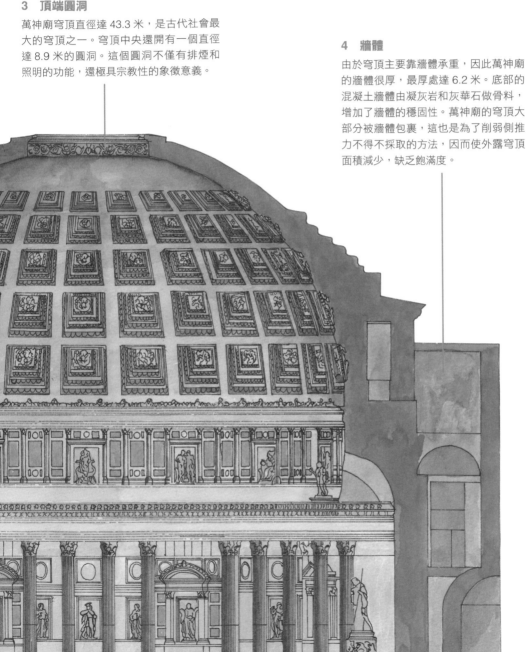

羅馬萬神廟正立面 ——————— >>

　　萬神廟採用了圓形平面的穹頂集中式結構，由前部一個帶有三角形山花的門廊和後部圓形的主體建築組成，立面的大門兩邊各設一個高大的壁龕，裡面分別供奉著奧古斯都和他助手的雕像。圓形的主體建築整體都是由混凝土澆築而成，從底部起，不僅牆逐漸變薄，砌牆所用的骨料也從底部沉重的岩石，逐漸過渡到中部的多孔火山岩、碎磚，直至頂部採用較輕的浮石。

　　萬神廟穹頂建築的落成不僅豐富了建築內部空間的變化，也開啟了人們追求高大穹頂建築的大門，使穹頂建造技術不斷完善。其實早在尼祿皇帝在位期間，就已經出現了平面為圓形的宮殿建築，只是穹頂結構還處於試驗階段，至萬神廟建造完成後，古羅馬時期又在各地修建了多座平面為圓形的穹頂神廟建築。

神廟附屬建築 ——————— >>

　　神廟旁邊與之相連接的附屬建築，通過體量的變化與主體建築相區分，同時又通過相同的柱式、相同的牆面，以及相同風格的雕塑作品與主體建築產生一致的關係。

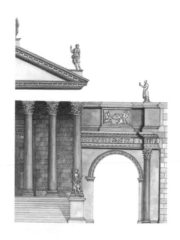

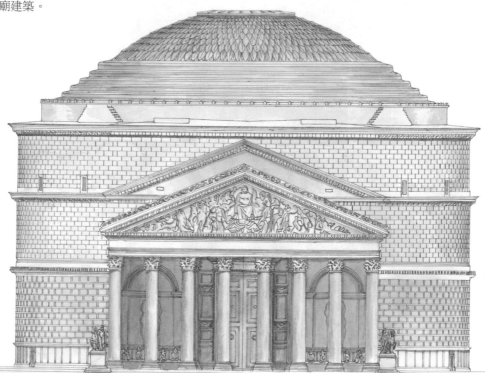

萬神廟內部牆面

萬神廟內部牆面分為上下兩層，都採用大理石貼面，還設置了壁龕和壁柱裝飾。上下牆面層的壁柱尺度形成鮮明對比，底層柱高大粗壯，而上層柱矮小纖細。這種對比性很強的設置將內部空間襯托得更加高大。

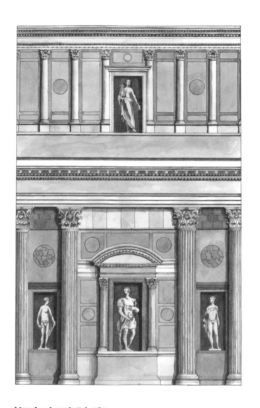

古羅馬萬神廟穹頂

整個穹頂直徑達43.3米，截至19世紀，這是世界上跨度最寬的一座建築。這座穹窿頂是把混凝土灌入肋架內作為永久性框模，框模之間為較薄的藻井牆。平面為圓形的主體建築部分的牆體，總厚度達7米，外牆面為磚，內牆面為大理石。穹頂中央開一個直徑達8.9米的天窗，使教堂內部與外部天空直接相通。穹頂上遍布凹型藻井，每個藻井都有金箔包裹，裡面還鑲嵌著鍍青銅的花朵。它和天窗一樣，不僅減輕了穹頂的重量，還達到了裝飾的作用。製作手法相當巧妙。

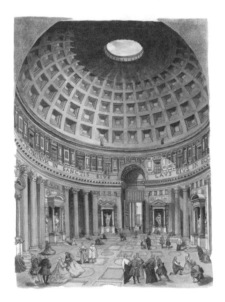

梅宋卡瑞神廟

這座神廟位於法國尼姆（Maison Carree Nimes 16 B.C.），是現今保存最完好的古羅馬神廟，在外部形象上兼有古希臘與古羅馬的雙重風格特點。整個神廟建在高臺基之上，四周有柱子圍合，前面有深達四根柱子的門廊，這些都是古希臘神廟的建築特點。而高大華美的科林斯柱式，半圓的壁柱形式則又是羅馬時期的主要特徵。

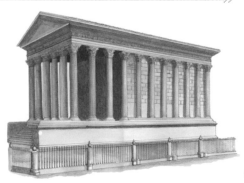

萬神廟剖面圖　　　　　　　>>

　　為了支撐巨大的穹頂，萬神廟的牆體厚達 6.2 米，由混凝土澆築而成，其中還加入了凝灰岩和灰華石的骨料。為了使牆體更加堅固，每隔 1 米左右，還要砌一層磚。砌築好的牆體外以大理石板貼面，完全遮蓋了混凝土牆壁。

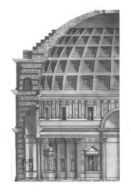

多種柱子的組合形式　　　　　>>

　　除了古羅馬的五種柱式以外，人們還在此基礎上創造了更多樣的柱子形式。圖示的柱子就是在科林斯柱式的基礎上變化而來的。布滿莨苕葉與扭曲線腳裝飾的兩根柱子與科林斯柱子相比更顯細長，但三根柱子的柱頭部分相同，建築的基部、橫梁、山花甚至大門和牆面都力求簡單，以突顯多變的柱式。

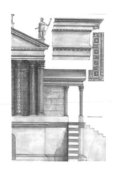

古羅馬萬神廟　　　　　　　　　　　　　　　　　　　　　　　>>

　　萬神廟建於公元 120 － 124 年（Pantheon 120–124 A.D.），外部的臺基很高，其門廊顯得異常高大，使站在萬神廟前的人們根本看不到後部的穹頂。而進神廟內部則又是另一番景象。底部環繞的壁龕和柱式都採用了正常的尺寸，而壁龕上，從底部一直延伸上去的五層凹格逐漸減小，更加強了穹頂的縱深感，使本來直徑就達 40 多米的穹頂內部顯得相當高敞。

　　萬神廟建築建成之初被作為廣場兼法庭，皇帝在此進行公審並簽發敕令，神廟內還供奉著從古希臘承襲而來的天界諸神。中世紀時萬神廟被改為教堂，中央壁龕裡設置了聖母子的雕像，周圍的牆壁和壁龕還繪製了宗教題材的壁畫。

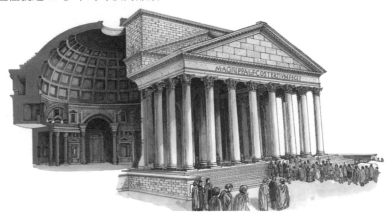

萬神廟內部

　　大穹頂中央開設了一個沒有鑲玻璃的大圓洞，圓洞不僅是神廟內主要的採光和通風口，還有著豐富的喻意，象徵陽光如神明一樣從天而降，把光明帶給人間。穹頂遍布凹形的花紋藻井。環繞四周還設有壁龕，供奉著羅馬人已知的五大行星和太陽、月亮兩個星體。壁龕在大穹頂與底面之間形成巧妙的過渡，使人們在感覺到神廟非凡的整體空間的同時，又不至於有孤立感。廟內的地面也是依照帕德嫩神廟的地基做了一些處理，中部較高而兩邊較低。這種處理不僅矯正了底面的視差，使之看起來更平坦，也使得人們站在神廟的中心觀看四周時產生一種退縮感，加大了神廟的視覺範圍，使神廟顯得更加高大寬敞。

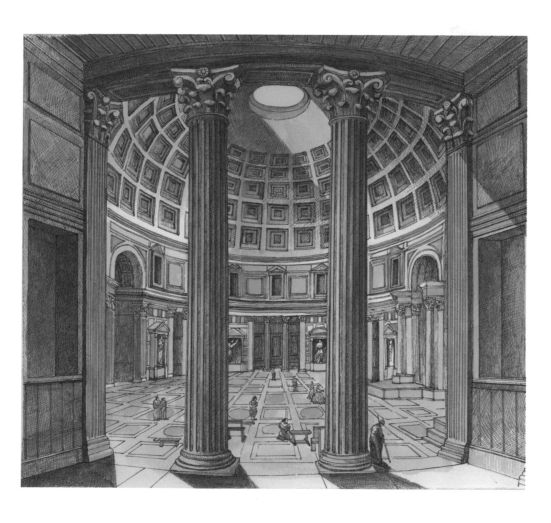

摩索拉斯王陵墓局部立面

位於哈利卡那索斯的摩索拉斯王陵墓也採用三段式構圖，由底層臺基、中層立面與上層雕刻帶構成。底部的臺基被誇大，並設置了雕像裝飾，雖然底層沒有柱子，但多立克式大門與上層的愛奧尼克柱式也形成了變化的關係。

牆中柱

一種設置在牆面開口部分用以支撐上部重量的柱子。這種牆中柱分為承重和不承重兩種，不承重的柱子主要作為一種裝飾，因此柱身纖細，而且雕刻精美。而如圖示中起承重作用的支柱，其柱身要粗壯許多，而且柱頭上的裝飾圖案也以淺浮雕為主，以盡量少地破壞柱身結構。

帝國時期的宮殿建築

除了廣場以外，皇帝們開始為自己建造輝煌的宮殿建築，而尤以尼祿皇帝營造的金宮（Golden House）和哈德良行宮（Hardian's Villa, Tivoli）最為著名。在尼祿皇帝統治期間，羅馬城發生了大火災，而火災過後大半個城市的廢墟都被皇帝獨自占有，修建了一座占地達 300 多英畝的新宮殿。這座宮殿不僅以其超大的占地面積和各種建築形式俱全而著稱，同時這組建築還異常華麗，用了大批的黃金作為裝飾。宮殿中主要的穹頂建築就因為被黃金裝飾得燦爛奪目而被稱之為金宮。另一座哈德良皇帝的行宮則以建築面貌多樣和景色秀麗而聞名。由於這位皇帝閱歷豐富，因此在這座行宮中集中了從埃及到希臘、羅馬時期各個地方的著名建築的微縮版本，行宮中的建築和雕塑有相當一部分就是從所在的國家掠奪來的，可說得上是一座綜合了各地精華的建築博物館。

古典浮雕裝飾

古羅馬人講求精細的雕刻，在此時期的許多建築中發現的雕刻裝飾都極其細膩，而古羅馬富足的生活使古羅馬人在造就諸多偉大建築的同時，也賦予這些裝飾的花紋以歡快的風格。

朱比特神廟剖面　　　　　>>

　　朱比特神廟平面為長方形，其內部則分為相對獨立的兩部分。每一部分都有巨大的筒拱屋頂，兩部分的結合處則各有一個帶交叉拱屋頂的半圓室。巨大的筒拱採用混凝土與磚牆砌築而成，並採用與羅馬萬神廟相同的手法，將頂部砌造成格狀的天花形式，既增加了頂部的裝飾性，又減輕了拱頂的重量。

科林斯柱頂端　　　　　　>>

　　古羅馬的科林斯柱子上部採用束腰式，並有成排的忍冬草裝飾。與古埃及時規整成束狀的裝飾圖案相比，古羅馬的裝飾圖案更加分散。而與古希臘時有著清晰輪廓的連續檐部雕刻相比，古羅馬連續莨苕葉裝飾的外廓更加不明顯，大小渦旋形的葉飾相間設置，占滿了所要裝飾的區域，眾多的葉片似乎隨時都會溢出邊框。

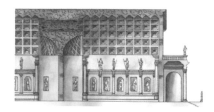

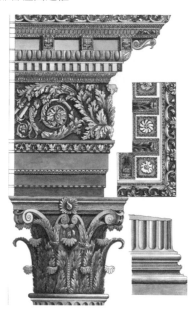

羅馬附近哈德良行宮　　　　　　　　　　　　　　　　　　　　　　　　>>

　　哈德良皇帝是羅馬歷史上著名的「建築家皇帝」，它設計的這座別墅（Hardian's Villa）是一座包括了劇場、花園、建築、浴室等多種類型的複雜建築群，其中還包括了來自埃及、希臘等各地的代表性建築。圖示為別墅中著名的卡諾布斯大水池，水池周圍有環繞的拱柱廊和大量雕塑作品，其中一排雕塑就仿自希臘伊瑞克提翁神廟中的女像柱。

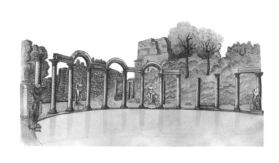

拱頂冠石 ⟫

圖為拱券頂部的裝飾性冠石（Agrafe），對拱頂的裝飾一般都集中在中間一塊拱心石上，可以用連續的渦旋形花飾或特定的標誌物為裝飾圖案，如本圖所示的人面形標誌。

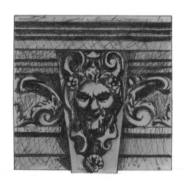

混合柱式的變化 ⟫

建築中使用的混合式壁柱變化更加多樣，柱身有圓形和方形兩種形式，柱身上的雕刻也更加自由。柱頭部分除了固定的莨苕葉與渦卷以外，又加入了新的裝飾元素。柱頂檐部的裝飾也更加靈活，簡潔時橫梁與檐部連三隴板也省略掉，而繁複時則布滿雕刻裝飾，雕刻圖案也不再限於記述戰爭場面的浮雕，各種植物、動物的造型也普遍被應用。

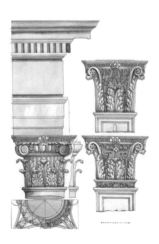

帝國時期的公共建築 ⟫

帝國時期在公共建築方面取得了最為輝煌的成就，在此期間建造的諸多種類和形式的公共建築都有著超大的規模和體量，巧妙的設計與施工技術暗含其中。如此之高的建造水平與如此之大的規模，在古羅馬帝國以後很長時期都令後來的國家望塵莫及，也向天下人昭示著強大的羅馬帝國曾有過的繁榮與昌盛。最令人矚目的公共建築非大鬥獸場（Colosseum）與浴場（Thermae）莫屬。

古羅馬男像柱 ⟫

將支柱雕刻成人物形象從古埃及時期就已經開始，古希臘的人像柱也很普及，但都是在不破壞柱子本身結構的基礎上的。古羅馬的工匠已經掌握了建築受力的規律，在這個看似玲瓏的男像柱（Telamon）中，包含了一條主要的、略呈 S 形的受力線，將來自頂部的壓力傳至地面。

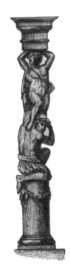

瑪提約斯學院剖面圖

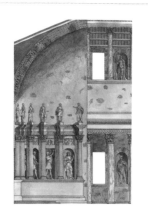

　　巨大的拱券由厚重的牆體支撐，而建築頂部仍舊採用木結構屋頂。這所建築是一座長方形的巴西利卡式建築，一端還帶有半圓形殿和兩個圓形平面的小室。方形大廳採用木結構屋頂，而半圓形穹頂則採用混凝土澆築，並有厚牆支撐其側推力，但牆面與穹頂都採用紅磚飾面，已經看不到真實的結構。

大競技場和鬥獸場之間的區域

　　羅馬城中最為雄偉和龐大的建築就是各種公共娛樂和服務性建築，然後才是整齊規整的王宮。權貴和富人採用院式的住宅形式，占地面積較大，而且大多位於城市邊緣。大多數普通民眾都居住在多層的公寓中，城市中的合院式建築也大多出租，城裡建築密集，人口眾多。高架橋的輸水管線是城市主要的用水來源，貫穿整個城市。

　　古羅馬城市中已經有了比較明確的分區，商業區、居民區、競技場、劇場等相間分布。在羅馬帝國最繁盛的時期，羅馬城中人口眾多，而為了解決這種人多地狹的狀況，羅馬居民區中的住宅越建越高，日漸密集，也造成了城市消防、供水、衛生等方面的諸多問題，政府還頒布了限制建築高度的法令，這也是城市管理進步的表現之一。

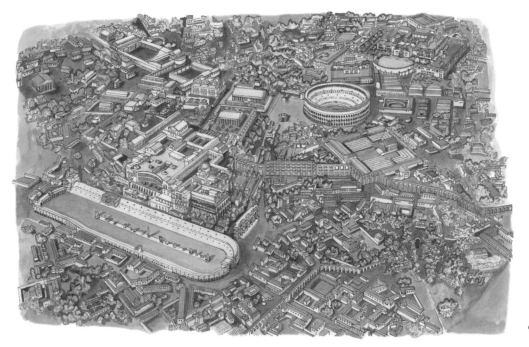

古羅馬的四分肋筋立方體

這是一種在橫梁交叉處設置的支柱頭上的四面體裝飾物（Ancient Roman quadrifrons），來自各個方向的過梁在此處交匯，其下的墩柱就承擔了這幾條過梁傳來的壓力。在墩柱的上部雕刻著精美的人像裝飾，這部分也就相當於墩柱的柱頭。

古羅馬大競技場

競技場（The Circus Maximus）位於羅馬帕拉蒂諾山與阿文提諾山之間的山谷中，總體呈長方形，兩邊抹圓。競技場中心位置建有被稱為山脊的矮牆，其上修建了各種紀念性建築物作為點綴，實則是分割出兩邊的跑道。競技場內可以容納約 25 萬名觀眾，主要用於雙駕或四駕馬車的比賽。

競技場或稱體育場建築也是從古希臘時期延續下來的建築形式，主要用於進行各種體育比賽。競技場平面長而窄，兩邊為半圓形，一邊為出入口，另一邊則為起跑點，競技場中部有一道細長的中脊分隔，並設雕塑和各式紀念碑。由於馬車競賽運動在羅馬頗受歡迎，因此競技場建築在羅馬各地興建，僅羅馬城中就仍有 4 座此類的比賽場。

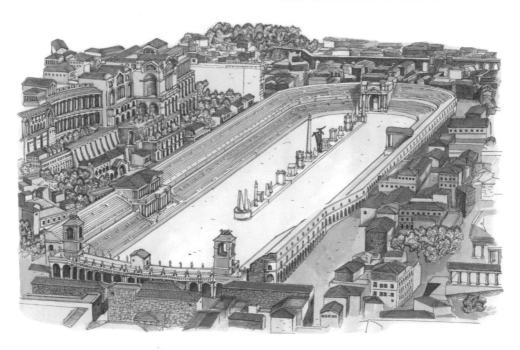

古羅馬劇場　　>>

　　這座劇場位於法國奧朗日地區（Roman Theatre, Orange），劇場的座位席是沿山坡鑿製而成的，可容納大約一萬觀眾。對面的背景牆大約有五層，頂部還帶有遮風避雨的屋頂，內牆上以拱券和壁柱裝飾，各層上建有通道，可供演員進出場使用。背景牆中間還設有退縮的壁龕，設置著皇帝的巨大雕像。背景牆是主要的演出區，設有可移動的舞臺，舞臺與觀眾席間則是樂隊演出的樂池。

　　古羅馬早期對劇場的興建有嚴格的規定，因此劇場也建造成神廟的樣式。古羅馬時期最早修建的永久性劇場建築位於龐貝城，此後在羅馬帝國的各行省中也都修建有獨立形式的劇場建築，因為此時的戲劇表演已經不再是祭祀活動的一部分，而成為人們的一種休閒娛樂活動。

塔司干柱式　　>>

　　這是古羅馬時期新創造出的一種柱式，柱徑與柱高的比例為 1：7，無論柱礎與柱頭都只有簡單的線腳裝飾，柱身粗壯。這種柱式通常用在多層建築中的最底層，以其粗壯的柱式帶給人穩重之感。

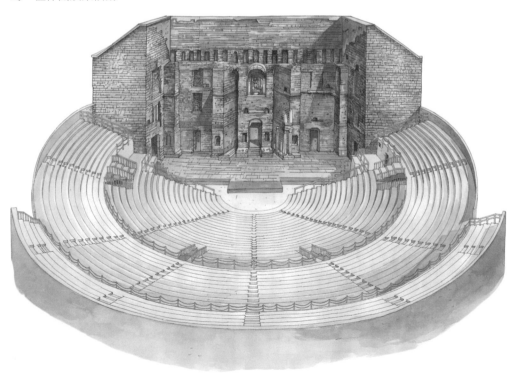

木星廟與剖面

　　古羅馬的各種神廟建築雖然大小不同，樣式不同，但每種神廟都有其固定的建造標準與尺寸。這種平面為圓形的穹頂神廟中最主要的比例是，神廟主體建築圓形平面的直徑要與外圍柱廊的柱子一樣高，而除去頂飾穹頂的高度則為神廟平面直徑的一半。

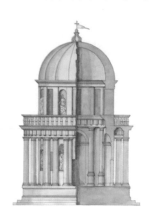

羅馬劇場亞洲分劇場

　　這種由柱式及壁龕裝飾牆面、頂部帶有頂棚的背景牆是古羅馬劇場的標準建築模式。背景牆採用了雙層帶柱子的壁龕裝飾，底部為愛奧尼克柱式，上部為科林斯柱式。壁龕不僅凹凸相間排列，頂部山花也採用了拱形和三角形兩種形態，增加了背景牆的變化。劇場位於小亞細亞的龐非利亞地區，約建造於公元 161 － 180 年（Scaene of Roman thetre at Aspendos, Pamphylia, Asia Minor c. 161–180 A.D.）。

　　帝國時期幾乎各個行省都有代表性的劇場建築，從現今遺存在利比亞和約旦等地的劇場來看，這些劇場的形制基本與古羅馬劇場相似，但因為有些地區並不具備充足的混凝土和石材等建築材料，因此也採用依山勢造劇場的形式，劇場多位於城市邊緣，而且劇場內的裝飾也帶有明顯的東方風格。

帝國時期鬥獸場建築　　　　　>>

　　大鬥獸場原名為弗拉維安圓形露天劇場（Flavian Amphitheater），是古羅馬最大的競技場所，其平面為橢圓形，可容納約五到七萬觀眾，外圍環繞有 80 個半圓拱迴廊的出入口。大鬥獸場共四層，由一層實牆和三層拱券組成，而每一層拱券都分別使用一種柱式，按照由簡潔到複雜的柱式排列。然而這些柱子卻不並是真正的承重結構，這是與古希臘建築最為不同的一點。由於混凝土技術的使用，真正的承重結構部位被牆體所代替，外圍的柱式只是鬥獸場立面的裝飾而已。

古羅馬圓形大角鬥場中的入口　　>>

　　每一座劇場、競技場都設有多個出入口，不同等級的人通過不同的入口進入，所以每個入口的大小、形制並不相同。大角鬥場入口（Vomitorius, Colosseum, Rome）內部與入口相連接的通常是縱橫的走廊或通道，以使人群可以迅速到達自己的位置。

牙槽　　　　　　　　　　　　　>>

　　在疊砌牆面時特意出挑的一塊磚石，其中間打洞，再穿入木杆或其他支撐物，主要設置在劇場頂部牆面上，用以支撐上部的雨棚。這就是來自古羅馬圓形劇場中的牙槽（Socket, The Colosseum Rome）。

羅馬風格多立克柱柱身　　　　　>>

　　羅馬柱式各組成部分間有嚴格的比例關係，各種柱式的基座與柱身、檐部的比例為4：12：3。柱徑與柱高的比例則因柱式的不同而有所差異，多立克柱式的比例為 1：8，整個柱身（Shaft of a Roman Doric column）顯得比較粗壯，與簡潔的多立克柱式風格相符。

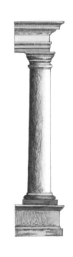

古羅馬鬥獸場 ———————————— >>

　　整個鬥獸場（The Colosseum）平面為橢圓形，由地上環形看臺部分與複雜的地下部分組成。鬥獸場主體結構外部採用石砌加混凝土，內部則用磚砌的結構建成，主要由牆面和支柱承重，外立面拱券及柱子都是裝飾性部件，不起任何結構作用。鬥獸場內部座位採用木結構，大大減輕了承重結構的負荷。鬥獸場內地下部分有著複雜的結構，設置了包括走廊、升降系統、居室在內的一整套完備的使用空間。

1　桅杆

鬥獸場頂層設有一圈桅杆，這是為了固定支撐屋頂頂棚的支架而設置的。在這一層上有預先在牆面上留出支撐洞，人們將木桅杆固定在洞中，最後將巨大的遮陽帆布繫於最外端的木桅杆上。這種可以方便拆卸的帆布頂棚既滿足了人們的需要，又大大減輕了建築頂部的承重量。

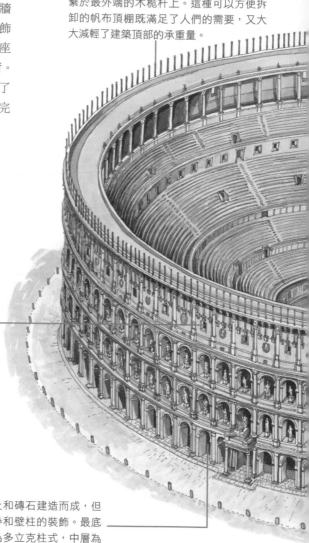

2　閣樓

鬥獸場最高一層被稱為閣樓層，因為這一層沒有採用拱券裝飾，而是以實牆為主，只在牆面上開設了連續的方形窗口，窗口外設置了方形的科林斯壁柱裝飾，是鬥獸場裝飾最為獨特的一層。

3　柱式層

鬥獸場雖然為混凝土和磚石建造而成，但其外部也設置了拱券和壁柱的裝飾。最底層的入口拱券兩邊為多立克柱式，中層為愛奧尼克柱式，第三層則為圓形科林斯壁柱。這種隨著建築的加高而採用不同柱式的方式，也是古羅馬的建築特色之一。

6 觀眾席過道系統

由於鬥獸場內觀眾席過於龐大，因此就需要一套科學而完善的道路系統。鬥獸場內採用的是環形與放射形通道相間的道路系統，從底部呈放射狀的通道上下錯開設置，既分流了人群，又減少了通道間的距離。環環相套的橫向通道既將豎向通道相互聯通，又與內部的拱廊聯繫，使人們能夠快速到達自己的座位。

5 平面

圓形鬥獸場的平面實際上為橢圓形，長 188 米，寬 156 米，其內部也是一個橢圓形的表演區，長 87.47 米，寬 54.86 米。中間的觀眾席有 60 排並按等級分區，表演席下為混凝土筒拱與十字拱支撐的服務性空間。

4 拱門

鬥獸場外有多達 80 個的拱門以供人們出入，在這些拱門中還有少部分有專門用途。鬥獸場為皇帝和貴族單獨設置了看臺和座椅，外部也與之相對應地設置專門供其通行的拱門。沿鬥獸場長軸東南面的門是專門運送在搏鬥中死去的人和動物之用，因此又被稱為「葬神門」。

龐貝城馬賽克裝飾人頭像　　≫

　　馬賽克是一種使用小石塊、瓷磚或玻璃等鑲嵌出圖案的拼貼藝術。古羅馬的建築和裝飾風格揉合了來自各個地區的風格特點，這個大型馬賽克作品的局部帶有阿拉伯風格的人頭馬賽克拼貼畫（Portion of Pompeii mosaic of the Battle of Issus）就體現了這一特點。

輸水管與道路系統　　≫

　　帝國時期為浴場和城市提供用水的輸水管道（Aqueduct）和四通八達的道路網，也是古羅馬公共建築的傑出代表。修築綿長的輸水管線與遍布全國的道路系統這一活動，也從側面證明了古羅馬帝國國力的強盛。另一方面，健全的道路系統也促進了帝國各地文化的交流，使各地區的建築活動得以交流和借鑒，這也促成了當時歐洲大陸各地區建築風格的統一。

古羅馬龐貝城的墓地街道　　≫

　　通過這個墓地的街道（Street of Tombs）可以看出，中心街道可能是留給車輛使用，所以地面主要由碎石鋪地，而兩側人行道的鋪地則比較細緻。城牆主要採用石砌而成，城牆上還有凹凸的垛口。

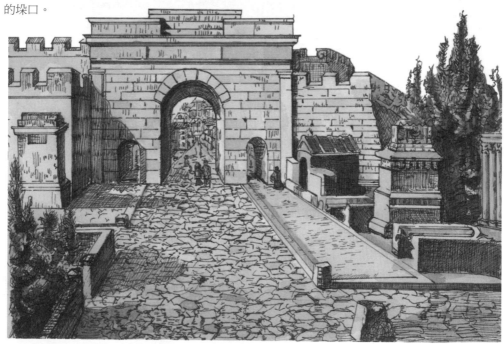

古羅馬龐貝城的墓地街道

古羅馬兩條道路交匯處的神龕 >>

在道路的交叉處（Altar of lares compitales, pompeii），每條道路都要設一座神龕，神龕多為石頭仿建築樣式雕刻而成，上面雕刻著拉雷神的雕像，它是古羅馬家庭的守護神。此外，在道路交叉處，通常還設立指路牌，標明道路終點以及將要經過地方的地名。

古羅馬高架渠上的開口 >>

羅馬城中的水道每隔一段距離就設開口（Puteus），以供人們向外引水。羅馬城中共有 11 條高架的拱形水道，這些水道主要為城市中的居民、浴場和噴泉提供日常用水。

帝國時期浴場建築 >>

由於新材料和結構的發明，新技術的應用使得帝國時期浴場的規模大大超過了共和時期，以戴克里先大浴場（Thermae of Diocletium）和卡拉卡拉大浴場（Thermae of Caracalla）為代表。浴場已經形成了比較固定的組成模式，其主體建築從前到後依次由冷水浴室（Frigidarium）、溫水浴室（Tepidarium）和熱水浴室（Caldarium）組成。在主體建築的周圍還配套建有蒸汽浴室（Laconicum）、更衣室、按摩室、休息室等。這些建築都採用大穹頂的形式，由於解決了支撐結構的問題，這些前後左右的空間都連通在一起。在通透而高敞的內部，從地面到穹頂都有馬賽克的貼畫，浴場中還設有各種雕像作為裝飾。除了高大與健全的各種房間，以及與沐浴相配套的建築與設置以外，浴場中必不可少的還有小吃部、運動場、圖書館等齊全的服務性設施。可以說，除了高大雄偉的建築，古羅馬浴場建築的另一大特點是其更強的娛樂與休閒性。

巴西利卡 >>

這種古羅馬時期新創造出的建築形式被稱為巴西利卡（Basilica），是一種大型建築的模式。多被用作交易市場、會場等公共服務性的建築上。巴西利卡平面為長方形，兩側為柱廊，端頭還可以設半圓形龕（Apse），由幾列柱券結構支撐房頂，中央大廳（Nave）高敞而兩邊的側廊（Aisle）略低矮。古羅馬的巴西利卡主要採用混凝土結構建成，主要承重結構為牆面和粗大的柱子。

古羅馬戴克里先浴場復原想像圖 >>

　　大型浴場是最能代表古羅馬拱券結構成就的建築，羅馬最繁盛時期遍布全國的浴場有幾百所之多，戴克里先浴場（Thermae of Diocletium）就是其典型代表。浴場中心軸線上依次坐落著冷水、溫水、熱水三座大浴室，還設有露天游泳池（Natatio）。浴場採用一縱列十字拱結構，十字拱主要由底部的墩柱支撐，而相互排列的形式也使十字拱相互平衡著側推力。橫向的側推力由兩側的筒拱承接，而這些筒拱組成的空間則正好作為中心浴室的附屬建築。

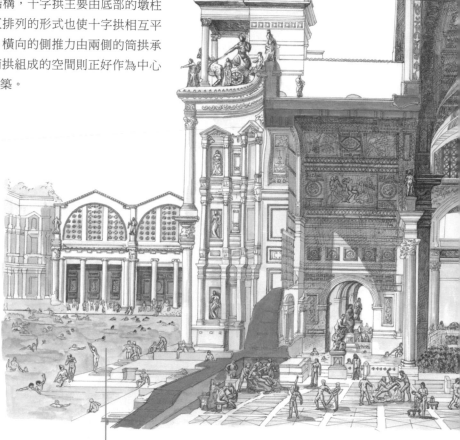

6　露天游泳池

這是浴場中面積最大的浴池，同時也是浴場內的冷水浴池，利用太陽光來使水升溫。露天游泳池周圍的地面也由馬賽克鋪地，並與後部的浴池和各種服務性空間相互連通。

1　十字拱

支撐浴場高大體量的主要結構為十字拱券，拱券由火山灰混凝土澆築為一個整體，底部由幾個巨大的墩柱支撐頂部的

2　高側窗

十字拱高出筒拱的部分開設的大面積側窗被稱為高側窗，高側窗可以裝飾玻璃，也可以只設窗洞。在筒拱外側的上部也可以開設窗戶，這些大面積的窗戶既為室內帶來充足的陽光，又可以很迅速地將室內的水蒸汽排出。

3　筒拱

加固的矮牆上起筒拱，既起到了加固中央穹頂的作用又增加了建築空間，這種做法在以後的拜占庭時期被發揚光大，甚至文藝復興時期仍有此類結構出現。筒拱形成的空間也成為供應熱水、溫水或相關服務的附屬功能建築。

4　牆面

混凝土澆築的牆面分為多層，最外部是一層實牆體，內部則是連通的空心磚。四通八達的空心磚就相當於一個暖氣系統，將來自鍋爐房的熱氣均勻地散發到室內各處。空心磚外的建築室內的牆面還鑲嵌著一層精美的馬賽克拼貼畫。

5　地面

浴場地面以下是由拱券支撐的龐大地下室，供暖的鍋爐、庫房、服務性房間和通往浴場各處的過道都設在地下。浴場地面也鋪設空心磚，並覆馬賽克裝飾，鍋爐產生的熱量便通過這些空心磚傳導至浴場內部。

溫水浴室立面 >>

　　筒拱的序列式組合方式在內部形成了
多層次的拱形，這些拱形也為裝飾圖案的分
層提供了天然的分界。浴室內大理石、馬賽
克的貼面裝飾可以從地面一直延伸到拱頂，
牆壁底層開有壁龕，中層和拱頂則是大面積
的壁畫。圖示立面來自古羅馬戴克里先溫泉
浴場，公元 302 年（Restored view of one bay
of the tepidarium of the Thermae of Diocletian,
Rome 302 A.D.）。

龐貝牆面裝飾 >>

　　龐貝建築室內的牆壁裝飾（Pompeian
wall decoration）多為三段式構圖：牆壁大多
都帶有牆裙，其高度約占牆面高度的六分之
一，而頂部的檐壁則多位於牆面的四分之三
處，而中間的部分則由壁柱分隔成多塊鑲板，
其處理手法類似於建築立面。牆面上使用的
色彩都非常明快，以藍、橙、紅、黑等顏色
為主。

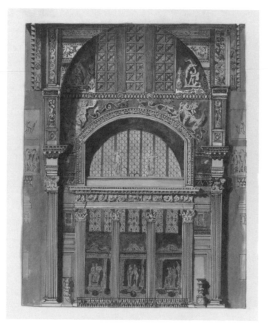

古羅馬卷形裝飾 >>

　　這是以莨苕葉為主體的螺旋形
圖 案 裝 飾（Ancient Roman acanthus
scroll），連續的渦旋以葉束或花朵為
中心，這種搭配圖案的規則來自古希
臘，植物的雕刻手法很寫實。

房屋內的牆面裝飾

古羅馬龐貝房屋內的牆面裝飾（Pompeian house, wall decoration）不僅開設壁龕，還要對四周的牆壁進行裝飾，早期主要用灰泥模仿大理石貼面，中期則添加了各式的彩色繪畫，後期牆面的裝飾圖案日趨複雜和細膩，出現了過度裝飾的手法。

沙得羅雷神廟的綜合柱式

由愛奧尼克柱式的大渦卷與毛茛葉組成了更加精美的柱式，又被稱為混合式柱。綜合柱式的柱身比例與科林斯柱式大體一致。這種柱式既避免了科林斯柱式過於纖細的柱頭形式，又增加了裝飾元素，是古羅馬時期新創造出的一種精美柱式。

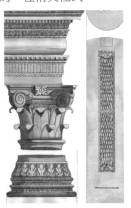

古羅馬龐貝古城牆面裝飾

對稱的構圖來自於古希臘的傳統法則，但更加寫實的圖案以及複雜的組合卻是古羅馬的裝飾特點。隨著經濟的發展，羅馬風格的裝飾開始向著不對稱的構圖和繁複的圖案堆砌發展，變得富麗而華貴。

混合柱式

這是塔司克和布魯斯廟中的混合柱式，建築基座與出簷都非常簡潔，而裝飾的重點就在柱頭與橫梁裝飾上，精美的混合柱頭與基座和簷部的簡潔形成對比。橫梁處連續的羊頭與花飾更為特別，曲線的構圖更豐富了立面的變化。

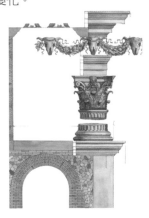

帝國時期的別墅建築 >>

帝國時期平民的住宅開始向郊區的獨棟別墅發展，富裕起來的人們利用自然坡地或自造坡地把別墅建築與植物、流水相互組合，形成階梯狀有地差的優美鄉間別墅。這種始自古羅馬時期的別墅也成為義大利特有的別墅住宅形式，在以後，甚至當代都是別墅建築的優質典範。

古羅馬凱旋門建築 >>

在經過了漫長而輝煌的帝國時期以後，強盛的古羅馬開始走下坡路，分裂為東、西兩大帝國。這時期由於戰爭造成社會動盪和經濟急劇下滑，統治者再也無力建造大型的建築。所以此時期唯一著名的建築就只有君士坦丁大帝拼湊的君士坦丁凱旋門（Arch of Constantine）。雖然建造凱旋門的材料和凱旋門的各個組成部分都來自於帝國時期的建築，但建成後的凱旋門反而具有純正的羅馬特點。因為這座建築徹底擺脫了古希臘建築的影響，真正體現出了古羅馬建築豪放、氣勢磅礴、華麗的風格特點。

羅馬帝國君士坦丁大帝凱旋門 >>

這是古羅馬帝國走向衰亡時創造的最輝煌的建築。雖然君士坦丁凱旋門（Arch of Constantine）的形制來源於羅馬廣場上的塞維魯凱旋門，其他部分的柱子及雕像也取自前代的建築物，但這座凱旋門已經徹底擺脫了希臘風格的影響，是一座真正意義上的羅馬風格建築物。

石棺 >>

古羅馬的石棺（Sarcophagus）也大多使用建築立面的形式進行裝飾，圖示石棺底部採用了柱礎的形式，而上部則採用了有三隴板的檐部形象，其頂部還使用了愛奧尼克柱式中的渦旋圖案作為橫幅，上面雕刻著棺主姓名的縮寫（Lucius Cornelius Scipio Barbatus），而相當於柱身的部分則雕滿了紀念性的銘文。

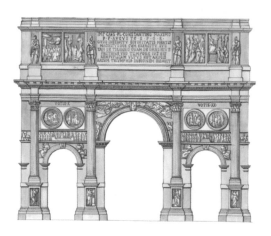

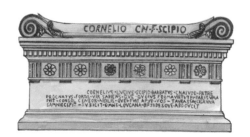

聖則濟利亞麥泰拉陵墓石棺剖面、立面

建築的影響是無所不在的，石棺中部層疊的出挑就採用了建築檐部的形式。石棺總體立面雖然比較方正，但因為大面積曲線以及修長的渦旋圖案裝飾，使得其表面產生出一種不可思議的動態感。圖示石棺是在羅馬城附近發掘出的，在羅馬帝國時期雕造（Sarcophagus of Cecilia Metella Rome）。

聖瑪麗亞馬焦雷巴西利卡示意圖

這座巴西利卡（Basilica）是羅馬興建的第一座獻給聖母的教堂，同時也是當時唯一採用三殿式結構的建築，有一個高大寬敞的中殿與兩側較低窄的側殿組成。中殿與側殿由 40 根愛奧尼克柱分隔，牆面上還有馬賽克鑲嵌畫裝飾。

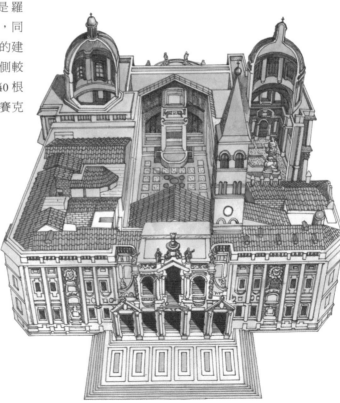

尼斯摩斯城女灶神廟 >>

古羅馬將建築與雕塑和繪畫更緊密地結合在了一起，這座灶神廟採用了華麗的科林斯柱式，但柱頂橫梁和山花卻沒有做過多的雕刻，而只以層疊的線腳裝飾。柱頭以上的檐部雖然沒有雕刻裝飾，但方、圓線腳變化豐富，而且與檐下的裝飾形成對比，於簡約中蘊含精緻。

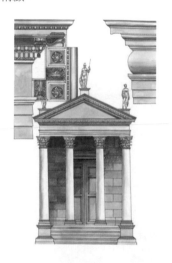

羅馬馬來魯斯劇場柱式細部 >>

底層的多立克柱式與頂部的愛奧尼克柱式都採用了四分之三的壁柱形式，雖然建築上下兩層大體相同，但通過柱式、裝飾圖案的不同使立面產生了變化。建築的底層使用相對簡單的柱式與裝飾圖案，而越向上柱式與裝飾圖案就變得越精美。

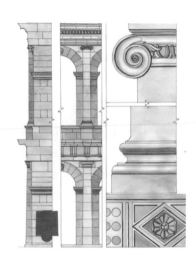

女灶神（羅馬古神廟）側立面、柱頭立面、檐口裝飾 >>

女灶神廟的立面由四根高大的愛奧尼克柱子裝飾，通過柱頭剖面可以看到柱子使用了二分之一壁柱式，而且柱頭渦卷所占柱身比例已經非常小。整個神廟立面的裝飾都集中在上部，從柱頭渦旋到橫梁上的裝飾帶，再到神廟頂部的雕塑，層次清楚。

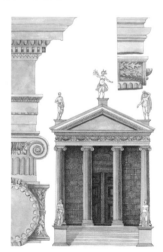

CHAPTER FOUR ｜第四章｜

早期基督教與拜占庭建築

基督教建築的出現

　　基督教從公元 1 世紀末誕生到公元 4 世紀初逐漸被承認前，相當長的一段時期內都處於被禁止和鎮壓的狀態中。尤其是在基督教誕生的最初兩個世紀中，基督教徒們都是以一種小規模的祕密活動來進行各種宗教儀式。因此，前兩個世紀的基督教活動沒有留下什麼實物的藝術品，基督教建築更是無從談起。

　　後兩個世紀，隨著基督教活動的擴大，殘留下一些地下墓室（Catacomb）的藝術品。由於基督教徒們認為死去的人還可以復活，所以他們死後並不接受羅馬傳統的火葬，而是使用土葬的形式。而由於早期社會對基督教的壓制，基督徒們多在地下室等較隱蔽的地方集會，為了避免墓地遭受破壞，因此也採用地下墓葬的形式。早期的地下墓室面積較大，有的還分為多層，多存放著眾多基督教徒的石棺。早期的基督教藝術品就發源於這種地下墓室之中，人們在其中發現了簡單的壁畫、浮雕裝飾的石棺和珍貴的雕像。

牆上的支承架石雕裝飾

　　牆壁上突出的各種支架（Bracket）也是建築上部重要的裝飾，有時為了增加建築內的氣氛還要設置一些這種支架，支架上的裝飾大多以壁柱的形式出現，但在懸空的支架端頭還可以做成可四面觀賞的立體式。

葉形連續花飾

　　連續的葉形花飾（Floriated running ornament）在多種風格的建築中都有所應用，這種很深的雕刻手法也同拜占庭式的柱頭一樣，近乎於圓雕，使圖案有很強的立體感。

求主祈憐的禱告處座椅收起後 >>

這是一種與現代劇院中椅子非常相似的椅子，其坐板可以向上折起，通常在椅板折起的背面也有富有宗教意義的雕刻。圖示為英國牛津大學的座椅突板及雕刻樣式（Miserere, All Souls College, Oxford 1715 – 1740）。

雙段式拜占庭式柱頭 >>

受古羅馬風格影響的拜占庭柱頭，其裝飾仍舊以莨苕葉和渦旋形的母題為主，只是形式更加靈活，裝飾面分為上、下兩部段。柱頭主要採用浮雕的手法裝飾，這也是拜占庭式柱頭的重要特點之一。

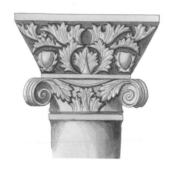

拉提納路旁地下墓穴 >>

地下基督教建築的產生大約有兩方面的原因，其一是在基督教未擁有合法地位之前，基督教徒們只能小心翼翼地聚集在團體中某人的家中活動，為了使集會更安全，就開始修建地下建築；其二是基督徒們不採用羅馬式的火葬習俗，而是喜歡與教友們合葬地下，因此，這種地下墓穴（Catacomb）就被修建起來，早期的墓穴還採用地面建築的形式，只是在通道兩邊設停放屍體的壁龕。

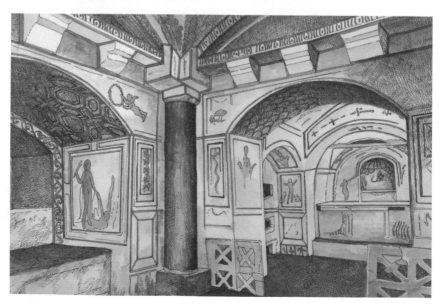

山牆內的裝飾

建築或大門的拱券上部出現的山牆面（Tympanum），通常是建築上的重點裝飾部位，來自古羅馬的莨苕葉飾被雕刻得更加舒展和富於力度，彷彿帶有生命一般。帶有頭光的綿羊圖案是基督教的象徵，頭光和山牆面上出現的十字採用了一種被稱為鋼十字的樣式。圖示山牆來自建造於公元 12 世紀的瑙姆堡大教堂（Naumburg Cathedral 12th cent.）。

門廊裝飾

拱形門上的半圓形山牆裝飾（Tympanum of doorway）是人們進入教堂前關注的重點，因此常要雕刻一些能帶給觀賞者震撼的場景，使人們在進入教堂之前就已經在精神上進入宗教氛圍中。圖示為英格蘭愛森汀教堂（Essendine England）鼓室上方的門廊裝飾。

滴水石端頭裝飾

向外突出的滴水石（Label stop）一般都雕刻成動物或人物進行裝飾，這部分雕刻也是工匠們可以自由發揮的作品，因此各式各樣的滴水石端頭就成為建築中最為精美、多樣的部分。這尤其以巴黎聖母院頂端各種奇異的動物形象端頭為代表。圖示滴水石來自英國牛津郡墨頓學院小教堂（Merton College Chapel 1277 Oxford）。

拜占庭式柱頭

帶有強烈古羅馬風格影響的柱頭，莨苕葉和渦旋都被重新演繹，不同的是莨苕葉被表現得更加誇張，而渦旋形則被減弱了，而且柱頭上以不平衡的構圖和生動的葉紋彌補了其相對於古羅馬柱式略顯輕浮的缺點。圖示柱頭來自君士坦丁堡的塞特克教堂，公元 10 － 12 世紀（Church of the Theotokos, Constantinople）。

基督教時期拜占庭式柱頭裝飾 »

　　早期基督教堂大都設有地下室，這裡通常作為教徒的墓室使用。雖然地下室十分昏暗，但其內部柱頭的雕刻卻同地面建築一樣細緻，只是其圖案十分獨特，似乎蘊含著某種深刻的意義。此外，互相纏繞的緶帶套環飾也是構成複雜柱頭裝飾的重要圖案。圖示柱頭位於英國坎特伯里大教堂穹頂地窖（Crypt, Canterbury Cathedral 1070–1089）。

拜占庭時期柱頭裝飾 »

　　拜占庭時期的柱頭已經向著方正的樣式轉變，柱頭上的裝飾也以浮雕為主。圖示位於坎特伯里教堂穹頂地窖裡的柱頭（Capital Canterbury Cathedral 1070–1089）採用了神話故事中的怪獸形象，而對稱的渦旋形葉飾則帶有強烈的古風，讓人想起端莊的愛奧尼克柱式。

基督教建築的發展 »

　　從公元 313 年羅馬君士坦丁大帝頒布「米蘭敕令」以後，基督教不僅成為合法的宗教，還被尊為國教而得到了民眾的宣揚和傳播。從此之後，不僅基督教的壁畫、浮雕等藝術品得到了很大發展，基督教建築也開始在各地被大肆興建。現在已知最早的基督教建築是由私人的家宅改造而成，這座希臘式的禮拜堂主要由列柱組成，只能容納不到 60 個人舉行儀式。因為早期的基督徒只能以祕密的形式舉行小型的祭祀活動，所以禮拜堂內既無裝飾也沒有任何基督教建築的特徵。而在基督教得到政府承認以後，各種大型的基督教堂開始被興建，並逐漸形成了基督教建築特有的建築形象和風格特點。

柱身起拱點 »

　　柱身起拱點是位於建築中上部分一個帶有水平花邊裝飾的位置，也是底部柱身與上部拱頂的過渡部分，在中世紀的建築中柱身起拱點（Shafted impost）的形式非常多見。為了使這種結構的過渡更加自然，通常都要雕刻一定的裝飾圖案，這種如倒置柱礎的形式是一種應用最為普遍的形式。

納蘭科聖馬利亞殿軸測圖 >>

位於納蘭科的聖馬利亞殿（E1 "Palacio" de Santa Maria del Naranco, Oviedo）兼有羅馬建築與拜占庭建築的雙重風格，內部大殿採用筒形拱，側面則採用半圓形拱門。此教堂具代表性的是其東西立面上，無論上下結構還是左右牆面的分配都採用三段式，這種設置方法又被稱為「三三制」結構，是一種應用較為廣泛的建築形式。

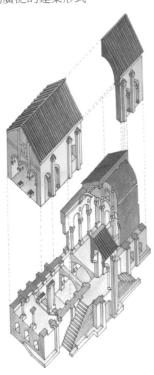

彼特大主教墓地上的石碑 >>

在墳墓前雕刻紀念性的石碑（Tombstone）是許多國家的墓葬傳統，石碑中所雕刻的圖案也大多記敘墓主生前或死後的情景，因此多帶有一定的神話色彩。圖示為位於瑪茲教堂彼特大主教墓地上的石碑（Slab over the grave of Archbishop Peter von Aspelt, Cathedral of Mainz）。

拱形山牆上面的裝飾 >>

拱形窗上形成的半圓形區域是窗戶主要的裝飾區域，此區域的圖案可以與底部窗櫺相接，也可以單獨雕刻圖案。圖示為敘利亞巴拉赫 5 - 6 世紀的窗戶（Tympanum of window, E1 Barah, Syria 5th–6th cent.）。

早期基督教建築的門廊

>>

底部採用了一種筒拱的門廊形式,細而高的柱子與沉重的拱廊形成對比。拱廊上部設置了三葉草樣式的拱券和三角形尖頂,這與建築結構成熟之後不斷嘗試新的建築形式相適應。這期間也出現了一批類似於此圖的建築,雖然有著堅固的結構,但在視覺上給人以不平衡感。圖示為貝爾加莫市聖瑪麗亞瑪格爾教堂的北門廊,1353 年建成(North porch, Sta. Maria Maggiore Bergamo 1353)。

柯卡姆小修道院大門

>>

這種由多層次的柱子和拱券組成的入口形式是哥德式建築的先聲。層層退後的柱子與拱券也產生出一種剝離的效果,使整個入口顯得更加厚實,同時多層券柱上不同的圖案也增加了整個大門的表現力。圖示大門來自 1180 年修建的英國約克郡柯卡姆小修道院(Kirkham Priory, Yorkshire c. 1180)。

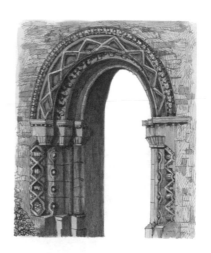

支撐石雕托架

>>

石雕托架(Corbel, Supporting a piscina)上各種雕刻圖案構圖的均衡可以通過不同的處理手法來實現,這種以人頭為中心、兩邊設置植物圖案的方法非常巧妙,雖然兩邊的植物圖案並不相同,但對稱的人頭圖案卻加強了整個圖案的平衡感。

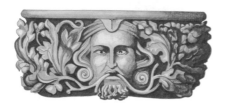

聖器壁龕

>>

這是一種專門設置在聖壇旁邊牆壁上的器物龕(Ambry),主要用於放置舉行儀式時的各種器具。

天主教的聖體盤

教堂中各種神龕（Tabernacle）的形式
很常見，龕內不設置雕像的有很強的實用功
能，而龕內設置雕像的則具有深刻的宗教含
義。圖示為英格蘭東部的諾福克郡修建於
1160 年的阿迪斯克教堂（Haddiscol Church,
Norfolkshire c. 1160）中的神龕。

聖維塔萊教堂

採用希臘十字形平面的教堂很容易被擴
展成正方形或其他多邊形，後來穹頂也轉化
為多邊形式，因為只要在正方形的四角加斜
梁，就可以容易地形成八邊形。這種結構雖
然簡單，但無法承受穹頂的重量和側推力，
所以教堂頂部就改由陶製或木製的結構支
撐，屋頂形態也轉化為兩坡或金字塔形狀的
尖屋頂形式。圖示為位於拉溫納的聖維塔萊
教堂（San Vitale）約建於公元 540 － 548 年。

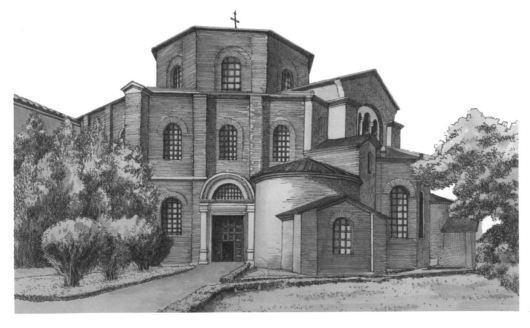

裝飾性風格的葉片形柱頭 >>

　　裝飾性柱頭（Decorated）更加注重圖案的表現，誇張的表現手法使葉片幾乎與柱頭等大，而寫實的雕刻手法卻讓這些巨大的葉子顯得更加真實，獨特就在這些矛盾中顯現出來。

拜占庭式的葉紋裝飾 >>

　　自拜占庭帝國之後，歷史上出現了多次拜占庭式風格的復興，這種復興不僅體現在建築中出現的圓頂和圓拱窗上，還體現在這種深刻雕鑿圖案的技法上。圖示為位於敘利亞巴拉赫的葉紋裝飾（Byzantine Type of foliage, E1 Barah, Syria）。

裝飾性風格的人物形柱頭 >>

　　呼之欲出的人物被雕刻在高高的柱頭上，在極具裝飾性的同時也蘊含著一定的宗教意義。

教堂建築的形成 >>

　　在古羅馬時期修建了大量用於公眾集會、商業貿易和庭審的長方形柱廊大廳，這種兩邊各有一排柱廊、一端為半圓形的大廳被稱之為巴西利卡，也是基督教建築的原形。由於基督教有聚眾教徒舉行祭祀活動的傳統，因此高大開敞的巴西利卡就成了首選的建築形式，在巴西利卡的基礎上，人們又將主要入口改在建築長度較短的西側，將中殿與袖廊連為一體，後來袖廊的長度又再加長，最終形成了基督教堂十字形平面的外觀。隨著基督教內部的分裂，又形成了東正教與天主教兩大分支。教堂建築雖然被分為拉丁十字形和希臘十字形兩種不同的外觀形態，但基督教堂平面十字形的傳統卻保留下來，成為教堂建築的一大特徵。除了巴西利卡式以外，古羅馬時期的圓形、多邊形平面的集中式建築結構也被沿襲下來，被廣泛地運用在陵墓和王室小教堂之中。

聖馬可教堂平面

聖馬可教堂平面為希臘十字形,其特點是十字的四個邊長度相等。在許多教堂建築中,還在十字的四周再加建一些附屬建築,因此整個教堂平面呈正方形。

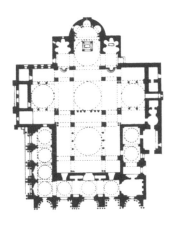

比薩大教堂平面

比薩大教堂平面為拉丁十字形,其特點是十字形橫向邊短,豎向邊長。這種教堂建築較長的十字邊為中廳,通常南北設置,而較短的橫邊又稱為側翼,東西設置,並以西側翼為教堂正立面。

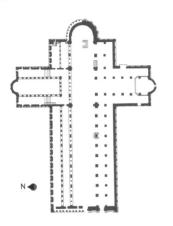

拜占庭式希臘正教教堂

這是基督教分裂成希臘正教、羅馬天主教兩大派系後修建的正教教堂。正教堂的形制主要來自拜占庭帝國建築風格,總體上採用四個邊長相等的希臘十字形平面結構,頂部由一大穹頂統帥,在其四周另分布幾個附屬的小穹頂。正教的教堂主要分布在希臘、巴爾幹半島諸國和俄羅斯等國家。

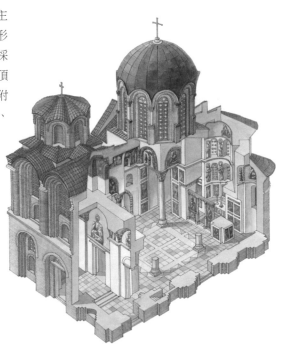

教堂形制的分裂

在基督教發展的同時，偉大的古羅馬帝國分裂為東西兩部分，西羅馬帝國在外族的侵略下分崩離析，而東羅馬帝國則從君士坦丁（Constantine）大帝將首都遷至君士坦丁堡以後，又創造出了一段輝煌燦爛的拜占庭帝國發展史。也正是在此期間，發生了教會大分裂運動，基督教從此分裂為東正教與天主教兩大分支，這次宗教分裂運動也在一定意義上促進了教堂建築形式的發展，使之影響到俄羅斯、保加利亞等地，並形成具有強烈特徵的建築風格。與宗教建築相關的裝飾也成為拜占庭時期建築的主要特色之一。從此，整個歐洲分為東西兩大部分，基督教成為全歐洲統一的宗教，雖然東西歐分別為東正教與天主教兩大不同的教派所統治，但教堂和教會建築卻都成為了中世紀最重要的建築形式。西歐天主教建築主要以古羅馬的巴西利卡式風格為主，而東歐的正教建築則以拜占庭式的集中制建築風格為主。處於這種既分裂又統一的社會條件下，使當時的建築在遵循教堂統一建制的同時，也形成了各自不同的地方特色。

聖索菲亞大教堂穹頂建造步驟

聖索菲亞大教堂穹頂代表拜占庭時期穹面建築的最高成就，其穹頂的建造分為多個步驟。此時形成的一整套穹頂建造方法也為各地所仿效，在穹頂結構和穹頂建築發展史上占有相當重要的地位。

拜占庭建築風格的形成

拜占庭（Byzantium）帝國的基督教建築在巴西利卡形式的基礎上加入了東方風格的圓頂，還在牆垣上開連續的小窗，與早期的巴西利卡式教堂建築有了很大的區別。此外，在長期的發展過程中，拜占庭式建築無論從建築材料還是建造技術上都已經發展成熟，並形成了自己的建築形制和獨特的穹頂外觀。在建築內部，拜占庭風格的柱式和內部裝飾也發展成熟，以大面積的、色彩飽滿的，精細的馬賽克鑲嵌畫著稱。拜占庭帝國在查士丁尼大帝統治時期達到了鼎盛。其建築在繼承了羅馬建築成就的基礎上又吸收了來自印度、中國等東方各國的建築風格，同時還受阿拉伯建築文化和敘利亞、波斯等兩河流域文化的影響，創造出了獨具特色的拜占庭文化。而作為拜占庭帝國時期所尊崇的基督教建築也帶有明顯的拜占庭式風格，最偉大的代表性建築就是位於君士坦丁堡的聖索菲亞大教堂。

砌築方形基礎

首先砌築方形平面的牆體四角，再做好內部的支撐結構，使之成為一個長方體，並加固這些支架，使之能承受一定的壓力。穹頂建成以後，方形牆壁體的四個角就成為底部支撐的四根墩柱。

發券

方形基礎打後之好，就要沿方形平面的四邊發券，也就是砌築筒形拱來削弱穹頂的側推力，而且大穹頂的重量也由這些拱券過渡到底部四根墩柱上。這種由柱代牆的設計不僅使方形平面與圓形穹頂的銜接更加自然，也增加了室內的連通性。

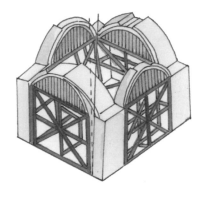

砌築帆拱

在四邊券頂的中心做水平切口，並砌鼓座，鼓座下切口處形成的三角形拱殼就是帆拱。鼓座與帆拱的穹頂結構是拜占庭時期新創造的穹頂建造形式，解決了在方形或多邊形平面上建造穹頂的結構問題，而且在鼓座上設置的高窗也使穹頂擺脫了萬神廟穹頂封閉的形式。

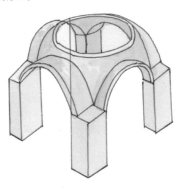

二層發券

為了平衡穹頂向四面巨大的側推力，除要在四面砌築支撐筒拱以外，還要在筒拱兩側再發券。這些外層拱券裡面的支撐柱腳就落在支撐穹頂的四根墩柱上，頂部再做四分之一圓的小穹頂或拱頂覆蓋，但這些小穹頂又要低於主穹頂。建築外部就形成了大穹頂統帥下的眾多小穹頂形象。

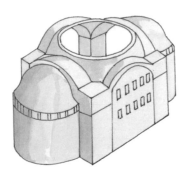

穹頂

底部的筒拱與鼓座等支撐結構建造完成後，就可以建造頂部的大穹頂，由於底部層疊的筒拱與粗壯的墩柱解決了穹頂的承重與側推力問題，因此穹頂本身的建造相當簡單。為了增加建築內部的採光和穹頂表現力，還圍繞鼓座四周開設了連續的頂窗。

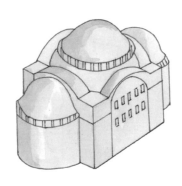

其他支撐結構　>>

在聖索菲亞大教堂的前後部，還有未設置二層發券的兩個邊，這是為了使穹頂獲得更完整的視覺效果。在未發券的這兩邊，與筒拱相連接的加固結構就是扶壁牆。在一些小型的穹頂教堂當中，扶壁牆的使用更加普遍一些，扶壁牆經常被砌築為向上逐漸縮小的塔形，但還沒有哥德式的尖塔。

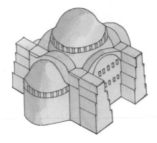

清真寺入口　>>

拜占庭穹頂建築對伊斯蘭教建築影響很大，但伊斯蘭教建築也有其特色，通過這個圓頂尖塔側面的入口（Minarets flanking portal with dome）展示了出來。洋蔥頂、尖拱門、邦克樓都是其標誌形象，而建築表面用伊斯蘭文撰寫經文裝飾圖案也是此類建築的突出特點。

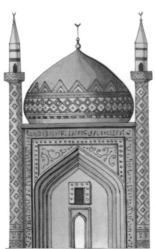

拜占庭式柱頭　>>

柱頭的橫剖面為褶皺形式，而柱頭上交互纏繞的枝蔓則因為鏤空的雕刻而更顯得纖細而脆弱，整個柱頭因獨特的形態與精美的雕刻而煥發出勃勃生機。

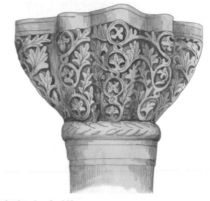

磚砌十字拱　>>

這種由磚砌的連續性十字拱（Cross Vault）具有很強的承重力和靈活的延續性，而且由於拱頂內部主要靠柱網支撐，也使得建築空間比較開敞。此種結構多用於教堂建築的主殿，在伊斯蘭教國家中，用於建造供大型集會使用的禮拜堂。

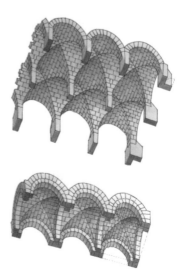

聖馬可教堂柱頭

柱頭中既有古希臘式的渦旋圖案，又有古羅馬標誌性的莨苕葉，還有半圓及卵形線腳，其中所包括的裝飾元素很多樣。而上部頂板與柱頭裝飾圖案的統一也使得整個柱頭更加華麗。圖示柱頭來自義大利威尼斯聖馬可教堂（Church of St. Mark, Venice 1063–1085）。

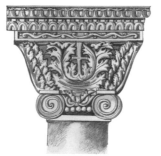

基督教堂的尖塔

這是哥德式建築興起之前的建築樣式，房屋尖頂（Pinnacle）中層疊的柱子與尖拱都已經出現。但此時的尖塔還缺乏通透感，與底部的連通的拱券相比，其上部略顯沉重。

隅折

這是一種呈彎曲狀的枕梁結構（Pendentive Bracketing），多用於穹頂建築的屋頂部分，可以起到一定的支撐作用，同時也可以利用隅折在穹頂底部開窗，不僅為室內增加光照，同時也是建築頂部的一種裝飾。

迴廊

迴廊（Ambulatory）中已經出現了十字拱頂和底部支撐的多層次柱式，這些都是哥德式教堂建築中常見到的形式，也是教堂建築結構逐漸成熟的標誌。

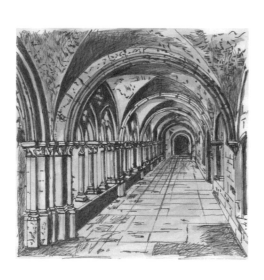

羅亞那塔式柱頭 >>

羅亞那塔式柱頭（Rayonnant）採用了大小柱式組合的形式，從底部看是兩個柱子，但其柱頭上卻採用了連續的雕刻裝飾。這種用仿照自然界生長的植物樣式做裝飾，用一種自然的方式將兩個柱頭聯繫在一起的做法在古典建築中也非常新穎。

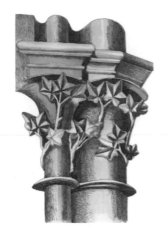

馬蹄拱門 >>

這是一種有大半個圓形的拱券形式，拱券主要由牆面支撐，底部的柱子則是裝飾性的壁柱。這種在矩形門中設置馬蹄形拱券的形式被稱為阿符茲（Alfiz），在摩爾人的建築中非常多見。

早期基督教建築中的石膏板 >>

這是英國牛津大街上的一種浮雕裝飾（Pargeting, High Street, Oxford），用石膏或灰泥在牆壁上做成，尤其是在粉飾的牆上，這種裝飾最為常見，主要通過凹凸的線腳變化來達到裝飾的目的，可以作為線腳，也可以用於整個建築的外部裝飾。

葡萄藤 >>

依靠植物本身的特性雕刻葉形卷曲的連續性紋（Vinette）飾是一種比較自然的裝飾方法，但在實際使用時也要對自然的植物形象作相應的改變，以使之更適用於雕刻。

聖索菲亞大教堂平面圖 >>

大教堂東西長 77.0 米，南北長 71.7 米，原來在教堂前還環建有一圈帶柱廊的庭院，庭院中有供施洗的水池，教堂入口與庭院間還有一個兩跨的柱廊。教堂內部平面近似於方形，由中央大廳與兩邊的側廳組成，側廳連券柱廊在兩邊拐角處呈弧線形過渡，形成了大教堂橢圓形的中央大廳形式，同時也加大了中廳的縱深感。

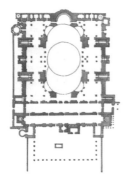

聖索菲亞大教堂 >>

由查士丁尼皇帝親自主持興建的聖索菲亞大教堂（Santa Sophia 532–537），是拜占庭式建築的傑出典範，也代表著新時期的高超建築技術水平。大教堂採用了不同於以往的集中式穹頂結構，這在使教堂本身擁有與眾不同外觀的同時，也打破了以往的建築結構束縛，使穹頂結構在古羅馬之後有了新的發展。由聖索菲亞大教堂所創造的這種新的建築形制，是此類建築中最為雄偉的一座，雖然在這之後各地又都仿照它修建了不少類似的教堂。

三角穹窿 >>

這種帶帆拱（Pendentive）的穹頂是拜占庭時期建築的主要特徵，不僅使穹頂可以與底部任意正多邊形的平面相搭配，還使建築內部空間更加連通和集中，是此時期在穹頂建造技術上取得的最大成就。帆拱（a）、鼓座與穹頂相配套的構造方法，也被以後歐洲各地的穹頂建築所使用。

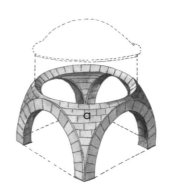

新結構的出現 >>

聖索菲亞大教堂坐落於東羅馬帝國首都君士坦丁堡（今伊斯坦布爾），是拜占庭盛期由查士丁尼皇帝主持建造完成的。大教堂在技術上的一大進步是，解決了方形底部與圓形穹頂的銜接問題，並發明了帆拱結構。這座大教堂也代表著拜占庭時期建築所取得的最高成就。

聖索菲亞大教堂

公山羊飾

山羊在基督教中具有特殊的意義，它又被稱為神的小羊（Agnus dei），代表著耶穌或傳道的牧師，因此普遍出現在教堂、祭壇的裝飾當中，有山羊頭和頭現靈光的整頭山羊等多種形式。

過渡時期的人像式柱頭

除去繁複的裝飾，只依靠形體的變化和簡單的圖案依然可以使柱頭煥發出勃勃生機，而怪異的圖案則帶給人們更多的遐想。

過渡時期的葉片式柱頭

在過渡時期的柱頭（Transition）中，植物被以一種略顯詭異的手法表現了出來，每個葉片都好像是帶有表情一樣，給人以強烈的生命感，因此也就使觀賞者忽略了上部強大柱頭的壓力。

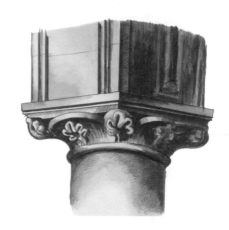

聖索菲亞大教堂內部

與大教堂外部樸素的面貌相比，聖索亞大教堂內部的裝飾要豪華和漂亮得多。大教堂內部從地面起直到穹頂都有大理石和精美的馬賽克鑲嵌畫裝飾。各種顏色的大理石板組成變化豐富的圖案，馬賽克組成的十字形和各種葉飾紋出現在穹頂、柱間和牆上，頂部是大面積連續的耶穌鑲嵌畫像。大教堂內部到處是象牙、寶石和金銀，從穹頂的窗帶中透射進的陽光照射在教堂中，處處都閃耀著璀璨的光芒。聖索菲亞大教堂是拜占庭帝國的象徵，由於國王親自主持建造工作，而教堂又主要由磚和三合土砌築而成，所以整個大教堂只用了 5 年多的時間就建成了，並馬上成為世界上最偉大的建築之一。

聖索菲亞大教堂剖透視

聖索菲亞大教堂的結構相當複雜，支撐頂部大穹頂的結構除巨大的筒拱和厚牆之外，鼓座與帆拱使得大穹頂可以脫離繁重的結構，獲得了比較完整的外觀。教堂內部支撐穹頂墩柱之間以拱券相連接，縱橫的拱券結構不僅區隔出不同的使用空間，也均衡了內部的受力結構，起到了有效的支撐作用。開設在鼓座上的連續拱窗既增加了建築外部的表現力，又增加了建築內部的採光量。

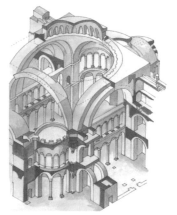

馬賽克裝飾圖案

拜占庭時期的馬賽克裝飾傳統承襲自古羅馬，但由於製作工藝的提高使得馬賽克的色彩與種類更多樣，樣式更加活潑，風格更加奢華。此時的馬賽克不僅用來裝飾地面和牆面，還被鑲嵌在建築頂部，並出現了表面鑲嵌金箔的馬賽克。圖示來自君士坦丁堡的哈基亞索菲亞教堂（Byzantine mosaic from Hagia Sophia Constantinople）。

教堂中的小型講壇

位於佛斯林費堡的講壇，修建於公元1440年（Pulpit, Fotheringhay, Northamptonshire）。這是牧師布道時的臺子，這種講壇雖小，但也必須由頂部的華蓋、放置聖經的臺座組成，只是這種小型講壇的形制更加靈活。

席紋裝飾

這是一種仿照編織物的樣式雕刻或繪製出的裝飾圖案（Natte），由交錯的線條組成。通常對這種裝飾物上色時也仿照席製品的樣式，以表現一種編織物特有的質感。

聖索菲亞大教堂結構示意 →→ >>

　　大教堂採用集中式的建築結構，其內部大廳與東西兩側相連通，但與南北兩側則由列柱和拱券隔開，從而增加了教堂內部的縱深感。大穹頂周圍的小穹頂也為教堂內部提供了更多的複合空間，但所有小房間都以大穹頂為中心分布，使內部充分變化而不顯凌亂。

1　窗口

環繞在穹頂底部的連續窗帶本身包含了 40 扇窗戶，在四邊的筒拱、四分之一穹頂以及側翼上也都開設有成排的窗帶。眾多的開窗也保證了教堂內部充足的光源，使人們能夠盡情欣賞教堂內華麗的裝飾和精美的鑲嵌壁畫。

2　小穹頂

中央穹頂在東西兩側各有一個四分之一穹頂支撐，而在四分之一穹頂外側又有筒拱支撐，這也就形成了大穹頂兩邊的四分之一穹頂，以及筒拱穹頂樣式。聖索菲亞大教堂剛建成時，所有穹頂都由鉛皮覆蓋，這些鉛皮通過拱頂上設置的木條固定。而一般的教堂建築為了減少穹頂的承重，多覆瓦片。

3　扶壁

在教堂東西面的末端和南北向的筒拱前，都設置了加固的扶壁牆。此時的扶壁牆面上已經出現半圓拱形的裝飾，而且扶壁牆頂與建築頂部覆蓋同樣的瓦片，以使其與整體建築相協調。隨著扶壁在建築中的使用和不斷完善，在哥德式建築中，扶壁結構最終成為建築中的主要承重結構。

4　平面

聖索菲亞教堂為集中式結構，其平面近似於希臘十字形，而內部則為巴西利卡式結構。以墩柱為基準設置的兩排連券廊將內部空間劃分為一個中廳和兩個側翼，但與巴西利卡大廳不同的是，連券廊一端拐角呈弧形，與教堂另一端的半圓形殿遙相對應。

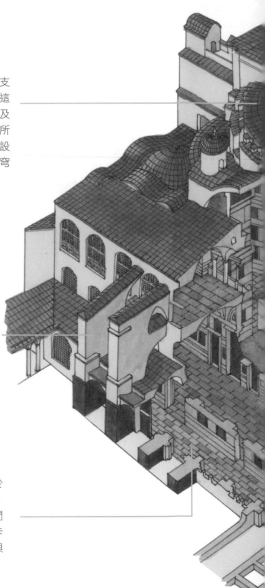

5　帆拱

帆拱不僅是穹頂所必不可少的結構部分，
在教堂內部也成為一個單獨的裝飾區域，
通常四面帆拱上的裝飾圖案相一致，在穹
頂裝飾與底部牆面裝飾之間起過渡作用。

6　墩柱

作為主要承重結構的墩柱
非常粗壯，為了保證其堅
固的承重結構不被破壞，
墩柱上一般不做雕刻。聖
索菲亞大教堂中的墩柱採
用方柱式，並在表面貼有
彩色大理石板裝飾。有些
墩柱下還圍繞砌築了連續
的小拱券，既裝飾了墩
柱，又可作為壁龕使用。

7　柱式

聖索菲亞大教堂除了承重的墩柱以外，還有兩
排連柱廊，柱廊中是典型的拜占庭風格柱式。
拜占庭風格的柱頭樣式更為自由，多為上大下
小的倒梯形，還有不規則平面的褶皺形式。這
種柱頭最特別的是採用高浮雕的手法雕刻細碎
的花紋，還要施以鮮豔的色彩，使柱頭形成如
刺繡般精美的表面。

扭索狀裝飾

由兩條或多條纏繞的帶子組成的連續性圖案，如同編織物一樣。扭索狀裝飾（Types of guillochess）之間的空白部分通常都設置圓形裝飾物，也可以留作空白。

蘇萊曼清真寺剖面圖

蘇萊曼清真寺主體採用了與聖索菲亞大教堂同樣的穹頂結構，而且底部還多了一個由連續拱廊支撐的大廳，並出現了尖拱形，是一座由拱券與穹頂為主要結構組成的建築。在聖索菲亞大教堂的影響下，當時的君士坦丁堡興建了諸多如此形式的建築，但其規模都遠小於聖索菲亞大教堂。

清真寺內部的拱廊多為長方形，其形制與巴西利卡十分相似，而拱廊的拱券採用了不同顏色的條石疊砌拱券，這種利用建築材質天然色彩作為裝飾的方法在此時期修建的許多建築中都可以看到。

聖索菲亞大教堂的影響

在經歷了土耳其人的入侵和十字軍東征兩次大規模的戰爭以後，君士坦丁堡除了聖索菲亞大教堂以外所有的建築幾乎都被毀了，拜占庭帝國早期的輝煌成為歷史。而中期的拜占庭帝國以馬其頓王朝所統治的時期為代表，中期的拜占庭帝國雖然社會比較平穩，但在此期間不僅經歷了聖像破壞運動，還經歷了東正教與天主教的大分裂運動。所以這時期的建築中的裝飾多以幾何圖案和各種植物圖案為主，建築的內部和外部都呈現簡樸的風格。然而與建築簡樸的風格相反的是，此時建築的形制大大豐富了起來，受聖索菲亞大教堂的影響，各地都紛紛仿照它修建起具有地方風格的教堂建築。

在希臘地區，新型的八邊形穹頂建築形式、希臘式十字八邊形等新的建築形制都極為盛行。此外，一種被稱為梅花式的集中十字形建築樣式，也因其清晰連貫的結構，發展成為受人喜愛的建築樣式。中期的拜占庭建築與早期的一大區別還表現在建築的外觀上，這時期人們對教堂外觀的裝飾也更加重視起來，出現了以薄磚沿石塊的邊緣砌築圖案的「景泰藍式」裝飾方法。建築外部也因此有了波浪形、魚脊形等富於變化的曲線裝飾，在此基礎上，建築上還出現了裝飾性的壁柱、壁龕、拱券窗等形象。

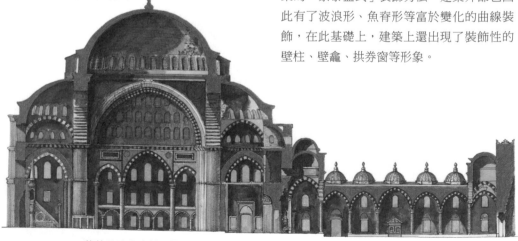

蘇萊曼清真寺剖面圖

蘇萊曼清真寺俯瞰圖　　>>

　　穹頂向各個方向都有側推力，古羅馬時期，人們通過加厚底部牆體的方法來承擔這種側推力，這樣不僅牆體較厚，也破壞了室內的連通性。拜占庭時期，人們通過在穹頂下的帆拱下砌筒拱，再在筒拱下做發券的方式，分級地消除穹頂側推力，從而形成了這種以大穹頂為中心、小穹頂簇擁在旁邊的建築形態。因為教堂內部只有支撐穹頂的柱墩，所以內部空間不僅十分空敞，其分隔與組合方式也更加靈活。圖示建築為公元 1557 年建造的君士坦丁堡蘇萊曼清真寺（Section of Suleiman Mosque, Constantinople 1557）。

雙教合一的建築風格　　>>

　　在此之後，君士坦丁堡和各地都以聖索菲亞大教堂為榜樣，開始了大規模的建造或改造教堂的工作，至今在歐洲大地上還有不少當時修建的教堂遺跡，但再沒有出現像聖索菲亞大教堂這樣雄偉的、能夠代表拜占庭時期建築最高水平的建築了。15 世紀時，土耳其人的侵略使拜占庭帝國一去不復返，勝利者毀壞了絕大多數的建築，但也折服於聖索菲亞大教堂的魅力，他們在大教堂四周興建了四座高瘦的邦克樓，用塗料掩蓋了精美的馬賽克鑲嵌畫，將大教堂改造成了清真寺。然而大教堂並未因此而顯得不倫不類，四座高高的塔樓反而使大教堂顯得更加輕盈和美觀了。

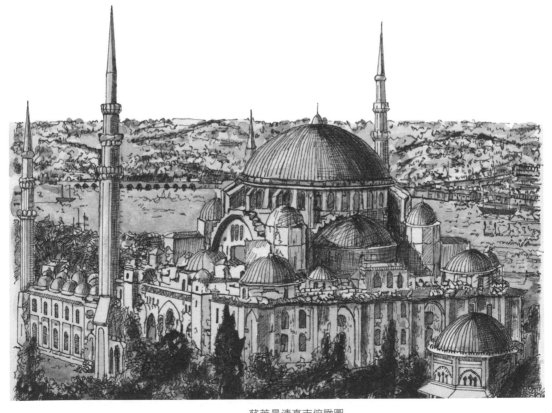

蘇萊曼清真寺俯瞰圖

拜占庭式柱頭

　　莨苕葉與愛奧尼克式的渦旋都帶有古羅馬風格的影響，但柱子弧形的曲線和細碎而深刻的圖案卻是純正的拜占庭風格。

水風筒式入口

　　這種半穹頂式大門入口（Trompe）的門頭也採用了半圓形拱頂飾，但因為大門開設在轉角處，就使得整個裝飾圖案被分為既分隔又相連的兩部分，原本平淡的門頂飾也因為特殊的位置而獨特起來。

塞薩洛尼基聖徒教堂

　　這座小教堂的頂部也採用了類似聖索菲亞大教堂的穹頂形式，由中部穹頂統領周圍四個小穹頂構成。五個穹頂都採用高鼓座的形式，並圍繞鼓座開高側窗，形成了起伏的簷部形式。而且由於穹頂距離較近，從空中俯瞰，整個教堂頂部還形成了獨特的梅花狀平面。教堂外部入口處還設有一個 U 形的門廳。

　　穹頂結構的完善，使得各地都建造了諸多穹頂建築，但此時的教堂只是以穹頂建築為核心，再搭配不同的附屬建築，教堂的整體建造模式還未形成固定的模式，這也是此時期出現各種奇特教堂建築形式的原因。

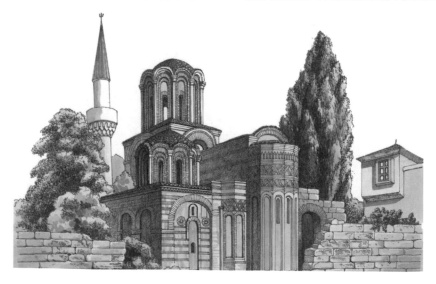

拉溫納式柱頭

作為東羅馬帝國重要的行省，拉溫納（Ravenna）地區如今還保留著相當數量的拜占庭式建築。這種猶如刺繡般精細雕刻的柱頭，使用了近乎於圓雕的高浮雕手法製成，但其繁複的圖案已經趨於模式化。

修道院教堂

希臘達夫尼（Daphni）地區分布著許多拜占庭風格的建築，尤其以修道院為主。這些建築僅從表面就可以明顯看出其希臘十字形的平面結構。圖示為小修道院的屋頂也有著大小穹頂相間的形式，其內部結構與聖索

拜占庭建築風格的流傳

到了拜占庭帝國後期，對建築外觀的修飾變得更加細緻和精美，各種美麗的線腳、券、壁柱和雕刻的裝飾等元素被普遍用在建築外部。除了建築外觀有了顯著改善以外，穹頂的形式在各個地區的表現也各不相同。如在俄羅斯地區，由於當地冬季積雪很厚，所以穹頂變化為洋蔥頂的形式，教堂建築的色彩也更加豐富，形成了如童話中的城堡一樣的教堂形象，是最為特別也最為美觀的一種變形。總體上來說，雖然拜占庭帝國後期建築規模不及興盛期的聖索菲亞大教堂，但是其發展的地區與建築的形式卻更加廣泛，整體建築外觀顯得更加勻稱和舒展，並顯現出各地不同的風采。雖然後期的建築裝飾比不上興盛期時那樣奢華，但其細部處理卻更加精緻和豐富。

菲亞大教堂如出一轍。它的特別之處在於，沒有在大穹頂周圍建更多的小穹頂，而是在側面設置了扶壁結構，這種結構也是中世紀哥德式建築的先聲。

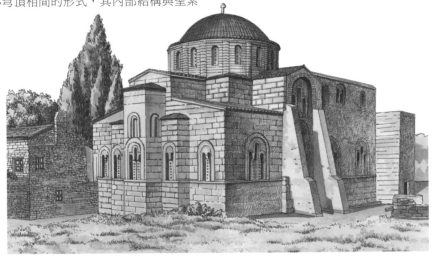

帶窗間柱的拱窗

這個早期基督教堂中的窗戶有著拜占庭式的拱頂，兩邊還有折線形的裝飾帶，而窗間柱頭則雕刻了帶有表情的怪異形象。柱頭上的裝飾圖案一內一外非常特別。圖示窗戶來自於 1160 年修建的英國伯克希爾地區蘭伯恩教堂（Lambourne Berkshire c. 1160）。

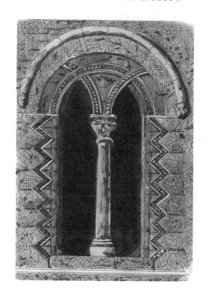

早期拜占庭式窗戶

由於早期窗戶是在石牆上開鑿而成，因此也有按照建築立面的形象雕刻窗戶的傳統。而窗戶內依照繩結雕刻成的窗櫺，其透雕技藝非常高超。

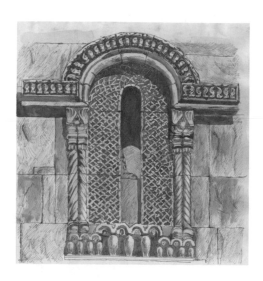

拱形線腳

由整個半圓和中間斷裂的半圓相間組成的線腳（Interrupted arched molding），底部還有半個突出的釘狀物，如同在一個完整的圖案中截取下來的一樣，這也是一種獨特的「不完整性」裝飾線腳。

鑲嵌格子裝飾線腳

這種帶釘頭的鑲嵌格子式裝飾線腳（A studded trellis molding）來自於木條式鑲嵌裝飾，滿布的釘子起加固與裝飾的雙重作用。在石雕圖案中，這種圖案表面凹凸變化最為豐富，也可以用於平面的馬賽克裝飾圖案。

帆拱、鼓座、半穹窿、穹窿 >>

四周支撐的筒拱與帆拱（Pendentives, supporting the drum of a cupola）在建築內部與中央空間形成一個開敞的空間，在教堂建築中，這塊區域通常被用作主殿，而富於變化的結構，也使得這些區域上的壁畫更具有感染力。

拱廊 >>

磚砌的拱券交錯而緊密地排列在一起，這種結構的好處就是利用拱廊相互之間的側推力加強了建築整體的牢固性。圖示拱廊來自修建於 1120 年的英國科爾切斯特聖波特夫教堂（St. Botoph's Colchester c. 1120）。

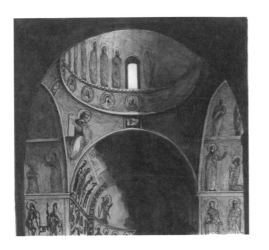

聖伊瑞尼圓頂 >>

為了支撐穹頂向外的側推力，最常用的做法就是在拱頂下設置扶壁和筒形拱。這種用鼓座支撐穹頂的方式使得穹頂可以完全暴露出來，而鼓座上的扶壁、鼓座下的筒拱又成為建築本身的一種裝飾或實用結構。圖示為君士坦丁堡的聖伊瑞尼教堂穹頂半剖面、半立面（Half section, half elevation, Dome of St. Irene, Constantinople）。

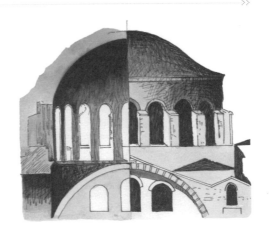

聖馬可大教堂西立圖

位於威尼斯的聖馬可教堂（St. Mark's Basilica, Venice）是晚期拜占庭風格的建築，其平面為希臘十字形，中央及十字形的四個頂端各有一座圓頂，其中部的穹頂直徑達12.8 米。聖馬可教堂西立面連續設置了五個半圓形山牆，而且每個山牆面都有彩繪的壁畫裝飾，而教堂內部則以精細的雕刻和金碧輝煌的裝飾而聞名。

1 內部

聖馬可教堂是在福音傳道者聖馬可（St Mark the Evangelist）的聖陵墓基礎上改建為教堂建築的，其平面為希臘十字形，內部以中央穹頂為中心。聖馬可教堂內大部分牆面和穹頂都由黃金鑲嵌裝飾，上面還布滿了宗教題材的壁畫，而教堂中的許多精美的裝飾品則都是從各地搜刮來的珍寶。

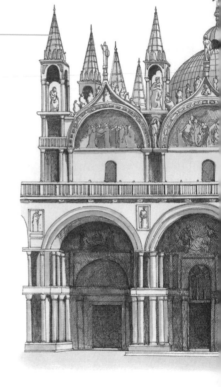

2 尖塔

聖馬可大教堂初建時，頂部並沒有現在這些尖塔。現在所見的尖塔、壁龕、拱形山牆上的桃尖形裝飾，都是在公元 12 － 15 世紀的哥德式流行時期加建的。屋頂和山牆間設置的尖塔都是透空壁龕的形式，塔中還設置了生動的人物雕像，而桃尖形山牆上也都設置了密密麻麻的人物雕像，構成了一個有著熱鬧氣氛的教堂頂部。

3 拱門

聖馬可教堂西側入口為其正立面，立面設置了半圓形拱券大門，以中間大門的拱券最大，兩四個拱券略小。每個拱券大門都採用了退縮式拱券門上部還進行了雕刻和彩繪裝飾。兩旁小拱券門左右對稱設置大門樣式和裝飾圖案中央大門裝飾得最為精美。

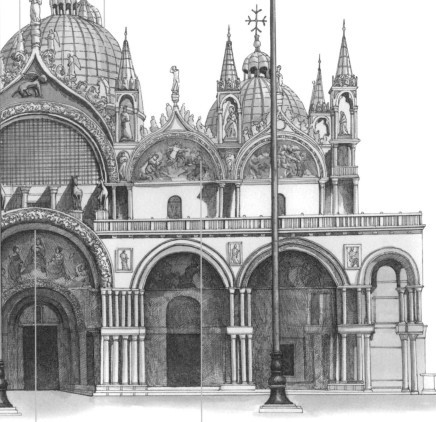

5　穹頂

聖馬可教堂的中心與十字四壁的端頭都
設有一個穹頂，各穹頂之間以筒拱相互
連接，是奇特的五穹頂結構。五個穹頂
以中部與前部穹頂最大，直徑達 12.8 米，
其餘三個則較小。人們所看到的穹頂並
不是真正的穹頂形狀，而是鼓身部分加
了木結構穹頂和尖塔之後的樣式，這樣
做的目的是為了使穹頂顯得更加高大。

4　山牆

在拱門之上還一一對應修建了五個半圓形的山牆面，中
部山牆最大，只在拱券周圍設置了一個半圓環的雕刻
帶，底部是從君士坦丁堡掠奪來的銅馬像，山牆大部分
都是為教堂內部提供光線的玻璃窗。兩旁的四個略小的
山牆面則是以宗教故事為題材的彩繪壁畫裝飾。

蘇丹哈桑清真寺剖面　>>

　　1462 年修建於埃及開羅的蘇丹哈桑清真寺（Section of Mosque of Sultan Hassan, Cairo 1462）的穹頂同拜占庭式建築的穹頂一樣，都是其標誌性的建築特徵。但清真寺的穹頂四周並不設筒拱，往往只靠厚牆壁支撐其側推力。其內部的拱形頂部只是一種如藻井形式的裝飾。

　　清真寺建築中的穹頂同拜占庭式的穹頂略有不同，多採用洋蔥式穹頂或尖拱頂，頂部的尖頂大大削弱了向四周的側推力，而且穹頂多與呼喚教眾的邦克樓相結合。伊斯蘭清真寺要保證人們朝拜面向聖城麥加的方向，而且清真寺內部並不設祭壇，供阿訇宣講的高臺也設在教堂一隅。

拜占庭風格的庭院　>>

　　這是一座最古老的清真寺院，院落內由附牆柱的磚墩嵌入磚的模內支撐尖拱門，而且建築中的拱腹、柱頭以及底座都是平面形式。圖示來自現存最早的伊本圖倫清真寺中的庭院（Mosque of ibn Tulun: courtyard）。

貝殼裝飾　>>

　　各種裝飾圖案都來自於人們生活的自然界，貝殼形裝飾（Shell ornament frieze）也是西方古典建築中常用到的裝飾圖案，因其表面凹凸不平，所以能在光影下產生諸多變化。

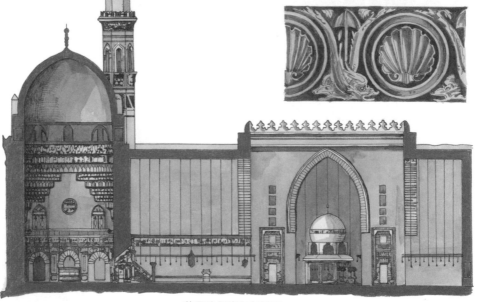

蘇丹哈桑清真寺剖面

拜占庭式柱頭

柱頭以纏繞的枝蔓為主要裝飾圖案，追求剔透而繁複的效果，是拜占庭柱式發展後期的重要特點。

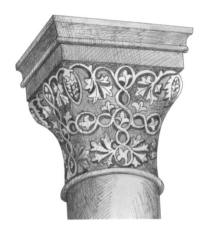

窗戶

拜占庭風格的拱券形式影響深遠，許多地區都將這種拱券形式的窗子作為首選，因為這種窗形不僅開口較大，還不需要支撐中柱，窗子的完整性得以保留。圖示窗戶來自公元 670 年修建的納斯達克的博里克沃爾斯教堂（Brixworth, Northants c. 670 A.D.）。

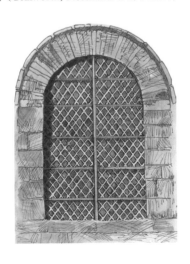

拜占庭式的窗戶

拱形窗與半圓頂是拜占庭風格的標誌性圖形，而令人眼花繚亂的纏繞花紋，則是根據一種最早來源於美索不達米亞地區的綆帶套環飾不斷變化而來的，圖示窗來自塔爾塔姆的伊什可汗教堂中（Byzantine windows Ish Khan Church, Tortoom）。

聖瓦西里大教堂

拜占庭式的穹頂傳播到寒冷的俄羅斯地區，為了防止頂部被積雪壓垮，此地的穹頂變成更加陡峭的洋蔥形頂，這也形成了富有俄羅斯民族特色的建築外觀。各式的洋蔥形頂被飾以鮮豔的色彩，將整個教堂裝飾得猶如熱鬧的馬戲團，這種歡樂的氣氛也正適於為慶祝戰爭勝利而建造的這所教堂。

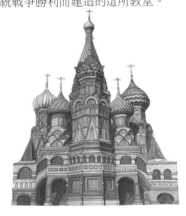

錯齒形的弓形棒嵌飾　>>

　　這種裝飾線腳由斷續的半圓柱形組成，彷彿線腳的另一半就埋沒於牆當中。這種弓形棒式的嵌飾（Segmental billet）也使裝飾面的起伏變化非常大，而且可以適應不規則的牆面。

雕刻在木頭上梅花圖案裝飾　>>

　　由於木材相對於石材來說質地較軟，所以更容易雕刻較為精細的圖案。在木質材料上以寫真的方式雕刻出的圖案（Carved-wood ramma），在這種自然的材質上更能顯現出較強的生命力，而這種邊飾的線腳還帶有一絲中國的風格。

槍尖形葉飾　>>

　　這是一種由葉形（Leaf）或心形（Heart）圖案與形似槍尖（Dart）的形式構成的裝飾圖案，可以根據雕刻手法變幻出諸多的花樣。

「之」字形線腳　>>

　　這種線腳又被稱為反Z形線角（Reversed zigzag molding），也是應用最為廣泛的線腳圖案之一，不僅可以用在主體建築的檐下、牆面，還可以用來裝飾柱身、窗楣，而且其間還可以點綴不同的花紋或圖案。

波浪形線腳　>>

　　波浪形線腳（Wave molding）早在古埃及時就已經出現，在不斷的變化中又演繹出許多種不同的造型，本圖所示的是一種S形的波浪線腳形式，可用於雕刻、彩繪、絲織物的裝飾花邊圖案。

星形線腳裝飾　>>

　　由連續突出的星形（Star molding）圖案組成，星形還可以雕刻成3個角組成。這是一種諾曼式的裝飾花邊，在建築或各種木製品中都可以應用。

坡屋頂

設置在門窗處的單斜頂棚（Pentice），也被稱為遮棚或雨棚。這種坡屋頂多用木材製作而成，既便於製作又易於取換，是一種非常實用的建築構件。還有一種在人字形屋頂部形成的小閣樓形式，被稱為屋頂房間（Penthouse）。

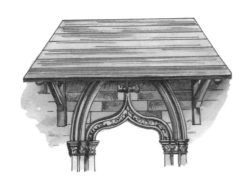

貝殼飾柱頭

作為建築術語，貝殼飾柱頭（Scalloped capital）專指中世紀時期的一種柱頭形式，這種柱頭的每個面都呈弧形，並有幾個錐體面的石塊裝飾。錐體的弧形類似於弓形，上大下小，也是裝飾線腳的一種。

固定在牆上作紀念用的石碑

固定在牆面上的石碑也可以按照建築立面的形式進行雕刻，多作為牌匾使用。

固定在牆上作提示用的石碑

這是一種固定在牆壁上的石碑（Tablets）形式，既可以作為牆面的裝飾，同時其中心部刻字，有一定的提示功能。

纏枝花

這種纏枝花紋（Rinceau）的圖案是由一條起伏曲折、大小相間的渦卷形紋組成，渦卷形的中心可以用植物、動物的圖案來裝飾，是變化最為繁多的一種線腳裝飾。

疊澀梁托

疊澀梁托（Corbel）的形式經常出現在建築內部壁柱的底端，這些壁柱作為一種結構或裝飾性的元素通常從橫梁處開始。而梁托就作為壁柱與橫梁接口處的裝飾而設置。圖示二梁托來自英國牛津大學墨頓學院小教堂（Merton College Chapel, Oxford 1277）。

拱廊

拜占庭風格在不同的國家呈現出不同的建築面貌，英國所出現的拱廊（Arcade）式建築就加入了本土化的裝飾風格，這種標誌性的格子圖案是英國所特有的。圖示拱廊來自英國東南部坎特伯里聖奧古斯汀（St. Augustine's Canterbury）。

旋轉樓梯

圍繞一根中心柱螺旋上升的樓梯形式，又被稱為旋梯。樓梯的樣式也從側面代表著不同時期的建築水平，在文藝復興時期還出現了分為上下走廊的複雜旋梯形式。圖示為螺旋樓梯立面（Elevation）與平面圖（Plan）。

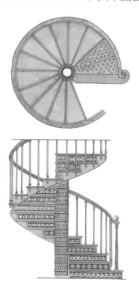

副翼

　　位於屋頂或走廊側面牆角處的山牆面被稱為副翼（Aileron），這種山牆面是左右對稱出現的，因此，其裝飾圖案都是左右對應的，同時還要用飽滿的線條消除牆角的凹陷感。

門環

　　這種設置在大門外側帶有金屬環的旋鈕（Door knocker, St. Mark's, Venice）通常由金屬製成，起門鈴作用。

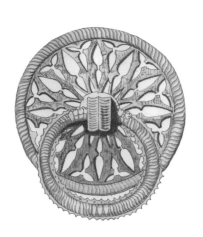

怪獸形門環

　　許多國家都有門環的設置，其圖案也因地區、風俗、民族的不同而有所不同。圖示為英國 15 世紀門環樣式（Door knocker, England 15th cent.）。

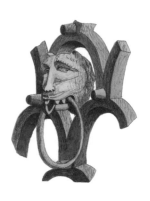

渦卷形線腳

　　這是一種圓柱形線腳的變體螺旋形線腳形式（Scroll molding），其截面由兩個半徑不相等的圓形重合而成，也像一個不完整的渦旋形圖案，多用於大型建築的裝飾線腳當中。

嵌板

嵌板也是一種應用較為廣泛的裝飾物，可以由石板或木板雕刻而成，多數情況下嵌板都是多幅連續設置，這是一種常見的連續性曲線花紋，還帶有細密的鋸齒（Panels, Layer Marney Essex c. 1530）。

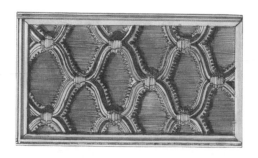

維爾摩斯僧侶大教堂窗戶

這種早期的教堂還呈現出明顯的拜占庭穹頂式建築特點，窗戶也採用的是圓拱的雙窗形式，窗間柱採用了兩頭小中間大的梭柱，而且梭柱本身的弧線外觀也正與圓頂相對應。圖示為公元 671 年盎格魯撒克遜人的維爾摩斯僧侶大教堂中的窗戶樣式（Anglo-Saxon windows, Monkswearmouth Church c. 671 A.D.）。

蔓草花飾

蔓草花樣飾（Vignette）是一種多用在窗欄中的花式，這種花式大多是由生鐵製成，並設置在窗口上起防護作用，也可以與葉形或卷形圖案搭配用於雕刻圖案。

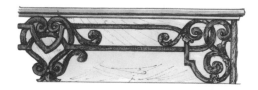

交織花紋

這種由交織的線條所組成的圖案形式（Interlace）可以用於彩繪和雕刻之中，尤其是雕刻出的圖案，借助於凹凸的層次感更富於變化。

CHAPTER FIVE ｜ 第五章 ｜
羅馬式建築

羅馬式建築風格的出現及代表性建築

羅馬式（Romanesque）建築是指歐洲各國 11 世紀至 12 世紀末期的這一段時間內，依照羅馬時期建築形式而建造的建築的風格。這種對羅馬建築形象、建築結構的模仿與創新，尤其是對羅馬式筒形拱結構的模仿與創新，在法蘭西、日爾曼、西班牙和英格蘭及義大利等地都極為普遍。雖然都以古羅馬時期的建築風格為模仿對象，但由於各地區地理條件、氣候、社會狀態的不同，因此各地的羅馬式建築也都各不相同，有著不同的地區特色。相同的是，此時期由於基督教的主導地位已經確立，所以各地教堂建築的興建都空前繁榮，教堂建築也成為各國羅馬式風格建築的代表類型。

在各國的羅馬式建築中，以英國羅馬式建築最具有代表性，因為英國在羅馬式建築的基礎上形成了肋拱的結構，這種結構使得在建築頂部使用石料成為可能，也讓建築面貌發生了很大改變。後來肋拱結構還影響到全歐洲，在各個地區都有所應用。

諾曼風格柱頂端

諾曼風格柱頂端（Abacus of Norman）是流行於英國的一種柱子形式，柱頂端頭的裝飾線腳變大，而且只用兩個大小相間的圓凹線腳，柱頂端形態變得棱角分明，給人以硬朗之感。

諾曼風格祭司席

開設在牆面上的祭司席（Sedile）採用連續拱券式壁龕，增加了牆面的通透感，同時與建築外牆面上的拱窗、拱頂相協調，而細小的支柱則與拱券形成對比，也與建築中粗大的墩柱形成對比。這種追求變化的細部處理在此時期的建築尤為多見。

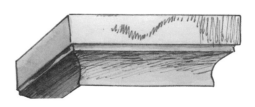

多立克式挑檐 >>

這是一種經常出現在多立克式建築中的三隴板上部或柱間壁中楣上的裝飾（Mutule），由排列整齊的圓柱狀或雨滴狀凸出物組成。圖示為設置此種裝飾的位置，可以與三隴板一一對應著設置，是一種非常簡潔的裝飾圖案。

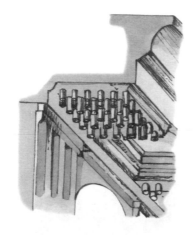

斜塊拱座 >>

在磚砌拱券的牆面與拱券連接處，都要設置一塊有傾斜表面的石頭（Skewback）作為支撐點。石頭的作用在於將磚券分散的側推力集中地施加在後部支撐牆體上，以避免磚塊因受力不勻產生變形或塌陷。

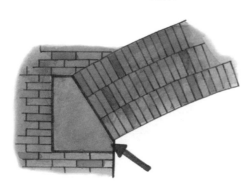

卵形裝飾 >>

這種卵形（Ovum）與槍尖形的組合式線腳，由於二者都採用了較為簡單的表現形式，所以整個線腳也顯得簡練而大方。卵形或葉片形的弧形面通常是圓或橢圓形的四分之一個面。

卵形的線腳裝飾從古希臘時期就已經出現，其樣式也經歷了一個由簡到繁、再由繁到簡的過程，表現國家對古典建築及裝飾樣式的接受程度不同，表現方式也不同，圖示線腳中就同時出現了渦旋與葉飾作為線腳的分隔端頭，使線腳也帶有一些古樸之美。

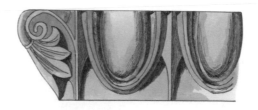

柱頂石的位置 >>

柱頭上的柱頂墊石（a）通常是一塊簡單的正方形石板，此種結構是從木結構建築中承襲而來。在早期的木結構建築中，通常在柱頂端設置一塊平坦的石板來加大柱頭的面積，以使頂部承托的橫梁結構更加穩固。在石質建築中，柱頂石也發揮同樣的作用。

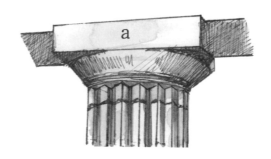

諾曼式的柱和拱

相對於低矮的墩柱來說，這種高大的柱式更容易營造出雄偉的氣勢，但拱券的表現力被削弱，因此必須借助於精美的裝飾來強化拱券，而材質的變化也是建築裝飾的一個重要部分。拱和柱來自於英國格洛斯特大教堂（Norman arch and pillars, Gloucester Cathedral）。

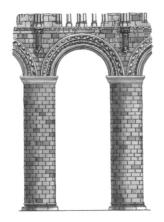

柱頭上莨苕葉的裝飾

莨苕葉是古羅馬的一種重要的裝飾母題，通過其形體及雕刻手法的不同可以有多種詮釋方法。圖示的這種平板形葉飾（Acanthus）來自地中海地區的一個名為克林斯的地區，是一種獨特的立體圖案。

聖吉萊教堂的洗禮池

大型的墩柱可以被雕刻成許多小柱的集中形式，如同許多小柱子被捆綁到了一起。主要承重由中心柱承擔，還可以在外圍雕刻獨立的柱子，使整個束柱形式更具立體性。圖示為英國早期風格（Early English style）洗禮池，來自英國牛津郡聖吉萊教堂（St. Giles, Oxford c. 1200）。

三層拱券立面

這種立面的結構通常設置在教堂中殿，由底部承重拱（Pier Arch）、中層的拱券（Triforium）和頂層高側窗（Clerestory）組成。這種三層拱券組成的立面形式，也是源自古羅馬時的建築傳統特點之一。

半圓形穹頂 >>

這種半圓形的穹頂多出現於教堂建築的後殿中，內部的穹面上可以彩繪或以馬賽克貼飾各種圖案，雖然大多也是以宗教題材為主，但其畫面可以更活潑。

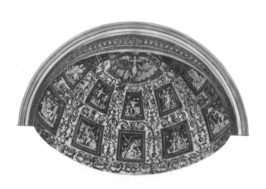

柱頭 >>

對於這種上部大而底部小的柱子形式，寬大而富於動感的柱頭是很好的過渡方法，它可以使人們的視線集中在裝飾部分，而簡略柱子本身的承接關係。圖示為英國早期風格林肯主教堂（Capital, Lincoln Cathedral）。

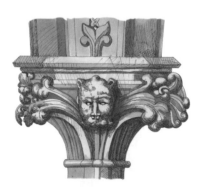

愛奧尼克柱式 >>

這種柱式特別高貴而美觀，柱礎部分堆積的細密線腳與柱身較大距離的凹槽形成對比，柱頭上的卵形線腳與建築裝飾帶上的卵型線腳相呼應，此外裝飾帶上的小渦旋圖案也與柱頭上的大渦旋互相配合。柱子中各處出現的橫豎曲線形式，也為柱式奠定了溫柔、優雅的特點。

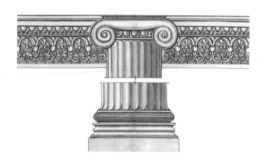

雙線腳柱礎 >>

羅馬式柱礎同柱頭一樣，相對於原始的樣式有所簡化，最簡單的形式只有兩圈半圓形線腳組成。圖示諾曼風格柱礎來自於英國溫徹斯特大教堂（Winchester Cathedral）。

早期英國風格柱頂端

這種逐漸縮小的環狀頂端頭樣式簡潔，但在上下圓環的面上都還環繞刻有細密的線腳裝飾，因此這是一種柱頭與柱礎通用的端頭裝飾。

英國的羅馬式建築

自從 1066 年威廉征服了哈斯丁斯（地名）以後，英國的建築和藝術迎來了一個嶄新的大發展時期。統治英國的諾曼人不僅在軍事上有著強大的實力，還十分熱衷於宗教勢力的擴充，這時期英國的建築活動主要集中在兩大領域：城堡和教堂。尤其是教堂建築，許多現在人們耳熟能詳的著名大教堂都是從那個時期開始新建成或改建的，如林肯大教堂、聖彼得大教堂、坎特伯里大教堂、聖埃德蒙墓地修道院等，這些建築都以超大的規模和體量、精巧的結構而著稱，同時也是英國羅馬式建築高超的結構水平的代表性建築。

在早期的英國建築中，已經有了一些羅馬風格的影響，最早的盎格魯撒克遜時期（Anglo-Saxon Period），在教堂和墓室中已經有了拱頂的使用先例，民間建築雖然很少用到拱頂，但建築中壁柱墩的設置、長短石牆角的做法以及建築中的一些構件使用，都是仿自古羅馬的建築。而在諾曼時期英國興建的教堂建築中，盎格魯撒克遜統治時期等早期建築的風格同羅馬建築風格一樣，都成為借鑑的重要元素。

建築下的排檐

排檐是西方古典建築頂部凸出的條石狀出挑，這部分經常被人們雕刻成各種奇怪的形象，其中尤其以鬼臉和動物圖案最常見，也算是西方建築中的一種傳統構件。圖示為漢普郡羅姆塞教堂的排檐（Corbel table, Romsey Church, Hampshire c. 1180）。

護城河與城壕

羅馬式風格的代表性建築除教堂以外就是此時的城堡建築。城堡中不僅出現了拱券，還發展成為尖拱形式，這些形式還作為內部的裝飾性構件，外部仍以厚重的牆面為主，在城堡四周出現了圓形的角樓形式，城堡外部還環繞有護城河（moat）。

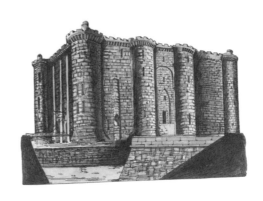

束腰式柱礎

這是一種帶有束腰形式的柱礎，可以看到柱礎底的柱基已經簡化為一種類似於墊板的形式，而兩層線腳間連接過渡的斜面較為新穎。圖示柱礎來自英國諾里奇大教堂（Norwich Cathedral 1096－1145）。

多柱形柱礎

整個粗柱墩被雕刻成多個中柱的束柱形式，而層層減小的線腳不僅形成一種剝離的效果，同時也增加了柱體本身的穩定感。圖示為1240年英國倫敦聖殿教堂柱礎（Base, Temple Church London c. 1240），英國早期風格。

多線腳柱礎

這種有底座的柱礎（Base）與建築的地基形式非常相似，由於寬大的柱礎與較細柱身之間有強烈的反差，所以採用了中層設置束腰和多層線腳形式來緩和這種反差。圖示為1250年英國聖奧爾本斯教堂（St. Albans c. 1250），英國早期風格。

早期英國風格柱礎

早期英國風格柱礎已經擺脫了單一的層疊式，而追求一種立體感，因此原本簡單的圓形線腳也變得多樣起來，但這種處理也會使柱礎有不穩定之感。圖示柱礎來自英國保羅克雷教堂（Base Paul's Cray c. 1230）。

早期英國風格的排廊 >>

早期英國建築的排檐（Early English style corbel table）是外檐出挑的束帶式石條，這是建築外部重要的裝飾部分，有時還兼作排水設施。通常這種挑檐都會以各種花卉或人物面部的形式進行雕刻，因為裝飾所處位置較高，因此其裝飾風格也更加自由。

早期英國式欄杆 >>

這是一種小型的層疊券柱形式，通過兩層拱券的不同形狀雕刻出立體的陰影效果，並在底部單獨設置了一條花式的線腳裝飾帶，使欄板的立面產生建築物的效果。圖示來自英國索爾茲伯里大教堂（Salisbury Cathedral c. 1250）。

大門 >>

這是一種諾曼式流行前的盎格魯撒克遜式（Anglo-Saxon c. 990 A.D.）建築風格，受古羅馬建築影響深刻，其特點是石料巨大，顯示出一種古樸而原始的美感。

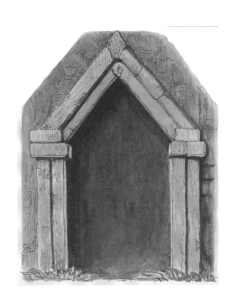

洗禮盤 >>

整個洗禮盤的外部雕刻圖案分為三個層次，上部和底層的曲線形枝蔓面積較小，中部的雕刻圖案面積較大。三部分同時使用了渦卷形式的圖案，但在圖案繁簡和組合形式上做了相應的變化，使得整體裝飾很和諧，並不給人瑣碎的感覺。圖示來自德爾哈斯特教堂盎格魯撒克遜風格的洗禮盤（Anglo-Saxon, Deerhurst）。

錯齒線角裝飾 　　　　　　　>>

　　諾曼式棱柱狀的錯齒線腳（Norman prismatic billet molding）是一種以長方形平面相間出現的圖形，可以看做是立體棱柱的四個面，這種設置不僅豐富了線腳表面的形狀，也使線腳出現了陰影變化。

諾曼尖拱線腳 　　　　　　　>>

　　這是一種由連續的立體小尖拱組成的線腳（Norman pointed arch molding）形式，因為小尖拱本身是多面體，因此這種線腳可以使牆面顯得更有層次感，對人的視覺具有相當大的衝擊力。

諾曼式風格的拱券 　　　　　>>

　　這座大門中出現了誇張的柱子和圓形牆飾，而且方正的大門與大量重複出現的曲線線條對比分明。底部出現的尖拱和三葉草的形式，頂部出現的層疊式拱券形式，都已經顯現出哥德式建築的跡象。圖示拱券來自英國牛津的基督教堂（Norman arch Christ Church, Oxford）。

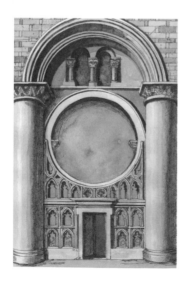

英國早期風格大門 　　　　　>>

　　這種由多層門柱與拱券組成的大門已經採用了尖拱。最裡面一層大門還出現了三個不完整拱券相結合的方式，這種拱券形式在哥德式建築中非常普遍，被稱之為三葉草圖形。建築形態上的變化必然導致新結構的出現，這種尖拱券和三葉草圖形的出現也預示著哥德時代的來臨。

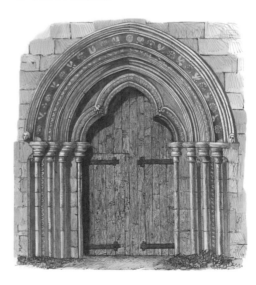

早期諾曼式柱頭 >>

這個早期諾曼柱頭（Early Norman capital）的上部採用了一正一反兩條曲線線腳相接的形式，而在柱頭底部則採用了立體的三角形與半圓形相間設置的裝飾，使整個柱頭產生了線條與體塊的變化。

溫徹斯特大教堂諾曼式柱頭 >>

這是一種總體呈長方體的柱頭，但在底部圍繞有一圈鉛筆頭式樣的雕刻裝飾，這種束口的設置也是為了與底部的柱身相區別開來才設置的。圖示柱頭來自 1079 年開始出現的溫徹斯特大教堂（Winchester Cathedral 1079）。

無裝飾諾曼式柱頭 >>

早期諾曼式柱頭的發展最為多樣，這種多樣性不僅表現在令人眼花繚亂的雕刻裝飾上，還表現在沒有任何裝飾的柱頭上。立方體的柱頭不做任何雕刻，只以簡潔的線條勾勒，簡約得不能再簡約。圖示柱頭來自伍斯特大教堂（Worcester Cathedral 1084–1089）。

諾曼式「Z」形曲線線腳 >>

折線形或稱鋸齒形線腳（Norman zigzag molding）可以根據線條粗細、折線角度大小和雕刻深淺的不同而呈現多種效果，還可以在折線中設置各種紋飾。總之，折線形線腳的不同裝飾手法同各地區的習慣與傳統有直接的關係。

渦旋形諾曼式柱頭　　　　　　　　>>

　　小而且成對的渦旋圖案出現在柱頭四面的轉角處，這些曲線的出現不僅裝飾了柱頭，也中和了方形柱頭棱角分明的生硬感。

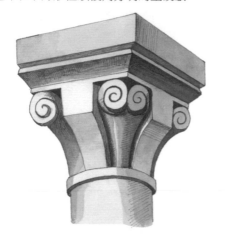

渦旋裝飾性諾曼式柱頭　　　　　　>>

　　柱頭中出現了傳統的渦旋圖案，但已經不再是主要的裝飾部分，而退化為一種裝飾符號。柱頭部分變得更加厚重，簡單的幾何圖案成為主要裝飾圖案。

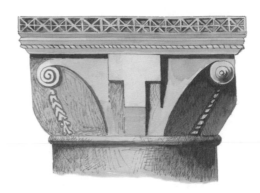

諾曼風格拱券　　　　　　　　　　>>

　　通過多條並列的裝飾帶來誇大拱券的面積，也是一種有效的裝飾方法，但要特別注意每層裝飾帶圖案的變化，以及所有圖案風格上的搭配。圖示大門來自英國牛津郡伊夫萊教堂（Iffley Church, Oxfordshire c. 1120）。

編結交織拱券　　　　　　　　　　>>

　　交織如編織物的拱券（Interlacing arcade）是表現的重點，因此底部支柱的柱身和柱頭都相當簡潔，弧形的拱券與折線形的裝飾也有一定的中和作用，避免了曲線產生的繁亂感。圖示拱券來自迪韋齊斯的聖約翰教堂（St. John's Devizes c. 1150）。

早期英國式的洗手盆 >>

　　設置在牆壁上的洗手盆（Piscina）由壁柱和中柱支撐，已經出現了明顯的哥德式拱和三葉草的圖形，而且拱券上也出現了層疊的線腳。不同於哥德式建築的是，拱底的柱子樣式還比較簡單，除了圓形線腳以外，沒有雕刻裝飾。

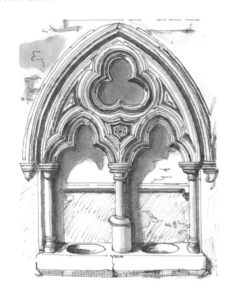

連排式 >>

　　這種多根柱子的連排形式本身就很新穎，而每根柱子不同的圖案又使這組柱子的表現力大大增強，渦旋、折線形線腳又是每根柱子中都出現的圖案，使四根柱子有很強的統一感。圖示為英國北安普頓郡 1160 年修建的聖彼得教堂中諾曼式柱頭（St. Peter's Northampton c. 1160）。

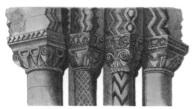

英國羅馬式教堂建築特點 >>

　　由於英國天氣多雨，全年日照時間短，因而建築室內較潮濕，所以建築大多有著窄而深的門廊和寬大的窗子，以求避風和增加室內採光量，而屋頂也採用高坡的形式，以利排除雨雪。又由於英國出產質地堅硬的花崗石和沙石，所以也就形成了英國教堂建築高大、門廊細窄、窗戶面積大、屋頂陡峭的外觀特點。從 1130 年達勒姆大教堂（Durham Cathedral）的中廳完全由石肋拱覆蓋以後，教堂內部石砌拱頂與牆面的統一，打破了一直以來平坦的傳統木屋頂形式，英國也成為石砌屋頂結構第一個達到如此高水平的國家。此時的教堂建築中都有著粗重的支撐柱子、連續的拱券，在四邊和對角線上半圓的拱肋取代了交叉式的拱頂、使教堂頂部更加高大的同時，交叉的肋拱也同樣使屋頂具有了很強的觀賞效果，但為了增加建築的穩固性，無論拱頂還是支撐的牆壁都很厚重。在一些多邊形的教堂中，為了承托圓頂的重量，還出現了平滑的飛扶壁。

早期英國式圓窗 >>

　　圓窗是一種很特別的窗子形狀，牆面上出現的圓窗以及齒輪形式，為後期哥德式建築中精美的玫瑰窗奠定了技術基礎。

早期諾曼風格拱　　　　　　　》

　　這種設置在大門或窗戶處的柱子採用了雙柱形式，既可以是牆壁上雕刻出的壁柱形式，也可以真正由立柱支撐。圖示拱來自西敏市地區建築的門廳，1090 年（Early Norman arch Westminster Hall 1090）。

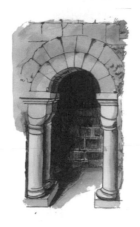

滴水石　　　　　　　　　　　》

　　西方建築中有些雕刻圖案非常怪異，工匠們可能將現實生活中的形象與想像結合起來，也可能將現實生活中不存在的形象雕刻出來，這些怪異的雕刻也成為建築中的一大看點。圖示為諾曼（Norman）風格滴水石。

諾曼風格大門　　　　　　　　》

　　弧形的拱券與折線形線腳的搭配本身就充滿了變化，而扭曲的繩索狀柱身更讓整個大門從牆面中突顯出來。大門樸素的質地與門頭上精美的人物裝飾又形成一定的對比，整個大門華麗而不失莊重。圖示大門來自英國拉特蘭的埃森代恩小禮拜堂（Essendine Chapel, Rutland c. 1130）。

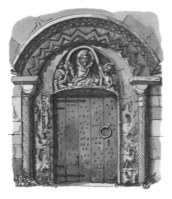

早期英國式拱窗　　　　　　　》

　　由於金屬窗櫺的出現而取代了窗間柱的設置，因此窗戶的主要裝飾點就集中到了兩旁邊和窗子的頂部，而簡潔的柱頭又再次突出了頂部的裝飾，原始的折線形線腳裝飾與菱形的窗櫺搭配協調。

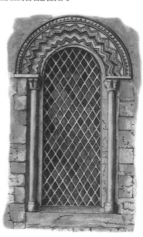

諾曼風格的支柱 >>

粗大的支柱（Piers）是建築中重要的承重結構，由於柱頭離地面較遠，因此用簡單的圖案反而可以有效地達到裝飾效果，而拱券的圖案也正好與建築實際結構相吻合，達到了裝飾與結構的風格統一。

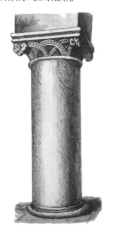

壁柱式諾曼風格的支柱 >>

這是一種束柱的形式，只是圓壁柱兩邊的小柱變得細而長，成了主柱的一種裝飾。

束柱式諾曼風格的支柱 >>

方柱的表面被雕刻成圓壁柱的束柱形式，這種形式可以緩和方柱的單一感。

羅馬建築風格的梁托 >>

簡單而深刻的柱礎、梁托端頭出現的莨苕葉飾，都是古羅馬的裝飾元素，但這些古老的花式經新的雕刻手法表現以後變得更加活潑，梁托（Corbel）上部變化的拱肋與底部變化的圖案上下對應。

諾曼風格的洗禮盤 >>

　　裝飾極為簡略的諾曼式洗禮盤（Font, Norman），其主體部分沒有雕刻任何裝飾，但底部的設置卻極為特別，由兩根細柱、一根方柱與一面只雕刻幾道凹槽的方形石所構成。彷彿向人們展示著細柱雕刻成形的不同過程。

諾曼風格聖殿洗禮池 >>

　　直接在牆面上開壁龕作為洗禮池，進出水口都預先砌製在牆面中，這是在古羅馬時期就被廣泛應用的形式。牆面上的壁龕可以向內開鑿與整個牆面齊平，也可以單獨砌築而成，還有美化牆面的功能。圖示洗禮池來自 1160 年修建的英國約克郡柯克蘭修道院（Norman Piscina: Kirkland Abbey, Yorkshire 1160）。

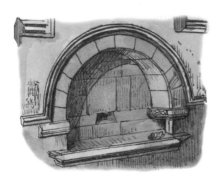

諾曼風格大門 >>

　　這是一個造型簡單的拱形大門，但磚牆面、石牆基與木門本身不同的材質形成了一定的變化。門頭部分設置的卷索狀裝飾，拱券兩邊分別設置了羊頭與人的面部裝飾，這些給大門籠罩上了一層神祕的色彩。圖示為牛津郡福特威爾教堂大門（Fritwell, Oxfordshire）。

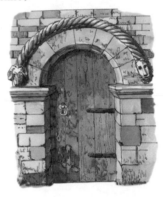

窗戶 >>

　　這種尖角形的窗戶是由石板相交建成的，方正的柱頭與尖拱對比鮮明。雖然與拱券的形式有很大差異，但要在建築中設置尖拱，必須對拱的頂部結構做相應的調整。圖示為英國林肯郡某教堂的窗戶（Barton upon Humber, Lincolnshire c. 800 A.D.）。

諾曼風格洗禮盆 >>

　　以耶穌受難等聖經故事作為教堂中各處的雕刻裝飾題材，是一種最普遍的裝飾方法，從古埃及時起就已經形成了這種傳統。通過不同時期所雕刻的不同題材，以及畫面整體構圖、雕刻手法等的特點，還可以總結出不同時期的審美特點以及技術發展狀況等情況。

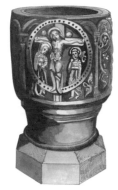

英國諾曼風格洗手池 >>

　　英國諾曼風格的代表性建築就是教堂，這種洗手盆在教堂中有很多種，可以按照使用功能的不同而分為洗禮池和一般供牧師和信徒使用的洗手盆。圖示洗手池來自 1130 年修建的英國漢普郡的拉姆西教堂（Piscina, Romsey Church, Hampshire c. 1130）。

涼廊 >>

　　交叉的十字拱是拱頂製作技術進步的表現，也使得拱頂的建築形式應用更加靈活，可以隨意設置在建築外部，作為有頂的走廊、涼亭（Loggias）和偏殿使用。隨後，發展成熟的十字拱形式開始成為建築的主要結構，並成為哥德式教堂中所普遍使用的結構。

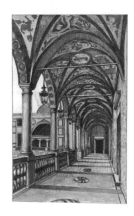

諾曼式拱 >>

　　由柱子和拱頂支撐建築上部重量的方式可以使建築室內更加通透，而拱底的墩柱也因結構的優化而變得越來越纖細，越來越美觀。這種粗壯的圓柱形式逐漸被束柱式和更輕巧的柱式所代替，但在一些建築中也刻意設置此類墩柱以表現一種古老而樸素的風格。圖示為英國伍斯特郡大馬爾文教堂中的諾曼式拱（Norman arch, Great Malvern, Worcestershire c. 1100）。

老聖保羅教堂內的巴西利卡————>>

　　由連續拱券與細密的柱網形成了這種平面為長方形的建築，主要用做教堂或公共活動場所。在主要大廳的兩邊通常還設有較低矮的偏殿，面寬可以是一個開間，也可以是兩個開間，主要起支撐主殿的作用。大廳的頂部採用木結構的三角形屋頂，因此內部屋頂有雕刻精美的天花。

1 像框

在教堂內柱廊的拱券上部，圍繞大廳設置了許多的圓形小畫框，畫框中是歷任教宗的半身肖像，包括現任教宗在內共有 265 幅。這種在建築中設置耶穌或其他宗教人物壁畫的形式，也是教堂建築的一種傳統裝飾方法。

2 柱廊

底部支撐教堂的是連續的柱券結構，與羅馬柱式不同的是，聖保羅教堂中的柱身上並沒有凹槽，但也相應地做了卷殺和收分。中廳兩邊上部的牆面上採用方形壁柱裝飾，雖然柱身簡潔，但同樣有著華麗而精美的柱頭。

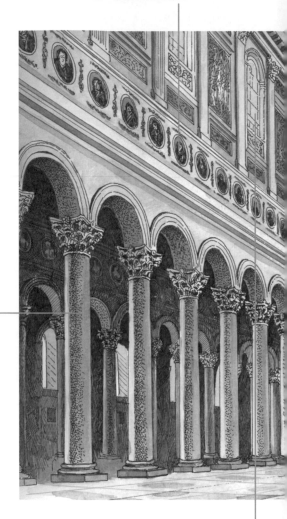

3 側高窗

中廳兩邊牆面上開設了連續的側高窗，窗兩邊不僅有成對的方形壁柱，窗間壁還都有以宗教故事為題材的鑲嵌畫裝飾。中廳的高窗與側翼底部的開窗互相配合，為教堂內部提供了充足的光源，使精雕細琢的內部更顯壯麗輝煌。

6　天花板

由於巴西利卡式教堂的頂部採用木質天花板，因此進行了精美的雕刻裝飾。大部分的屋頂採用格狀天花裝飾，並且每隔一段距離還設置一個大面積的方格藻井。富麗的天花與牆面上精美的鑲嵌畫相對應，使整個大教堂顯得更加神聖。

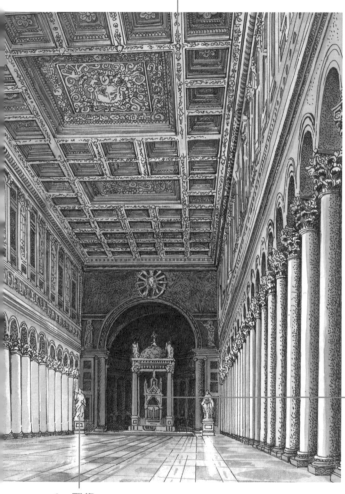

5　祭壇

聖保羅教堂中的祭壇設置在聖保羅墳墓之上，一個凱旋門式拱之內，而這個拱門是 5 世紀一位皇后贈送的，拱門後的牆面上也有精美的鑲嵌畫裝飾。聖保羅教堂祭壇上還有一個異常奢華的華蓋，位高權重的教士在這裡主持宗教儀式。

4　雕像

教堂內外都設置了精美的雕塑、繪畫作品裝飾，這種雕塑、繪畫與建築相結合的形式也是始自羅馬時期的古老建築傳統之一。在火災後重建的聖保羅教堂中更是集中了各地供獻出的藝術珍品，其中在教堂前加建的庭院中還設置了一尊聖保羅的雕像。

145

諾曼式門道　>>

　　像這種有著較大跨度的通路門道（Gateway）比較適合使用多層的拱券與柱子形式。因為多層退後式的拱券能增加拱券的厚度感，而密集的柱子則給人更穩定的支撐感，因此使整個門道顯得更加堅固。圖示門道來自英國西南部布里斯托格林學院（College Green Bristol）。

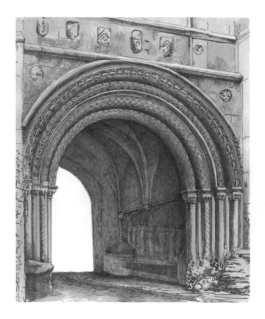

諾曼式門廊　>>

　　門廊底部的入口和上部的窗都採用了連續拱券的形式，但因為排列方式的不同而產生了不同的效果。底部前後排列突出厚重感，上部左右排列增加立面的變化。圖示為蘇格蘭1160年凱爾索修道院（Norman porch, Kelso Abbey, Scotland c. 1160）中的門廊。

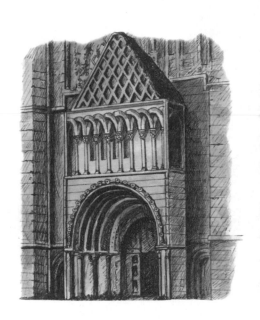

英國早期風格柱頭　>>

　　柱頭上部採用了玫瑰圖案裝飾。玫瑰在基督教中蘊含著深刻的宗教意義，因此是教堂建築中常見的一種裝飾圖案，哥德式建築中還有以玫瑰命名的玫瑰窗。圖示為英國倫敦聖殿教堂柱頭（Capital, Temple Church, London）。

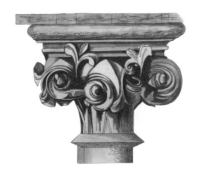

垂吊柱頭下端裝飾　>>

作為建築終端的滴水石（Various）的裝飾圖案主要以動植物、人物或各種標誌性的圖案為主，而裝飾效果如何就要看工匠雕刻的技術能力了，因為在早期的建築中，這些圖案都是由工匠們自己設計完成的。圖為二例為早期英國風格柱下端裝飾。

英國早期風格柱頭　>>

裝飾性已經很明顯地成為這個柱子的主要功能，其柱頭已經變為一束花朵的形式，而且採用了透雕的表現方式，使整個柱子顯得玲瓏剔透，承重感大大降低。葉片的樣式也來自古羅馬的莨苕葉形象，雖然葉片雕刻很簡潔，卻以充滿動感的曲線形態增加了表現力。

網狀線腳　>>

諾曼風格的網狀線腳（Norman Reticulated molding）是一種如網狀帶網眼的線腳形式，圖示線腳由圓形與大小菱形穿插組成，具有豐富而變化的形狀。

英國早期式教堂大門 »

教堂的正門一般是位於西立面的入口（West end doorway），是聖殿的入口。這個入口中的拱券已經變化為尖拱的形式，而且立面中也出現了四個同心圓相交的圖案，這些也預示著哥德式建築時代的來臨，是羅馬式向哥德式過渡時期的建築風格。圖示英國早期風格大門來自利奇菲爾德大教堂（Lichfield Cathedral）。

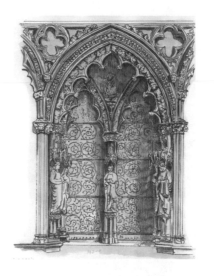

連續拱券立面 »

在以牆面和柱子為主要承重結構的建築中，開窗的面積和位置都受到限制。底部連續的拱券和墩柱起主要的支撐作用，而通過頂部的大拱頂將底部每兩個拱券劃分為一個開間，在每個開間中，拱券不斷重複，但通過大小及疏密的不同形成立面節奏的變化。圖示羅馬風格拱券立面來自拉特里尼泰女士修道院（"La Trinite" Abbaye aux Dames, Caens）。

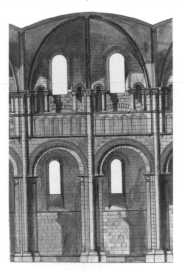

英國早期風格枕梁和柱頭 »

柱礎的圓形線腳也可以用來美化柱頂盤，而這種在枕梁和柱頭（Corbel and Capital）上雕刻出挑人像的形式在建築內外部都很多見。這種出挑的部件除裝飾作用以外，還具有很強的實用性，在建築外部可以作為滴水口，而在建築內部則可以作為燈架。

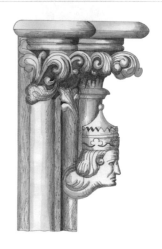

義大利的羅馬式建築 >>

義大利的羅馬建築情況比較複雜，不僅因不同地區的環境差異而顯現出不同的風格特點，還因為各城邦之間、教皇與皇帝之間的鬥爭而各具特色。由於義大利本土上古希臘和古羅馬建築的歷史非常悠久，所以其建築風格也較之其他地方保守得多。羅馬式建築主要分為三大發展區域，義大利南部和西西里島地區，主要以托斯卡納地區的佛羅倫斯、比薩等城市為代表的義大利中部地區，以米蘭、經濟較發達的威尼斯為中心的北部地區。

南部地區曾經是拜占庭帝國統治區，又受伊斯蘭教統治，因此這個地區的建築帶有東方文化氣息。建築融合了拜占庭與伊斯蘭教的雙重特色，建築平面多為拜占庭風格，用馬賽克進行裝飾，但受伊斯蘭教禁忌的影響，因而沒有人物的雕刻和圖案出現。北部義大利的建築主要集中在經濟較發達的米蘭和威尼斯，尤其注重公共建築的營造，以威尼斯周邊城市為代表的公共建築熱潮，也將整個義大利的建築業向前大大推進。中部雖然面積狹小，但因為受教皇統治，所以教堂數量和質量都相當高。

倫巴第建築 >>

這種風格是北義大利地區 7 — 8 世紀時的典型建築形式，揉合了古羅馬建築與早期基督教建築的雙重特點。建築主要採用券柱結構，但其樣式與裝飾都更加自由，建築中出現的裝飾圖案大多富含著深刻的意義，還出現了一些東方風格的裝飾要素。圖示為義大利北部倫巴第建築（Lombard Architecture）立面。

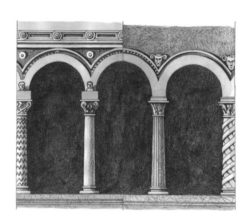

門楣上的雕刻 >>

這種門頭上的裝飾打破了以往的邊框裝飾傳統，用一種比較自由的連續浮雕形式裝飾大門，整個浮雕圖案還帶有一定的情節性，形式新穎。圖示來自義大利多塞特教堂大門（Sculptured door head, Dorset）。

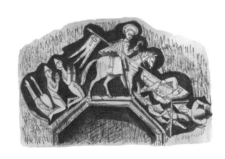

拱廊

羅馬風格的影響是廣泛和深入的，這種摩爾人的拱廊與歐洲許多國家的樣式都非常相像，基於穹頂技術的各式拱券形式雖然看上去大同小異，其實主要的區別在於細部裝飾的風格上。圖中的拱券主要利用條形磚本身的變化作為拱券裝飾。圖示為摩爾人建築風格的塞維利亞拱廊（Moorish architecture: Arcade in Seville）。

比薩建築群

比薩城中由洗禮堂、教堂和鐘塔組成的建築群，是仿羅馬式建築的精品。在這組著名的建築群中，三座主要的建築都有著複雜和變化的外觀。中部的大教堂（Pisa Cathedral）是最先動工修建的建築，它由三個帶柱廊的巴西利卡組合而成，其立面是直接從古羅馬運來的花崗石石柱組成的連續拱廊，而在這座充滿了羅馬拱券的建築外部，其柱頭和牆體卻帶有明顯的拜占庭風格雕飾，教堂後部高聳著尖拱的橢圓形穹頂又似乎帶有一些伊斯蘭教建築的意味。前面的洗禮堂是圓形平面的穹頂建築，整個洗禮堂的下部和上部圍繞著羅馬式的拱券，但從中部起拱券外的尖頂裝飾及穹頂卻又已經演化為哥德式風格。圓柱形的建築外觀與雙重風格混合的外立面，使得洗禮堂擁有非常奇特的外觀。建築群最後面的鐘塔就是著名的比薩斜塔，這座六層的圓塔由大理石砌築而成，每層都有一圈連續拱廊裝飾。由於地基不穩，塔身從建築時就開始傾斜，搖搖欲墜的中塔其偏離度至今仍在加大。也正因為如此，斜塔成為這組建築群中最為搶眼，也最為使人驚心動魄的建築。

比薩斜塔

這座斜塔（Leaning Tower of Pisa）實際上為一個鐘塔（Campanile），由多層半圓凹室的連續拱廊組成，其拱廊與柱子全部由大理石製作而成。細密的多層柱廊與前面的洗禮堂和大教堂遙相呼應，這種雄偉而獨特的建築風格也迅速成為影響巨大的比薩羅馬式風格。

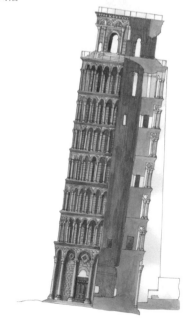

德國的羅馬式建築

德國由於地處歐洲中部，接觸拱頂建築的時間較早，又因此時期社會相對比較穩定，所以各種教堂建築也受到羅馬式的影響，而德國的羅馬式建築又有新的發展，如首先在教堂立面上加入了雙塔的形象，在眾多歐洲國家中第一個在教堂中廳的牆壁上用雕刻來進行裝飾等，發展出了帶有本地區特色的仿羅馬風格建築樣式。

早在公元 8 世紀初，由於當時查理大帝的提倡，德國境內已經遍布基督教堂，而造型獨特的各種小洗禮堂更是遍布德國全境，因此在中世紀羅馬式建築風行的年代裡，德國的羅馬式教堂已經發展相對成熟，教堂建築中經常被使用的就是連續的拱廊、拱窗等元素。早期教堂設東西兩個環形殿，分別供神職人員和百姓使用。為了向不識字的民眾宣傳教義，教堂中牆面和拱券上的拱肩處都雕刻有以聖經故事為題材的連續性場景，無論是畫面的構圖還是雕刻手法都相當精美。此外，同教堂外聳立的尖塔一樣，德國教堂所散發出的是一種昂揚、積極的狀態。教堂內部不僅牆面有精美雕刻裝飾，柱子、簷口及門窗洞的邊緣都有動感的圖案和線腳裝飾，可以說德國的羅馬式建築極富於藝術表現力和創造力。

德國羅馬式建築中楣

羅馬的莨苕葉圖案在精細的德國風格中也變得更加規整和統一，雖然葉飾中也有大小和曲線變化，但看來更加節制，難免給人生硬之感。圖示來自 12 世紀德國羅馬式建築（German Romanesque）。

柱頭

編織紋是一種應用非常普遍的裝飾圖案，各個國家的工匠對這種紋飾又有不同的理解和詮釋。圖示的柱頭上部比較簡約，但曲線形的凹槽和平直的線條形成對比，底部如束帶的編織紋的出現也避免了整個柱頭過於單調。圖示為德國羅馬式柱頭（German Romanesque）。

法國的羅馬式建築 >>

　　法國是古羅馬帝國的殖民地，其境內建造有許多古羅馬時期的遺址，建築上受義大利和東方風格影響較深遠。因為此時期的法國還沒有形成統一的國家，在地理和氣候上南北差異也較大，所以法國的羅馬式建築因地域的差異而有所不同，南部教堂平面呈十字形，東端的環殿不設通廊，建築受異族侵略者的影響，採用三角形圓頂、尖形發券，內部裝飾華麗，而北部教堂以諾曼風格為主，採用巴西利卡式的平面，通廊和中殿都使用高大的拱頂建築，中殿的跨間還被設計成方形，教堂外部也帶有對成的塔樓，還有裝飾性的扶壁。教堂內部出現有義大利式的馬賽克裝飾，教堂外部有經過改造的，富於本地區特色的古典風格外砌面。建築中的雕刻裝飾題材廣泛，植物、動物、人物和折線、波浪等都有應用，還有裝飾性的圓券和盲拱廊等裝飾。

諾曼式欄杆 >>

　　這是諾曼式出挑陽臺的檐部，陽臺的走廊由連續拱券結構組成，半圓形的大拱券與小尖拱使立面產生了豐富的變化。圖示屋頂邊緣來自康城的聖埃蒂安教堂（Norman Parapet, St. Etienne, Caen c. 1160）。

大門入口 >>

　　這是一種在牆上做出的假拱券，大門實際上是橫梁結構的大門形式。牆體上開出壁柱與拱券銜接自然，這種形式可以使門上的雕刻面積大大增加，同時又不至使大門顯得頭重腳輕。圖示大門入口來自12世紀法國韋茲萊修道院（The Abbey Church of Vezelay, France 12th cent.）。

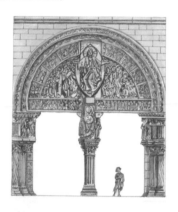

怪異柱頭 >>

　　在一些教堂建築中，雕刻怪異的柱頭（Grotesque capitals）也是向普通信徒形象地傳播教義的一種方法。這些圖案背後很可能隱含著某些深刻的意義，能讓人們在看到它們時自然建立對神的崇拜。圖示怪異柱頭位於康城的聖埃蒂安教堂（Saint-Etienne, Caen: Romanesque c. 1068－1115）。

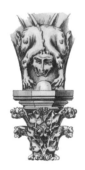

羅馬式雕刻裝飾的發展 >>

在英國和其他歐洲國家的羅馬式教堂中，對建築細部，如柱式、線腳的雕刻極為精細和講究，仿羅馬建築中的柱式雖然還遵循著精確的比例關係，但在柱身上已經使用波浪紋、之字形紋、螺旋紋等活潑的樣式進行裝飾，常用的愛奧尼克式或科林斯式柱頭上，也有著漂亮的雕刻裝飾，線腳的雕刻工藝更加複雜，還有鏤空線腳出現。相比於以前建築中雕刻圖案的寫實風格，羅馬式建築中的雕刻無論是動植物還是人物，都採用了更加誇張的表現手法，力圖用變形的態勢表現豐富的寓意，尤其是人物，不僅身體被拉長，其面部表情也大多怪異，有著很強的象徵意味。

枕梁托 >>

這是一種被雕刻成束柱式的枕梁托（Corbel），在柱底和柱中部都雕刻了相同的葉形裝飾，使柱子中部形成了一個雕刻帶，減輕了柱子的垂墜感。

槽隔圓形線腳 >>

只有一邊彎曲的半圓形凹槽因製作簡便，因而是最常被用到的線腳（Quirk beads），在重複使用時要注意的是，並排線腳連接的兩個凹槽面要保持相等的高度，而設置在轉角處的兩條線腳則要保證兩條凹槽帶垂直。

帶有扇貝紋的線腳 >>

貝殼圖案在此處被簡化為連續的半圓形或稱扇形線腳（Norman molding with scallops），通過圓形直徑的變化和相互之間的層疊使之產生立體感。

開口式心形線腳裝飾 〉〉

在每個心形線腳的交接處又形成小的心形圖案，而釘頭狀的加入又使得整個線腳圖案變得豐富起來。圖示為諾曼風格的開口心形線腳裝飾（Open heart molding）。

英國早期風格的筒拱柱頭 〉〉

作為結構交叉處設置的柱子（Vaulting shaft），其柱頭往往要設置一些不規則的裝飾物，以美化這些結構的接口。這些裝飾物可以與柱頭圖案連為一體，也可以單獨設置，但要注意與柱頭圖案的繁簡搭配。

石雕嵌板 〉〉

由四個等大的圓形相交，並在中心設置人像和植物的裝飾，這種嵌板的形式很靈活，可以單獨設置，也可以連續的成組設置，並且還可以通過變換圓形中心的圖案來使整組嵌板發生一定的變化。圖示為英國早期風格的林肯主教堂中的石雕嵌板裝飾（Stone panel, Lincoln Cathedral）。

穹隅三角穹窿 〉〉

在中世紀的建築中經常出現這種向外出挑的支柱或枕梁，可以雕刻圖案裝飾，也可以這樣不加任何裝飾。此外，建築外部的穹隅（Pendentive）還可以做為頂部的排水口使用。

諾曼式柱頭

柱頭上的植物與動物圖案相搭配，並以同樣的螺旋獲得統一，為了強調這種統一，還特別用一串珠子加強了動物脊柱的曲線。斷續的曲線形珠子正好與柱頂部平直的線條形成對比。圖示為英國諾曼風格（Norman）柱頭。

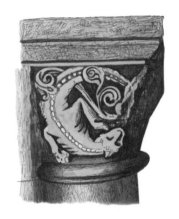

歪斜拱券

拱形支柱的位置沒有正對拱券的正面，就產生了歪斜的拱形（Skew arch）。在實際的施工中很容易產生這種歪斜的拱券形式，修復這部分缺損結構的方法就是在拱券與橫梁的底部另設加固的填充物，要注意填充部分最好使用與牆面與拱券相同的材質，並雕刻相同的線腳。

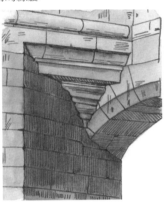

門楣中心緣飾

大門採用了羅馬的拱券形式，在門楣處又設置了一條拱形的纏繞花枝雕刻帶，以突出大門的拱頂。這種對稱而重複的花飾也可以在一定程度上矯正不規則拱門的邊緣，使之看起來更加對稱。圖示門楣飾來自1110年修建的沃爾姆斯大教堂（Romanesque tympanum border, Worms Cathedral 1110）。

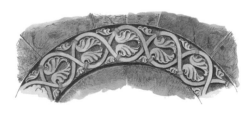

拱頂下的柱頭

這是一種吊瓜式的人像柱端頭（Vaulting shaft），人物頭部螺旋形的頭髮採用了鑽雕的方法，這種手法直接來自於古羅馬。此端頭柱底部層疊的形式比較特別，這是一種不同於古羅馬的新形制。

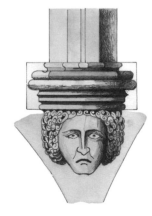

羅馬式建築風格向哥德式建築風格的過渡 »

　　羅馬式的建築在各國都有著不同的表現，而在此時期各國建築外觀和建築結構都發生了變化，建築技術也進一步提高。在羅馬式建築中，後期哥德式建築中必備的肋拱、扶壁等要素已經出現，建築也開始向著更高大、更雄偉的哥德式建築發展。

羅馬式與哥德式結合的 » 外部跨間

　　由於教堂使用木質屋頂，牆面可以大面積開拱券，拱券還採用古羅馬石造拱的式樣，而且拱券上已經有了退縮式的線腳裝飾，這是此時期的一大建築特色。屋頂的木構拱頂布滿了雕刻裝飾，風格富麗堂皇。

艾利禮拜堂長老社內部跨間 »

　　由於羅馬建築在構造上仍存在缺陷，因此牆體很厚，內部中殿的連續拱券、廂座與一假樓層將整個牆面分為三段。連續的拱券在此時演化為雙券或三券式，雙洞的拱券中間設置一根小支柱，三洞的拱券以中間拱券最大。

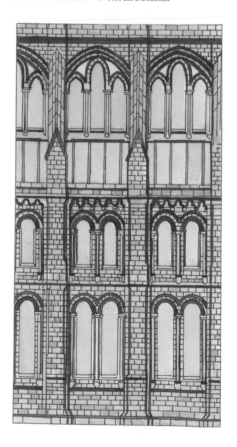

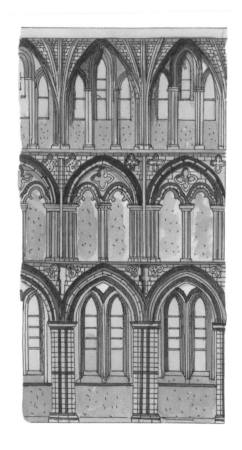

哥德式外部跨間

因為建築整體的結構還不成熟，早期的教堂建築多使用木質屋頂，牆面的承重功能大大減弱，因此牆面可以開設較大面積的拱窗。為了平衡拱券的側推力，還要在拱券之間設置墩柱，墩柱的頂端還是連接和固定屋頂的重要結構。

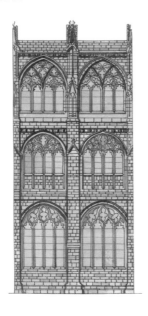

禮拜堂歌壇內部跨間

底部高高的臺基與巨大的墩柱保證建築的穩固性，二層設計為帶實牆的假券形式，同時仍舊使用了尖拱的形式，在二層形成通廊。第三層使用了枝肋的結構，大面積的開窗也給建築室內引進更多的光線，但頂部拱券形式不規則。

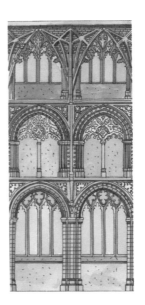

教堂聖壇南側的祭司席

這種連續的小拱券形式常開設在牆面上，祭司席主要用於放置一些宗教物品，也相當於一種壁龕。龕的底部與地面臺階相呼應，既增加了壁龕的變化，也取得了比較統一的視覺效果。圖示為英國早期風格祭司席（Early English style sedile）。

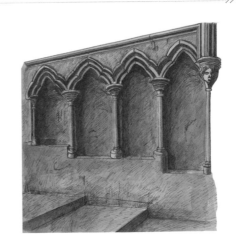

外部跨間

　　巨大的牆面是建築的主要結構部分，細窗的開窗與通層柱子都再一次強調了建築的高大。牆面與屋頂仍是兩個相對獨立的部分，所以巨柱在到達頂部之前結束，並且為了減小對地面和牆面的壓力，而將柱頭的大部分開龕，成為建築頂部裝飾的一部分。

溫徹斯特禮拜堂中殿內部跨間

　　此時的建築中仍舊使用通層巨柱與枝肋的形式，但枝肋已經成為頂部十字拱肋的延伸部分。建築上的拱券已經向著側推力較小的尖拱券形式變化，隨著技術的不斷發展，成熟的哥德式建築結構產生。

羅馬的柱子

　　此圖展示的是一組柱子形式，從右到左依次為：二分之一壁柱、四分之三壁柱、脫離牆面的柱子和獨立的支柱。一般來說，壁柱大多是作為牆面的裝飾性元素，因此柱身細長，柱頭的裝飾也更豐富些，而獨立的柱子則是主要的承重結構，因此柱身粗壯，其裝飾也更簡潔一些，尤其是位於建築最底部的承重柱子，大多採用多立克式柱，這也是來自於古羅馬時期的建築傳統之一。

滾筒錯交線腳

　　這是一種比較簡單的線腳形式，只雕刻出斷續的圓柱式立方體即可，而且每層線腳都相互交錯。這種滾筒錯交線腳（Roll billet molding）是諾曼式建築中經常出現的一種線腳形式。

羅馬式大門

　　從圖中可以看到，底部產生層層剝離效果的柱子採用一種大體上呈 V 字形的階梯式平面結構，頂部的拱券也與之相適應地採取了斜向的平面，因而自然形成向內縮進的多層拱形式，每層拱券與下面的柱子形成一定的對應關係。

窗座

　　窗口與窗檻都採用了穹頂與平頂的組合形式，而底部的方形座位正好與頂部平頂相對應。這種窗座（Windows seat）又可以作為牆面開設的神龕使用。圖示窗座來自英國諾森伯蘭建於 1310 年的阿尼克城堡（Alnwick Castle Northumberlandshire）。

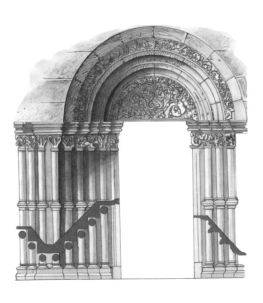

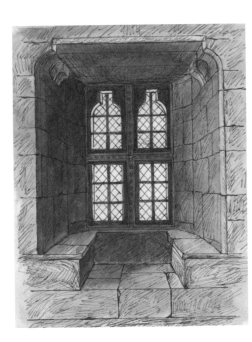

CHAPTER SIX ｜第六章｜

哥德式建築

哥德式建築的產生

　　繼羅馬式建築之後，到了 12 世紀中後期，哥德式建築誕生了。這種從羅馬式建築中逐漸發展出來的新風格，以尖拱券、肋拱、飛扶壁、圓窗等一些構成要素為最主要的特點。這些元素在羅馬式建築中都已經出現了，只是使用得比較分散。哥德式建築不只是綜合地使用了這些表現元素而成為一種流派的。真正使之成為一種獨立的、在建築發展史上成為里程碑式的建築風格的根本原因，在於哥德式建築中所蘊含的新式結構，以及這種結構所代表的技術的進步。

哥德教堂肋架券、墩、柱、飛券俯瞰透視圖

　　由於交叉的十字拱借助於扶壁，將斜向的推力傳至建築外部的扶垛上，使得建築的主要牆面得以大面積地開窗。當扶壁也變為拱形之後，扶壁拱上也出現了尖拱裝飾，而扶拱垛上則樹立起高高的小尖塔，有的扶拱垛上還開設壁龕，並設置人物雕像裝飾。

哥德教堂肋架券、墩、柱、飛券側剖面示意圖

　　這種由對角交叉的拱肋與一條橫向尖拱肋相間設置的拱頂結構稱為尖形拱肋交叉拱頂。為了支撐這種拱頂結構，除了在牆邊設側向的拱肋以外，牆壁外還要設置扶壁和巨大的墩柱，這樣在建築底部，支撐扶墩柱與牆面之間就形成了側廳的空間形式。

扭索狀裝飾

兩條裝飾帶互相交錯產生的扭索狀線腳（Guilloches）圖案，在交叉處形成圓環狀。這種形式的線腳有著大量的變體，如連續的枝蔓或變形的葉飾等，通過不斷的重複產生和諧、統一的效果。

扭索狀雙排裝飾

由多條飾帶互相繞纏產生的比較複雜的扭索紋，還可以在圓圈中填入一些其他圖案增加整個圖案的表現力。

梁托

這個梁托（Corbel）的裝飾很具有情節性，溫柔的女子和纖細的花枝形象與上部沉重的柱子形成對比。由於梁托在牆面上是連續設置的，因此還可以將整個牆面上的梁托按照同一題材進行雕刻，由一個個帶有情節性的梁托雕刻組成一個敘述性的故事。圖示梁托來自韋爾斯教堂（Wells Cathedral）。

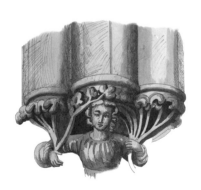

尖塔

尖塔形頂部是哥德式建築中重要的標誌性形象之一，是結構進步的最好展示，也是英、法等地的哥德式建築極力炫耀的部分。在幾個哥德式建築發展迅速的國家裡，對高大尖塔的建造已經趨於無度狀態，這也成為許多哥德式教堂塌陷的原因。圖示尖塔來自牛津市聖瑪麗教堂（St. Mary's Oxford c. 1325）。

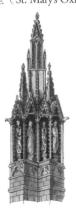

法國沙特爾大教堂

　　沙特爾大教堂（Chartres Cathedral）平面
採用了法國教堂傳統的拉丁十字式，兩邊的
橫翼突出較短。教堂的西立面為主立面，東
頭的環廊為小禮拜室。沙特爾大教堂主立面
也是法國哥德式教堂所普遍使用的形式，有
大面積的圓形玫瑰窗和尖塔。沙特爾大教堂
正立面兩邊的尖塔因為建造時間上的差異而
在外觀上有所區別，這也是許多哥德式教堂
所共有的特點，長達幾個世紀的修建工作使
得一座教堂同時呈現幾種不同的風格特點。

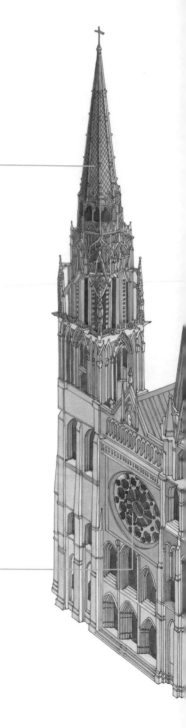

1　塔樓

沙特爾大教堂西立面的兩座塔樓並不是在
同一時期修建而成的，比較簡單的八角形
南塔早在 13 世紀初就已經建成，而精巧玲
瓏的北塔則是在 1507 年前後落成。值得一
提的是，據說兩座尖塔還未修建時，就已
經被設計為不同的樣式了。

2　窗戶

沙特爾大教堂不僅西立面的中部設有大面
積的圓形玫瑰窗，教堂的側翼及兩邊的高
窗上，也都有精美的玫瑰窗裝飾。這些玫
瑰窗都由鉛格欞窗鑲嵌彩色玻璃畫製成，
描繪著耶穌與聖徒的畫像。

5　牆面

教堂兩邊的牆面為三段式構圖，底部由墩柱和連拱廊分隔中廳與側翼，中層也由細柱支撐的拱券組成，但較為低矮，主要是可以繞行教堂一周的走廊，這圈走廊又被稱為廂廊（Triforium）。教堂最上層牆面開設連續大面積的高窗（Celestory），並鑲嵌玻璃，早期哥德式教堂的玻璃上還有彩色的宗教繪畫裝飾。

4　環殿

教堂東部設置了半圓形的環殿，環殿外側還呈放射狀設置了幾座平面為圓形的小禮拜室，這裡通常供奉著紀念性的聖物，並有環廊將其與大廳相連接。而在這一系列建築的外側，則有密布的飛扶壁支撐。除了教堂後部扶壁上沒有尖頂飾以外，兩邊牆面外部的扶壁上都建有小尖塔裝飾，豐富了教堂的外立面。

3　平面

沙特爾大教堂平面為拉丁十字形，而且兩側翼較短。整個教堂中廳相當寬敞，寬 16.4 米、長 130.2 米、高 36.5 米，而整個教堂面積達 5940 平方米。這種大規模的教堂建築也是法國哥德式教堂的一大特點，因為這些教堂除了有進行各種宗教儀式的功能外，還有炫耀城市實力的目的。

163

矮側窗

這種開設在拱窗下的矮側窗（Low-side Window）也被稱為斜孔小窗（Squint）或捐款窗（Offertory Window），在設置這種小窗的拱窗底部通常都要有承重的橫梁。矮側窗的形式多開設在教堂建築聖壇的右面，人們通過這個小窗能夠看見聖壇。

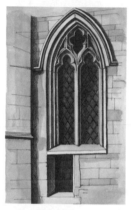

柱子頂端處的裝飾

這種以立體的魚或海豚作為端頭的設置在建築的屋頂、路燈、噴泉等處都非常多見。在西洋建築中，這是一種傳統的裝飾圖案，它並不一定與各時期的建築風格相一致，也不一定具有某種特殊的含義，只是作為一種經典的裝飾母題而存在，這種現象在各個國家和地區的建築中都存在。圖示為以特爾斐式風格作為柱頭裝飾的雅典風格柱腳基座裝飾（Delphins terminating an Attic pedestal）。

過渡式柱頭

12 世紀由羅馬式向哥德式過渡時期的柱頭形式（Transitional style capital），層疊的退柱式與尖拱的形式早在羅馬式時期已經存在，但還沒有成為一種主要風格。來自科林斯柱式中的渦卷已經變形為奇異的雙層葉芽形式，並且同柱式一樣被大大簡化了。圖示柱頭來自紐倫堡的聖塞巴杜斯教堂（Church of St. Sebaldus, Nuremberg）。

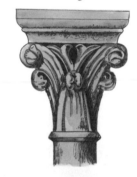

拱肋

作為支撐屋頂的主要結構，拱肋（Rib）的裝飾性非常弱。為了保證拱肋主體的堅固性，只能以淺浮雕的形式雕刻一些簡單的線腳裝飾，因為過深的雕刻會破壞肋拱的結構，但建築中所設置的一些裝飾性肋拱除外。

哥德式建築的主要組成要素

哥德式建築發源於法國，當羅馬式建築發展到晚期的時候，一種尖形發券，並帶有幾何格子窗的新型建築產生了，這就是最初的哥德式建築。後來建築結構不斷完善，拱肋的重量被扶壁支撐並傳導到地面，扶壁連接的拱肋和拱券以及整個建築的骨架結構重量被均勻地分配。這種新結構使得建築牆面的承重性被大大削弱，建築也可以建得更加高大，而牆面則可以由大面積裝飾的窗子所取代。建築的垂直性被強調出來，而尖塔也成為教堂建築中不可缺少的組成部分之一，它被認為是通往天堂的階梯，是反映當時社會高昂宗教情結的最好的建築形象，也成為人們炫耀所在教區財富、能力及對教庭表示忠心的最好的見證物。

高大的哥德式建築在許多國家盛行開來，尤其是教堂建築，其中廳寬度變短，而長度和高度卻越來越大，形成了細窄的大廳形式。教堂頂部的尖塔保持著強勁的生長態勢，更是屢創新高，爭相向著天際擴展。由於教堂的規模龐大，高大的建築也增加了施工量和施工難度。哥德式教堂的建造時間大都在百年以上，也造成了教堂各部分因建造年代的不同可能在風格上也略有不同。尤其是教堂的尖塔，許多教堂的尖塔都沒有能夠建成，建成的尖塔中也有在同一座建築中兩邊尖塔形象不同、風格不同的奇特現象，這也成為哥德式建築的一大特點。

飛扶壁

哥德式建築採用華麗的石製穹頂，而在牆面上開設大面積通透的玻璃窗，這一新建築面貌的出現主要依靠建築外部獨立的飛扶壁結構。飛扶壁與骨架券的結合，也使得建築的主要承重部分由牆面改為複雜的框架結構。在教堂建築中這種新結構帶給建築的改變最為明顯，教堂不僅變得更加高大，大面積纖細的窗欞和彩色玻璃的使用，也使得教堂內部變得更加撲朔迷離。

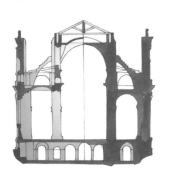

拱券

英國哥德式建築受法國的影響，其建築開間都較小，尤其是在教堂建築中，由於拱券（Arch）的開間縮小，使得教堂內部的中廳變得細而高。由於穹頂和建築的支撐力主要由扶壁承擔，也使得建築中拱券的墩柱變細。

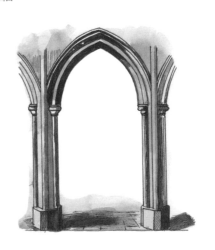

三葉草拱

除了作為一種裝飾性的圖案，三葉草的形象還被用於建造真實的拱券。實際上，這種三葉草式的拱券（Trefoil arch）也是基於尖拱結構基礎之上的，只是將內部的拱券雕刻成了不規則的三葉草形式。圖示三心花瓣拱來自貝弗利大教堂（Beverley minster c. 1300）。

室外樓梯

這是一種形式化的室外樓梯（Perron），其裝飾功能明顯大於使用功能。高高的樓梯向外發散，增加了建築的氣勢，這同當時的建築總是有著高高的臺基也有很大關係。同時，進出教堂的人們在門前聚散，也具有豐富的含義，大樓梯的形式從此之後被保留下來，尤其在大型建築中非常多見。

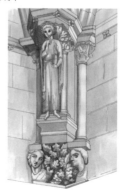

輻射式建築立面

輻射式的裝飾風格（Rayonnant Style）是對 13 世紀中期流行於法國的哥德式風格的稱呼，因為此時期的哥德式建築建造得更為高大、雄偉，大面積的玻璃窗代替實牆，成為極富表現力的裝飾，但此時窗形與窗欞的裝飾還比較簡單。稍後，輻射式風格即發展為更加華麗和複雜的火焰式風格。

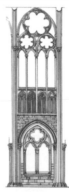

梁托

在建築中，有時為了獲得更好的裝飾效果，往往將梁托（Corbel）擴大以承托更多的裝飾物。在這種大型梁托結構中，尤其要注意一些細節上的變化。比如，圖中主要人物本身就處於較高的位置，為使地面上的人們能夠看清楚人物的面部，在雕刻時要將人物稍向前傾斜。

在兩個尖拱窗上方之間產生的菱形

在雙尖拱窗上留出的菱形（Lozenge between heads of the two lancets）在教堂建築中有非常實用的功能。在夜晚或舉行重大儀式時，通常在窗上的菱形框中放置一盞小燈。

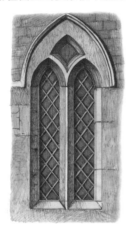

支柱拱

支柱拱（Pier Arch）粗壯的墩柱支撐連續的尖拱券結構，墩柱的裝飾比較簡單，柱基與柱頭都較薄，這給人以堅固之感。拱券使用了多層退縮的線腳裝飾，避免給人以厚重之感。圖示支柱拱來自 1180 年英國約克郡噴泉修道院（Fountains Abbey, Yorkshire c. 1180）。

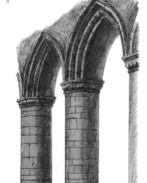

扶壁上的尖頂飾

哥德式建築發展後期，林立的飛扶壁也變得更加輕巧，並成為建築外部的重要裝飾。扶壁底部開拱券，而扶壁尖頂飾（Tabernacle finial to a buttress）則設置成壁龕形式，壁龕中還可以雕刻各種人像，壁龕上則有鋸齒形的刺狀裝飾。

柱基的凹弧邊飾

這種凹深的裝飾性線腳通常都用於裝飾圓柱的柱礎部分，也是哥德柱式中運用較多的一類線腳。採用這幾種凹弧線腳（Scotias）裝飾的柱礎層次分明，因此十分具有裝飾性。

十字花形裝飾

這種從交點分成四瓣狀的十字花（Quatrefoils）又可以看作是由多個圓形相交組成的。此類裝飾圖案在哥德式建築中又被稱為三葉飾或四葉飾，是常用的裝飾圖案，圓形還可以變化為尖拱的形式。葉片形裝飾圖案非常靈活，既可以作為線腳，也可以作為窗欞、垂拱等處的裝飾，是哥德式建築中的基礎裝飾母題。圖示十字花來自英國1446 － 1515 年劍橋國王大學小教堂（King's College Chapel, Cambridge）。

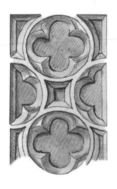 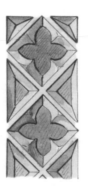

附在牆上的單坡屋頂

這是一種在建築的屋檐下另設小型單坡屋頂的形式（Pent roof）。單坡屋頂通常由木材或金屬支撐，並依附在牆壁上固定。這種單坡屋頂大多面積較小，可以設置在高層建築的窗戶上，有遮陽和避雨的功能。還有一種在建築的屋頂下面再另設一圈單坡屋頂的形式則稱之為重檐。

石棺側立面

石棺上雕刻的紋飾同各個不同時期所流行的建築風格是互相契合的，這種比較細碎的花紋同四葉飾的形象，是建築中比較常見的紋飾。圖示來自埃克塞特大教堂中馬歇爾大主教的石棺（Bishop Marshall Exeter Cathedral）。

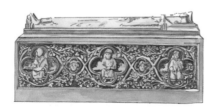

法國哥德式建築的發展

經過早期的發展，到 13 世紀時，哥德式建築無論是形制還是裝飾上都已經擺脫了羅馬式的影響，成為一種新的建築風格。此後的法國哥德式風格建築，又經歷了輻射風格和火焰式風格兩個發展時期，並傳播到周邊的許多國家，使之成為中世紀頗具影響力的建築風格。

十字花

從交點分成四瓣狀的裝飾，因其本身猶如一個十字形花飾（Quatrefoils），因此在基督教堂中應用頗廣，還可以雕刻以宗教故事為題材的圖案。這種四葉狀的裝飾還可以用在拱券中，與三葉草等圖案搭配使用，並雕刻成鏤空的形式。圖示來自法國亞眠教堂入口（The portal of Amiens Cathedral, France 13th cent.）。

植物柱腳裝飾

柱礎底部的裝飾（Spur）與柱基是連為一體的，通常設置在方形基座石的四個角上，而且都處理成尖角的樣式。

動物柱腳裝飾

柱腳上的裝飾物主要是給人一種支撐柱子的感覺，其本身並不具備任何實質的承重功能，但所雕刻的圖案則正好相反，往往表現出與柱子密不可分的關係。圖示柱腳裝飾為 12 世紀末法國樣式（Spur: France）。

火焰式欄杆

火焰式風格（Flamboyant Style）是法國後期過度講究裝飾和變化的哥德式風格，講究曲線變化和組合形式，因其裝飾圖案如燃燒的火焰而得名。火焰式風格的獨特之處在於縱橫的曲線上突出的尖角，如同交錯的玫瑰花刺一樣。

法國哥德式博斯石雕裝飾一　　>>

　　圖示為法國哥德式（French Gothic）博斯石雕裝飾，這種單獨的圓盤形式裝飾，多數情況下是預先雕刻好後安裝在結構交叉處的，因此可以有效地遮蓋交叉處的結構，但要特別注意裝飾部分與結構體之間的關係，要從材質、圖案與雕刻手法等方面注意與結構體的統一與協調。

法國哥德式博斯石雕裝飾二　　>>

　　圖示法國哥德式的博斯石雕裝飾中的四個扭曲的葉飾也是十字的變體形式，在教堂建築中會設置各種變體的十字或深富含義的裝飾物，這些裝飾物有時也成為一種標誌，代表著特定的風格或特定的建築形式。

肋架交叉處的石雕裝飾　　>>

　　肋架交叉處的裝飾（Boss）主要以曲線或樣式活潑的圖案為主，以緩和肋架的生硬之感，有的拱肋處的裝飾還特意將拱肋若有若無地顯現出來，追求一種通透的效果。

哥德式建築中的花窗　　>>

　　哥德式在法國發展的後兩個階段同一種建築材料的工藝進步是分不開的，這就是玻璃製造和鑲嵌工藝。因為輻射式和火焰式兩種風格的名稱，就是由建築中輻射狀和火焰狀兩種不同的花式窗櫺圖案而得名的。由於建築結構的簡化，在哥德式建築中牆面被大面積的窗子所代替，而隨著玻璃製造技術的不斷發展，也使教堂立面不斷發生著變化。早期玻璃製造工藝只能製造帶有混雜顏色的玻璃，教堂中的窗櫺也是由石頭雕刻而成，所以玻璃窗的面積雖然很大，但石料所占的比重要遠大於玻璃，花式窗櫺就成了立面主要的裝飾。人們利用小塊鑲嵌在石料中的玻璃製造出各種富於情節的宗教畫面。後來，隨著玻璃製作技術的成熟和鉛條等金屬被用於製造窗櫺，玻璃的表現力大大增加，窗戶變得更加輕盈、通透。

雙拱窗

在羅馬式建築中已經出現了雙拱窗的形式，哥德式雙窗外的拱券變為尖拱形式，並由窗間柱支撐，兩邊還雕刻著壁柱裝飾。哥德式雙窗無論窗口還是外面的拱券，都是細而窄的，同哥德式建築瘦長的造型相對應。圖示雙拱窗來自 1250 年格洛斯特郡的希普頓奧里弗（Shipton Olliffe, Gloucestershire c. 1250）。

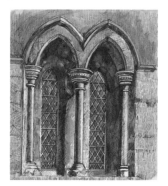

哥德式圓窗

哥德式圓窗又被稱為玫瑰窗（Rose Window），這是因為圓窗內多用玫瑰花的裝飾圖案，不僅中心的窗櫺可以做成玫瑰花瓣的樣式，圓窗周圍的裝飾花邊、線腳等也多用玫瑰花的樣式。圓窗多出現在正立面尖拱門的上部以及教堂的耳堂、側殿等處，這種窗形既有較好的通光性，對建築內外又有極強的裝飾作用。圖示圓窗來自肯特的巴佛雷斯頓（Barfreston, Kent c. 1180）。

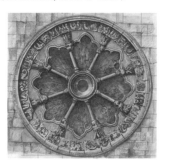

雙尖角窗

這種雙尖角窗（Double lancet Window）是典型的英國哥德式建築中的設置。尖拱窗的窗形細而窄，拱券小而尖，以突出強調窗戶的高度。早期的英國哥德式建築中垂直的線條用得最多，圖示雙尖角窗就是典型的英國早期哥德式風格。

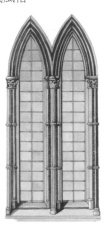

方端結尾的窗子

窗框的直角邊可以是窗上的橫過梁，也可以是單獨製作出的平直線腳。這種方端結尾（Square-headed window）的窗框形式一般都是為了與拱門的開口相互對應，同時橫梁也減輕了牆體對尖拱券的壓力。

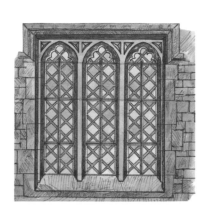

交互拱券 ≫

這是半圓形拱券與尖拱券的組合形式，但此時已經以尖拱為主。支撐拱券的柱子變得更加纖細和高挑，這也是哥德式建築的顯著特點之一。圖示拱券來自英國牛津基督教堂（Intersecting arcade, Christ Church, Oxford）。

哥德式窗戶 ≫

垂直哥德式就是因為這種在窗戶中部帶有長長中梃的窗櫺而得名，雖然窗戶中有很多的小拱和橫向窗櫺，但豎向的窗櫺被強調出來，以突出窗戶的高度，尤其在高大建築中的窗戶上使用垂直式更取得拉伸窗高的效果。圖示窗戶來自英國牛津聖瑪麗教堂（St. Mary's Oxford 1488）。

小聖瑪麗教堂窗戶 ≫

這種稱之為曲線風格（Flowing tracery）的窗櫺形式揉合了英國晚期哥德式與法國火焰式兩種風格的特點，用極富於變化的曲線創造出可隨意組合的圖案，以 S 形線條為主的曲線風格本身就源於窗櫺的製作上。圖示為 1350 年英國劍橋小聖瑪麗教堂內的窗戶（Little St. Mary's Cambridge c. 1350）。

條環板雕飾 ≫

條環板（Panels）上所雕刻的圖案是簡化的葡萄形象，早期的工匠偏重於真實地再現自然植物形象，到了後期則逐漸向著彎曲的水生植物和更不規則的葉形圖案發展。圖示雕刻圖案來自 1530 年英國艾塞克斯教堂內部（Layer Marney, Essex c. 1530）。

鉛格網間距大的窗戶　　>>

由於金屬窗櫺的應用和玻璃製作工藝的進步，使得建築中的窗格變得越來越大。逐漸變大的窗格（Leaded light）使得建築內部更加明亮，但也導致窗櫺的形式，越來越單一。雖然人們為玻璃色度與亮度的控制越來越得心應手，但早期那種精美的拼裝玻璃畫也逐漸被淘汰。

威尼斯的雙窗　　>>

哥德式風格對威尼斯的影響就是此地所建造的一些尖拱的建築，拱券形式在這裡與拜占庭式的穹頂相結合，變化為各種奇特的造型。哥德式風格中的先進建築結構與獨特外形在此被分開使用，還與拜占庭建築風格融合在一起。圖示為一種具有哥德式尖拱券的威尼斯雙窗形式（Venetian）。

六葉裝飾　　>>

這種開設在雙尖拱上面的圓形被稱為孔洞，也是拱券重要的裝飾。圖示圍繞大圓的六個小圓形裝飾圖案（Sexfoil）是孔洞比較常見的裝飾圖案，但此圖中的六片葉子卻是金屬薄片，這種設置不僅能使孔洞的圖案更加豐富，同時也減輕了拱券的重量。

圓窗　　>>

早期的哥德式圓窗（Circular Window）都採用這種輪式的窗櫺結構，因為只有這種細密的結構才能支撐圓形的窗框。圓窗外鋸齒形的裝飾也是一種與車輪式窗櫺相配合的傳統圖案，圖示圓窗來自英國肯特郡帕翠河教堂（Patrixbourne Church, Kent）。

拱券立面與剖面　　>>

這是在牆壁內側上小拱券（Rear vault）的底部與內側都採用的簡單直面，而外側則是複雜的圓形、半圓形線腳。這種向外凸出的線腳形式可以使拱券顯得更加飽滿，而線腳的變化則直接導致拱券表面的豐富變化。

法國哥德式教堂建築

　　從法國著名的四大哥德式教堂中，大概就可歸納出法國哥德式建築盛期的特點。博韋主教堂的大廳高達 48 米，是哥德式教堂中最高的大廳，但這座教堂的尖塔卻因高達 152 米，在建成後沒多久就倒塌了。哥德盛期的亞眠主教堂、蘭斯主教堂和沙特爾大教堂都十分高大，教堂中已經使用附在一根圓柱上的四根細柱形式的束柱裝飾，教堂立面主要由大面積的玻璃花窗組成，內部異常明亮。聯式的發券已經由單一的高尖券發展為三心發券，表現力大大增強，由於頂部的尖塔改用金屬外包皮，內部也用木架構支撐，所以保證高度的同時，也大大減輕了總體的重量。這些教堂外部結構已經成熟，內部裝飾也向繁複和精美發展，標誌著法國哥德式建築已經發展成熟。

　　經過了百年戰爭之後，法國哥德式建築進入火焰式時期，束柱已經取消了柱頭，並且從底部直通頂部成為肋架，肋架也演變為星形等其他裝飾性複雜的圖案，增加內部屋頂的觀賞性。

火焰式柱頭

　　法國哥德式發展到後期進入火焰風格（Flamboyant）階段，其主要特點是裝飾圖案向著華麗和複雜發展。表現在柱頭上的變化是柱頭裝飾圖案更加自由，打破了單柱的限制，而且花式與圖案也都變得更加誇張，柱頭部分的裝飾也開始出現不對稱的構圖形式。

裝飾性風格的窗子

　　裝飾風格又被稱為盛飾風格（Decorated Style），表現在窗戶上的改變是更加複雜的窗櫺與更多裝飾性元素的加入。這是一種雙層窗的裝飾手法，真正的尖拱窗略凹進牆面，而在窗頭部分的牆面上又雕刻了一個精美的都鐸式鈍角拱，拱內還有連續的尖拱裝飾。圖示窗戶來自伯克郡法里頓教堂（Farington, Berkshire）。

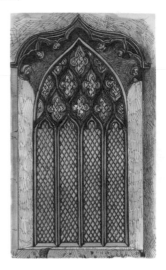

早期法國哥德式柱頭

　　早期法國哥德式（Early French Gothic）的雕刻裝飾無論是裝飾元素還是雕刻手法，都還遵循著羅馬式的表現方式。這種雙層的葉形裝飾來自於簡化的莨苕葉柱頭，只是渦卷變得更小，葉片由上下兩層組成。

早期哥德式中楣

　　沙特爾大教堂是初期哥德向盛期哥德過渡時期的代表性哥德教堂建築，中楣（Frieze）這種樣式簡潔、但雕刻手法精細的花枝圖案也帶有早期輻射式的一些特點，如線條簡練、葉片舒展，圖案風格大方。圖示來自 13 世紀的法國沙特爾大教堂（Chartres 13th cent.）。

奇異式面具裝飾

　　有些奇異的面具裝飾（Mask）是以神話或聖經故事中所描述的形象製成的，因此還具有一定的教育意義，經過不斷變化，有些人物形象還固定了下來，如愛神丘比特通常就被塑造成帶翅膀的可愛男孩形象。

誇張式面具裝飾

　　哥德式建築中的一種突出牆面的裝飾物，多以人的面部為基礎，並在此基礎上加入各種奇特的元素，組成誇張的面具（Mascarons, Mask）形象。

怪獸式面具裝飾

　　面具裝飾（Mascarons）也是西方建築的傳統樣式之一，雖然可以隱約見到人臉的形象，但大多已經被扭曲或改造，成為極富有浪漫色彩的裝飾品。

175

哥德式大門

這座教堂的大門形式也是哥德式教堂大門的普遍樣式，即由多層拱券和壁柱組成，大門有雕刻精美的中心柱，大門上部拱券的三角形區域也布滿雕刻裝飾。大門上部有一個類似於三角形的大門山花，這個區域又被稱為「大人字牆」。圖示大門來自科隆大教堂（Cologne Cathedral）。

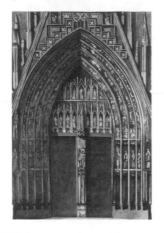

山羊雕刻

羊在基督教中有著很深的寓意，被稱為神的小羊（Agnus dei），通常與牧羊人或十字架相組合，為了突出羊的尊貴地位，在其頭部還設置了光環。

橢圓形光輪裝飾

建築的影響在雕刻的圖案中也有反映，這種兩頭略尖的橢圓形圖形（Vesica piscis）也可看作是兩個尖拱券的組合，而人物因為採用了高浮雕的製作手法而顯得更加立體。

鳥形怪獸狀滴水嘴

滴水口處的怪獸身體呈 S 形，大鳥兩邊的翅膀與胸前的兩隻小鳥形成三角形受力點，保證整個雕像的穩固。

大體積怪獸狀滴水嘴

雕刻較大體積的滴水口，其難度也相應增加，最重要的是設置好雕刻物的主要受力點，還要能通過巧妙的設計將這個承重點遮蓋住。圖示滴水嘴來自英國德比的聖阿卡曼德教堂（St. Alkmund's, Derby）。

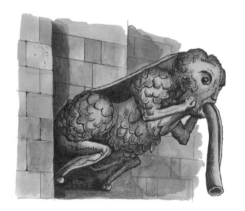

鹿面形怪獸狀滴水嘴

滴水嘴實際上是牆面上出挑的石材雕刻而成的，滴水口內部是中空的，積水就從這些怪獸張大的口中噴出。圖示滴水嘴來自1450年英國德比郡的霍斯利教堂（Horsley Church, Derbyshire c. 1450）。

人形怪獸狀滴水嘴

滴水嘴是哥德式建築外部精彩的建築小品，多被雕刻成出挑的動物或人物形象，但這些形象都被塑造得極其誇張。圖示怪異的滴水嘴來自公元1277年英國牛津墨頓學院小教堂（Merton College Chapel, Oxford c. 1277）。

圓雕形怪獸狀滴水嘴

設置在屋簷端頭的怪獸是純粹的裝飾部分，而真正的滴水口則是屋角延伸處的花飾。這是另一種在滴水口設置怪獸裝飾的方法，表面看起來沒有任何結構作用，但怪獸的身體與手臂形成了一個加固的三角形，也起到保護屋簷的作用。

怪獸狀滴水嘴的功能　　　　　>>

　　這種怪異的滴水嘴（Gargoyle）大都是預先雕刻好然後安裝到屋頂處的。滴水獸的身體內部是中空的，屋頂上的積水順著水槽集中到這裡，再通過怪獸張大的口部排出。

怪獸狀滴水嘴的出挑　　　　　>>

　　為了使頂部的積水迅速被排出，就要求滴水口向外延伸的管道要略低於根部，而滴水獸也因此呈現兩種不同的狀態，一種是整個獸身微向下傾，一是滴水獸身體保持平直，而在鑿製獸身內的水管時使其微向下傾，但後者的製作難度要大得多。

怪獸狀滴水嘴的設置　　　　　>>

　　滴水嘴可以不設置在建築的端頭處而設在牆面上，怪獸狀的滴水口不僅成了活躍牆面氣氛的裝飾元素，同時滴水獸向外伸出的設計也使牆面免受排水的沖刷。

獸面人身式怪獸狀滴水嘴　　　>>

　　在大型建築尤其是教堂建築中，從屋檐突出的滴水嘴通常都雕刻成怪異的形式，包括屋頂欄杆的端頭、尖塔的端頭，也常被雕刻成各種怪獸的形式。

拱肩

拱門與方形門頭之間也會產生三角形的拱肩（Spandrels），拱肩的出現不僅為拱券上部增加了一個專門的裝飾區域，同時也令拱券產生豐富的變化，直線、曲線、方形、尖拱形、三角形，這些變化本身就是一種裝飾。

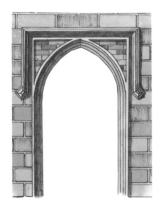

拱肩裝飾

這是一種在連拱廊中出現的拱肩裝飾，頂部橫向的花飾帶突破了拱券的限制，貫穿整個拱廊，而底部四個圓形裝飾圖案也採用了統一的圖案。雖然整個拱肩所採用的都是較為細碎的圖案，但都有明確的邊界，而使整個拱肩不至於給人繁亂之感的原因則在於不規則的留白部分的設置。圖示為法國14世紀拱肩樣式（Spandrel, France 14th cent.）。

祭壇內的聖壇隔板

教堂內部連通的空間被這種隔板（Rood screen）劃分為聖壇、坐席等不同的使用區域，隔板大多由木材或石材做成，規模可大可小。大型的隔板可以設置成隔牆的形式，並設置拱券、壁龕和各種雕像裝飾，小型的隔板則只是一塊木板或石板，板身和端頭處也可以設置一些簡單的裝飾。圖示教堂隔板來自法國特魯瓦地區聖瑪德萊娜教堂（Church of S. Madeleine, Troyes, France）。

巴黎聖母院西立面 >>

　　巴黎聖母院（Cathedral of Notre Dame, Paris）是法國早期哥德式教堂的代表作，於1163 年開始建造，至 1345 年建成。教堂長130 米，寬 50 米，高 35 米。其主立面為西立面，教堂兩邊的尖塔只完成了塔基部分，就形成了今天的立面形象。聖母院內部由巨大的墩柱分為 5 個殿。教堂最富有特色的是巨大的玫瑰窗，這些製作於 13 世紀的彩繪玻璃窗從內部看上去更具震撼力。

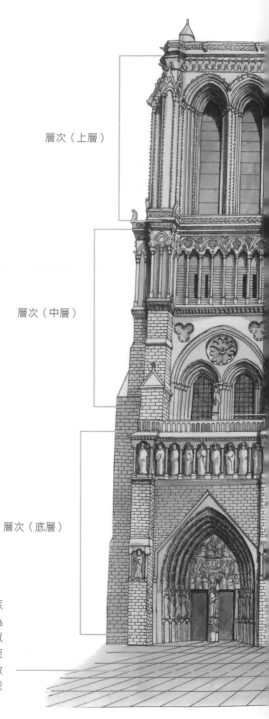

層次（上層）

層次（中層）

層次（底層）

1　層次

巴黎聖母院的立面是十分規整的「三三式」布局，即豎向由壁柱分為左中右三部分，並以大門、玫瑰窗突出其主體地位，兩邊帶塔座的部分則對稱設置各部分結構與裝飾圖案。橫向也由底部的雕刻帶與上部的拱廊分為三層，並以中部為主體。

2　門洞

聖母院最底層由三個入口門洞組成，三個門洞都採用退縮式的尖拱形式，並且都雕刻了以聖經故事為題材的雕刻。中央大門為主要入口，雕刻圖案以「最後的審判」為主題。右側的門洞又被稱為「聖安娜門洞」，其雕刻圖案以 5 世紀時的一位主教形象和聖母形象為主。左側門洞的雕刻圖案則以聖母生平事跡為題材。

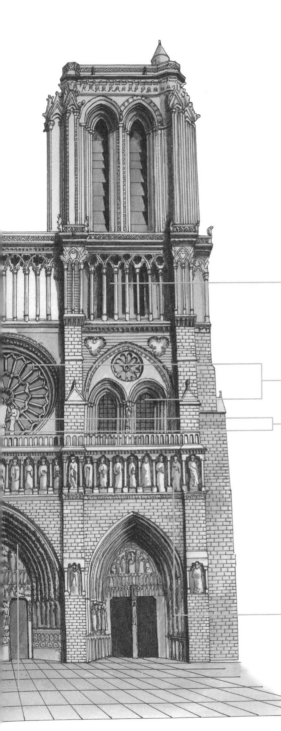

3 拱券

中層的上部設置由細柱支撐的連續尖拱券，這些拱券交錯設置，並且雕刻了尖齒的裝飾，中間的拱券鏤空，增加了立面的變化。拱券上層有一層連通的陽臺，人們可以站在陽臺上俯瞰巴黎的美景，而陽臺的石欄杆上，則雕刻著各式怪獸裝飾。

4 窗戶

聖母院西立面中層的玫瑰窗直徑達 10 米，而其輪式的花窗櫺則是法國早期哥德式教堂中玫瑰窗所使用的窗櫺樣式。兩邊的雙拱窗統一於大尖拱之中，並且雙拱窗上部也分別設置了一個圓形的假玫瑰窗裝飾。

5 雕像

在中央玫瑰窗、兩側雙拱窗的前面都設置著人物的雕像，中央是懷抱嬰孩的聖母子像，旁邊還有兩尊天使像陪侍左右。而在兩邊雙拱窗前分別設置了亞當和夏娃的雕像，同聖母子像一起構成了中層的雕像裝飾。

6 國王廊

國王廊是大門底層與中層的分界，在橫穿整個教堂立面的一條雕刻帶上布滿了一個個的小拱券，每個拱券中都雕刻著一尊國王像，共有 28 尊，代表著以色列歷任的 28 位國王。這些雕像被毀於 18 世紀末巴黎人民的大革命中，圖示的雕像為近代復原雕像。

門的石雕裝飾　>>

在巴黎聖母院北立面的一座邊門，這座大門的中心柱（Trumeau）上雕刻的是聖母與聖嬰像，而其上的三角形拱券山面上則分層雕刻了以聖經故事情景為題材的浮雕。兩側的門洞和上面的拱券都採用了多層次的退縮形式，這使得每一層上都可以雕刻精美的天使與各式人物雕像。圖示大門來自法國巴黎聖母院北側立面（The north door of the west front, Cathedral of Notre dame c. 1210）。

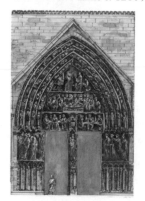

法國世俗哥德式建築　>>

除了教堂建築以外，城市中的世俗建築也向著哥德式發展，但世俗建築無論結構還是形象都與教堂不同。由於戰爭不斷，此時的世俗建築大都帶有很強的防衛性，城市外圍高大的城牆上設有雉堞、塔樓、通道，城外有護城河、吊橋等設施，比如法國南部中世紀建造的卡爾卡松城還有罕見的雙層城牆護衛。城內由於人多地狹，所以高層建築密布，有錢的人家用磚石建造，普通的民眾的房屋則多為木構架結構。建築底層多為作坊或店舖，為了增加使用面積，建築二層大多出挑陽臺，建築中也使用教堂中的一些哥德式風格裝飾手法進行裝飾。

木塔頂結構　>>

為了使教堂的尖塔造得更高，尖塔內部都採用木結構，再在這層結構外加上石頭的外衣。這樣做出的尖塔大大減小了對建築底部的壓力，還有效地避免了尖塔遭受雷擊。這種木結構尖塔的底部由複雜的桁架、椽、梁和支架等構成，各部份結構以三角形為主，因為三角形是最為穩固的結構形式。圖示為巴黎聖母院尖塔與耳堂頂結構（Spire and Transept roof）。

大獎章的裝飾　>>

這是一種裝飾性的標誌物，大多位於建築的中心位置，而且其他裝飾圖案相隔離開，也可以由多個大獎章圖案（Medallion）組成連續性的花邊裝飾。圖案外圍的花框通常是圓形或橢圓形，但也可以有方形或其他圖案。

垂飾

這是一種哥德式建築中木屋頂或拱頂上出現的懸垂式裝飾物，除了拱頂與拱券上的裝飾以外，其下垂的端頭也是裝飾的重點，通常都被處理成上大下小的錐形。圖示垂飾來自 1500 年英國西敏市的亨利七世小教堂的內部（Henry Ⅶ's Chapel, Westminster 1500）。

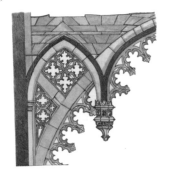

天窗

高聳的塔狀天窗（Lanterne des morts）通常設置在墓地當中，塔狀的柱子為空心形式，多建在以平面為主形的基座上。這種塔狀天窗的形式在中世紀的法國比較多見。

怪異圖案

除了用做滴水口的各種怪異形象以外，有時還要在建築屋頂部分單獨設置一些怪異的動物或人物形象，這些動物雖然來自於真實生活中的形象，但大多被賦予人性化的表情。還有一種將幾種動物形象互相組合的形式，使得這些形象更加怪異。圖示怪異圖案來自 14 世紀法國建築中（Grotesque form, France 14th cent.）。

德國哥德式建築

德國的哥德式建築也以教堂為主，雖然受法國哥德式影響較深，但德國早在羅馬式建築時期就已經形成了頗具特色的地方風格，其教堂內中廳和側廳高度相等，所以沒有側窗的設置，內部完全靠側廳的窗戶採光。另外，德國教堂還有只建造一座高塔的形式，著名烏爾姆主教堂的高塔達 161 米，如一把利刃直刺蒼穹，氣勢磅礡。同德國的哥德式建築一樣，義大利的哥德式建築發展也相當具有地區特色，受濃厚的古典建築風格的影響，義大利並未完全接受哥德式建築風格，哥德式在義大利只不過是被作為一種裝飾風格而影響了少部分地區而已，尖拱券和小尖塔被作為裝飾與其他風格的建築混合在一起，這種混雜性和不明顯性是哥德式風格在義大利發展的突出特點。

183

英國哥德式建築 >>

　　哥德式在法國流行沒多久就由工匠引入英國，此後英國在多座大教堂的建設中都引入了哥德式建築的特點。英國的哥德式大教堂多是在原教堂基礎上改建或擴建而成的，因而平面中廳特別狹長，而由於改建和續建的原因，許多教堂都有著混合的風格特點，如著名的坎特伯里教堂東側就是羅馬式風格，而林肯大教堂所使用的是諾曼式的厚牆體系等。與法國哥德式教堂不同的是，英國的哥德式教堂通常位於鄉村環境中，而且往往作為修道院建築群的一部分。所以教堂並不是一味追求高大的屋頂，而是以精巧的裝飾著稱，尤其以建築室內屋頂最為精細，除了讓人眼花繚亂的各種石質屋頂外，英國哥德式教堂中各具特色的木質屋頂也有著高度製作工藝，成為英國哥德式教堂的特色。

　　早期的英國哥德式建築因為仍舊採用諾曼式的建造方法，因此其側廊開間較大，牆壁和柱式比較粗壯，再加上建築的高度不是很大，所以整體建築的水平線還比較突出。但英國哥德式建築從開始就十分注重裝飾效果，其立面中無論是尖屋頂、扶壁還是尖拱窗，都要做一定的修飾，因此其立面也存在缺乏整體性的問題。

花束頂部裝飾 >>

　　這是一種不對稱式的花束端頭裝飾（Bouquets），雖然端頭的花朵圖案繁多而不對稱，但也要通過形態的變化使整個端頭達到一種視覺上的平衡。這種通過形狀、顏色、樣式上的改變而使人產生一種視覺平衡的構圖方法也是最難把握和應用的。

聖芭芭拉教堂 >>

　　位於庫特納霍拉的晚期哥德式教堂，由於教堂結構的發展成熟，教堂的牆面被大面積的玻璃窗所代替，而且外部林立的扶壁也變得越來越精美，尤其在後殿的外部，主體建築彷彿建在一個石尖塔的叢林之中。位於底部尖拱窗上的老虎窗將尖塔連接起來，這種新形式的窗戶顯露出文藝復興風格的氣息。圖示聖芭芭拉教堂位於庫特納霍拉地區，1358 － 1548 年修建完成（Church of St. Barbara, Kuttenberg）。

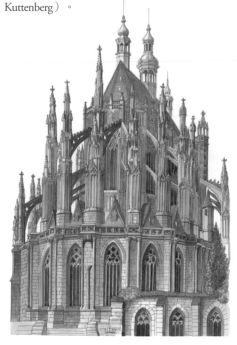

葉束裝飾的欄杆柱頭頂端

葉子被雕刻成兩邊對稱的形式，這種裝飾通常位於欄杆頂端或作為扶手、拉手使用。

花束裝飾的欄杆柱頭頂端

這是一種花束形式的頂端裝飾（Bouquets），總體呈十字形，早期這種頂端的花束多由石材雕刻而成，到了後期則出現了鐵製品的花飾。

石棺

在石棺（Tomb chest）上雕刻死者生前的相貌也是石棺雕刻的一大傳統，同時還要在石棺上雕刻清楚死者生前的職業、地位以及所取得的成就等，而石棺雕刻的精巧程度往往也預示著墓主的經濟狀況。圖示石棺來自英國牛津大學聖神降臨學院小教堂托馬斯主教墳墓中（Sir Thomas Pope, Trinity College Chapel, Oxford 1558）。

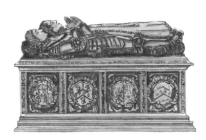

紀念碑

這種紀念碑（Monument）通常設置在陵墓或教堂建築當中，由底部的基座與上部雕刻的人像組成。人像大多是按照所要紀念人物的形象雕刻而成的，但要通過一些帶有隱喻意義的雕刻賦予人物神聖的形象，有時還要雕刻一些帶有情節性的場面。底部的基座可以雕刻各種紋飾，並雕刻銘文等作為紀念。圖示紀念碑來自英國華威郡梅里登教堂（Meriden Church, Warwickshire c. 1440）。

方形門楣滴水石

這種正方形線腳與尖拱券相結合，並且在方形線腳結尾設置裝飾端頭的線腳形式，被稱為標籤形線腳（Label molding）。方形線腳與拱券的對比使拱券上的圖案更加豐富，整個大門的裝飾部分集中於門上部。圖示線腳來自於英國西敏市的聖伊拉斯莫斯大教堂（St. Erasmus Church, Westminster）。

博斯

聖母子的形象是基督教最普遍的題材之一。在結構交叉處雕刻的人像被花朵圖案所包圍，彷彿在交叉處形成了一個類似於花葉鑲嵌的小神龕，明顯地突出了聖母子的中心地位。圖示博斯圖案來自牛津市大教堂修道院（Chapter House, Oxford Cathedral）

哥德式插銷

這是一種最簡單的栓繫設施，通過手動操縱，通常不需要鑰匙或鎖。插銷（Latch）上雕刻的圖案以簡單的紋飾為主，通常要與大門或所在建築的裝飾風格相一致。

哥德式垂飾

這種設置在拱頂轉折處的垂飾（Pendant）是一種完全的裝飾結構，從垂飾端頭一直延伸到拱頂上的花紋將兩部分結合起來，垂飾的設置同時也避免了拱券的單調感。

鋪地馬賽克

義大利的哥德式風格總與拜占庭或是其他風格相混合使用，而且對義大利地區的影響也不大，其主要成就體現在世俗建築上。馬賽克鋪地上四葉草的樣式以及更自由的圖形和色彩變化也是一大特色。圖示為義大利盧卡大教堂 1204 年大理石馬賽克地面裝飾圖案（Italian Gothic marble floor mosaic, Lucca Cathedral, 1204）。

長椅子盡端的木雕裝飾 >>

　　木材質地較軟，因此可以比較容易地雕刻細緻的花紋，但不太適宜雕刻高浮雕形式的花紋，因此只能通過雕刻深度的不同來產生豐富的層次感。圖示木雕裝飾來自英國薩默塞特的特魯爾教堂（Trull Church, Somerset）。

博斯 >>

　　博斯（Boss）是對設置在柱子、肋線或橫梁交叉處狀飾圖案的專門稱呼，其主要功能是利用這些精心雕刻的花紋來美化交叉處。博斯的雕刻題材非常廣泛，最常用的是人頭、花朵或刻意突出的標誌性圖案。圖示博斯來自梅爾羅斯修道院（Melrose Abbey）。

上下分段式長椅子盡端的 >> 木雕裝飾

　　建築中所應用的裝飾圖案也可以成為日常生活中各種用具的裝飾圖案，還可以根據不同材質的特性給這些裝飾圖案搭配紋飾，使之與整個建築達成風格的統一。圖示盡端木雕裝飾來自英國薩默塞特的特魯爾教堂（Bench ends, Trull Church, Somerset）。

牆上起支承作用的支架石雕裝飾 >>

　　這種支架被設置在屋頂或樓梯下的起拱點連接處，作為一種細部裝飾。建築中出現的支架也從側面反映出建築的風格，因為不同風格時期都有特定的裝飾母題，猶如古羅馬時期的莨苕葉飾一樣，有著那個時代所特有的雕刻手法和表現手法。

法國哥德式博斯石雕裝飾 >>

圓形與交叉結構形成強烈反差，在圓形中心及四周的裝飾動感的葉片，使整個圖案如同正在行進的車輪。圖示博斯來自赫特福德的聖奧爾本斯修道院（St. Albans Abbey Church, Hertford）。

人頭形博斯裝飾 >>

在牆壁上凸出的肋架交叉處的石雕裝飾，在英文中的術語稱之為「boss」，專門指這種處於肋架交叉處的裝飾，而採用人物形象裝飾的博斯，其人物形象都來自聖經。

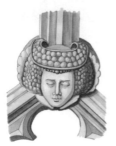

葉形博斯裝飾 >>

橫梁、肋架交叉處經過雕刻的石頭工藝品裝飾，以四葉飾為中心，向外伸出的四枝葉片正好位於梁架結構缺口的空白處，使結構的交叉處形成一個近似於圓形的圖案。

花形博斯裝飾 >>

編織形式的圖案需要很高的雕刻技術才能完成，這種圖案可以通過深淺的不同雕刻手法而產生凹凸的變化，使平面的花飾變得有立體感。英國薩塞克斯博克斯格羅夫教堂早期風格博斯（Boxgrove Church, Sussex）。

法國哥德式博斯石雕裝飾 >>

此處的裝飾被處理成四個怪獸頭的形式，尤其是怪獸的眼睛部位雕刻得最為傳神，這種雕刻使結構本身彷彿也帶有了表情一般。圖示為英國西南部格洛斯特郡的愛克斯通教堂內石雕裝飾（Church of Elkstone, Gloucestershire）。

博斯雕刻裝飾 >>

這是一種比較巧妙的裝飾方法，上半部分利用結構本身分隔的層次設置裝飾物，下半部分則使用連續的圖案，上下結構本身產生對比。圖示博斯來自英國墨頓學院（Merton College, Oxford）。

火炬形梁托

錐形的尖梁托與奇特的葉飾相組合，彷彿是一支燃燒的火炬，雖然垂飾的組成元素和雕刻手法都很簡單，但其效果卻非常具有動勢。圖示梁托來自牛津諾斯摩爾教堂（Northmoor Church, Oxford c. 1320）。

王冠形梁托

梁托上的花飾用了很深的雕刻線腳，使整個梁托顯得很剔透，而端頭部分的王冠型花飾則表明了建築的尊貴。在許多建築中，鑲嵌在建築之中的專門的標誌性裝飾圖案是非常重要的，包括家族的印記、特殊的專用圖案等。圖示梁托來自牛津基督教堂（Christ Church, Oxford 1638）。

尖塔

隨著技術的提高，尖塔越造越玲瓏，大量細長的尖拱券使高塔變得岌岌可危，似乎隨時可能倒塌。隨後，扶壁也開始向著這種風格發展，整個建築都變得輕盈和通透起來。圖示尖塔來自 1500 年聖史蒂芬布里斯托爾教堂（St. Stephen's, Bristol c. 1500）。

花形梁托

由四瓣花朵組成的十字形花飾，其外圍大體呈圓形，與頂部三角形的拱肋相互搭配，通過形狀的變化使簡單的圖案富含變化，增加表現力。圖示梁托來自林肯郡聖本尼迪克特教堂（St. Benedict's Church, Lincoln c. 1350）。

哥德式塔樓

這種設置在屋頂，主要用於通風和透光的突出物又被稱為燈籠式屋頂（Louver）。這種小屋頂通常是室內壁爐通風的煙囪，在中世紀的英式住宅中很多見，而且燈籠式屋頂還可以製作成可以調節的活動形式，既遮擋了風雨又保證通暢。

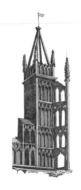

氣窗

在門或大窗戶的橫楣上所設的這種突出的小窗稱為氣窗，也有的設置在屋頂上稱之為頂窗（Transom）。這種窗通常一年四季都開著，主要為建築內部提供換氣的功能。

垂直哥德式塔的上部

垂直哥德式建築的頂部聳立著來自扶垛、屋頂和窗戶頂部的眾多尖塔，而細長的拱窗也和這些尖塔一樣，使頂部給人的感覺要遠大於實際高度。雖然尖塔和拱窗上都布滿了雕刻的裝飾，但這些裝飾卻從屬於那些特意強調出的窗櫺、細柱和尖塔豎直的線條，因此整個立面在富於層次感的同時並沒有失去垂直感。圖示來自薩默塞特湯頓地區聖瑪利馬格達倫教堂中的鋸齒形牆（St. Mary Magdalen's Church, Taunton, Somerset: Battlements of tower）。

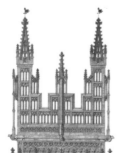

哥德式建築中的垂飾

從下方處觀賞垂飾時，它會與所在平面融為一體，而底部垂飾的端頭則正好位於縱橫的頂部網格線中心，如同鑲嵌在其中一樣。

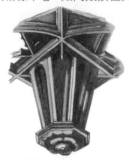

裝飾風格大門

以裝飾風格為特點的哥德風格裝飾主要體現在對細部的處理上。圖示大門雖然形式簡單，但其三層的門拱卻遵循著由簡入繁的規律還裝飾，最外部拱券還使用了半圓形線腳，整個大門的裝飾雖然簡潔卻處處體現著精心的規劃與安排。

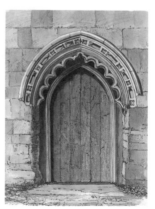

裝飾風格大門

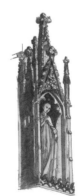

神龕

神龕

在哥德式教堂的外部，無論建築的立面、各個端頭還是扶壁上都設有細而高的神龕。尤其是作為扶壁上的尖頂飾（Tabernacle finial to a buttress）更是被普遍做成壁龕的形式，還往往要在龕內雕刻各種宗教人物或國王或主教的雕像，是建築中一種紀念性非常強的組成部分。圖示神龕來自北安普頓的埃里亞女王教堂（Queen Eleanor's cross, Northampton 1294）。

教堂內的間隔圍欄

在教堂建築中設置間隔圍欄的目的是從整個教堂中區隔出一塊相對較小的特殊空間。起間隔作用的隔板同建築中的拱券的形式是相同的，其風格自然也與建築中的拱券相一致，但這種間隔板通常用木材製作，以方便移動。圖示為英國南部伯克辟發非爾德教堂的垂直式隔板（Perpendicular style Screen）。

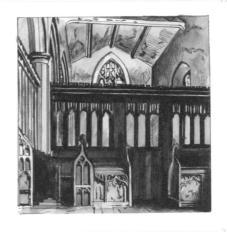

餐廳屋頂結構

在人們還沒有找到有效支撐沉重石質拱頂以前，高大的教堂和修道院建築都使用木架構屋頂形式。圖示的梁架結構成之為托臂梁屋頂結構，從牆體上伸出梁架系統層層遞進，將推力過渡到牆面上，同時也造成室內眾多精美的垂柱形式，這種木結構的屋頂尤其以英國為代表。圖示屋頂結構來自英國中南部牛津基督教堂修道院（Refectory, Christ Church, Oxford）。

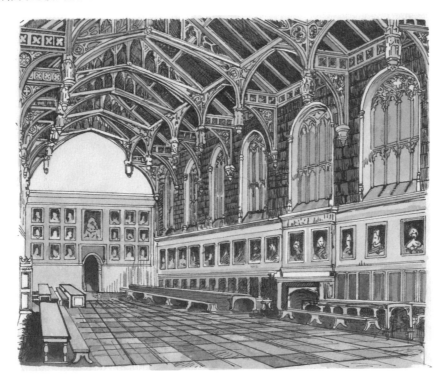

托臂梁屋頂桁架

　　木構架的哥德式建築，是英國哥德式建築中最富有特色的一種類型。英國木結構的教堂有著各式各樣的結構，這種托臂梁的屋頂桁架上可以雕刻尖拱窗和壁柱裝飾，在懸出的梁臂上還可以雕刻一些垂掛物裝飾，猶如懸掛在空中一樣。圖示為英國倫敦 14 世紀修道院上部餐廳托臂梁屋頂桁架結構（Truss of Hammer-beam roof, The Upper Frater, London, Britain 14th cent.）。

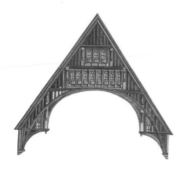

石雕裝飾

　　圖案使用了透雕與浮雕相結合的方法雕刻而成，因此立體感很強，圖案本身複雜的雕刻手法同玲瓏的花瓣一起遮蓋住了橫梁的交叉處，是一種獨特而精美的裝飾圖案。圖示博斯裝飾來自英國沃明頓主教堂（Warmington Cathedral）。

樓座

　　教堂中聖壇底部的樓座（Rood Loft），在此空間的中心擺放著釘在十字架上受難的耶穌像、聖靈三位一體像等供祭祀的塑像。這裡也是教士向人們宣讀聖經和傳道的場所。圖示為 13 世紀聖丹尼斯修道院樓座樣式（Abbey of St. Denis 13th cent.）。

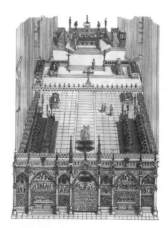

支撐拱的壁柱

　　這是在支撐拱的牆面上做出的壁柱形裝飾（Respond），大多都將牆面上承重力的一端做成壁柱，在哥德式建築中，壁柱通常做成很多細柱組合在一起的束柱形式，還能產生豐富的層疊變化。

尖拱

　　頂端帶有尖角的拱券（Pointed arch）是哥德式建築的主要特徵，而拱券上多層的拱券形式則早在羅馬風時期就已經出現，粗大的墩柱也是早期支撐拱券的主要承重結構。其實許多建築特點是早已存在的，正如哥德式建築中的十字拱、扶壁也很早就已經出現了一樣，只是圍於結構的原因沒有被組合在一起。

銳尖拱

　　這種拱券呈銳角形的尖拱券形式（Lancet），是英國哥德式建築風格，被廣泛應用於窗、門和建築主體結構當中。與尖拱券相搭配的支柱也細而高，這種組合使得建築更顯挺拔。圖示銳尖拱來自西敏寺（Westminster Abbey）。

拱肩

　　拱券之間或拱券與其他結構之間總會形成一個三角形的區域，這個區域就是拱肩（Spandrel）。中世紀的建築中，拱肩常用的裝飾花紋就是圖示的這種稱之為窗花格的裝飾圖案，這種裝飾圖案採用了線刻和浮雕的手法將不同的圖案分出層次，其設置如同嵌板，通常兩邊拱肩的裝飾圖案是相同的。圖示拱肩來自英國倫敦西敏寺（Westminster Abbey）。

人面形裝飾

　　這種大多用陶瓷或大理石製作而成的器具，通常都依照人物或動物的面部形態，而且形象和表情都十分怪異。圖示人面形裝飾（Persona）多設置在排水管端頭，還可以做為屋瓦的裝飾。

噴口

為了排出建築或管道、溝渠中的水而設置的出水口（Spout）。這種噴口所處的位置要比滴水口廣泛一些，但其功能是一樣的，因為作為建築的中低部分或水管、溝渠的出水口，要相對簡潔一些。圖示噴水口來自北安普頓郡林區教堂（Woodland Church Northamptonshire）。

天窗

由於很好地解決了斜向推力和側推力的承重問題，建築頂部的承重力大大增強，使得在頂部設置高窗成為可能。這些高窗（Lanterne）可以直接為底部的殿堂採光，也是增加建築高度的有效途徑，同時為哥德式建築頂部的高大尖塔結構做了有益的嘗試。

裝飾風格的洗手池

這是裝飾風格的哥德式洗手池，獨特的拱券形式稱為火焰拱，是由兩條曲楣和反轉的曲楣構成，這種拱券從法國火焰式風格而來，在 15 世紀時曾流行於各地。

攤垛

在世俗性哥德式建築外牆的扶壁上設置的部分稱為攤垛（Amortizement），既是整個建築外部的裝飾，又是頂部的排水口。高高聳起的攤垛還可以有效地支撐建築頂部重量，而攤垛本身精美的造型也是建築頂部最好的裝飾。

恐怖形狀的滴水嘴

面容恐怖的滴水嘴形象大多來自於聖經故事，教堂中經常雕刻一些以地獄或天堂情景為題材的作品，用這種形象的對比來闡述宗教教義。圖示滴水嘴來自英國牛津大學墨頓學院小禮堂上部。

英國盛飾風格與垂直風格建築

在經過了早期的發展之後，哥德式在英國又經歷了以華麗和複雜裝飾為主的盛飾風格，和強調建築垂直線條的垂直風格。後兩種風格是在結構日益完善的基礎上發展起來的，教堂中肋拱的結構功能已經大大弱於裝飾功能，窗子的尺度大大增加，牆面的裝飾也豐富起來。哥德式建築風格在英國逐漸形成了本土化的特點：建築布局上，其中廳較矮，兩邊設側廊外還在後部有一個較短的橫翼，主入口通常設在西面；外形上，教堂總體呈十字形，中廳深遠，在十字形的交叉部設中心尖塔，主入口兩側設對稱的尖塔，但高度則比德國和法國的哥德式教堂要低得多；內部裝飾上，英國教堂內的裝飾以複雜和華麗見長，側廊通常都由大面積的尖拱窗戶占據，精美的花窗櫺是教堂內的一大亮點。除窗戶外，教堂內的另一大看點就是屋頂由肋拱組成的複雜圖案，由許多細圓柱組成的束柱往往從建築底部直通到頂部與肋拱連為一體，組成變化豐富的圖案。劍橋國王禮拜堂的扇拱、亨利七世小教堂的垂飾等都向著複雜、精巧和華麗發展。

小型窗戶

這個小窗體現了哥德式建築的幾大特點：尖拱、退縮的壁柱和細而窄的窗形。向後縮進的窗子與細窄的窗框都渲染出教堂內部神祕的氣氛，隨著哥德式建築結構的成熟，這種細窄的窗形逐漸被大面積的玻璃窗所代替。圖示窗來自英國劍橋基督學院小教堂內（Jesus College Chapel, Cambridge c. 1250）。

哥德式窗戶

　　三連拱的窗戶形式面積較大，這種窗戶的出現不僅說明人們已經很好地解決了尖拱的承重問題，同時也解決了建築整個的承重結構問題，才有可能在牆上開較大面積的窗。哥德式窗口面積的擴大也是其內部結構成熟的標誌之一。圖示窗來自 1220 － 1258 年修建的英國索爾茲伯里大教堂（Salisbury Cathedral 1220–1958）。

英國哥德式柱

　　將人物的形象雕刻在建築中較高的位置，也是哥德式建築的一大特點。將人物橫向雕刻在柱頭上，這種特殊的位置和特殊的形象會使柱頭引起人們的關注，如果再在上面雕刻上代表一定意義的文字，則會加強其識記效果。圖示柱頭來自 14 世紀英國北安普頓郡科廷厄姆教堂（Cottingham Church Northamptonshire 14th cent.）。

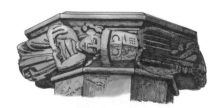

十字梁簷口的裝飾圖案

　　早期哥德式中的雕刻圖案注重寫實，但 15 世紀之後則偏重於表現那些輪廓不規則的植物，雕刻圖案變得更加抽象，充滿變化。這種植物圖案以各種形式的重複形象組成連續的裝飾圖案，其雕刻的表現手法也因所處位置的不同而有所不同。圖示十字梁簷口裝飾圖案（Cornice of rood screen）來自薩默塞特的特魯爾教堂（Trull Church, Somerset）。

垂直風格欄杆

　　垂直風格是英國哥德式後期的一種建築風格，其特點就是對水平或垂直線條的強調，這種平直的凹凸狀欄杆正是典型的垂直風格。

垂直式風格的壁爐　>>

此壁爐（Fireplace）位於英國布里斯托爾的可斯通住宅（Coulston House, Bristol），建築風格的變化也影響到當時的家具及室內陳設的樣式，圖示壁爐底部採用都鐸式的鈍形拱，兩邊也做成層疊的束柱式，簡單而層疊的線腳突出了橫向與縱向的線條感，是明顯的垂直式風格。

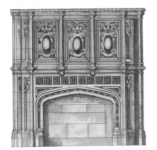

垂直式柱頭　>>

14－15世紀英國哥德式發展到垂直風格階段（Perpendicular），此時建築中的柱子也以挺拔而高瘦的形象出現，柱頭的裝飾更突出一種平面感，如同貼在柱頭上一樣，既裝飾了柱子，又不會影響到柱子整體的垂直效果。

哥德式垂直風格滴水石　>>

垂直風格（Perpendicular style）是英國哥德式建築中的一種，其特點是建築中使用筆直的柱式和平直的線條，力求突出建築挺拔的外表，以體現出一種堅定的風格。

垂直式教堂大門　>>

復活節主教堂（Holy Trinity Church）的垂直式拱門，採用與窗戶同樣的裝飾手法，用加強豎向線條的方法突出大門的高度，同時將門的兩扇分別做成一個小的尖拱。由於大門的櫺格之間是封閉的，因此可以雕刻更多的圖案裝飾，但仍以不破壞豎向線條的連貫性為要求。

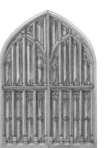

垂直風格滴水石　>>

垂直風格力求簡化之前繁亂的線條，不僅建築整體平面簡單，就連細部的雕刻也以極其簡單的線條為主。

>>

垂直式窗戶　>>

　　這是一種有代表性的垂直式窗花格形式（Perpendicular tracery），細密的豎窗格從底部直達拱券頂部，而橫向的窗櫺則被處理成小尖拱的形式，尖拱與加強的豎向窗櫺削弱了整個窗口的橫向感，而不斷出現的豎向矩形條與窗櫺一起拉伸了窗子的實際高度。圖示窗戶來自英國劍橋國王學院小禮拜堂（King's College Chapel, Cambridge 1446–1515）。

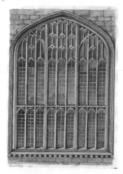

雙心圓拱　>>

　　這是由兩個相同半徑的圓形相交形成的尖拱形式（Acute arch），圓心在拱券之外。從兩圓相交處，也就是拱券的中心所引出的垂線應該與支柱間的連線相垂直，才能保證拱券的對稱和結構的合理性，從而保證拱券的堅固。

垂直哥德式的鋸齒形牆　>>

　　牆面上凹凸的牆櫓是垂直式風格所特有的裝飾元素，凸出的部分叫做牆齒，凹進的部分叫做牆洞，而這種鋸齒形牆的形式則被成為雉堞。雉堞經常被用在窗戶底部和牆頂上，與尖拱和尖塔組合使用，還因製作雉堞的材料與所處位置的不同有著多種不同的形態。

英國垂直式窗戶　>>

　　窗戶中布滿了豎直的窗櫺，橫向的窗櫺則採用了尖拱的形式，這些都加強了窗戶的垂直感，是典型的英國垂直式風格窗櫺形式。英國牛津大學辛恩博魯克教堂（Swinbrook, Oxford 1500）。

垂直哥德風格窗戶　　　　》》

　　垂直的哥德風格不僅僅是垂直線條的強調，對水平線條的表現也極力突出。縱橫相間的窗櫺與變化組合的小拱券也起到一定的拉伸窗子高度的作用，這也是垂直哥德式風格注重空間統一性的表現。圖示窗來自英國1386 年牛津大學新學院小教堂（New College Chapel, Oxford）。

英國都鐸式大門　　　　》》

　　大門採用了一種都鐸（Tudor）鈍角拱的形式，這種拱的特點是頂部尖拱內角為鈍角，因此拱券坡度較小。這種鈍角拱的門上多呈方形，但四周的雕刻線腳很深，大門兩邊的柱子已經簡化。

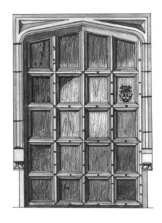

都鐸式大門尖頂拱門　　　　》》

　　15 世紀末期的都鐸式大門，採用了鈍形拱的形式，大門兩邊還有兩個小尖拱的裝飾。大門及小尖拱上精美的裝飾與古樸的牆面形成對比，而拱券下簡潔的柱式則與牆面風格相對應。

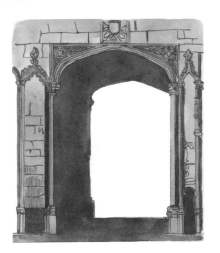

英國都鐸式拱門　　　　》》

　　這種都鐸式尖頂的拱門（Tudor arch）雖然形象非常簡單，但製作卻非常複雜，是分別由四個圓心做圓形並相交組成的。在 15 世紀的英國，這種都鐸式拱和另一種被稱為鈍角拱的拱頂形式非常流行，再加上重複的線腳及拱肋，使這些拱頂顯得更加複雜。

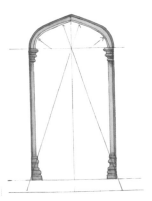

寓言雕塑　　　　　　　　>>

這種根據寓言故事所創作出的雕塑作品
（Allegory）生動而富於教育意義，在建築的
山牆等顯著的位置設置此類雕像，可以使建
築吸引人們注意，不僅使建築更加美觀，也
使建築具有了一定的文化意蘊。

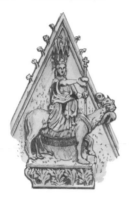

哥德鏤空式山牆　　　　　>>

這是一種石材經透雕而成的帶有許多孔
洞的山牆（Gothic open work gable），多設置
在建築正立面上。這種山牆面中有著精美的
花紋和通透的孔洞，能隨著光線的變化而產
生出不同的光影變化，是一種裝飾性極強的
山牆形式，但其製作既要求有較高的藝術性
更要求有高超的技術。

垂直式大門　　　　　　　>>

垂直式大門（Perpendicular door）被櫺
格分成長方形的鑲板，每塊鑲板上除尖拱的
裝飾以外還有精美的葉飾及玫瑰花裝飾，由
於採用了高浮雕的表現手法，大門的立面凹
凸對比強烈，雕刻的花飾與留白區域相間，
是十分精美的垂直式大門。

墳墓　　　　　　　　　　>>

這是一座理想化的哥德式建築墳墓，
由眾多細高的柱子支撐，建築表面猶如叢
林般密布尖拱和雕刻裝飾，從底部到屋頂都
開設了大小不一的壁龕。這種無度裝飾的墳
墓表面也是英國哥德式風格後期裝飾的一大
特點，雖然整個建築都以細長的線條來強調
建築的垂直特性，但細碎而繁多的裝飾卻破
壞了這種立面整體感。圖示為英國西南部格
洛斯特市大教堂愛德華二世墳墓（Tomb of
Edward Ⅱ , Gloucester Cathedral）。

英國世俗哥德式建築

英國的鄉村教堂也頗具特色，有一些教堂中的屋頂採用木質材料，各式的木雕圖案更加自由多變，高超的結構與雕刻技術並重，堪稱絕妙，還有的整座教堂都是木質，其造型非常獨特，無論內部結構還是裝飾都相當精巧。

在裝飾華麗的教堂建築大發展以後，英國建築的發展進入以世俗建築為主的後哥德時期，這時期英國的民宅建築也取得了很高的成就。早期的英國各地同法國一樣，以封建主興建的防禦性的堡壘建築為主，城牆上也開有塔樓和碉堡。後來隨著王權統治的擴大，社會趨於穩定，各地的建築防禦性逐漸淡化，居民建築的裝飾性增強，雖然普通的建築仍舊以木架構為主，但也加入了哥德式風格的各種裝飾。

裝飾風格欄杆

英國的裝飾性風格吸收了法國火焰式的一些特點，主要表現為複雜的幾何形和網狀形式，並注重線條的流暢性。雖然英國此時期的哥德式風格被統稱為裝飾風格，但各個地區的具體裝飾圖案也有較大差異。

牌坊式大門

這是法國哥德式風格發展過程中的火焰式立面，但從底部的壁柱到頂層那些向上拔起的尖飾、嵌板卻已經是文藝復興風格的初現了。圖示牌坊式大門（Portal）來自英國南錫公爵宮（The Ducal Palace, Nancy）。

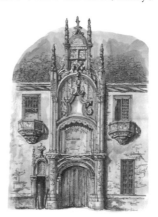

中心柱

樓梯端頭或底部支撐欄杆的中心柱（Newel-post）又被稱為扶手柱，其形態與裝飾風格要與樓梯整體的樣式與風格相協調。雖然欄杆的樣式與柱式有很大差異，但欄杆整體的比例關係也大致遵從柱式的比例關係，只是各部分變化更加靈活。

城牆上的交通道路

由於中世紀混亂的時局，使得各式各樣的城堡建築成為當時世俗哥德式建築的一大特色。城堡的圍牆不僅十分高大，並設置雉堞和圓形的塔樓，城外還有護城河和吊橋等防衛設施。城牆多為磚石壘砌，牆頂部還要預留供士兵巡邏的通道，一個個的塔樓既儲存彈藥也作為射擊口，同時還是重要的通道。

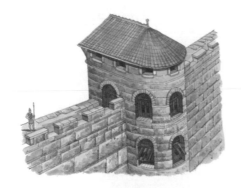

帶有凸起壁拱裝飾的牆

這種帶有凸起的連續壁拱裝飾的牆面（Perpend wall）多用同一種建築材料砌築而成。連續的拱券，通過角度、虛實、層次和裝飾圖案的變化使單調的牆面更加豐富，同時拱券還可以作為壁龕。

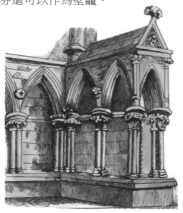

窗楣

由兩條彎曲線交接形成的尖拱形裝飾，只用於拱形的門窗裝飾中，可以大大拉伸拱形的高度。這種裝飾形式又被稱為譜形連接（Accolade），已經成為一種裝飾模式，產生了諸多的變體形式。

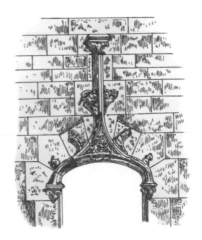

鎖孔周圍的金屬裝飾

鎖孔周圍採用了火焰式風格的裝飾，由眾多的曲線與尖拱構成。鎖孔周圍面積較小，因此裝飾圖案可以豐富一些，但要注意與大門以及整個建築立面裝飾風格的統一。圖示鎖孔裝飾來自英國盧昂主教堂大門（Rouen Cathedral）。

墓石雕刻　　　　　　>>

普魯士布萊斯勞的亨利四世墓上的紀念碑裝飾（Slab over the tomb of Duke Henry Ⅳ, Bresslau, Prussia）。這種立在墳墓前的石碑代表著人們對墓主人的回憶，有重要的紀念意義，因此大多按照墓主的形象進行雕刻，也有的雕刻成護衛者的形象。

墳墓上的人形厚板　　　　　　>>

墓地上設置的紀念墓碑（Tombstone）也可以雕刻成人物雕像的形式，這種以墓主形象為原形雕刻出的人像更加真實，其形式也比較新穎。

都鐸風格建築　　　　　　>>

哥德式風格也影響到世俗建築，在此時期的一些世俗性建築也呈現出高聳如堡壘般的巨大體量，一些建築中還出現了依照教堂尖塔樣式建造的對稱式塔門形式，但教堂中的高尖塔在世俗建築中卻變為一種高大的三角山牆形式，這也是世俗哥德風格建築的一大特點。

灰泥裝飾的立面　　　　　　>>

原本平凡無奇的建築，由於在立面中使用了石膏或灰泥的裝飾（Pargeting）而變得瑰麗起來。窗下及窗間的圖案是在石膏或灰泥處理過的牆面上經過浮雕或彩繪得來的，這種裝飾的做法在都鐸時期的建築中非常普遍，主要用來裝飾建築的外立面。圖示立面來自16世紀英國牛津大學主教國王宮殿（Bishop King's Palace, Oxford 16th cent.）。

橡果裝飾

　　四片葉子形成中心對稱的圖形，並在其中點綴圓錐形的橡果小型裝飾（Acorn），雖然在細部也有圖案上的變化，但總體追求的是一種對稱、均衡的構圖方式。

曼多拉菱形光環

　　這種橢圓形的光環（Vesica piscis）通常環繞在重要或神聖的人物周圍，可以採用雕刻或彩繪的表現形式，與人物成立體與平面、或色彩上的對比，同時也是一種界定雕刻面積的有效手段。

都鐸式玫瑰

　　都鐸式玫瑰（Tudor rose）由三層花瓣組成，每層都有五個花瓣，這種形式的玫瑰圖案是都鐸王朝所特有的標誌性圖案之一，其表現方式比較傳統，雕刻手法的寫實性很強。

支柱頭裝飾

　　在窗戶、屋頂或欄杆處設置的柱頭通常有一個尖頂頭裝飾（Stanchion），尖頂頭通常都採用對稱的均衡圖案裝飾，可以是平面圖案，也可以是立體圖案。

都鐸式三葉花飾

這是成熟的英國哥德式風格，也就是垂直式哥德風格的代名詞，因主要產生並流行於都鐸王朝（Tudor）時期而得名。都鐸式三葉花飾（Tudor flower）充滿了一種向上的昂揚氣質，此種花飾還經常被用在十字架或尖頂上。

齒形線腳

這是一種較具有立體感的線腳圖案，又被稱為犬齒飾線腳（Tooth ornaments），通常都是四葉相交的形式，葉子的形態可以有諸多變化，但其花紋多用較深的雕刻手法表現，有些中心突起較高的四葉飾還以透雕的手法表現。

挑檐

這是一種華麗的雙層花邊挑檐形式。一般建築中只使用底層的挑檐形式，而上部裝飾性線腳的加入則使得整個建築檐部產生了更多的變化。這種設置在牆面上的突拱（Corbel table）只是雕刻出拱券的樣子，並不是真正的拱形結構。圖示來自 1260 年英國索爾茲伯里大教堂（Salisbury Cathedral c. 1260）。

哥德式線腳

這是一種連續的橢圓形裝飾板，上面還雕刻著代表宗教信仰的人物、動物等形象，又被稱為大獎章式花邊（Medallion molding）。這種形式的線腳也是一種模式性的線腳，中心圖案除橢圓形外還可以是方形、圓形等，而雕刻的裝飾物則還可以雕刻成某種標誌物的形式，可以設置在建築的中心位置。

菱形回紋飾

通過深深的雕刻將菱形（Lozenge Fret）顯露出來，其形態已經近似於圓雕，尤其是菱形上部三角面的處理更加強了這種立體的效果。

哥德式的石拱肩

用各種花飾鋪滿拱肩（Spandrel）的做法會使整個拱門顯得更加華貴。在英國的垂直式哥德時代，尤其注重對拱肩的裝飾，拱肩可以直接雕刻而成，也可以將預製的嵌板鑲嵌在拱肩上，拱券與拱肩圖案由此產生凹凸、陰影或圖案對比的效果。圖示石拱肩來自肯特地區的石教堂中（Stone Church, Kent）。

哥德式建築中的垂飾

垂飾（Pendants）大多都在較高的位置上，但對垂飾的雕刻裝飾仍然十分細緻，尤其是垂飾最底部的面，因為這部分也是人們抬頭時能看見的裝飾。

梁托

底部梁托比較細緻的雕刻裝飾與上部粗糙的材質產生對比，而梁托簡潔的造型又與建築本身這種粗獷的風格相協調，是一種簡單而樸素的搭配方法。圖示梁托來自柯克斯托修道院（Kirkstall Abbey c. 1150）。

雙石牆上支架

這種中部透空的支架是由上下兩塊石材雕刻而成的，這種雙結構承重的形式既增加了支架的堅固程度，又擴大了裝飾面積，因此可以雕刻較為複雜的圖案，而雕刻人頭部的形式則更具立體感。

單石牆上支架

這種設置在牆面上的支架（Bracket），是由預先砌築在牆上的一塊凸出的石塊雕刻而成的，一般上部都處理成平面的形式，而底部則可以雕刻成各種圖案裝飾。

眾靈教堂頂花飾

哥德式教堂中的陳設也同哥德式建築風格一樣，都具有昂揚向上的精神。在教堂中的長椅、隔板、欄杆等終端處，都要設置此類的尖頂飾（Poppyhead/Poppy），雕刻著具有宗教意義的形象。圖示頂花飾來自 1450 年英國牛津眾靈教堂（All Souls Chapel, Oxford c. 1450）。

基督教堂頂花飾

頂花飾都雕刻在教堂內各種家具與設施的頂部，大多為木質，本身重量較輕。木質頂飾雕刻的圖案相對石質要大一些，但因為視點較低，因此四面都要雕刻圖案。圖示頂花飾來自英國 1400 年牛津基督教堂（Christ Church, Oxford c. 1400）。

哥德式的柱礎

柱礎分段式的雕刻手法將整個柱礎自然分為三大部分，而其雕刻的紋樣也遵循了古老的裝飾法則，裝飾圖案最底部最簡潔，向上則逐漸變得複雜起來。柱礎中部還採用了小拱券緊密排列的形式，細長的拱券與壁龕一樣向內凹進的設置增強了柱礎的垂直感。圖示柱礎來自 1503 － 1519 年修建的英國西敏市亨利七世小教堂（Henry VII's Chapel, Westminster）。

牆上凸出的支架裝飾

支架（Bracket）可以作為承重結構設置，也可以作為裝飾圖案設置，有時為了增加牆面的變化，也設置一些類似支架的裝飾物。圖示支架上部採用了變形的三葉飾圖案，還雕刻了獨特的肋拱形象，而支架底部則設置了標誌性圖案。

支持上部建築構件的支架裝飾 >>

由於支架（Bracket）上部要承托一定的重量，因此這部分的裝飾不宜選用那些纖細或深刻的圖形，以盡量少地破壞主要結構體為第一要求，因此這部分大多不做任何裝飾，而底部的托架則可以做適當的裝飾。

枕梁花朵形梁托 >>

教堂頂部的帆拱結束於牆面的中上部，帆拱的盡端採用錐形的花朵圖案作為結束，這種設計使得底部的人們能看到完整的花朵圖案。圖示梁托來自英國牛津基督教堂（Christ Church, Oxford 1640）。

人物頭像石雕裝飾 >>

在西方的教堂或宮殿建築中，將以往或現任國王、主教的形象雕刻在建築上也是一種傳統的做法，帶有紀念和崇拜的雙重意義。

支架作用的石雕裝飾 >>

牆上的支架通常設置在一些比較重的結構底部，主要是用來承托出挑的這部分懸掛物的重量，是一種加固性的建築結構。

枕梁象鼻形梁托 >>

這是一種類似於象鼻的梁托形式，其特別之處在於梁托與牆面上連續的折線裝飾線腳。梁托上的線腳與牆面相連接，並且在接口處沒有中斷，使牆面上的線腳既增加了變化，還產生出一種立體感。圖示梁托來自英國薩塞克斯布羅德沃特教堂（Broadwater, Sussex c. 1250）。

哥德式枕梁梁托 >>

下垂的梁托（Corbel）被雕刻成一個近似於科林斯式柱頭的形式，中心還雕刻了逼真的赤裸人像裝飾，人像使用了高浮雕的方法雕刻而成，近乎於圓雕，有一種呼之欲出的動勢。

地下室柱頭 >>

柱頭為一正方體，但在底部已經出現了收縮的變化，柱頭上的花飾猶如半個輪式玫瑰窗。此後的柱頭在平面上更加多樣，除了方柱、圓柱以外還出現了鑽石形平面的柱頭。柱頭上的線腳雕刻加深、加粗，使得柱子呈現出硬朗而雄偉的風格特點。圖示柱頭來自英國坎特伯里大教堂（Canterbury Cathedral）。

長尾猴垂柱裝飾 >>

這種垂柱底部的形象來自美洲的一種小型長尾猴（Marmoset）。自 13 世紀開始，這種長尾猴的形象就被用在建築裝飾中，通常都會被加工成非常怪異的形象來表現。

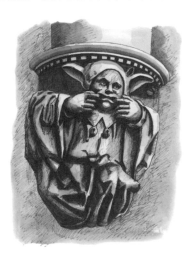

噴泉式洗禮盆

這種噴泉樣式的洗禮盆（Lavabo）由底部多邊形的池子與上部尖塔及半圓形水池組成，圍繞半圓形水池和高塔都設置了怪物頭的噴水口。這種噴泉在歐洲各個國家中都很常見，最早是為了給城市中的居民提供生活用水的，後來則變成小廣場中必不可少的一道景觀。圖示洗禮盆來自沃姆根修道院（Abbey of Valmagne）。

教堂的洗手盆

牆面上開壁龕與底部設置洗手臺（Lavatory）相結合的形式，這種設施通常出現在古老的教堂建築中，洗手盆的樣式也隨著時代建築風格的改變而改變。

裝飾風格晚期的洗禮盆

裝飾風格講究繁多的裝飾元素和複雜的表現手法，但發展到晚期也已經有了一些改變。這個洗禮盆的裝飾已經開始注意繁簡搭配，並有意識地突出表現重點，其裝飾的三段式構圖也遵循了古典的形式。圖示為1360 年裝飾風格晚期的洗禮盆（Font, Late Decorated style c. 1360）。

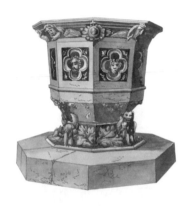

垂直風格的洗禮盆

英國哥德時期垂直風格（Perpendicular style）不管是洗禮盤四角的支柱還是盆體層疊的線腳，都著重於線條的雕刻。由於洗禮盆的主要裝飾都集中於上半部，所以底部就以豐富的曲線和深淺的平面來增加變化。

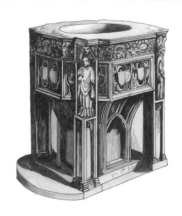

井亭

　　井亭主要由井口四周的井欄板（Well curb）與上部的拱頂組成，是為了保護井水設置的建築。欄板上樸拙的枝蔓圖案與拱頂華麗的裝飾形成對比，更烘托了拱頂熱鬧的氣氛。井亭除了造型奇特的拱頂以外，還設置了眾多的小尖塔，其裝飾目的明確。

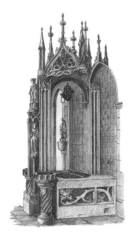

英國哥德式柱頭

　　這是一種間隔設置的束柱形式，也是英國哥德垂直風格墩柱的代表形制。墩柱的每面只設一根壁柱，但每根壁柱都採用同樣的花飾，此時的花飾雕刻風格比較寫實，各種花葉飾的柱帽頭和浮雕裝飾非常普遍。圖示柱頭（Capital）來自英國多爾塞特的派德通地區（Piddleton Dorset 1505）。

英國垂直式柱頭

　　墩柱的四個角都做成壁柱的形式，並通過不同的形態與裝飾圖案相區別。怪異的人面與植物圖案相搭配，在墩柱與拱梁之間形成一條雕刻帶，兩種圖案都採用了較淺的雕刻手法，而且占整體柱子的面積不大，在裝飾的同時沒有削弱柱子的垂直感。

柱頭

　　早年英國建築中大型的墩柱都採用分柱頭的方式，到了哥德式後期的垂直式時期，墩柱柱頭的裝飾則變為連通又統一的形式。柱帽頭的裝飾面積變大，最常用的還是有枝蔓連接的各種植物圖案，但此時的植物也向著抽象化風格發展。圖示柱頭來自多爾塞特阿朴維（Upwaey, Dorset c. 1500）。

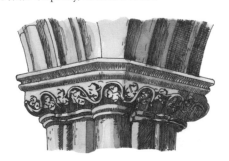

CHAPTER SEVEN ｜第七章｜

文藝復興建築

文藝復興風格的出現 〉〉

　　在經歷了中世紀狂熱的宗教建築時期以後，建築史上另一個偉大的時期——文藝復興（Renaissance）時期到來了。發源於義大利的文藝復興運動宣揚理性和人性的思想，並發展成為影響到文學、繪畫、音樂以及建築等廣泛藝術領域的一次革新運動。雖然文藝復興運動打著復興古希臘和古羅馬文明的旗幟，但就其本質來說，它是新興的資產階級進行的資本主義革命運動。建築領域所迎來的這場文藝復興運動，無論從時間、影響範圍還是影響程度上來說都是前所未有的，而且與以往建築運動不同的是，建築界在文藝復興運動期間雖然也建造了大量宏偉的教堂建築，但更大規模的建築活動則集中在各種宅邸和公共建築上，同時在這一時期也湧現出了眾多優秀的建築設計家，他們對以往建築做了系統而詳細的歸納和總結，還創立了很多新的規則，這些對後世和現代建築都具有重要的借鑑意義、影響也最為深遠。

繞枝飾 〉〉

　　這是一種半圓形卷鬚環繞中心柱形成的繞枝線腳（Twisted stem molding）和裝飾花邊，也是諾曼式建築中最常用的一種裝飾花邊。在文藝復興時期，不僅僅是古希臘和古羅馬時期的建築風格，以往流行過的一些建築風格的細部在此時期也都不同程度地出現在建築上。

文藝復興時期圓窗 〉〉

　　圓窗作為一種形式活潑的窗形，也在此時期被廣泛應用於建築當中。此時的圓窗無論窗櫺還是窗框的裝飾都相對簡單，這種簡潔的裝飾風格也是文藝復興時期裝飾的一大特點。

轉角梁托 〉〉

　　位於轉角處的梁托（Angle corbel）可以利用巧妙的圖案削弱拐角處的生硬感。相同的葉形裝飾與出挑的渦旋，因為處於不同平面而顯得更富有立體感，而相同又對稱的圖案設置又使整個梁托具有很強的整體性。

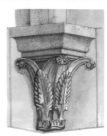

穹頂繪畫

穹頂採用了集中式的裝飾圖案，相同的區隔線腳圍繞中心，呈發散狀將整個穹頂分為大小格子相間的不同區域，並分別設置了宗教題材的畫面。圖示位於羅馬的聖瑪麗亞人民教堂內穹頂裝飾圖案，由文藝復興時期著名畫家兼建築師拉斐爾繪製，並採用鑲嵌方式完成。

文藝復興時期，繪畫成為建築中不可缺少的組成部分，雖然仍舊以宗教題材為主，但此時的繪畫已經出現了現實精神的傾向，穹頂本身劃分整齊的各個繪畫區域，就是當時嚴謹而理性精神的反映。

樓梯底部的端柱

樓梯底部的端柱（Starting newel）既起著支撐欄杆的作用，同時也是樓梯端頭重要的裝飾物。為了使其具有一定的堅固性，端柱通常只做一些浮雕裝飾，或者在不破壞其主體結構的情況下將柱身外輪廓雕刻成曲面形式。

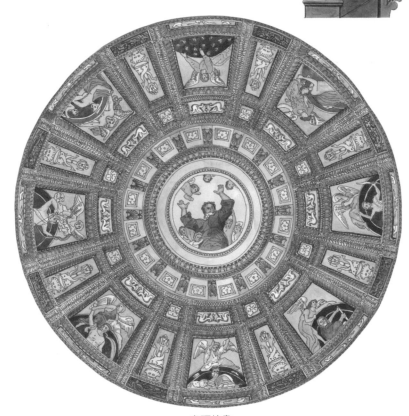

穹頂繪畫

古典建築立面範例 　　>>

　　文藝復興時期，古老的建築元素又被重新使用，圖示為幾種典型的古典元素裝飾立面形式。建築底部大門多採用拱門，可以是只在中間開設一座大門，也可以在大門兩邊再對稱開設兩座小門，或採用連續拱券門的形式。建築上部也多用拱券裝飾，而且無論是拱券還是柱式都變化多樣，可以採用從底部一直貫穿到頂部的巨柱式，也可以在各層採用單獨的柱式。

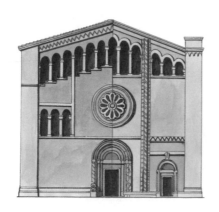

文藝復興時期的大門 　　>>

　　文藝復興建築雖然強調對古典建築風格的復興，但畢竟在建築思想和建造技術等方面都有了很多新的發展，反映在實際的建造上，就是新建築形象的出現。此時的柱子更加多樣，不再拘泥於固定的樣式，而大量雕塑作品的出現也使建築的藝術性與觀賞性大大增強。

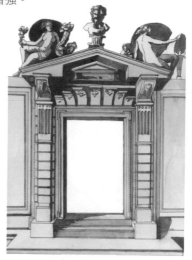

納維爾祭壇 　　>>

　　文藝復興早期興建了很多家族性或城市性的紀念碑（Monument），這些紀念碑或設在教堂中，或建有專門的禮拜堂供奉，或者就建在露天的廣場上。紀念碑的樣式與當時的建築風格、樣式也有著內在緊密聯繫，這座紀念碑從簡到繁的圖案設置與對稱的構圖，都表現出文藝復興時期所倡導的理性思想。圖示為納維爾祭壇來自東哈姆教堂（Neville Monument, East Ham Church）。

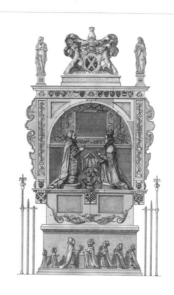

法蘭茲一世住宅柱頭 　　>>

　　柱頭採用了建築頂部的飛簷形式，並且底部由裸體女神與植物組合的怪異彩圖案裝飾，只有柱頭底部寫真的莨苕葉飾仍舊保持著古樸的樣式。這也是文藝復興時期建築上的一大特點，所有結構部件都被賦予新的形象，建築立面開始成為室內裝飾的樣式，而室內裝飾的一些做法也在建築外立面中出現。

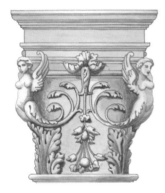

窗子 　　>>

　　15世紀末到16世紀初期時流行的窗形，由底部加高的基座與欄杆和上部的柱子、三角形山花組成。雖然窗子中包含的形狀很多，但通過有條理的安排和協調的比例，使得整個立面顯得很規整，裝飾風格活潑而有節制。這種比較嚴肅的裝飾風格，也是當時人們熱衷於古典建築的表現。

聖約翰拉特蘭教堂 　　>>

　　拉特蘭教堂位於羅馬城中，平面呈拉丁十字形，與拉特蘭宮相接。教堂正立面使用了成對的通層巨柱裝飾，中心大門為圓形柱式，而兩邊則轉變為方形柱式。建築頂部對應柱子設置人物雕像，並通過基座的變化，形成在中心雕像統領下主次分明的雕塑群。拉特蘭教堂中還樹立著遠從古埃及阿蒙神廟前運來的巨大方尖碑，這塊方尖碑也是古羅馬最大、最古老的一塊方尖碑。

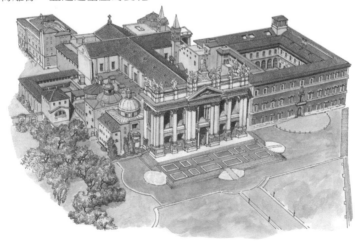

彩色拉毛粉飾

這是一種仿雕刻的裝飾方法，但經彩色拉毛粉飾（Sgraffito）的牆面帶有鮮豔的色彩，這是因為在雕刻之前要對牆面進行一定的處理。首先要在牆面上覆蓋一層石膏或瓷釉，並在其上覆蓋顏色，然後再在顏色層上再覆蓋一層相同材料的牆面，最後在這層牆面上做雕刻，使這裡露出底層的顏色，形成表現凹凸不平又充滿顏色變化的立面效果。

文藝復興風格對建築的影響

文藝復興建築以古希臘和古羅馬時期形成的柱式為主要的構圖要素，還將人體比例用於建築當中，以和諧的比例關係、理性的構圖來達到人文主義所宣揚的觀念。世俗性建築被大量建造起來，除了私人的府邸以外，為公眾服務的廣場及其附屬建築發展迅速。隨著世俗建築的增加，人們開始重視對市鎮的規劃，稟承眾多建築大師的思想，對市鎮的規劃也同建築一樣追求理性和莊重，同時注重反映建築師們的不同風格。在建築立面造型、建築群布置方法以及裝飾等方面都取得了突出的成就，這些又反過來影響到教堂建築，這是此時期一個特別的現象。由於結構的成熟、以及雄厚的資金支持和宗教要求等多方面的原因，此時的教堂建築開始追求超大規模和誇張的裝飾，有失真實感。

聖瑪麗亞教堂

小教堂不僅有一個拜占庭式的半圓形山牆面，還採用了古老的筒拱頂形式。教堂外立面由彩色大理石板鑲嵌裝飾，並設有方形壁柱，半圓形山牆上更是設置了六個不同花式窗櫺的圓窗。這所小教堂集中了多個時期的建築特色，並以其可愛的造型與其中珍藏的大量珍貴裝飾物而聞名。聖瑪麗亞教堂是15世紀末義大利文藝復興時期威尼斯地區的代表性建築（Santa Maria dei Miracoli, Venice 1481–1489），還被暱稱為「威尼斯的首飾盒」。

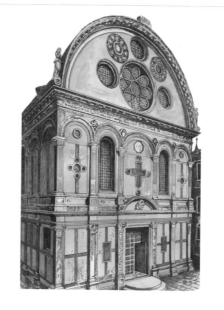

壁柱柱頭

　　義大利文藝復興時期的柱式雖然也遵循古典柱式的比例關係，但無論柱身還是柱頭都開始出現繁複又精細的雕刻裝飾，而且裝飾圖案的來源與風格更加廣泛多樣，各種渦旋、圓雕飾、人物最為多見，還出現了阿拉伯等地的東方風格圖案。

中楣裝飾

　　古典的莨苕葉與忍冬草都是古老的裝飾母題，文藝復興早期這些裝飾圖案被雕刻得極寫實，但後期則陷入過分遵從古典模式的怪圈中。直到文藝復興後期，雕刻圖案才向著輕盈與靈動的新風格發展，並開始注意運用不同的雕刻手法使連續的圖案產生光影變化。圖示為義大利文藝復興時期建直中楣（Italian Renaissance frieze）。

1586 年在羅馬聖彼得廣場豎立方尖碑

　　時代的發展抹不去人們對於古老建築的熱愛，這種在廣場前樹立古埃及式方尖碑的形式甚至已經成為當時的一大傳統。有許多方尖碑都是直接從古埃及神廟中運來的。由於方尖碑體積巨大，所以人們不得不分段豎立，同時還要建坡以運輸各段碑體。為了固定並保證碑體與地面垂直，還要圍繞碑體一周設置牽引力，並保證各方位的受力一致，這項工作當時都是由人工或畜力來完成的。

聖彼得廣場豎立方尖碑的工程由當時的建築師方丹納主持（Domenico Fontana）。吊裝方尖碑使用的最關鍵的機械是一種簡易的起重機，由地面上的絞磨轉動起重機中央的一根軸，軸與可轉動的推臂相連接，起重機高處操作臺上被推動起的轆轤，並帶動一個滑輪組吊起大塊的石頭。豎立方尖碑工程的完工不僅標誌著建築機械的進步，也說明人們進行大規模工程的規劃與組織能力的提高。

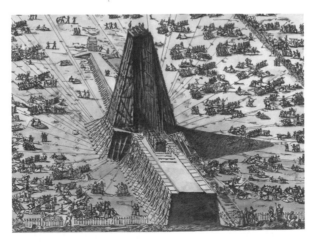

烏爾比諾公爵府壁畫（理想城） >>

文藝復興時期，不僅古羅馬時期維特魯威的著作廣為流傳，當時許多建築師的著作也很流行。以阿爾伯蒂為代表的一批建築師，對建築中的長方形、正方形、圓形等形狀以數學原理進行分析，並規定了各種形狀單獨或組合的理想比例關係。這些比例關係與音樂和自然有著密切的關係，而且被認為是建造嚴謹而優美的新型建築以及城市所必須遵守的，甚至還擬定了各式各樣的理想城市與街道面貌。圖示理想城壁畫來自烏爾比諾公爵府，這座府邸本身就是這樣的一座代表性建築。

1 建築

此時期建築美被歸結為比例和幾何形體的良例關係，小到建築中的每個房間長寬比例都從於這種關係。而古典建築面貌也被認為是美的，因此幾乎拋棄了一切修飾元素，以展築本身的優美比例為第一要務。因此，理想的建築就出現了統一單調的面貌，由這種建成的城市也不免缺乏變化，稍顯單調。或許因為這個原因，理想城的建築模式只在小範部分實現，而沒有得到大規模的推廣。

3 建築的形體

受阿爾伯蒂及一批建築著作的影響，此時開始了對方形、圓形和各種立體的造型比例的研究，建築多採用規則且比例均衡的形式，同時注重建築組群間各種建築相互的影響和對比關係。這幅壁畫所在的公爵府，就是一座按照這種建制修建的，帶有寬大庭院的府邸。

2　柱式

古典柱式再次因為其精確而優雅的比例關係而
成為建築中不可缺少的裝飾品。同時，柱式的
應用與變化也是衡量一座建築是否取得了理想
比例的標準。古典柱式中以人體比例為基準的
比例關係重新獲得人們的認可，這種被認為是
最協調的比例關係還被應用於建築整體比例關
係、街道的建築規劃、甚至城市的建築規劃上，
而且已經在某些小城鎮變為現實。

4　街道

規劃整齊的建築形成網狀的城市布局，一
些公共的學校、市場之類的公共建築位於
城市中心，各條主要街道都通向此處。整
齊劃一的網格狀街道既是由整齊的建築決
定的，同時也是和諧的城市建築比例中的
組成部分。

扶手　　　　　　　　　　　　>>

　　扶手（Knob）通常設置在樓梯、欄板、陽臺等處，是一個兼具實用與裝飾性的凸起物。圖示扶手頂部是一個飽滿的松子形，而扶手下部則採用透雕的形式。

佛羅倫斯大教堂穹頂　　　　　　>>

　　佛羅倫斯大教堂的頂部平面為八邊形，為了減小側推力，穹頂採用了尖拱形式。而為了盡可能地減輕穹頂重量，穹頂被設計為中空的雙層穹頂形式。在八邊形上每個角的主拱肋暴露在外，而每個面中部的 2 根次拱肋則被隱藏在雙層穹面之內，主次肋券集中於頂部一個八邊形的環，並都由大理石砌築完成。最後在收束環上砌築採光亭。在穹頂底部內側的磚塊與石塊之間設有榫卯和插銷，還另設鐵鏈和木箍，所有這些結構都削弱穹頂的側推力。

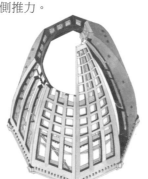

義大利文藝復興初期建築及建築師　　>>

　　義大利是文藝復興建築的發源地，也以其建築最具有這一風格的代表性，義大利的文藝復興建築以羅馬、佛羅倫斯和威尼斯等地為中心，一般認為佛羅倫斯大教堂主穹頂（The Dome of St. Maria del Fiore）的建成標誌著文藝復興運動的開始，早期義大利的文藝復興建築也以大穹頂的設計者——布魯內萊斯基（Fillippo Brunelleschi）以及阿爾伯蒂（Leone Battista Alberti）等一批優秀的設計家的建築作品為代表。

馬拉泰斯塔教堂　　　　　　　　>>

　　這座教堂是阿爾伯蒂早期為里米尼地區的一位獨裁者設計的紀念碑式的教堂建築，為了使這座莊嚴而有紀念性的建築同時達到炫耀功績的效果，阿爾伯蒂使用了凱旋門式的建築立面形式。他參考了古羅馬時期的君士坦丁凱旋門，也參照了里米尼本地的奧古斯都凱旋門樣式，才有了馬拉泰斯塔教堂（Tempio Malatestiano）現在的拱門式立面，但在拱門以裡，阿爾伯蒂也加入了極富表現力的三角形山花裝飾。

帕齊禮拜堂

位於義大利佛羅倫斯的帕齊禮拜堂（Pazzi Chapel）由早期文藝復興建築師布魯內萊斯基設計，其形制借鑒了一些拜占庭建築的風格特點。禮拜堂為長方形的大廳，其頂部由一個大穹頂和兩段筒拱支撐，中央穹頂直徑達10.9 米。建築前後各有一個小穹頂，前部穹頂柱廊相搭配，後部穹頂下則為聖壇。禮拜堂內部裝飾素雅而輕快，主要由白牆和深色的壁柱、拱券構成，但柱廊裝飾異常華麗。

祭壇透視

文藝復興早期，曾經流行過凱旋門式的建築立面，這股建築風潮影響頗廣，圖示墳墓中的祭壇就採用了凱旋門的建築樣式。整個祭壇上下以及左右都採用三段式構圖，底部是雕刻著銘文的基座，上部則以雕像為主，中段以拱券和雕像為主。在三個拱券中，中心拱券被誇大，並設置主要的人物雕像。

祭壇立面

通過立面可以清楚地看到整個祭壇的結構。底部基座與上部拱券相對應，也橫向分為三個大部分，兩邊以嵌板的方式對稱地雕刻圖案，中部則刻滿了紀念性文字。基座與上部拱券之間設置了一條過渡性的雕刻帶，以傳統的渦旋葉飾和花環裝飾。祭壇上部則通過加大中部的建築高度來突出其中心地位，使墓主雕像與聖母子和最上部的神像處於同一軸心上，並通過兩側的雕塑突出其主體地位。

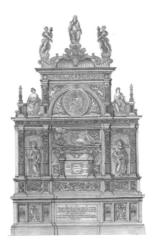

佛羅倫斯主教堂 ⟫

　　佛羅倫斯主教堂是中世紀基督教國家中建造的最大教堂建築之一，其穹頂由布魯內萊斯基設計完成，穹頂底部直徑達 42 米。佛羅倫斯主教堂早從 1296 年就開始建造，當巨大的穹頂與最後的修建工程結束時，已經是 140 年後的 1434 了。這座教堂不僅體現了新的設計、建造和技術成就，也標誌著義大利文藝復興建築史的開始。

義大利文藝復興中期建築及 ⟫建築師

　　中期義大利文藝復興時期，以布拉曼特（Donato Bramante）及他設計的位於羅馬蒙托里奧聖彼得修道院中的坦比哀多（Tempietto in St. Pietro in Montorio）及羅馬著名的聖彼得大教堂（St. Peter）為代表，這兩座建築都被當作典範，被後世建築師大量模仿，除布拉曼特以外，此時期著名的建築師還有小桑加羅（Antonio da San Gallo, the younger）、塞利奧（Sebastiano Serlio）等，他們設計的建築和推出的總結性建築著作都有著相當大的影響力。

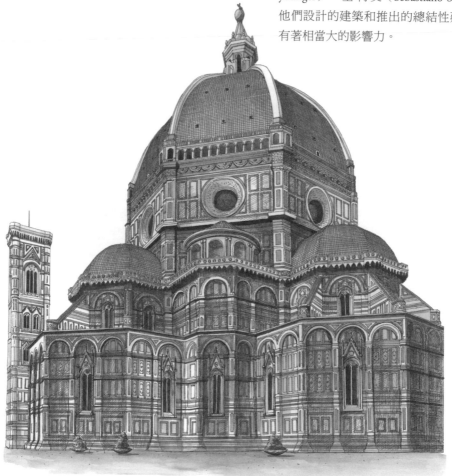

佛羅倫斯主教堂

拉斐爾宮

　　布拉曼特於 1512 年設計的拉斐爾宮是一座二層建築，建築立面按照古羅馬的建築規則設計，主要房間設在二層，而底部使用粗面石牆和拱門結構，主要用於出租商店。但與古羅馬建築不同的是，這座建築二層使用了成對的多立克式柱。這種在當時既古老又現代的建築形象也被許多建築師所使用，尤其這種建築在威經斯地區最為多見。圖示為布拉曼特設計的現已不存在的拉斐爾宮（Raphael）。

拉德克里夫圖書館

　　布拉曼特設計的坦比哀多（Tempietto）建成後，即成為完美的建築範例，各地都爭相模仿其柱廊圍繞圓形平面並以穹頂為核心的建築形式。圖示為吉布斯（James Gibbs）在牛津設計建造的拉德克里夫圖書館（Radcliffe Library），這座建築使用了成對的柱式，並設計了一個較高的墩座，墩座牆上還環繞了一圈間隔設置山花的拱券。作為一座圖書館來說，此種建築形象未免過於繁縟。

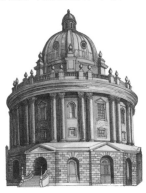

陵墓建築

　　這座建築的外部形制也模仿布拉曼特的坦比哀多，只是為了突出墳墓肅穆的風格而將柱子加多，也奠定了如堡壘般森嚴的建築基調。壓低的穹頂下是一個祭祀空間，而在高高的底座下，則是穹頂結構的地下墓室。霍克斯摩爾（Hawksmoor）陵墓是一座大型的家族墳墓，位於霍華德堡（Castle Howard）。

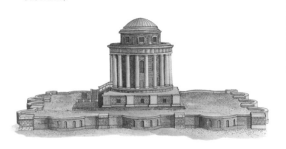

文藝復興的圖書館立面

　　這座兩層的建築也採用三段式立面，但最為特別的是大小柱相結合的柱式。底層簡潔的多立克柱式與頂層優雅的愛奧尼克柱式，都被分為支撐拱的小柱與支撐橫梁的大柱形式。這種處理手法使得整個立面形成以大柱為主體、以小柱為裝飾的結構，這些是柱式應用的重要創造，但使用範圍較小。圖示為義大利威尼斯聖馬可的老圖書館（Old Library of St. Mark, Venice, Italy）。

倫敦薩默塞特宮立面

　　薩默塞特宮（Somerset House）位於英國倫敦，威廉・錢伯斯爵士設計的這座住宅在很大程度上模仿了布拉曼特對於建築立面的處理方式，底部使用粗面石砌牆面，而上兩層則使用了通層的巨柱裝飾。薩默塞特宮立面極為規整，各種門窗設置的位置、裝飾元素的設置都恰到好處，但也不可避免會給人單調之感。

聖彼得大教堂立面

　　位於羅馬的聖彼得大教堂的建造過程極其曲折，早在 16 世紀初，布拉曼特的設計方案就被選中，但因為種種原因而沒能完全實施，此後拉斐爾、帕魯齊、小桑加羅、米開朗基羅、維尼奧拉等諸多文藝復興時期著名的建築師分別領導過大教堂的建築工作，最後由巴洛克風格建築師貝爾尼尼完成了大教堂最後的柱廊與室內裝飾工作，而此時距布拉曼特的方案被確立已經有一百多年的時間了。米開朗基羅對於大教堂的建設功不可沒，他不僅恢復了布拉曼特的希臘十字形平面形式，還設計了直徑達 41.9 米的中央大穹頂，外部加上採光塔上十字架尖端，大穹頂高達 137.8 米，成為羅馬城中的最高點。聖彼得大穹頂也分為內外兩層，整個穹頂結構只有肋架採用石料，其他部分則都用磚砌築，最後在大穹頂外包砌一層大理石裝飾。由於很好地解決了側推力，大穹頂的外廊變為飽滿的球面體，底部鼓座上還有雙柱裝飾的一圈開窗。

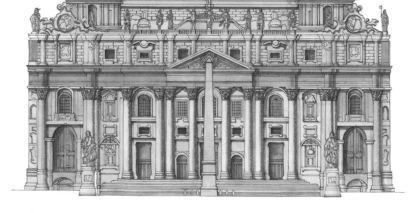

義大利文藝復興晚期建築及 >>
建築師

　　義大利文藝復興晚期以維尼奧拉
（Giacomo Barozzi da Vignola）和帕拉第奧
（Andrea Palladio）兩人為代表，他們都在對
古代建築深入的研究基礎上提出了自己對於
復興建築式樣的理解。維尼奧拉和帕拉第奧
的建築著作，不僅系統總結了古羅馬的重要
建築，規範了柱式，還收錄了自己對於建築
的理解構想圖以及部分建築作品。尤其是帕
拉第奧，他是文藝復興時期最有影響力的一
位建築大師，雖然他設計的建築大都是一些
小型的私人別墅和教堂，而且多集中在維琴
察（Vicenza）附近地區，但他自創的建築立
面及柱式卻成為新的帕拉第奧母題（Palladian
Motif），，被以後的建築師廣泛使用，形成
了新的帕拉第奧建築風格。

泰埃娜（Tiene）宮殿的 >>
局部立面

　　這是文藝復興時期一座粗石牆面裝飾
的建築立面，粗糙的石牆面與立面上光滑柱
身的壁柱、雕刻精美的雕塑與最上層的大理
石貼面形成鮮明的對比。而活潑的磚石塊砌
築形式與變化的窗楣又為立面增加豐富的變
化。圖示建築立面來自 1556 年義大利維琴察
地區（Vicenza, Italy）。

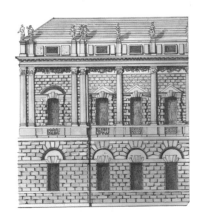

建築五書上描述的文藝復興時期的壁爐 >>

　　文藝復興風格不僅導致建築樣式的變
化，也深深影響到室內家具及裝飾上。壁爐
在室內兼有實用與裝飾雙重功能，此時期的
壁爐也開始仿照建築立面進行裝飾，或引入
莨苕葉等古典圖案裝飾，橢圓形、兩邊的渦
旋圖案、貝殼飾等也寓示著文藝復興風格向
巴洛克風格的轉變。

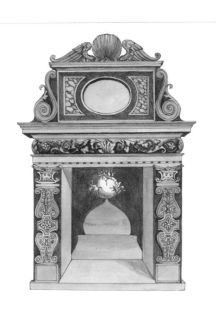

文藝復興時期五柱式　>>

　　這是文藝復興晚期義大利建築師維尼奧拉（Vignola）總結的柱式及比例關係，從左到右依次為塔司干柱式、多立克柱式、愛奧尼克柱式、科林斯柱式和混合柱式。五種柱式及其比例關係發表在他的著作《五種柱式規範》一書中。維尼奧拉與帕拉第奧一樣，熱衷於對古典柱式的研究，二人是歐洲古典建築學院派的代表人物。但在實際的建築實踐中，維尼奧拉也與帕拉第奧一樣，其設計非常靈活，並不拘泥於柱式，而且維尼奧拉設計的建築風格極為多變，一些作品風格更是介於文藝復興風格與巴洛克風格之間。

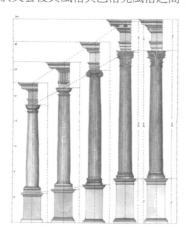

埃及廳　>>

　　圖示為帕拉第奧按照維特魯威書中的描述重建的埃及廳（Egyptian Hall）。依照有關書籍的記載複製或描繪古典建築的復原圖，甚至在自己設計的建築中不同程度地重現古老的建築形象。圖示埃及廳上下兩層通過柱式的大小強化了上小下大的結構，使建築顯得更加穩固。

帕拉第奧立面　>>

　　這是一種三段式的建築立面結構，而且整個立面都遵循了從簡到繁的古老建築規則。建築底層主要採用粗石牆面和典雅的愛奧尼克方壁柱，並開設簡單的拱形門窗。建築第二層則採用華麗的科林斯方壁柱，雖然開設統一的長方形窗，但窗上有變化的山花和人像雕刻裝飾。建築第三層所占的比例較小，但設置了圓雕的雕塑裝飾。這種帕拉第奧建築立面（Palladian facade c. 1570）也是文藝復興時期最常見的立面形式之一。

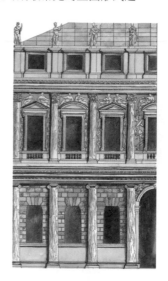

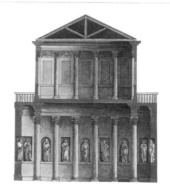

帕拉第奧式建築立面 >>

　　帕拉第奧在這座建築中更大膽地使用柱式，底部敞廊與上部陽臺使用承重柱，就是立面上的壁柱也使用了更為突出的二分之一柱式。從柱式的運用上來說，帕拉第奧更大程度地接近於古羅馬的建築模式，也對古羅馬建築模式進行了更多的改造。圖示建築為帕拉第奧在維琴察設計的奇耶里卡提宮（Palazzo Chiericati）。

義大利威尼斯圖書館 >>

　　相同的大小柱組合形式更多地被用在圖書館、會議廳等大型的公共建築上，這座圖書館也採用了一個帕拉第奧母題的立面。但不同的是，在最外部留有開放的拱廊，而且在建築第二層與頂部雕塑之間設置了一條華麗的雕刻帶裝飾。雖然圖書館只有二層，但高大的柱子與頂部的雕塑都使其顯得更為高大，毫不遜色於旁邊的三層建築。

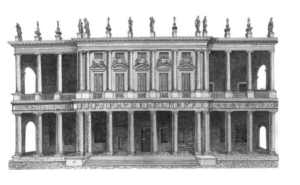

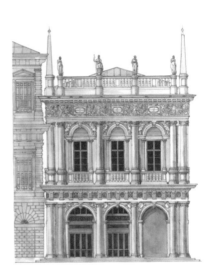

米開朗基羅及其建築活動 >>

　　除了以上提及的著名建築家以外，文藝復興時期還出現了一位特別的建築師，這就是米開朗基羅（Michelangelo Buonarroti）。這位偉大的雕塑家於晚年投入到建築活動中來，他以雕塑藝術家特有的態度來對待建築，開創了新穎和富於裝飾性的手法主義（Mannerism）風格，將雕塑和建築融為一體，由他首創的將建築外立面形象用於室內的裝飾方法，後來也成為一種流行的做法。

宮殿立面

　　圖示宮殿由米開朗基羅設計。位於羅馬卡比托利歐（Capitol）山上的廣場平面由米開朗基羅設計，而這座宮殿更是一座手法主義風格的代表建築。在這座建築的立面中，巨大的科林斯壁柱貫穿兩層，同時使用成對的愛奧尼克柱作為第二柱式。中部斷裂的三角形山花與兩邊對稱的半圓形山花，顯示出文藝復興時期理性的對稱性構圖，但通層的巨柱和兩種柱式奇特的結合形式，卻是米開朗基羅的創新之舉。

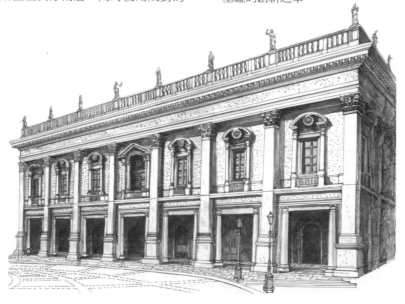

比亞門

　　比亞門是米開朗基羅晚年設計的建築作品，在這座建築立面中，設計者對細部進行了更多的處理，加入了更多樣的裝飾元素。首先是窗形的變化，同時使用了兩種方向上的矩形與圓形，底層雖然採用了比較簡單的長方形窗，但有山花和壁柱的裝飾。最富表現力的是大門立面，在這個大門中，出現了三角形與半圓形兩種山花裝飾，而且底部還加入了人像與匾額使山花斷裂開來，而底部雖然使用拱門，卻又不是羅馬式的圓拱。這種自由甚至混亂的構圖也是文藝復興風格向巴洛克風格過渡的徵兆。

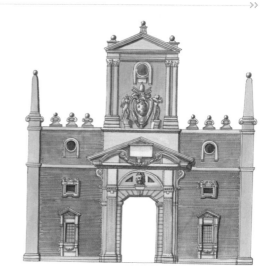

勞倫先圖書館階梯

這座由米開朗基羅設計的勞倫先圖書館（Laurentian Library）階梯，既是米開朗基羅設計的諸多成名建築作品之一，也是文藝復興時期重要的代表性建築。在這個設計中，米開朗基羅再次使用建築外立面的裝飾方法來美化樓梯的牆面，帶有山花的盲窗、成對的巨柱，以及裝飾性的渦旋托架構成了變化的牆體。而樓梯本身發散的造型與斷裂的扶手，也與多樣的裝飾元素相對應，在狹長的側翼與玄關之間形成一道美麗的風景。

米開朗基羅在這座樓梯的設計中拋棄了一直以來被一些建築師小心翼翼遵守的古典比例關係，用不規則的樓梯和巨大的柱子打破了建築內部各部分的傳統比例，營造出另一種平衡。這種對傳統比例關係的突破和大膽的表現手法也寓示著新建築風格的產生。

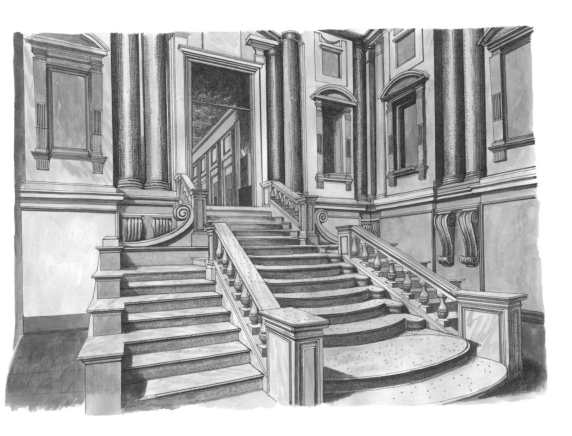

文藝復興風格影響的擴展 >>

　　由於文藝復興時期大力提倡注重人的思想，所以早期哥德式建築中那種誇張和寓意豐富的裝飾風格，也被更加寫實和理性的裝飾風格所代替。而且在建築中除了柱、線腳等一些裝飾外，都盡量避免繁複和多餘的裝飾部分，主要強調用柱式和變化的立面本身來使建築更具觀賞性。另外，除了影響建築以外，文藝復興風格還影響到室內家具等諸多領域。義大利轟轟烈烈的文藝復興建築運動，在稍晚一些也影響到歐洲其他的地區和國家，並因各個地區和國家的不同社會情況而出現了新式的文藝復興建築形象。

建築四書上的羅馬風格建築立面 >>

　　底層建築使用多立克柱式，二層則使用愛奧尼克柱式，這種柱式的變化遵從了古羅馬時期的柱式應用模式。但大小柱式的混合與雙柱的應用則是文藝復興時期的顯著特徵，而對應柱子在建築頂部設置雕像的做法，也是文藝復興時期建築的一大特色。

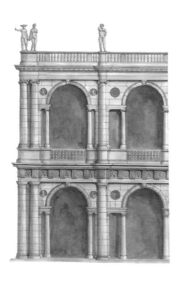

門楣 >>

　　拱門與方形門框中間部分的三角形門楣是大門重點裝飾部分，圖示門楣除了雕刻人像裝飾物以外，還雕刻了兩段寫有文字的橫幅，因此又起到了類似門牌的明示功能，也是一種巧妙的設置。圖示門楣來自 15 世紀的英格蘭建築大門（England 15th cent.）。

文藝復興時期窗戶 >>

　　文藝復興運動中，古典柱式以其和諧的比例關係而再次受到人們的重視，並被當時的許多建築師所運用。這座來自佛羅倫斯巴爾托洛梅伊宮殿的窗戶，雖然只有一根窗間柱，但大小拱券比例關係，柱子的粗細無疑都經過精密的計算，窗子的樣式與裝飾平平，但卻因其恰到好處的比例而顯得極為優雅。

彩釉瓷磚

彩釉瓷磚不僅可以做成規整的形狀，還可以做成各種活潑的形狀，但其圖案與背景都要形成強烈的反差。圖示的彩釉陶裝飾面磚採用了龍頭紋，這與文藝復興時期風靡一時的燒製陶瓷之風是從東方傳入的有著密切的關係。圖示彩釉瓷磚來自義大利西恩納地區聖凱瑟琳劇場（St. Catherine, Siena, Italian）。

博斯裝飾

文藝復興時期肋架或橫梁交叉處的石雕裝飾（Boss）雖然裝飾元素更多，但具有非常清晰的條理性，且大多遵循對稱和平衡的構圖原則。真實的植物形象被進行重新的組合和藝術加工，不管形成的新式圖案是怪異還是更加自然生動，也都有著無形的限制，其風格既活潑又充滿理性，下圖為二例文藝復興風格博斯裝飾圖案。

門環

將裸體人體像作為建築上的裝飾物，也是與文藝復興時期裝飾的一大特色。這種門環（Knocker）通常由金屬製成，並設有活動的折葉可供敲打門板。圖示門環來自16世紀波隆那宮殿上（Palazzo, Bologna 16th cent.）。

愛神丘比特裸像

門楣、窗間壁和室內都以植物和各種裸體的人像為主要裝飾圖案，這在文藝復興時期建築中非常多見。裸體的天使形象也是西方古典建築中最普遍使用的一種裝飾圖案，14至16世紀的建築中尤其多見。

壁爐裝飾 >>

壁爐上方及兩側的裝飾（Mantelpiece）往往與建築風格相協調，壁爐上的裝飾圖案中部女像為軸對稱設置，但又不是絕對的對稱，而是通過人物、動作、圖案的不同而有所變化，是一種靈活的對稱式構圖。圖示壁爐來自土魯斯的奧泰爾德克萊爾（Hotel de Clare, Toulouse）。

壁柱的柱頭 >>

紙莎草、莨苕葉，這些古老的裝飾圖案重新被啟用，但其形象已經發生了變化，並與人像、卷曲的蛇紋組合在一起，形成以渦旋為主要形態的柱頭裝飾。柱頭中出現的葡萄紋也在此後的巴洛克式建築中被廣為使用。

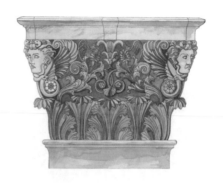

防禦工事體系俯瞰圖 >>

這是在城堡工事的外牆上設置的凸出牆面的外角堡，外角堡通常為圖示 a 部分的 V 字形或半圓形，因此又被稱為 V 形棱堡（Ravelin）或半月形堡（Demilune）。棱堡都有厚厚的牆體，並在牆面上開有射擊眼，而凸出牆面的設置則能避免產生射擊死角，加強城堡的防禦工事體系（Fortification system）的防禦能力。

粗毛石牆面 >>

粗毛石牆面（Rusticated stone）是由正面有粗糙紋理的石塊或磚塊壘砌而成，磚石塊接口處四面成斜角，而磚石面為平面。另外，還有磚石面為鑽石形尖角的形式，也有的粗石牆面是選用經打磨後的光滑磚石面砌築而成。

房子的外角處理　　　　　　　>>

　　外角是一種牆角處的保護結構,可以在砌好的磚石牆外再貼石板裝飾,也可以利用牆體磚石砌築方法上的差異來美化。以下是三例牆體外角的美化砌築形式,〔圖1〕中的牆面採用長短磚交錯的形式砌築,但左右牆面的長短磚互相搭配;〔圖2〕也採用長短磚交錯的形式砌築牆體,但左右牆面的長短磚是對應設置;〔圖3〕的牆面都採用長短磚砌築,是一種比較規整的外角裝飾。

圖1

圖2

圖3

法國文藝復興建築　　　　　　>>

　　法國對義大利的文藝復興風格接受得非常迅速,而大量的義大利建築師和相關書籍的傳播,更讓法國的文藝復興建築之路走得異常順利。法國在這一時期已經建立起統一的王權國家,因此文藝復興風格的建築也以各種王室城堡和貴族官僚府邸建築為主,如著名的楓丹白露宮(Fontainebleau)就興建於這一時期。又由於法國是哥德式建築的發源地,哥德式的影響還未消除,所以法國的文藝復興風格建築是同哥德式相混合後產生的新式建築。

　　為了追求優美的環境,法國的城堡和貴族建築多集中在羅亞爾(Loire)河流域和巴黎附近的鄉村地區,較著名的城堡有羅亞爾河畔的香波堡(Château de Chambord)、雪儂梭堡(Château de Chenonceau)等。以香波堡為例,這座城堡總體平面是矩形,四角各設凸出的小角樓,建築內採用科林斯柱式,連同最著名的大螺旋形樓梯等都體現出了文藝復興時期的建築特點,而複雜高聳的屋頂卻帶有明顯的哥德式風格。

法國文藝復興建築立面　　　　　　　　　　　　　　　　　　>>

　　將裸體的人像設置在建築立面上的裝飾方法來自義大利建築與雕塑大師米開朗基羅,而建築底部則是法國式的愛奧尼克柱式。法式的愛奧尼克柱採用鑲嵌或外加的大理石條,來掩蓋分段柱身的接口處,並對這些石條進行統一的裝飾,就形成了具有法國特點的文藝復興建築立面。

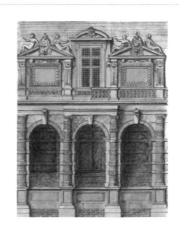

帶狀裝飾 >>

　　早期法國雕刻藝術家們最在行的就是各種葉形裝飾，而渦旋、扭曲的葉飾更是最為多見的裝飾圖案。後來，單純的葉形裝飾則與噴泉、怪異的動物、人物以及各種標誌物、圓形飾相混合起來，形成了建築大雜燴式的熱鬧立面。圖示帶狀裝飾來自 16 世紀中葉巴黎羅浮宮（Frieze in Louvre, Paris mid-16th cent.）。

法國城堡上的老虎窗 >>

　　文藝復興時期，除了各式的教堂建築以外，人們也在世俗建築上投入了更多的精力。老虎窗是法國世俗建築中不可少的構成部分，也成為建築立面重要的裝飾。老虎窗的頂部通常都被做成兩邊為弧線的梯形，並設置小尖塔，還要在窗戶兩邊設置裝飾性的壁柱。

對柱裝飾門立面 >>

　　由成對的柱子或壁柱裝飾建築立面，在文藝復興風格和巴洛克風格建築中都能見到。在文藝復興後期，由米開朗基羅和帕拉第奧設計的建築中，都能見到這種對柱的形式，尤其是米開朗基羅為代表的手法主義建築師們，更是在建築中廣泛應用這種雙柱式（Accouplement）。

帶有基座的雕像 >>

　　基座與上部的人物雕像相組合，就形成完整的標誌性雕像形式，這種將人物的雕刻肖像置於高基座之上的做法曾經在各國風靡一時。圖示為法國凡爾賽花園胸像臺（Terminal figure, Garden of Versailles）。

胸像基座

為各種雕像，尤其是人物的半身雕像所準備的底部承托物被稱為胸像臺（Terminal Pedestal）。胸像臺一般由底座與上部一個倒錐形所組成，上面還要進行雕刻裝飾或鐫寫銘文。

風向標

風向標（Vane）是一種固定在建築頂部用來指示風向的裝置，風向標多用金屬板固定在靈活的轉軸上製成，金屬板上可以裝飾圖案，也可以製作成各種形狀，最常見的風向標是一種公雞造型。圖示為法國 16 世紀風向標（France 16th cent.）。

伊麗莎白風向標

圖示風向標（Vane）的兩片扇葉圖案是用鐵片敲打形成的，圓形周圍的花邊暗含著伊麗莎白（Elizabethan）縮寫的第一個大寫字母「E」，風向標還被做成類似於皇冠的樣式，是一種標誌性的風向標。

石雕棺材

圖示石棺（Tomb chest）嚴格遵循了古典的裝飾法則，不僅整個石棺立面分為基座、雕刻帶與頂部三大部分，而且各部分的裝飾也按照由簡到繁的順序進行。石棺上的天使圖案是常用的文藝復興風格，而上層連續的渦旋裝飾則是在莨苕葉飾的基礎上加以改造形成的。圖示石棺來自法國圖爾查理七世子嗣的墳墓（The sons of Charles Ⅶ , Tours, France）。

法國文藝復興時期住宅　>>

　　法國文藝復興風格帶有很強的本土特色和時代特色，屋頂上的老虎窗就是這種特色的代表。圖示為法國路易十四時期的建築風格（Louis XIV style），此時期的建築也使用連拱廊與簡單的窗形，但出現了許多怪異的頭像裝飾，這是此時期裝飾圖案的顯著特點。建築外部主要採用古典樣式，並通過山花、突出的牆面等處理明確了建築的主次關係，建築立面上出現了更多的裝飾性紋樣，這與建築內部奢華而繁複的裝飾風格相對應，也起到了過渡的作用。圖示為凡爾賽宮某庭院建築立面（Versailles: Court of the Great Stable）。

建築五書上描述的　>>
文藝復興時期壁爐

　　壁爐上方帶弧形邊的倒梯形，是法國建築屋頂的老虎窗最常採用的樣式，而底部的莨苕葉飾則帶有濃郁的古羅馬氣息。底部棱角分明的基座與頂部古樸的石塊紋，則與中部的精細雕刻形成對比。

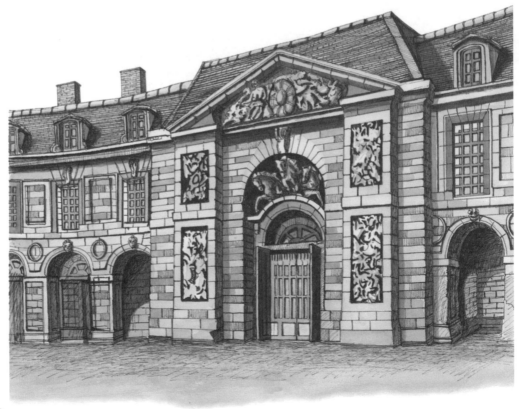

羅亞爾河畔的城堡

羅亞爾河流域是法國文藝復興運動的搖籃，並以河兩岸各式各樣的古堡而聞名於世。法國的文藝復興主要來自義大利，由於法國王室對這種新風格的喜愛，使得大批義大利的建築師和藝術家投入到羅亞爾河城堡的建設中。但法國的文藝復興風格建築也有其本土特色，即加入了一些哥德式建築風格的特點。

羅亞爾河沿岸的許多城堡，都是法國文藝復興早期就開始興建，但其整個建設工作持續了相當長的時間，也就使這些城堡建築在文藝復興和哥德式混合的建築風格之外，又兼有巴洛克、洛可可和新古典主義等多種風格。羅亞爾河畔著名的古堡有雪儂梭堡、安珀茲堡、布羅瓦堡以及著名的香波堡等。

獅子雕刻標誌

面對面的裝飾圖案（Affronted）可以是人物、動物或各種花飾，也是一種比較固定的裝飾設置模式。這種面對面模式的裝飾圖案大多設置在山牆或門頂裝飾中。

幌菊葉形飾 >>

幌菊葉形飾（Water leaf）是源自古希臘和古羅馬時期的裝飾紋樣，由一種類似於荷葉或常春藤的植物形態而來。幌菊葉形飾在各個不同的建築時期都有所運用，不僅各個不同時期幌菊葉圖案的樣式差別較大，就是在同一時期也因雕刻手法、表現形式的不同而有所差別。圖示兩例幌菊葉飾為簡單的幌菊葉飾與裝飾華麗的幌菊葉飾。

簡單的幌菊葉飾

華麗的幌菊葉飾

西班牙文藝復興建築 >>

西班牙地區對文藝復興建築的接受從15 世紀末開始，此時西班牙也成為統一而強大的國家。由於王室對宗教的熱衷，古典建築簡約、樸素的風格雖然與原有的建築風格存在著巨大的差異，但仍被應用於修道院甚至王宮等建築類型中。西班牙這時期的代表作品是一座綜合的建築——埃斯科里亞爾宮（The Escorial）。這座龐大的建築群包括了大學、修道院、皇家陵墓等諸多功能的建築，建築外觀極其簡潔，在嚴謹而理性的建築思想指導下完成的整座宮殿，其肅穆的基調給人以監獄般的窒息之感。

埃斯科里亞爾宮 >>

埃斯科里亞爾宮是西班牙文藝復興風格的代表性建築作品。埃斯科里亞爾宮是一個平面長方形的巨大綜合性宮殿建築，包括 17 座對稱的內部庭院，其中分別設立學院、禮拜堂、墳墓和修道院。埃斯科里亞爾宮高高的基部開設拱窗，建築外圍立面是成排的小窗，整個建築看上去就像是封閉的監獄一樣，這也是當時皇帝所信奉極度禁慾的宗教情結在建築上的反映。

埃斯科里亞爾宮內部總體建築長為 206米、寬 161 米，以十字形平面的聖羅倫薩教堂和教堂前的大庭院為軸，分為兩大部分。這座大教堂四角有塔樓相襯，中心立著 90 多米高的大穹頂，地下室則為安葬國王及其他王室成員的陵墓。

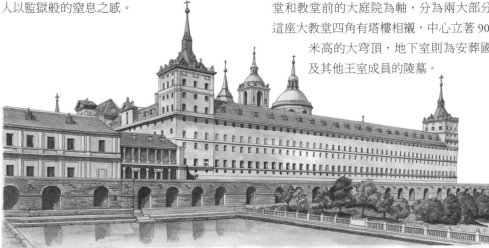

埃斯科里亞爾宮

英國文藝復興建築

英國因為本身不與歐洲大陸相連，與義大利相隔較遠，所以其文藝復興運動的進程也要慢一些。到 16 世紀中期，文藝復興風格與哥德式風格並重的過渡性風格才逐漸確立起來，但文藝復興建築也只是作為一種裝飾風格存在，並沒有多大的影響。推動英國文藝復興建築發展的重要人物是一位名叫英尼格．瓊斯（Inigo Jones）的建築師，他親自到義大利考察文藝復興建築的情況，其中帕拉第奧關於建築的著作對他影響頗深。他將英國建築樣式與古典建築主題相結合，強調建築實用性和各部分的比例關係，真正將文藝復興作為一種建築風格應用於建築當中，對後來文藝復興建築在英國的推廣起著重要的作用。

英國文藝復興風格的建築在不同的時期有著不同的發展，通常都以統治者的名字為這一時期的建築風格命名，與許多國家一樣，英國的文藝復興建築也大多集中在官僚和貴族的府邸建築上，同時為公共提供服務的廣場、市政廳、市場等新型建築也成為建設的重點。

雪儂梭堡

雪儂梭堡位於法國羅亞爾河法國沿岸，是一座既有法國特色又集中了多種風格的城堡建築。雪儂梭堡主要由一座主塔、與主塔連接的城堡和一長長的跨河長廊組成，其中包含了哥德式、文藝復興以及巴洛克等多種建築風格，還帶有一些威尼斯地區的建築特色。這座城堡也是法國王室所衷愛的城堡之一，在跨河的長廊上就曾經舉行過多次歷史上意義重大的活動。

雪儂梭堡的跨河長廊被建為一個長方形的大廳，地面也鋪設著文藝復興時期流行的深淺格子地板，而供給大廳食物的廚房則被巧妙地設置在地下，供給的船隻則可以直接駛入橋洞中，直接搬入廚房儲藏室。無論從內部設置還是外觀上來看，雪儂梭堡都是羅亞爾河流域城堡中最完整的文藝復興建築。

文藝復興運動的分裂與發展 »

　　從 16 世紀後期起，義大利的文藝復興建築風格發生了分裂，一部分仍舊堅持遵循古典建築樣式的理性主義者，朝著古典主義的方向邁進；而另一些反理性的人追求藝術上的非理性方面，再加上社會財富的積累，這些人轉向了以不講求對稱和打破傳統的建築模式，尋找新式建築風格的道路上來，逐漸創造出了巴洛克（Baroque）建築。從此以後，義大利建築也有一段時間處在文藝復興與巴洛克兩種風格的過渡階段，再加上大型建築的施工期都較長，也使得在有些建築中同時出現了多種風格。在歐洲的大陸上，各地的建築也都開始了嚴謹的古典主義與活潑的巴洛克風並存的發展時期。並且由於各地受文藝復興風格影響時間上的差異性，也形成了在同一時期幾個國家同時流行文藝復興、巴洛克、哥德等多種建築風格的局面。

玫瑰線腳 »

　　玫瑰線腳在英國諾曼式發展的後期頗為流行，這種影響一直持續到文藝復興時期。玫瑰作為一種蘊含豐富宗教意義的圖案也有多種變體，大多數玫瑰圖案都採用層疊的五片花瓣式，但玫瑰花周圍的葉飾則不一定採用真實的玫瑰花葉樣式，而是根據具體的需要搭配忍冬草、莨苕葉或其他抽象的葉飾。

三葉草線腳 »

　　三葉草葉飾在哥德式建築中被普遍使用，其本身的樣式也在不斷發生著變化。早期的三葉草飾由三個相交的圓形組成，圖案比較飽滿，哥德式後期的三葉草圖案則逐漸向著尖細發展。此時期再度被使用的三葉草線腳（Trefoil molding）則橫向發展，而且花飾的形狀也更加自由。

網狀線腳 »

　　這種網狀線腳（Reticulated molding）多是用來作為曲面牆的過渡性裝飾使用。網狀線腳可以由圓形、方形等穿插組合而成，形成網眼或類似於網狀的圖案。圖示網狀線腳來自英國威爾特郡老薩勒姆教堂牆面（Wall in Old Sarum, Wilshire）。

鐵藝裝飾 »

　　各種鐵藝製品的廣泛應用也是文藝復興時期建築的一大特色，這些由鐵鑄成或由鐵片敲打而成的圖案相比於雕刻圖案更具立體感和通透感。鐵藝製品多作為陽臺、大門等處的欄杆或樓梯的扶手使用。

教堂立面裝飾

在這個裝飾圖案中包含了動物、植物和人物形象，以渦旋狀的植物相互連接，並在中心留有圓形的空白區域。圓形與周圍的珍珠形裝飾帶又與大大小小的渦旋相對應。圖示裝飾圖案來自 16 世紀義大利布雷西亞的聖瑪利亞馬克里教堂（Sta. Maria de Miracoli, Brescia c. 1350）。

倫敦聖保羅大教堂立面

這座具有哥德式、文藝復興以及巴洛克三種風格的建築，由英國建築大師雷恩設計並主持建造。教堂的穹頂結構與立面柱式的設置方式沿襲了文藝復興時期的一些特點，但為了使立面取得視覺上的平衡而修建的尖塔則帶有哥德式的遺風。尖塔上不規則的外廊上出現的弧線形和曲面則明顯受波洛米尼的影響。

開放式樓梯

同以往的樓梯不同的是，這種開放式樓梯（Open stair）從一側或兩側都可以看到臺階。文藝復興時期，隨著建築技術的提高，各種複雜和高技巧性的樓梯也相繼誕生，而貫層的大型樓梯形式更是在一些比較大的廳堂中被廣泛使用，這是建築技術與建築藝術雙重進步的表現。

花飾陶板裝飾

這是一種文藝復興時期在義大利生產的上彩釉陶製瓷磚裝飾（Majolica），這種陶瓷磚通常被鑲貼在牆面或地面上，而磚面上的曲線與裸體的天使形象也是文藝復興時期最常見的裝飾圖案。

裝飾帶的片斷

位於大門、窗間壁和室內的豎向裝飾帶多是成對出現，文藝復興時期裝飾的變化在這種裝飾帶中的表現最為明顯。早期的構圖不僅對稱，而且有簡有繁。而到了後期，則出現了過分堆砌裝飾圖案的現象，甚至在墳墓建築中，這種豎向裝飾帶也布滿了同建築物中一樣的裸體人像和各種動物、植物花邊，導致裝飾風格與建築本身的功能以及建築基調不符。圖示裝飾帶來自 16 世紀義大利維洛那市佩萊格里尼小禮拜堂（Fragment from the Pelegrini Chapel, Verona）。

聖水池

聖水池是教堂中不可缺少的設置，圖示聖水池雖然雕刻華麗的裝飾，但仍舊帶有明顯的文藝復興風格特點。聖水池本身從下到上有一條暗含的中心線，所有圖案都以中心線為軸對稱設置，而且上下層通過相同的裝飾圖案取得風格的統一。圖示大理石聖水池（Marble stoup）來自 16 世紀初期義大利奧爾維耶托主教堂（Orvieto Cathedral, Italy）。

圓形門頭裝飾

圖示這種半圓形的裝飾（Round pediment）通常被用來做門或窗上部的裝飾，可以是三角形或半圓形加中心裝飾圖案。這種圓門頭飾的形式在稍後的巴洛克風格中被廣泛運用並進行精細地雕琢。

裝飾風格柱頂端

裝飾風格柱頂端（Abacus of Decorated）傳統的柱式在新時代被賦予新的形象，這是一種反向圓線腳裝飾的柱頂端頭，並列的圓圈線腳使端頭看上去更厚重，柱頂端圓形的平面同柱身相一致。

窗楣裝飾

簡單線腳裝飾的窗楣與頂部複雜的裝飾形成對比，大門兩側設置下垂的渦旋飾是來自古希臘時期的傳統，而斷裂的山花裝飾則是巴洛克風格出現的前兆。

大門

這座大門雖然布滿細碎的雕刻裝飾圖案，但仍散發強烈的古典建築意味。大門兩邊的裝飾性壁柱與纖巧的檐部如同神廟的一個開間。但科林斯柱的柱頭雕刻與布滿雕刻的門楣卻打破了古典的裝飾法則，貝殼、花環以及天使圖案也表明，這是文藝復興向巴洛克過渡時期的裝飾風格。圖示為義大利佛羅倫斯聖靈教堂入口的大門。

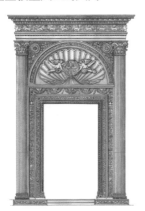

釘頭裝飾

釘頭（Nailhead）也是建築中一種比較常見的裝飾，眾多的釘頭可以組成變化複雜的圖案。有些釘頭裝飾中還把釘頭的面積擴大，以增加其表現力，還有一種用鎦金釘頭組成的圖案，其裝飾非常華麗。

梁托裝飾

早期文藝復興建築中出現了古老建築樣式的復興，圖示的梁托就是仿照古典柱頭的樣式。莨苕葉以單片的形式出現與愛奧尼克式的渦旋相搭配，但此處的渦旋更加秀麗。貝殼形裝飾從此時起逐漸流行，成為以後巴洛克風格中的主要裝飾圖案。

色彩裝飾法 　　　　　　　　　　>>

　　這是一種廣泛用於各個建築結構部分的裝飾方法，被稱之為色彩裝飾法（Polychromy），以顏色豔麗為其主要特點，文藝復興時期室內中尤其普遍地使用色彩裝飾法。圖示色彩裝飾法圖案來自瑞典（Sweden）。

鑲嵌細工 　　　　　　　　　　>>

　　鑲嵌細工（Marquetry）是一種用材料碎片拼合組成的圖案，與馬賽克非常相似，但其所用材料更為廣泛，可以是廉價的木材，也可以是昂貴的象牙。這種鑲嵌細工的圖案多作為公共建築中的背景裝飾，設置在牆面、屋頂等處。

煙囪裝飾 　　　　　　　　　　>>

　　文藝復興時期對植物的渦旋圖案雕刻手法形成了一定的規則，即從渦旋開始處雕刻最深，而越向外雕刻越淺，直到渦旋結尾處的雕刻最淺，這種雕刻手法的變化使圖案更具變化性。但此時也出現了不分所處位置和建築功能都遍飾雕刻的傾向，各種人像、動物、植物的圖案隨處可見，也預示著繁縟的巴洛克風格的到來。

釘頭裝飾 　　　　　　　　　　>>

　　這是一種狀如釘頭的裝飾性線腳（Nailhead molding），由一個個四面體的菱形組成。由於菱形塊是立體的四面形式，因此可以根據花邊所處位置處理菱形塊的方向，以及各面的大小與明暗關係，以使其產生豐富的變化。

巴洛克與洛可可建築

巴洛克風格的起源

　　巴洛克式建築（Barque）在 17 世紀時起源於羅馬，在經歷了文藝復興建築那充滿理性的嚴謹風格以後，在社會財富積累得相當雄厚的基礎之上，活潑、新穎而不拘一格的巴洛克式建築誕生了。這種新風格天生就是反叛者，它建立在對古典建築主題改變和破壞的基礎上，用大量的曲線代替直線，用不完整的構圖代替完整的構圖。相比於古典建築整齊的面貌來說，巴洛克式建築的面貌是自由多變的，每一座建築都宣揚著屬於自己的獨特個性。

　　此時的教堂建築，不再像文藝復興式那樣理性十足，而是豐富而親切的。除了種種繁複的裝飾因素以外，巴洛克式建築還解決了一系列複雜的結構問題，而且巴洛克式建築中對透視原理的應用也更加普遍和得心應手，可以說是對以往建築風格、技術和結構的一次總結。技術上的進步和風格上的兼收並蓄，使這種新式的風格一經出現就受到了人們的喜愛，並開始在整個歐洲大陸流行開來，但發展到後期也不乏過於追求繁複、一味堆砌裝飾物的建築出現。

螺旋形柱

　　柱身呈螺旋狀的柱式（Twisted Column）也是巴洛克時期柱式上發生的變化，尤其以貝爾尼尼設計的聖彼得教堂支撐華蓋的四根螺旋形柱為代表，柱身的螺旋也有多種形式。螺旋形柱的出現，從內在比例和外在形象上打破了古典柱式的束縛，增強了柱式的表現力，也同巴洛克自由而活潑的裝飾風格相契合。

粗毛石牆

　　粗毛石牆（Rustic work）裝飾的建築外觀給人以簡潔肅穆之感。16 世紀末期，威尼斯地區的建築底層大多作為商店出租，因此建築底部十分開敞。圖示建築為早期巴洛克式建築，因此立面中門窗的設計還沿襲著對稱而均衡的構圖法則，但誇張的渦旋托架與底部斷裂的山花卻已經顯示出巴洛克建築不拘一格的裝飾特色。圖示為 16 世紀末期威尼斯宮殿外觀（Facade of a palazzo in Venice end of 16th cent.）。

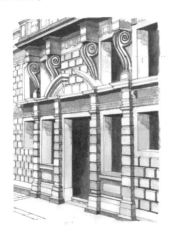

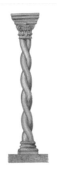

跛形拱結構示意圖　》》

　　這是一種兩邊拱基處於不同水平高度的拱形，高低腳的拱形由取自不同半徑的兩個圓形中取得的弧線組成。這種不規則的拱券結構大多作為樓梯的支撐結構。從文藝復興時起，對建築中樓梯的建設就日益受到人們重視。建築內部通層而開敞的大樓梯經常被設置在大廳中，而且與裝飾奢華的內部一樣，也被裝飾得異常精美。這種在大廳中設置樓梯的做法在當時頗為流行，當時樓梯就多使用這種雙圓心的跛形拱支撐。

中斷式三角楣飾　》》

　　古希臘建築中的人字形山牆在此後建築中多被作為門或窗上部的裝飾，在文藝復興後期到巴洛克和洛可可風格流行時期，這種中間斷裂的山牆面形式被廣泛應用。山牆面也由直線形輪廓轉變為曲線形輪廓，並加入了各種雕塑、花飾和標誌等裝飾物。

手法主義與巴洛克風格的關係　》》

　　文藝復興時期，以維尼奧拉和米開朗基羅為代表的一些建築師的作品被稱為手法主義（Mannerism），而手法主義建築中所體現出的怪異的建築形象、不同於以往建築中各組成部分的比例關係、新的組成元素等，都被認為是巴洛克風格建築的開端。斷裂的山花、曲線、橢圓形的建築空間、繁複的裝飾、明快的色調、繪畫、雕塑同建築的大膽結合等，都是巴洛克式建築的特色，不管是教堂還是世俗建築，都以一種前所未有的自由奔放的面貌出現在人們面前。

中斷式三角楣　》》

　　這種中間頂部或底座上開口的中斷式三角楣形式，早在古羅馬時期就已經出現過，但在巴洛克時期被普遍地使用，成為一種巴洛克風格的特色裝飾形式。三角楣斷裂的部分可以設置各種標誌物、人像或渦旋形飾等裝飾，其中貝殼和橢圓形的標誌物最為常見。

卡普拉羅拉法爾內別墅 　>>

這是主體由維尼奧拉設計的法爾內別墅建築（Castello Farnese），四角如堡壘一般的建築由另一位建築師設計。這座建築立面是明顯的文藝復興風格，但其中也加入了一些手法主義風格的元素。建築立面被分為三大層次，樓梯層與建築的底層統一使用粗面石牆體，因此獲得了相當高的統一性，而中層則設置成連續的拱券形式，並設方形壁柱相間隔，最上一層由高低窗組合的形式構成。

法爾內別墅頂層檐部使用了多立克與科林斯混合式上楣，這是他創造出的檐部新形式。此後，這種檐部形式也被許多建築師所使用，成為維尼奧拉風格檐部。圖示別墅坐落於卡普拉羅拉地區（Caprarola），1559 年至 1564 年建成。

普若文夏拉府邸 　>>

設計這座府邸的建築師阿曼納蒂（Ammanati）同米開朗基羅一樣，也是一位雕刻家，在他設計的這座手法主義風格的建築中，突出特點是各組成部分緊湊的布局，而且整個立面凹凸有致，形成了很好的觀賞效果。在立面的入口處，拱門上還設置了兩個單獨的愛奧尼克式柱頭裝飾，這種裝飾手法最早來自於米開朗基羅。

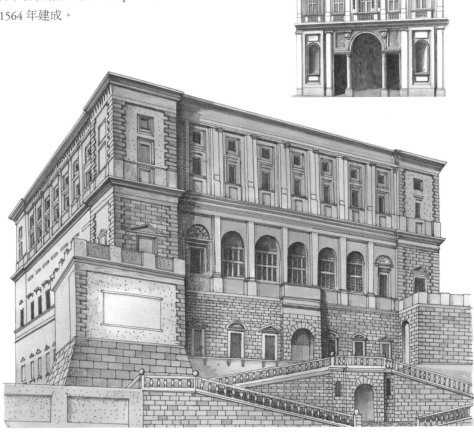

義大利的巴洛克建築及建築師 >>

作為巴洛克風格的發源國，義大利早在文藝復興時期就出現了向巴洛克風格過渡的趨向，以米開朗基羅為代表的許多建築師都突破了傳統柱式的束縛，以新穎的表現方式詮釋著他們對於建築的理解。這種面貌新穎的建築在當時稱為手法主義，是文藝復興向巴洛克過渡的風格。文藝復興後期建築師維尼奧拉設計的羅馬耶穌會教堂（The Gesu），以其豐富的組成元素和複雜的組合，被認為是第一座巴洛克風格的建築。這座教堂的立面有兩層，每層都由四對方壁柱和入口處的圓柱式組成，頂層邊角上設有渦旋形支架裝飾，立面上還有三角和半圓形的山花組合和特設的壁龕裝飾。至此，巴洛克式建築中的巨柱式、斷裂或組合形的山花、帶卷邊的鑲板、凹凸的牆面等代表性的母題全部出現了。

各地都興建起大量的巴洛克式風格建築，同時出現了兩位優秀的巴洛克風格建築大師——貝爾尼尼（Gian Lorenzo Bernini）和波洛米尼（Francesco Borromini）。這兩位建築大師設計了許多知名的巴洛克風格建築，他們對各種建築元素突破傳統的演繹，也構成了義大利巴洛克式建築的主要面貌和風格特點。

巴黎格雷斯教堂 >>

位於法國巴黎的格雷斯教堂（Val de Grace）由芒薩爾主持興建工作。這座教堂顯然也是受耶穌會教堂立面的影響，立面中包含了令人熟悉的方壁柱、更多的渦旋支架和窗口與壁龕的結合。但是，這座教堂立面卻更具有條理性，圓柱到方柱的過渡不僅體現在線條的變化上，還體現在獨立柱式到壁柱式的漸變上，而中部三角形的山花形成統領全局的效果，並搭配弧形山花和拱券裝飾。

米蘭馬里諾府邸 >>

由加萊亞佐·阿萊西（Galeazzo Alessi）設計的手法主義風格住宅馬里諾府邸（Palazzo Marino）中，最引人注目的就是建築立面上滿布的裝飾性雕刻圖案。建築採用了拱廊的形式，並在底部使用了優雅的愛奧尼克柱式，底部的拱廊主要由凸出的獅頭及一種處理成嵌板樣式的雕刻裝飾。建築上層的拱廊不僅使用了如胸像基座一樣上大下小的壁柱，而且由各種花飾、動物和人像雕刻裝飾，拱廊間壁上甚至還開設了壁龕，並設置獨立的人物雕像。這種對於裝飾圖案的堆砌，和對柱式的靈活運用既是手法主義的特點，也是巴洛克風格的特點。

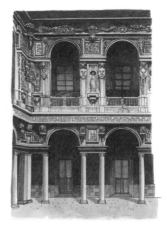

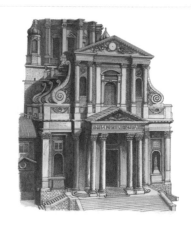

羅馬聖維桑和聖阿納斯塔斯教堂

　　隆吉（Martino Longhi）於 1646 年設計的這座聖維桑和聖阿納斯塔斯教堂（SS. Vincenzo ed Anastasio），更明確地將巴洛克不拘一格的裝飾元素一一展現出現。整個教堂立面主要由柱式與山花裝飾，並且十分對稱，兩邊的渦旋形裝飾也變得更加細小。教堂的山花設置表明了張揚的巴洛克式風格，連續三柱式的設置上下對應，但上部每對柱子之間也相應設置了變化山花，形成層疊的山花裝飾，中部打破山花界限的巨大雕刻圖案，也是巴洛克式教堂立面中最搶眼的設置。

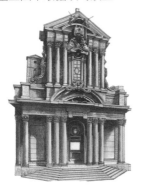

羅馬耶穌會教堂

　　這座教堂由文藝復興後期的建築師維尼奧拉設計，並被認為是第一座巴洛克風格建築的代表之作。耶穌會教堂打破了文藝復興以來理性的尺度和均衡的構圖，整個教堂立面呈上小下大的不規則形式而且全部由華麗的科林斯方形壁柱裝飾，還出現了若隱若現的不完整倚柱形式，並設置層疊的山花和虛實相間的開窗與壁龕。教堂最超出常規的是上層左右對稱設置的巨型渦旋形支架。這座有著獨特面貌的教堂一出現，隨即成為人們爭相效仿的對象，許多與之相似的小教堂相繼落成，在這些小教堂中，對建築立面的修飾變得更為大膽和突出了。

羅馬聖蘇珊娜教堂

　　聖蘇珊娜教堂繼耶穌會教堂之後修建，是早期巴洛克風格的建築。卡洛 · 馬代爾諾（Carlo Maderna）設計的這座教堂樣式雖然承襲自耶穌會教堂，但卻做了相當大的調整。更富有立體感的立柱被強調出來，成為立面上主要的裝飾元素，山花和壁龕也更加緊湊，突出教堂入口的同時，也更好地顯現出建築本身高大的體量。上層的渦旋立體感被削弱，而且採用淺浮雕，並拉伸其高度，通過上下渦旋大小的變化，增強了教堂的縱向高度感。

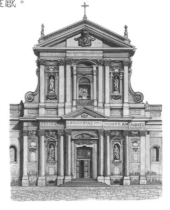

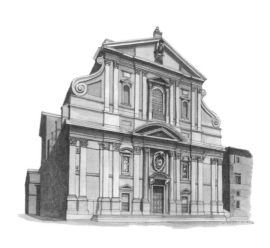

聖彼得大教堂廣場

　　貝爾尼尼不僅為聖彼得大教堂設計了輝煌燦爛的內部，還在教堂原有梯形廣場的前面設計了一個平面為橢圓形的大廣場。大廣場主要由兩邊弧形的柱廊組成，柱廊寬達 17 米，並設置 4 排多立克式柱支撐。由於立柱密布，當陽光照射在柱廊中時，會產生豐富的光影變化，人們猶如置身於森林當中一樣。此外，在柱廊的檐頭上還設置了 96 尊聖徒和殉道者的雕像。兩邊的環形柱廊還極具象徵意義，猶如一雙張開的臂膀，熱情迎接著前來朝聖的信徒，同時也將人們的視線引導向主教出現的祭壇處。

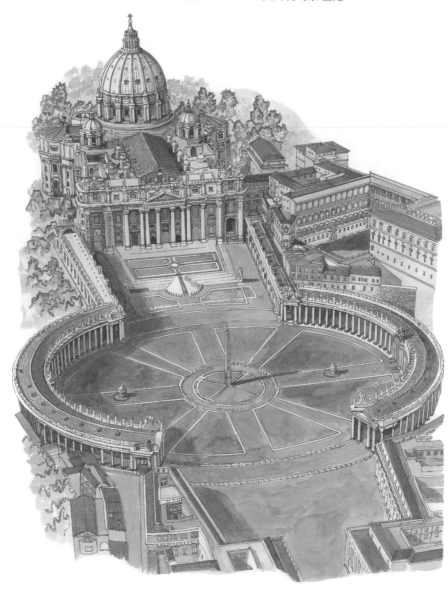

科爾納羅祭壇

由貝爾尼尼設計的這座科爾納羅家族禮拜堂，被認為是最能代表巴洛克風格的經典建築作品之一，而祭壇又是整個禮拜堂中最為成功的設計。祭壇不僅由彩色的大理石裝飾牆面並雕刻立柱，而且最為驚心動魄的設置是祭壇上表情生動的人物，以及貝爾尼尼設置的舞臺般的效果。貝爾尼尼在雕像上部開設了一個採光口，並設置了如陽光般發射的金飾，因此雕像就籠罩在一層金色光芒之下。與以往禮拜堂不同的是，貝爾尼尼還在祭壇兩邊設置了如同劇院包廂一樣的開龕，並將科爾納羅家族成員的形象都雕刻其中，更烘托了祭壇的舞臺效果。

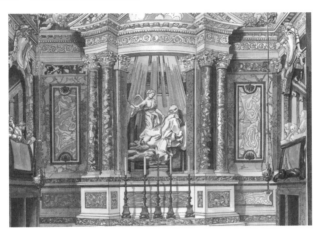

聖彼得大教堂內景

聖彼得大教堂（St. Peter's Cathedral, Rome 1506–1629 年）的內部由巴洛克建築大師貝爾尼尼主持修建工作，他集中了當時一些著名的藝術家，將聖彼得大教堂的內部裝飾為一座集中了雕塑、繪畫及珍貴陳列品的博物館。聖彼得大教堂穹頂下方是由貝爾尼尼親自設計的銅製華蓋。由四根螺旋式的扭曲銅柱支撐，華蓋裡設置著同樣奢華無比的聖彼得寶座，顯示了巴洛克時期高超的鑄銅技術。

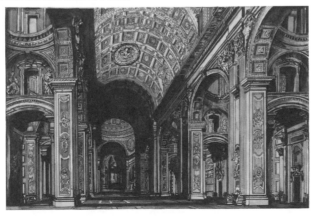

波洛米尼及其建築作品

波洛米尼也是從雕塑轉向建築而成為一名建築師的，他也擅長利用誇張的建築語言來塑造建築，同時他對建築內部空間的把握十分成功。他設計了巴洛克式建築的代表作——羅馬的聖卡羅教堂（Church of St. Carlo alle Quatro Fontane）。這座希臘十字形的橢圓形小教堂主要在兩個等邊三角形組成的菱形框中進行設計，內部包含著兩個圓形相交組成的橢圓形，建築頂部是一個圓形的藻井，外部的檐口也是一個橢圓形，而且整個建築立面也是波浪起伏般的曲面。教堂每層都設有巨柱式、壁龕和雕像，是巴洛克式建築中最富特色的一座教堂建築。教堂內部設置了多達 16 根的圓柱，所以雖然內部充滿了彎曲的線，但柱子還是強化了垂直的空間感。教堂頂部是蜂窩狀的格子圖案，內部以灰色調為主，並沒有過多的顏色裝飾，但眾多的建築元素和線條無疑是最好的裝飾。

波洛米尼曾經跟隨貝爾尼尼等建築大師學習建築，他通過對建築結構本身的組織來營建獨特的內部空間，使建築本身帶有一定的情節性，使人們能夠感覺到建築中所蘊含的豐富情感。雖然波洛米尼現在與貝爾尼尼一起被後人喻為巴洛克的建築大師，但在當時他所設計的建築並不被人們所理解，因此他只有一些小型的建築作品。

聖卡羅教堂

由義大利巴洛克建築師波洛米尼設計的聖卡羅小教堂（Church of St. Carlo alle Quatro Fontane 1634－1682 年），是義大利乃至整個歐洲地區巴洛克風格的代表性建築。小教堂由橢圓形的中廳與四個小禮拜室組成，最大的特點就是大量曲線的使用，教堂立面就是一個如波浪般起伏的曲面。在只有兩層高的小教堂中，立面中包含的裝飾元素很常見，但整個立面中部略突出，而兩邊凹進的曲面形式卻非常新穎。底部設置了上下兩層壁龕，並設置了雕像裝飾，而上層的壁龕則處理成開窗的形式，還有小尺度的窗間柱裝飾。頂層檐口中間斷開，插入了一個橢圓形的徽章裝飾，底部還有兩個天使承托。教堂內部中廳平面也是橢圓形，並有細密的柱子和同樣起伏的壁龕裝飾，穹頂上布滿了幾何形的格子裝飾，而且向上逐漸變小，拉伸了教堂的高度。

門頭裝飾

這座大門的門頭（Overdoor）採用了古典神廟立面的樣式，但在兩側加入了渦旋形托架。這種渦旋形托架的設置手法同手法主義風格的耶穌會教堂以及早期巴洛克式的幾座教堂中的此類設置有著緊密的聯繫。在這座大門的裝飾中，柱式的使用不再拘泥於舊的形式，而是使用了成對的小柱形式，柱礎與柱頭同樣雕刻精美的圖案裝飾。

聖卡羅教堂　　　　　門頭裝飾

巴洛克風格在英國的發展

在英國，由於文藝復興的建築運動本身開始得就比較晚，所以巴洛克風格也略遲於其他國家。英國的巴洛克式建築多是與古典建築立面相結合的產物，最具有代表性的是倫敦的聖保羅大教堂（St. Paul）。大教堂的設計者雷恩（Sir Christopher Wren）曾經在法國深受貝爾尼尼的影響，在大教堂的設計過程中加入了許多巴洛克式樣，但沒有被保守的人們所採用，所以大教堂整體仍採用了古典形式，但通過成對的科林斯柱式、鐘樓上彎曲的線條和頂部側面的渦旋來看，已經具有相當濃郁的巴洛克風格。

在雷恩設計的其他一些建築中，這種巴洛克風格的表現更加大膽和明顯。受雷恩和歐洲其他國家的影響，其後的許多建築師也開始嘗試在其作品中加入一些活潑的巴洛克元素，不僅是教堂，英國的許多世俗建築在外觀形態和整體風格上也開始突破傳統的風格，各部分嚴謹的比例關係被打破。但總體來說，英國人對巴洛克式風格的態度比較謹慎，所以巴洛克風格在英國的表現更為節制，由於沒有大量堆砌的裝飾，反倒給人以輕快、愉悅之感。

倫敦聖保羅大教堂結構示意圖

英國倫敦聖保羅大教堂是英國國教的總堂，也是英國一座標誌性的教堂建築，由英國本土建築師雷恩設計。聖保羅的大穹頂內部直徑 30 多米，比起聖彼得大穹頂的結構又有了新的進步，穹頂分為三層，裡面兩層都用磚砌，而最外面一層使用木構，並覆鉛皮，這種材料和結構上的變化也使整個穹頂的重量和側推力都減輕了。聖保羅大

教堂在穹頂上借鑒了坦比哀多的構圖，還帶有哥德式尖塔，更有巴西利卡式的大廳，還顯示出一些巴洛克風格。大教堂四邊翼殿都採用相同的穹頂結構，並且這些小穹頂都有著相同的結構和統一的模數關係，由於小穹頂最後被兩坡屋頂覆蓋，因此從外表完全看不出其真實的穹頂結構。

巴洛克式建築結構的進步 >>

巴洛克風格建築不僅在裝飾和建築形象上有所改變，在建築結構上也有了相當大的進步，尤其在營造複雜而靈活的室內空間方面，建築結構的進步最為突出。這些結構帶給室內的變化突出地表現在一些建築當中，由瓜里尼（Guarino Guarini）設計的位於杜林的聖屍衣禮拜堂（Chapel of the Holy Shroud）就充分反映了這一點。這座小教堂最大膽的設計是它開敞和結構複雜的穹頂，建築師在設計了階梯狀的開敞穹頂之後，還通過材質的變化和光線的引入使得穹頂具有更好的裝飾效果。

聖屍衣禮拜堂 >>

由瓜里尼設計的這座聖屍衣禮拜堂，位於義大利的杜林（Chapel of the Holy Shround, Turin）。禮拜堂的穹頂正位於安放著象徵耶穌身體的聖屍衣陵墓之上，無論結構還是裝飾都異常華麗。穹頂從底部支起六個拱券，然後向上疊加，每層拱都形成一個弓形的窗。隨著拱與弓形窗的不斷縮小，穹頂就形成了一個六角錐形的塔形結構，錯綜排列的結構與開窗不僅為室內帶來了充足的光照，也把穹頂本身渲染得更加雄偉。

法國的巴洛克建築 >>

法國最典型也是最偉大的巴洛克風格建築是凡爾賽宮（Palais de Versailles）。雖然法國人對古典樣式的建築外觀情有獨衷，凡爾賽宮的外觀仍是嚴謹而肅穆的古典風格，但在建築內部的裝飾風格上，法國人對華麗的巴洛克風格極為推崇，所以在沉穩的建築內部卻藏著最為精緻、奢華和張揚的巴洛克式裝飾。當時的法國國王路易十四召集了各個國家的畫家、雕塑家服務於整個凡爾賽宮的裝飾，而且宮內的黃金、水晶、大理石等貴重的材料數不勝數，建築中的每一個房間、走廊都布滿了精美的壁畫和雕塑，將巴洛克藝術發揮到了極致。

天花板裝飾 >>

巴洛克風格的建築中，天花板也成為重要的裝飾區域，而且此時的天花板開始綜合雕塑、繪畫兩種藝術形式進行裝飾，並且與牆面裝飾連為一體，形成了絢麗異常的室內裝飾效果。用灰泥堊飾或骨架將頂部劃分為不同的區域，再在每個區域中進行彩繪裝飾的方法非常普遍，而在各個區域交接處也通常設置一些過渡性的裝飾圖案，如珍寶、天使、果實等。圖示為路易十四風格的天花板裝飾（Ceiling decoration）。

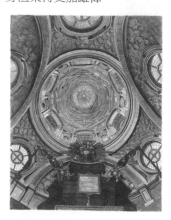

聖路可教堂

這座教堂的建築結構沿襲了平衡的古典主義構圖法則，而雙柱式、上層兩邊渦旋形托架裝飾，則顯現出設計風格受到手法主義代表建築耶穌會教堂的強烈影響。但細部的垂花飾，斷裂的門楣與各種人物雕塑裝飾，則顯現出活潑的巴洛克風格特點。這種比較嚴謹的對稱式構圖與有節制的裝飾風格立面，也是法國路易十五風格的一大特點。圖示為 1739 年建造的聖・路可教堂立面（St. Roch 1739 年）。

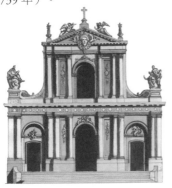

雙重四坡水屋頂

這種屋頂又被稱為折線形屋頂（Mansard roof）、複折式屋頂或雙重斜屋頂，因為這種屋頂的四邊每個面上都有雙層斜坡的屋面。底層的斜面較陡峭，且斜面和轉角處都處理成弧面形式，猶如倒放的船底部，因此也被稱為船側反傾式屋頂。這種屋頂通常都開設老虎窗或形式靈活的高窗，以利室內取光。也有的則成為建築頂部的閣樓。上層的屋頂較小，採用直面形式，以利於排除積水。

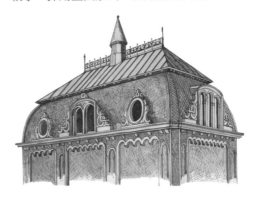

聖彼得大教堂與教皇公寓之間的樓梯

這條聖彼得大教堂與教皇公寓之間的樓梯，由貝爾尼尼設計完成，並把它塑造成為一座同樣具有舞臺效果的通道。貝爾尼尼利用了樓梯本身水平面高度和寬度的變化，隨著高度的上升，兩側的柱廊柱身的高度也不斷減小，在視覺上拉長了走廊的實際距離。樓梯旁邊的開窗被隱藏於柱廊之後，以一種神祕的方式為走廊帶來斑駁的光線，並與沉穩的愛奧尼克柱式一起，渲染出整個走廊凝重而肅穆的宗教氣氛。此外，包括走廊入口在內，還都設置了大面積的浮雕裝飾，與底部單調的階梯形成對比。

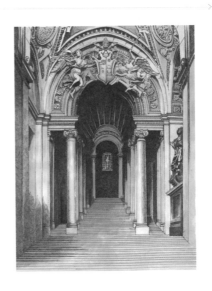

托架裝飾

這是一整塊長方形的石頭雕刻而成的托架（Terminus）裝飾，既可以是建築結構起承重功能的一部分，也可以是以托架的形式設置的雕刻裝飾。從文藝復興時期起，托架就開始雕刻成裸體的人像形式。巴洛克時期將這種裝飾更進了一步，往往將人像與此時期常用的巨大渦旋形結合起來，並有雕刻精美的圖案，而且這種托架多成對或成組地出現，更增強了總體的表現力。

凡爾賽宮中小教堂

這座小教堂由芒薩爾始建，後由他的學生兼助手完成。這座小教堂也設置了繁多的裝飾，並使用了比較輕快的色調，一反傳統教堂壓抑的氣勢。小教堂最突出的特點是頂部，頂部使用了密布的圓柱取代連拱廊，因此內部空間更加通透，而兩側牆壁上的淺浮雕裝飾也顯得很有節制，既恰到好處地起到了點綴和裝飾作用，又沒有削弱柱廊的主體地位。

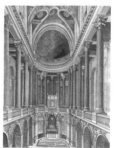

鐵藝大門

隨著鋼鐵的出現，一種鑄造或經敲打形成的鐵製裝飾品出現了，由於鐵製品優質的柔韌性和堅固性，因此不僅可以較容易地製作出各種複雜的圖案，甚至形成了專門的鐵製品裝飾藝術，可以作為大門、欄杆等護衛性裝置，其適用性非常強。圖示為18世紀早期維也納貝爾韋代雷宮殿中花園的鐵藝大門（Belvedere Palace, Vienna 18 cent.）。

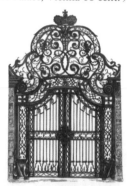

巴洛克式半身人像式壁爐

半身人像的托架形式在巴洛克式建築中被廣為使用，而在這個壁爐中，人像托架則與富有東方風格特點的拱券相互搭配。雖然整個壁爐的裝飾很少，但以多種形狀的靈活運用為主要特點。具有強烈風格特點的形象被加以組合、對比，正是巴洛克風格的特點之所在。

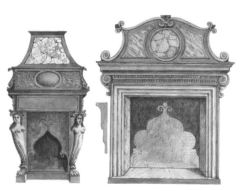

祭壇上的裝飾華蓋

　　華蓋是祭壇上最主要的陳設，圖示華蓋做成了建築立面的形式，四個面都由誇張柱頭支撐的拱券組成，頂部設置斷裂的三角形山花裝飾。雖然這座祭壇的組成相對簡單，除了雕像和簡單的花邊以外再無其他裝飾物，但祭壇本身各部分構成元素都有著突出且誇張的體塊，打破了古典建築中合適的比例與構圖的均衡。祭壇頂部的皇冠圖形利用直線與曲線的對比、正曲線與反曲線的對比加強了這種叛逆的風格。

貝爾尼尼及其建築作品

　　聖彼得教堂是文藝復興時期最有代表性的建築。貝爾尼尼為這座大教堂做了巴洛克風格的內部裝飾和外部廣場設計。富麗堂皇而又精美絕倫的巴洛克風格裝飾，尤其是主穹頂下的祭壇部分，與雄偉高大的教堂外部形態完美契合。而在教堂外部，環形的柱廊以其獨特的造型而富有深邃的含義，讓雄偉的大教堂不失親切之感。此外，貝爾尼尼還親自為環形廣場設計了噴泉和鋪地，使整個教堂的形象更加統一和完整。

　　貝爾尼尼在設計建築的同時還是一位雕

巴洛克式壁爐

　　建築風格的轉變往往會影響到裝飾及家具。巴洛克時期的壁爐在此時也多由華麗的大理石雕刻而成，並以渦旋和圓形、弧線等柔和的線條為主。此時對於壁爐的裝飾，不

巴洛克時期的大門

　　這座大門是多種不同建築材料互相搭配裝飾的範例，兩邊與門上部通透的鐵藝圖案有簡有繁，其輕巧的造型與沉重的石料和封閉的大門形成對比。圓形的開窗與門上部弧形外廊的裝飾相對應，而大門上的裝飾圖案則與上部陽臺的鐵製欄杆相對應。整個大門的裝飾圖案雖然多而細碎，但因為被包含在規整而多樣的體塊中，因此並不顯繁亂，在變化中暗含著統一。圖示巴洛克風格大門建於 1760 年。

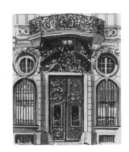

塑家和歌劇作者，同時也為舞臺做背景，所以他的一些建築作品彷彿帶有很強的戲劇情節，能營造出猶如舞臺效果般的氛圍。他善於利用建築各組成部分間體量和形態的變化來達到出奇不意的效果，因而其建築作品更顯得變化豐富，充滿了靈動的美感。但同時，因為貝爾尼尼沉醉於自己創造的這種充滿變化和注重搭配的建築風格之中，也招致一些人的批評，因為他太過自我，有些作品根本不能被人們所理解。

僅借鑒古老的裝飾線腳，還使用具有異域風情的東方裝飾圖案，而在建築中廣泛使用的半身像式托架結構，在壁爐中也非常多見。

布倫海姆宮 >>

布倫海姆宮（Blenheim Palace）是由范布勒（Sir John Vanbrugh）與霍克斯摩爾共同設計完成的，由於建築中包含了多種建築風格、複雜的結構和不同的處理手法，因此被認為是歐洲最複雜的建築之一。布倫海姆宮四周各有一座塔樓，並使用粗石牆面，如同中世紀的堡壘一般。塔樓規定了整個建築比較簡單的長方形平面，而塔樓與主體建築之間起連接作用的柱廊卻曲折迴環，時而顯露出來，時而又沒入建築之中。整個建築立面呈「凹」字形，中心入口處由巨大的科林斯柱式裝飾，與塔樓柱廊低矮的多立克柱式形成對比。

1 塔樓

布倫海姆宮的四個邊角各設有一座塔樓，從空間上給整個府邸界定出了一個十分規整的平面。這些塔樓並沒有使用古典的柱式，而是採用粗面石材砌築而成的，並開設極其簡單的拱洞，給人以粗獷、莊重之感。這些塔樓的樣式來自英國中世紀的城堡建築，但從檐部以上卻使用了不同材質的高塔與標誌物裝飾，既與大廳屋頂設置的雕塑相對應，也豐富了整個府邸的建築形象。

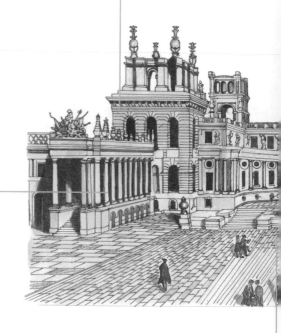

2 柱廊

柱廊連接著主體建築與四邊的各座塔樓，並在塔樓前形成獨立的入口。入口處的柱廊由獨立的多立克柱子支撐，樓梯處於柱廊之內，在頂部還有許多兵器和小尖塔的裝飾。經過塔樓之後，柱廊成為封閉的走廊形式，但還保留著多立克的壁柱形式，既與入口處的多立克柱子相對應，又在大廳門廊的科林斯柱式與柱廊的多立克柱式之間形成自然的過渡。

3 廣場

由柱廊圍合的廣場形式，自從聖彼得大教堂廣場建成之後就成為一種建築形式，各地都出現了不同形式的柱廊與廣場相組合的建築形象。布倫海姆宮的這個由伸出的塔樓和柱廊形成的廣場，有力地烘托出整個建築的宏大氣勢。

5　門廊柱

大廳之前設置了一座由巨大的科林斯柱子支撐的門廊，旁邊柱廊中多立克壁柱的高度恰為這些柱子高度的一半，通過建築體量和柱子的對比突出了其主體建築的地位。門廊的科林斯柱子也並不是統一的，只有中間兩根採用圓柱的形式，旁邊則採用了成對的方柱樣式，為門廊增加了變化。

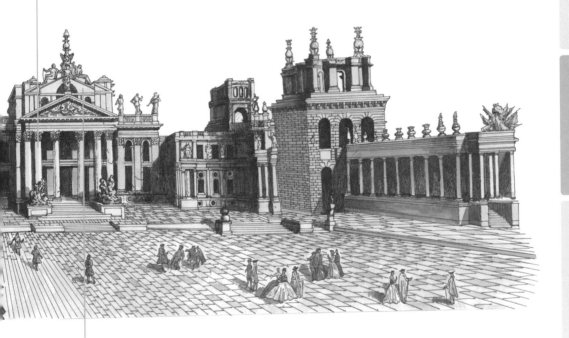

4　大廳山花

大廳建築立面採用了雙層山花的形式，由較低的門廊山花與大廳山花組成。門廊後部的升起部分與大廳屋頂形成一個完整的三角形山花，而門廊與大廳山花的尖頂飾也形成對應關係，這種斷裂山花的設置雖然是巴洛克建築的特色，但這座建築中形成的既斷裂又統一的山花形式還是十分新穎的。

路易十五風格立面

　　此時期建築中的圓形柱式被拋棄，建築立面總體上保持了樸素的風格特點，主要裝飾集中於門窗和各種鐵製品構件上。此時的建築底層通常都採用連拱廊的形式，而窗外和陽臺上的欄杆、拱頂石和裝飾性山牆面，是建築中的主要裝飾部位。此時在建築外立面設置凸肚窗並搭配鐵製花欄杆的做法非常流行。

洛可可裝飾

　　洛可可的裝飾圖案纖細、輕快，多以貝殼、花枝、天使等美麗而纖小的圖案作為表現題材。圖示的洛可可裝飾可以設置在門頭或牆面上，還可以設置在一種洛可可的代表性沙龍建築室內，多由金箔或彩繪的灰泥製成，鑲嵌在大面積的鏡子上裝飾。

洛可可風格的出現及特點

　　巴洛克風格對法國的影響最大，不僅因為它在不同的時期顯現出不同的特點，並主要被法國王室用來創造了輝煌的建築，還因為法國對巴洛克風格進行了擴展，又產生了更加華麗、繁複的洛可可（Rococo）裝飾風格。

　　受凡爾賽宮中最為裝飾精美的鏡廳長廊（Galerie des Glaces）的影響，巴洛克風格也變得更加精緻，從而發展成洛可可風格。洛可可風格裝飾的房間，其平面大多為圓形，且室內大部分牆都是高大的玻璃窗，以增加房間的通透感。室內多用銅或灰泥塑造眾多枝蔓纖細的樹木、花草等形態，連同貝殼、海浪等圖案全都鍍以純金，有的則乾脆以純金製造。這些圖案以不對稱的構圖和渦旋的圖案為主，通常與明亮的水晶吊燈和大面積鏡子配合，布滿整個房間，由於這些圖案多以淡藍、粉、象牙白等柔和的顏色為主，再加上通透的玻璃窗帶來的充足光線，使整個室內空間呈現出一種甜膩、燦爛的風格特點。

路易十六風格裝飾

　　這是一種晚期洛可可的裝飾風格，隨著此時期考古工作在古羅馬建築上取得成就，古典主義的裝飾法則與裝飾圖案開始衝擊過於堆砌華麗裝飾元素的洛可可風格。這是路易十六時期的一種稱為戰利品飾的裝飾類型，主要以火炬、箭筒等武器與各種農具和農作物為表現重點。

門廊

　　法國路易十五風格前期以洛可可風格為主，但發展到後期也開始逐漸走出了洛可可的繁縟裝飾風格，其裝飾風格和布局趨於平和。圖示路易十五風格的大門，就表現出了這種平和的裝飾特點。整個大門上雖然仍舊以細碎的花飾為主，但整體裝飾圖案兩邊對稱，還已經出現了圖案的分區，並注意留白。大門上楣與兩邊的門框只有層疊的線腳裝飾，整個大門繁簡搭配，已經向著新的古典主義風格轉變。

樓閣

　　這是一種帶有帳篷式屋頂的雙層樓閣，但在立面上使用了高拱窗和三角山花的古老形式，帶有砌磚縫的立面與古老的建築樣式相結合，使整個樓閣顯得簡約而優雅。獨特的帳篷形頂部與渦旋形托架上的精美鐵藝欄杆，又增加了建築的時代氣息。圖示為法國巴黎路易十五風格蘇比斯旅館（Pavilion, Hotel Soubise, Paris）。

德諾瓦耶旅館

　　雖然建築內部以繁多而華麗的裝飾為主，法國建築的外部卻一直堅持著簡約的古典建築風格。但巴洛克時期的古典建築立面也在細節處發生了一些變化。建築出現了不規則的平面結構，而且對古老建築元素的使用也更加自由，拱券上也出現了一些裝飾物。梯形的屋頂形式在法國建築中極為多見，上面還要開設各式老虎窗。山花的主體地位消失，在這裡蛻變為建築頂部的裝飾。圖示為德諾瓦耶旅館（Hotel de Noailles）。

洛可可風格的門

　　產生於法國宮廷的洛可可風格，只在一些宮廷、教堂或高級沙龍建築中得到生存和發展，並主要被用於室內裝飾。洛可可裝飾以淺色調的藍、粉、綠等顏色為主，並附以金箔、水晶、大理石等昂貴的材料裝飾。洛可可風格以圓形、橢圓形和曲線為主，以裝飾圖案的堆砌為主要特點，並且追求建築內部裝飾圖案的連貫性，從地面到屋頂，不放過每一個角落。

祭壇

　　法國與路易十五風格流行相一致的建築風格，被命名為「羅卡爾」，而在法國以外的國家裡，則被稱為洛可可風格。這種以貝殼、纖細而柔軟的枝蔓和鏤空雕刻的圖案為主，以淡雅、清新、明快又奢華的顏色為主色調的風格，也影響到室內家具和祭壇的樣式變化。這座 1730 年路易十五時期放置物品的祭壇（Altar）採用了纏繞的枝蔓，從底部一直延伸到皇冠形的頂部，而通透、脆弱的頂部結構也正是洛可可風格的突出特點。

凡爾賽宮鏡廳

　　這座舉世聞名的鏡廳是一條長 75 米、寬 10 米的筒拱頂長廊，並以大面積的鏡子與華麗的裝飾而聞名。在鏡廳長廊外側的牆壁上，開設有 17 扇高大的玻璃窗，而與之相對應，在內側的牆面上也設有 17 面同樣巨大的拱形鏡子，高大的開窗與大面積的鏡子，將整個長廊映照得極為明亮。鏡廳的牆壁都由大理石貼面裝飾，並設有金燦燦的裝飾和少女燭臺，而頂部除了同樣金光閃耀的雕塑之外，是再現慶祝勝利場景的繪畫，繪畫布滿整個拱頂。而在拱頂下的半空中，則垂吊著晶瑩剔透的水晶燈燭臺。早年，路易十四就在這裡舉行盛大的舞會，無論白晝，都是一派富麗、歡樂的輝煌盛景。

洛可可風格的門

祭壇

凡爾賽宮的維納斯廳　　　>>

　　維納斯廳是典型的路易十四風格，反映了法國巴洛克初期的一些裝飾特點。此時宮廷建築室內的裝飾材料主要以大理石、金、青銅和玻璃、油漆為主，既要使室內顯得更加寬敞高大，又要層次鮮明，色彩豐富。建築頂部稍顯厚重的檐部與頂部的灰泥相對應，將整個屋頂分為大大小小的畫框，再在其中進行彩繪裝飾，繪製各種虛擬的人物和建築。由於此時人們對透視原理認識的加深，使得室內也呈現出高敞的空間感和宏大的氣勢。室內的主要色調濃重而富麗堂皇，因此稍顯凝重，但這種裝飾風格很快被洛可可明亮、輕快的風格打破。

巴洛克風格的影響　　　>>

　　德國、奧地利和西班牙等國家對巴洛克的認識受法國影響，因此巴洛克在這些國家也發展得相當順利，但也有著地區間的差異。德國和奧地利等國的巴洛克風格也大多集中在室內，簡潔的建築外觀與金碧輝煌的室內對比強烈，建築的布局也打破了傳統，呈現越來越靈活的布局形式。而在西班牙，巴洛克風格也主要體現在教堂建築和宮殿建築中，無論是雕刻還是裝飾都變得更加大膽，建築往往有著異常熱鬧的外觀。

凡爾賽宮的維納斯廳

德‧孔波斯特拉大教堂西立面 >>

位於西班牙聖地牙哥的這座教堂是一座羅馬式建築，但在 17 世紀時對其進行了一系列的改造工程，教堂的西立面就是重點被改造的部分。教堂立面由金色的花崗石建造，並加入了一對哥德式的尖塔。包括尖塔在內的整個立面都被各種重疊的、斷裂的、渦旋形的花飾填滿，還有大量的壁龕和人物雕像，這種過度的裝飾將整個教堂立面塑造成一座雕塑的展示臺。教堂底部對稱的折線形樓梯與粗面石的牆面還帶有一些手法主義的痕跡，與滿飾雕塑的立面形成一定對比。

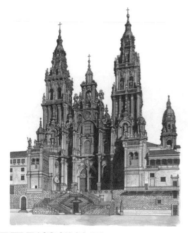

蘭姆舌形樓梯扶手 >>

蘭姆舌形（Lamb's-tougue）裝飾樣式是一種在末端形成朝外或朝下彎曲的曲線形裝飾，大多都設置在欄杆的盡端，因其向外翻卷的曲線與舌頭的形狀非常相像而得名。

西班牙特洛多大教堂 >>

西班牙的巴洛克風格建築，在 17 世紀中葉時逐漸流行起來，由納西索‧托美設計的特洛多大教堂內部，將繪畫、雕塑，甚至是舞臺效果集中於建築之上，創造出了極具震撼性的巴洛克風格裝飾。整個裝飾部分位於教堂頂部，還根據聖經故事將整個裝飾面分為多個不同的層次，並在每個層次上雕塑不同的場景。建築師還出人意料地在頂部設置了一個圓形的孔洞，並在孔洞周圍描繪了天堂的場景。由於包括孔洞在內的裝飾中大量使用鍍金裝飾，整個雕塑被籠罩在一片金色的光芒中，更加強了整個作品的表現力與宗教性。

嵌板裝飾 >>

這是法國路易十四風格的門上嵌板（Overdoor Panel）裝飾圖案，由變形的渦旋形葉飾與串珠飾組成。這種彎曲變化的葉形飾還遵循著對稱的構圖原則，但大量曲線與反曲線的出現，卻已經明確顯現出巴洛克風格的特點。此時建築中的裝飾圖案追求怪異的形態和宏大的氣勢。

亞瑪連堡閣

這是由屈維利埃設計的位於慕尼黑寧芬堡宮中的一間大廳，受凡爾賽宮鏡廳的影響，各地都興建起平面為圓形、並且內部鑲滿大鏡子並布滿裝飾的廳堂來。這座亞瑪連堡閣圍繞整個房間相間設置巨大的開窗和數面同樣巨大的拱窗形鏡子。整個房間以淡藍色為主色調，並用鑲金的灰泥做成的各種動物、人物、貝殼等環繞裝飾，從底部牆基一直延伸到屋頂，呈現一派明快、歡樂的氣氛。

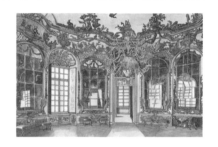

鐵藝欄杆

這是一種裝置在窗戶外部的欄杆形式，與陽臺的欄杆形式非常相像，但出挑很小，是一種保護兼裝飾性的鐵藝欄杆形式。挑臺欄杆（Balconet）受窗框大小的限制，面積不大，但圖案卻比陽臺上的欄杆豐富得多，也是裝飾建築立面的重要元素。

鐵藝欄杆正立面

鐵藝欄杆側面

門上的雕刻嵌板

法國路易十四風格的巴洛克風格由義大利傳入，因此在裝飾圖案上也出現了莨苕葉飾，而且裝飾的構圖還遵從於對稱的古典法則。但到了路易十四風格的後期，這些裝飾圖案則向著輕巧、纖細的風格發展了。圖示為門上的裝飾圖案細節（Details of door panel）。

城市住宅入口

這是路易十六風格的代表性入口處的大門形式。法國洛可可流行的後期，建築與裝飾雖然又向著古典風格發展，而且各種裝飾圖案大大減少，但洛可可風格的影響仍舊存在。圖示這個入口大門的裝飾元素已經大大減少，但門外部的拱券與方形門框自然形成對比，頂部的圓窗與渦旋飾、大門上近似於圓形的楣格，都形成了一種對應關係。

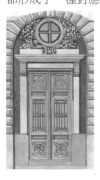

托座 >>

法國路易十五風格打破了以往的裝飾法則，開始向著自由隨意的構圖方式發展。圖示的托座將大量的正反弧線相結合，製造出如同波浪般起伏的裝飾效果，而不同卷曲程度的渦旋使用了多種雕刻手法，還採用了不對稱的方式設置，充分顯示了路易十五時期法國洛可可風格的特點。

貝殼棕葉飾 >>

貝殼與棕櫚葉都被重新演繹，而將這兩者組合在一起形成的獨特裝飾紋樣，也是路易十五時期的一種代表性圖案。平衡對稱的構圖方式與自由隨意的不對稱式構圖形成強烈對比，但精細的圖案與細部處理卻是相同的。這兩種截然不同的構圖方式並存，也是路易十五時期法國巴洛克與洛可可風格的特點之一。

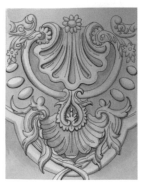

阿拉伯式花飾 >>

以貝雷因為代表的一些藝術家，對阿拉伯等異國裝飾風格的廣泛使用，是法國路易十四時期裝飾風格的又一特色。圖示為阿拉伯風格的裝飾圖案與貝殼、渦旋、人像等圖案的結合，所有圖案的線腳都纖細而輕盈。這種組合式圖案還可以在四角搭配回紋或花飾邊框，用做大門、牆上嵌板等處的裝飾。

頭盔和櫟樹枝裝飾 >>

法國路易十四時期，出於對偉大帝國的炫耀和對皇帝的歌頌的目的，一些極具象徵意味的裝飾圖案大量出現，這其中也包括各種戰利品和兵器圖案。圖示這種頭盔的圖案被廣泛地雕刻於各種材質上。在一些金屬材質上的頭盔圖案為了突出，往往還要鍍金裝飾。頭盔也多與戰劍、權杖等相搭配，而櫟樹葉則是勝利的象徵。

聖體龕三角楣

門窗的裝飾性三角楣也可以採用複雜的形式，中斷的三角楣內可以設置此時期代表性的卷邊形牌匾和壁龕裝飾。同時，極富變化的三角楣外廓本身也通過方、圓線腳的變化增加了表現力，並注重通過繁簡的裝飾搭配來增加建築立面的變化。

馬賽克式錦底飾

法國路易十四時期，建築室內牆壁上部與天花板之間以木製的裝飾性壁板連接過渡。這種過渡性的壁板通常由木材製成，並模仿馬賽克的形式做成有小花裝飾的格狀，並塗以瑰麗的金黃色裝飾，然後，在這層壁板上再設置各種雕塑或開窗裝飾。圖示壁板來自凡爾賽宮牛眼窗廳。

路易十三風格的三角楣

法國路易十三風格吸收了楓丹白露派風格，以及包括義大利在內的諸多國家的巴洛克風格，產生了一種硬朗的線腳與繁縟的裝飾圖案相混合的獨特風格。用這種風格裝飾的三角門楣和門框只有簡單的直線線腳，卻搭配了許多人像和各種動植物圖案，而底部懸掛對稱的愛奧尼克柱頭裝飾手法，則來自於手法主義。

火焰邊飾

起伏的火焰狀邊飾也可以創造出波浪紋，與哥德式建築中出現的火焰紋相比，此時的火焰紋變得更加抽象，而且火焰紋多作為一種邊飾，與貝殼、棕葉等其他裝飾元素相互組合成為完整的裝飾圖案。

羅卡爾式波形邊

法國流行的羅卡爾式，也就是在其他國家被稱為洛可可的裝飾風格。這種風格的線腳及邊飾，以一種多變線條和渦旋構成的波浪形為主。洛可可風格也區別於巴洛克時期的深色調，而是以金色和各種淺色調為主，將靈動自由的姿態與柔和的色彩相結合，更加精緻、細膩，但也更加放縱和缺乏節制。

CHAPTER NINE ｜第九章｜
新古典主義建築

新古典主義風格的出現

　　巴洛克和洛可可流行到了 18 世紀初期時，人們逐漸厭棄了這種繁瑣的風格。隨著社會經濟帶來的社會形態變化，建築相關技術的進步，以及考古學家在古典建築研究上所取得的新成就，古典主義又以其簡潔的造型和所蘊含的獨特意義而倍受推崇起來。

　　由於封建體制的完結，新興的資本主義國家逐漸建立起來，而新古典主義建築也主要集中在實力雄厚的新興資本主義國家中，以英國、法國、美國、德國為代表。而此時在北美洲又出現了一個日益強大的新國家——美國，美國擺脫了殖民統治，也更需要以古典主義莊重的形象、實用的功能和所代表的民主精神樹立自己國家的特色，於是新古典主義的建築成為政府和民間普遍採用的建築風格。各地都開始了古典建築的復興運動，由於社會結構的變化，此時的古典形式建築大多集中在國會、銀行、學校、劇場等新形式的公共建築上。

裝飾圖案

　　新古典主義風格的各種裝飾圖案，都來自於以往出現過的建築風格之中。許多諸如莨苕葉、貝殼飾這樣的圖案樣式既具有很強的時代特性，同時也是多種建築風格中通用的樣式，因此對這些圖案重新演繹的難度很大。新古典主義時期，更廣泛地借鑒了來自異域的風格特點和來自紡織、繪畫等其他藝術門類的樣式特點。又因為此時建築師與雕刻工匠的分工、人們自身對各種建築風格的喜好的不同，所以建築師將一些傳統的圖案創造出了更多更新的樣式，通過比較就可以看出其中的不同。

貝殼飾 1

貝殼飾 2

莨苕葉飾 1

莨苕葉飾 2

雕刻裝飾

隨著經濟與交通的發展，新時期的裝飾圖案也日漸多樣，這種如蓮花瓣樣的裝飾具有相當濃郁的東方風格特點。人像裝飾被越來越多的植物裝飾所替代，這種裝飾可以是石雕或木雕，其適用範圍也非常廣泛，既可以作為洗禮盆的托座，也可以作為牆面鏡框的支架。

牧師座位側面

這是一種設置在教堂的高壇或走廊邊的牧師座位（Stall）形式，為神職人員所專用。座位側面根據材質的不同可以雕刻圖案裝飾，但通常都是木嵌板裝飾。座位的渦旋托架形式顯然來自建築的影響。圖示座位來自 17 世紀巴黎諾塔爾教堂（Church of Notre, Paris）。

壁爐裝飾

這個壁爐架（Chimneypiece）從上到下布滿了裝飾，頂部還出現了斷裂的山花形式，但從其整體的對稱式構圖和繁簡圖案之間的搭配來看，卻是嚴格遵從於古典構圖規律。雖然壁爐上出現了多種形狀和多種裝飾圖案，但卻講究搭配，顯示出一種均衡、嚴謹的裝飾風格，同巴洛克那種活潑、自由的裝飾大大不同。

走廊 >>

這座走廊是法國路易十六時期的走廊樣式，雖然有一些洛可可裝飾的痕跡，但總體已經呈現出明顯的古典主義風格特點。走廊的立面明顯被分為上、中、下三部分，底部裝飾相對較多，但已經採用對稱的布局，各窗之間裝飾及窗上裝飾帶基本統一，只在細部小有變化，中層和上層的構成元素大大縮略，線條也以直線為主，顯現出古典主義大方、沉穩的風格特點。圖示走廊由紐弗吉（J. F. Neufforge）設計。

新古典主義風格的大門 >>

這座大門融合了多種以往流行過的建築元素，簡潔的愛奧尼克式大門與簡化的科林斯式方壁柱相搭配，大門頂部加入了牌匾、圓框和帶底座的人像裝飾，打破了以往的山花形式，裝飾元素雖然多樣，但因為安排設置得當而顯得簡約而大方。

亞當風格建築 >>

亞當風格是以英國建築師羅伯特‧亞當的名字命名，亞當與他的兄弟設計的建築既承襲古典風格的傳統，又有所創新，而且以獨特的色彩運用、細部處理和精美的室內裝飾為主要特點。他所設計的建築幾乎無一雷同，並且善於將傳統元素與異域風格相混合，創造出英國歷史上頗具特色的新古典風格。

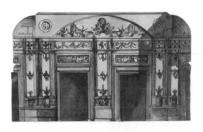

穹窿 >>

古典建築中的穹頂建築在新古典主義風格建築中也非常多見，由於鋼鐵等新建築材料的應用，此時的穹頂建造得更容易，穹頂的結構也更輕，因此可以與鼓座、帆拱等結構相脫離，成為獨立的樣式。新的建築材料與結構的出現，使以往的建築規則和傳統被打破，也引起了建築界的革命。

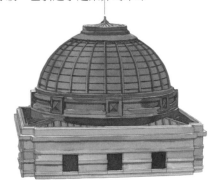

褶皺圖案

這種仿照卷軸形的亞麻布樣式雕刻而成的褶皺圖案，又被稱為亞麻布圖案（Linenfold）。褶皺圖案大多被雕刻成裝飾性嵌板的形式，且適用於木材、石材和金屬等各種材料上，是一種應用較為廣泛的裝飾圖案。

貓頭鷹的檐口裝飾

在建築檐部末端設置裝飾圖案是非常傳統的做法，這種寫實性的動物圖案也是其中一種，不僅形象十分逼真，連尺寸也採用與真實動物相同大小，極富於趣味性。

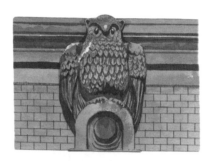

法國新古典主義風格建築

從18世紀過渡到19世紀初的這段時間，法國掀起了一系列的革命運動，由於皇權統治被推翻，奢華的巴洛克和洛可可風格也被古典復興的建築風格所代替。其實就在巴洛克與洛可可風格大行其道的時期，法國建築的外觀仍舊採用的是簡潔大方的古典樣式，羅浮宮（The Louvre）、凡爾賽宮都是以古希臘和古羅馬建築樣式為範本建造的，而且由於整個修建過程持續了相當長的時間，這兩座建築群中的建築都綜合了從文藝復興到新古典主義時期的多種風格和樣式。以法國早期的新古典主義風格建築——巴黎先賢祠（Pantheon 1764–1790年）為代表，這座平面為希臘十字形、中間帶有大穹頂的建築採用了古羅馬廟宇的構圖方式，但卻沒有傳統的帶門的基座。雖然也有三角形山花和柱廊，但由於技術的進步，所有列柱都要比古典柱式細得多、也高得多。

法國皇家宮殿的美術館

這座建築底部使用了連續拱廊和通層的方形巨柱的形式，還在中間加入了一層高窗，並通過相同的裝飾與下層相統一。這種獨特的設置使室內採光量大大增加，也活躍了建築外立面。建築頂部採用法國傳統的高屋頂形式，並與建築相對應開設窗口，使整個建築立面顯得格外通透。圖示為1781－1786年巴黎王室建築的迴廊（Galleries of Palais-Royal, Paris）。

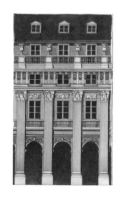

聖伊斯塔切大教堂正立面 ⟫

　　路易十六時期已經開始向單純而簡約的古典建築風格發展，這座教堂立面柱式的使用遵從了古典法則，同時建築中大大小小的拱券與橢圓形開窗，都是為了增加建築內部的採光，這種開窗形式也是當時十分流行的做法。圖示為法國巴黎 1772 － 1778 年重建的聖伊斯塔切大教堂（St. Eustache, Paris）。

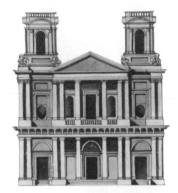

法國路易十六風格的旅館立面 ⟫

　　圖示為紐弗吉（J. F. Neufforge）設計的路易十六風格的旅館正立面，此時正處於古典主義風格繁盛期，因此建築的外觀也呈現出新的古典主義風格特點。三段式的立面結構劃分、粗面石的拱券底層，都遵循著古典建築法則，但頂部的托架與山牆上的花環裝飾則是對過去輝煌時代的回憶。建築中層大小窗的設置手法早在文藝復興時期就使用過，這次古典主義復興建築的樣式不僅局限於古希臘和古羅馬，還包括所有以往流行過的建築樣式。

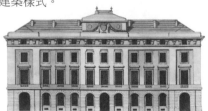

凡爾賽宮門的裝飾 ⟫

　　眾多的組成元素與複雜、精細雕刻的巴洛克風格裝飾發展到了末期，又呈現出古典風格的一些特點。有節制的裝飾與對稱的畫面構圖方式都反映出經歷了近乎於瘋狂裝飾的洛可可風格之後，人們的審美重又回到了傳統的古典主義風格中。

鄉村住宅立面 ⟫

　　法國路易十六時期，無論室內還是室外，建築的古典主義風格已經成為主流，而繁複的裝飾則退居其次。底層的粗石立面，以及中部通層的巨柱式，這些都已經顯現出文藝復興時期的一些特色，而屋頂的回紋裝飾帶與杯狀雕塑則頗具特色。

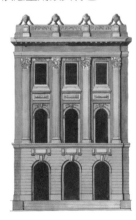

羅浮宮北立面

法國對古典風格的建築立面十分偏愛，並盡可能地賦予古老建築法則以新的含義。羅浮宮的建築以古典立面突出其穩重和肅穆，而且通過加長立面的方法獲得雄偉的氣勢。圖示立面含有古老的拱券、山花和粗面石牆等古老的建築元素，並且加入了此時期標誌性的花飾，細碎而活潑的花朵兩邊對稱設置，而且所處位置和數量顯得相當有節制，既恰到好處地點綴了建築，又沒有破壞總體莊嚴的氣氛。圖示為法國羅浮宮北部中央立面（Central compartment, northern facade, Louvre）。

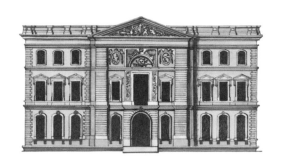

羅浮宮東立面

羅浮宮東立面於 1667 至 1674 年改造完成，雖然東立面在改造之時正值巴洛克流行，也請來了著名的建築師貝爾尼尼來設計，但最終還是選擇使用了古典形式的建築立面。整個立面全長 172 米，高 28 米，從下至上由基座層、帶柱廊的中層和檐部的女兒牆三部分構成，以中層為主。從左至右則在中部和兩邊各有凸出，將整個立面分為五部分，也以中間帶山花的一段為主。

上下和左右各段以統一的拱門樣式和柱式取得總體風格上的統一，又突出了主次關係。此外，在立面中還巧妙地包含著一些呼應關係：底層高度為建築總體高度的三分之一，這樣既能使基座顯得平穩而堅定，又不會削弱中層的統領地位。柱子高度的一半恰為雙柱的中線距離，而兩邊凸出部分的寬度又為柱廊寬度的一半。為了突出中層的主體地位，建築的頂部沒有採用傳統的法國高屋頂，而是採用了義大利式的平屋頂，這樣使建築整個立面更加簡潔，也加強了建築的整體性。羅浮宮東立面的種種做法，也成為日後法國新古典主義風格建築中所沿用的慣例。

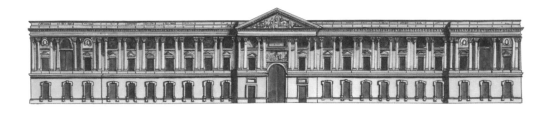

雕刻裝飾

這是一條充分反映法國路易十五風格的裝飾帶，兵器和各種戰利品、翅膀、各種植物和農作物、貝殼飾等，這些都是此時期所廣泛使用的裝飾元素。這些圖案採用高低浮雕結合的手法雕刻而成，甚至還使用了透雕，再加上纖細而張揚的植物，和打破邊框的靈活設置，使得眾多的裝飾元素絲毫不顯沉重，反而給人以豐富、飽滿之感。

胸像墊座裝飾

放著裝飾花瓶的胸像高墊座（Scabellum with decorative vase）在此時成為一種單獨設置的裝飾品，除了花瓶以外，還可以設置一些其他的裝飾物。雖然整個胸像座呈上大下小的倒錐體形式，但底部基座的覆盆狀設計卻加強了穩定性。胸像座的上部設計了一個高浮雕的人像裝飾，並通過束腰的設置與上部花瓶的底座相對應，給人以優雅而穩定之感。

穹頂結構

這座建築的穹頂也採用三層的形式，底部兩層主要由石材或磚砌築而成，因此在其外部設置了平衡側推力的實牆，而最頂部的一層則使用木構架結構。這種穹頂由於結構較輕，所以可以建得很高，而外覆的一層保護性金屬或瓦既美化了穹頂，又起到保護木構架的作用。圖示為巴黎莫拉利德教堂穹頂剖面圖（Section of Dome of the Invalides, Paris 1679–1706 年）。

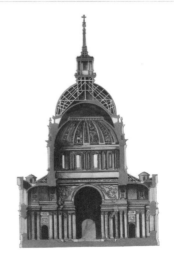

巴黎歌劇院

　　這座歌劇院由加尼埃爾（Jean-Louis-Charles Garnier）設計，建造於 1862 至 1875 年。此時世界建築正處於轉折期，建築的外在形式並沒有跟著新建築材料及建築技術的出現而進步，因此許多以往流行過的建築風格開始相互混雜著出現。

　　巴黎歌劇院（The Opera, Paris）已經是一座擁有現代材料和建築結構的建築，但設計師卻仍舊為他設計了一層古典風格的外罩。正立面底層為傳統的連拱券形式，二層有成對的壁柱裝飾超大的開窗。窗戶上設置了對稱的山花裝飾，並加入了一層裝飾帶，上面布滿了各種裝飾物，歌劇院頂部還被設計成了一個巨大的皇冠。

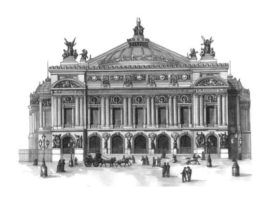

巴黎歌劇院正門階梯

　　巴黎歌劇院一層大廳有著一座超大的樓梯，這種大樓梯的做法從文藝復興到巴洛克時期都非常流行，而大廳內豪華的裝飾與樓梯本身的樣式，也同樣具有上述兩個時代的風格特色。通層的巨柱與大拱券同樓梯相互配合，使整個大廳氣勢磅礴，這種多種建築風格混合的做法也是 19 世紀後半葉建築的主要發展特色。

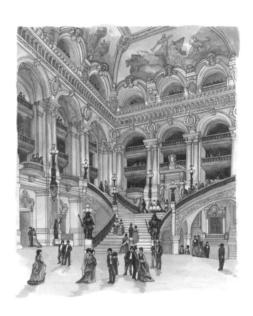

巴黎先賢祠內部

　　先賢祠由新一代建築設計師蘇夫洛（Jacques Germain Soufflot）設計，也是一座挑戰建築結構的極限作品。在這座建築中，蘇夫洛試圖用柱式作為包括穹頂在內的整個建築的支撐結構，由圓柱、三角形墩柱等不同柱子支撐的內部空間因此顯得格外通透，沒有實牆的阻擋，也使建築內部的採光更加充足。

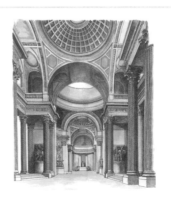

巴黎先賢祠建築結構示意圖 ———>>

巴黎先賢祠全長 110 米，翼殿寬 82 米，原為四臂等長的希臘十字形平面，後迫於教會壓力而在東西兩面各加建了一個小室，削弱了原來的平面結構。由於蘇夫洛在這座建築中揉和了希臘建築與哥德式建築的雙重結構特點，主要由各種柱子作為主要承重部分，因此建築內外都相當通透。建築外部的牆面上開設大量的高窗，建築室內則有纖細的柱子代替實牆。但這種超前的結構並不成熟，以至於教堂建好後不久即出現結構問題，人們不得不將立面中的窗子封死，並在建築內部加建承重牆體。

1 穹頂

先賢祠的穹頂加上採光亭高度達 83 米，分為三層，最外層由石料砌築而成，底部厚 7 釐米、上部厚度縮減為 40 釐米。內層穹頂直徑達 20 米，並且可以通過中央的圓洞看到夾層的彩畫。

2 門廊

先賢祠的門廊高 19 米，平面矩形，由 18 根巨大的科林斯柱子獨立支撐。此門廊模仿自古希臘神廟建築，但柱子的安排上又別具特色。外層兩邊對稱設置平面為三角形的三根柱子，三柱式裡側對稱設置前後排列的對柱，而中間則是單柱形式。內層兩邊設置並排的雙柱，內側則只對稱設置了一根單柱，增加了入口的寬度。門廊的山牆上還雕刻著以神庇佑下的法國為題材的巨大雕刻裝飾。

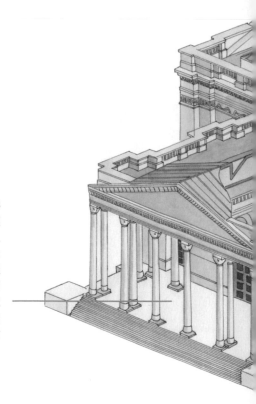

3 鼓座

穹頂的鼓座原來由底部的柱子支撐，但後來為了加固穹頂，則把柱子改為粗狀的墩柱形式。鼓座樣式仍採用坦比哀多式，其結構來自倫敦的聖保羅大穹頂。鼓座周圍還設置了一圈 32 根比例優雅的柱廊裝飾，使整個穹頂顯得高聳、挺拔。

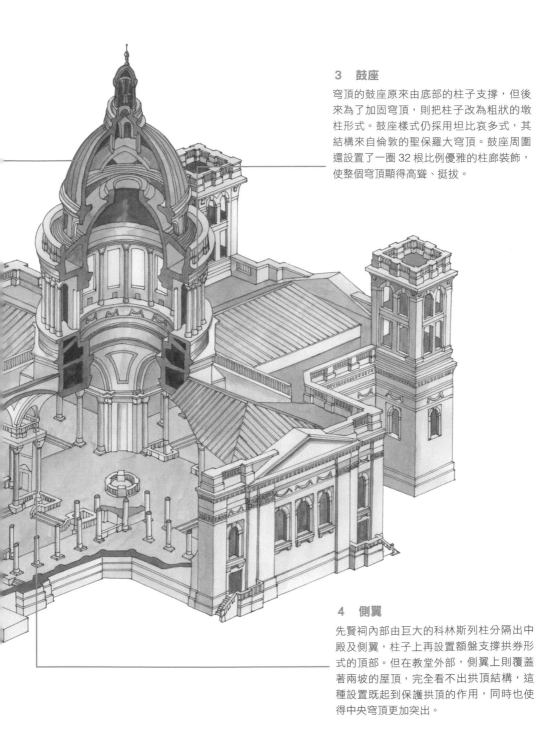

4 側翼

先賢祠內部由巨大的科林斯列柱分隔出中殿及側翼，柱子上再設置額盤支撐拱券形式的頂部。但在教堂外部，側翼上則覆蓋著兩坡的屋頂，完全看不出拱頂結構，這種設置既起到保護拱頂的作用，同時也使得中央穹頂更加突出。

查奧克斯城遠景 »

查奧克斯城由法國建築師勒杜（Claude-Nicolas Ledoux）設計，不僅體現了建築師對於理想社會的構想，也反映出一種有著明確規劃的理性建築思想。

整個城市呈橢圓形平面，並以短軸上的大道為中心，兩邊對稱設置建築，並以植物帶為分界，圍繞橢圓形的圓周呈放射狀向外擴建，形成建築與環道相間的形式。居民的住宅建築、服務性建築、公共活動性建築等依次排列，而且所有建築都有著相當簡約的幾何體塊。這座理想的城市體現出了深刻的哲學、道德、建築思想，但也因為過於理想化而未能建造成功。

法國帝國風格建築 »

由於拿破崙急於用雄偉的建築來粉飾新帝國的強盛，這時的法國開始以古羅馬的建築為參照物，大量興建起諸如凱旋門、廣場、榮軍廟等紀念性的建築，這時法國的新古典式建築被統稱為帝國風格。帝國風格的建築早期注重高大的體量和簡單的外形，所以建築上少有裝飾，就連牆面的磚縫也被隱藏起來，線腳多用棱角分明的直線，所以建築突顯高大、冷峻的風格特點。後來隨著對外侵略的擴張，建築的裝飾性受到重視，各個時期各種風格的裝飾元素都被混雜在一起，以達到華麗、美觀的效果，人們稱這種風格為折衷主義風格。值得一提的是，這時已經出現鋼筋混凝土的建築材料，新的建築結構也開始被人們使用，但建築外觀卻還停留在古典樣式中，這也造成新的建築形式還被困於舊的古典式外衣之下的情況。

查奧克斯城遠景

凱旋門及附近區域 ⟫

　　這座著名的凱旋門（Arc de Triomphe）
是拿破崙下令建造的，是由查爾格林（J. F. T.
Chalgrin）設計的新古典主義風格建築。凱旋
門高 50 米、寬 45 米，正面只有一個桶形拱
門，但四邊均有門洞相通，凱旋門的每一面
上還都有巨大的浮雕裝飾。這座凱旋門拋棄
了傳統的三門洞凱旋門樣式，也沒有高大的
基座，開啟了凱旋門的新樣式。

　　凱旋門所處的廣場被命名為戴高樂廣
場，正位於著名香榭麗舍大街盡頭，同時也
是城市的一個中心，在其周圍有 12 條以此為
原點的大道呈發散狀向外延伸，城市中的各
種建築就錯落地分布在這些道路之間。這種
從一圓心向外發散的環狀城市布局，也正是
巴黎城市的布局特色。

英國帕拉第奧復興風格建築 ⟫

　　英國在巴洛克與洛可可大肆流行的時期
就對其持非常審慎的態度，進入 18 世紀之
後，在建築界更是開展起了對巴洛克與洛可
可建築的批判，英國首先開始回歸到文藝復
興時期。因為早在文藝復興時期，英國的建
築師瓊斯就已經對古典主義深刻理解，他在
親自考察過義大利文藝復興時期建築狀況之
後，結合自己的新認識發表了許多重要的建
築著作。因此，以瓊斯的理論和他所推崇的
帕拉第奧建築風格為基礎，英國建築的新古
點主義發展首先經歷了一段帕拉第奧建築風
格的復興時期。

凱旋門及附近區域

齊斯克之屋 >>

　　這座別墅是由伯靈頓伯爵（Lord Burlington）
和威廉·肯特（William Kent）於 1725 年在
英國倫敦設計修建的齊斯克之屋（Chiswick
House），也是在模仿帕拉第奧圓廳別墅修建別
墅的潮流中所產生的諸多建築作品中的一件。
這座建築平面也為正方形，並以中心穹頂為統
領，但只設置了一個正式的大門，並以對稱
的折線形樓梯相襯，大大增加了建築內部的
使用面積。同時，建築上中下三層的分界更
加明顯，巨大柱子支撐的門廊和高大的牆面
突出了二層的主體地位。

　　由於瓊斯對帕拉第奧風格的介紹，到此
時英國的新古典主義建築風格，首先回歸到
新帕拉第奧風格的建築上，而且與優美的莊
園相結合。但在建築室內，也同時使用古羅
馬式、巴洛克式等各種裝飾風格，呈現出一
種懷舊、而又繽紛熱鬧的裝飾格調。

新古典主義大門及平面 >>

　　這座大門採用了經典的三段式構圖，主
要由較高的基座與拱券大門組成。立面中除
了對柱裝飾以外，沒有設置多餘的裝飾圖案，
但其檐部以上卻加高，並設置了三角形山花。
大門主要利用本身材質的變化來豐富立面形
象，同時以平直的線腳與拱券形成對比。通
過大門平面可以看出。對柱也使用了不同的
壁柱形式，增加了大門的變化。這座大門看
似簡單，實際上卻是將精心的設計隱藏於簡
約的立面形象之中。

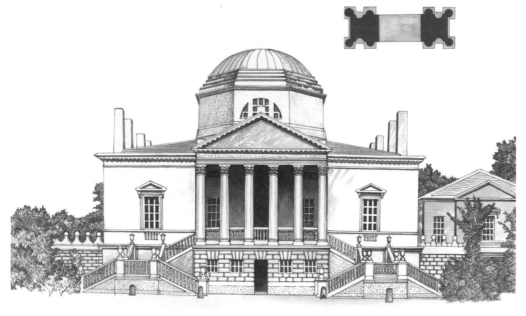

英國古希臘復興風格建築 >>

　　工業革命不止為英國經濟帶來了新生，在促進社會變革的同時，英國的建築也走上了新古典主義之路。由於受拿破崙發動的侵略戰爭之苦，英國沒有採用在法國的羅馬復興建築樣式，在帕拉第奧建築風格重新流行了一段時間後，英國的新古典主義建築轉向了古希臘風格的復興。古希臘神廟式風格以其較強的實用性被用來建造各種功能的建築，如學校、車站、議會等，無論鄉村還是城市、公共建築還是私人住宅，古希臘式的建築風格迅速普及起來。

聖喬治大廳 >>

　　新古典主義風格晚期，古典建築簡單明晰的建築體塊和一些細部的處理為人們所喜愛，並被廣泛應用於新結構的建築中。這座大廳的總體形制來自於古希臘神廟，但其建築形式更為靈活，不同建築體塊間用不同的柱式相區隔，通過圓形與方形柱身達到既統一又相互區隔的目的，並通過凹凸的平面為簡單的建築增加了變化。

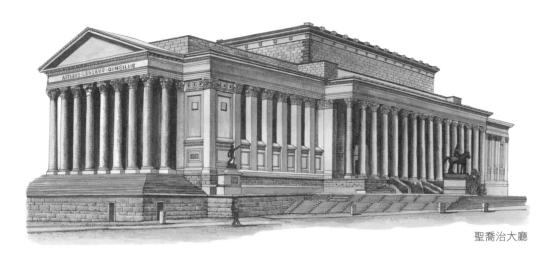

聖喬治大廳

安妮女王時代聯排式住宅 >>

　　隨著經濟的發展，城市的規模越來越大，人口越來越多，而聯排住宅的出現就很好地解決了居住與眾多人口的矛盾。聯排住宅占地相對較小，且以統一的面貌出現，使城市住宅變得更加規整。這種新型的住宅形式在城市中行列整齊地大量興建，也成為一種新興的建築現象。

英國折衷主義風格建築

繼古希臘風格復興之後，英國建築也進入折衷主義時期，以往的諸多建築風格被混合使用，甚至還出現了異國情調的建築，如中國風格、印度風格等，尤其以哥德式建築的復興為代表。哥德式建築復興之前，在沒落的封建勢力和小資產階級中還出現了一種風景畫派運動。這種風格的建築以回歸中世紀的園林式建築為主，把建築同園林緊密地結合在一起，追求一種隱居的生活狀態。但風景畫派運動畢竟只是為了迎合少數人的口味而興起的，所以總體影響不大，真正有影響的是哥德式建築的復興。英國的國會大廈就是這場聲勢浩大的哥德式復興潮流的代表性建築，雖然大廈有著古典式的對稱布局，但地上的建築部分卻披著高聳的外衣。在國會大廈的帶動下哥德式建築又大大地流行了一段時間，這其中不乏一味追求建築外觀、使得建築的實用功能大打折扣的建築作品，但也出現了不少對哥德式建築元素正確運用，既有良好的實用性又相當美觀的建築。同時由於後期經濟的發展，英國的倫敦、巴斯等城市還掀起了舊城改造運動，規劃整齊的聯排住宅取得了很大的成功。

皇家新月住宅

由小約翰‧伍德（John Wood, The Younger）設計的位於英格蘭巴斯（Bath）城中的皇家新月住宅（Royal Crescent），是英國第一座彎月形的聯排住宅建築。整個建築立面被分為底層、中層和頂層三大段，底層被處理成高高的底座形式，並開設簡單的長方形大門和長窗，建築上部則採用了高屋頂形式。最為精彩的建築中層則採用了帕拉第奧風格的建築樣式，由通層的巨大愛奧尼克式柱統一。這種獨特的建築形式一出現，就成為人們競相模仿的對象，在巴斯和倫敦等地，又興建了許多類似的弧線形聯排住宅建築。

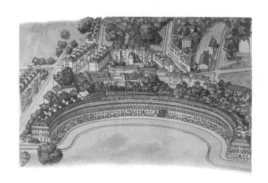

新門監獄

粗面石工多被用在建築底層，但同時也可以表現出冷峻、嚴肅的建築效果。圖示為丹斯（George Dance）受皮拉內西的影響設計建造的新門監獄（Old Newgate Gaol）。這座建築以單一的粗石牆面和較小的開口表現出了這一建築的封閉性，而窄小的入口和開窗也與厚重的石材和粗糙的材質表面形成對比，突出了監獄的主題，給人望而生畏之感。

馬德雷納教堂正立面

馬德雷納教堂的正立面由頂樓、檐部與混合柱子支撐的入口三部分構成。建築中同時出現了柱式、山花和尖塔樓等多種形象，整個立面各部分的設置也力求均衡而簡潔。立面中方形與圓形柱子組成對柱形式、盲窗的設置、三角形與弧形山花的組合形式都是文藝復興時期的典型做法，而重新使用包括哥德風格在內的許多以往出現過的建築元素，則是新古典主義風格的又一顯著特點。

維托里奧·伊曼紐爾二世紀念碑

這座用來紀念義大利首位國王的紀念碑有著超大的規模，但它的組成元素和風格卻多種多樣，甚至可以說是混亂的。紀念碑有雙重基座，而開有窗口的建築底層的做法顯然來自文藝復興風格，主體建築立面為一彎月形的柱廊，讓人立刻想起聖彼得的廣場。建築本身高大而雄偉的體量和到處設置的雕像都突出它本身的紀念性，但誇張的表現方法卻成為新古典主義建築的一大敗筆，它的出現也正說明了處於新舊時代交接點上的建築發展所面臨的問題。

德國的新古典主義風格建築

德國雖然還不是統一的國家，但也已經形成了幾大勢力分治的局面。德國受巴洛克的影響很深，直到18世紀中期才開始受歐洲各國革命的影響，紛紛實行改革，無論在文化、經濟還是其他方向都取得了很大的進步。對於新古典主義建築風格，是從當時比較開明的普魯士統治區、尤其是柏林及附近地區開始的。經濟的發展促進了大城市的興起，在此時大規模的新古典主義建築活動中，也以古希臘風格建築的復興為主流，還湧現出了一些哥德復興樣式的城堡建築。

布蘭登堡門

在統治者的大力支持下，普魯士地區的新古典主義風格建築得到了很大發展，由朗漢斯（Carl Gotthard Langhans）設計的布蘭登堡門（Brandenburg Gate 1789–1793年）就是普魯士早期新古典主義風格建築的代表性作品。這座大門以雅典衛城山門為原形，主要由多立克柱式支撐的山牆組成，但這座大門的柱子沒有遵循古老的比例關係，而是纖細一些。此外，檐部也被加高，並當中設置了四駕馬車的雕像裝飾。

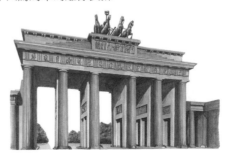

辛克爾的建築成就

　　辛克爾是德國新古典主義建築師中最傑出的代表，他對古典風格的運用不是簡單地模仿和改進，而是在熟練把握古典建築語言基礎之上的重新表述，以他設計的柏林國家博物館為代表的一系列建築作品，都在其古典形式的外觀之下隱含著特有的德國民族自豪感。

柏林歷史博物館側立面

　　由辛克爾設計的柏林歷史博物館（The Altes Museum）是辛克爾的代表性建築作品。這座博物館由一個長方形的主體與中心帶穹頂的兩層圓形大廳組成。中心圓廳外又罩了一個方形的閣樓，這個閣樓在正面設置了兩座雕塑，因此完全看不出它內部的圓廳結構。建築外部規整的造型與靈活變化的內部空間形成對比，形成了屬於辛克爾的獨特建築風格。

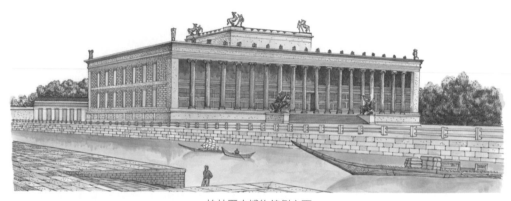

柏林歷史博物館側立面

柏林歷史博物館正立面

　　博物館有著長長的正立面，18 根高大的愛奧尼克柱子支撐著門廊，而門廊內的牆面上則有大塊的紅色大理石板貼面裝飾。建築頂部的與柱子相對應，還設置了 18 個鷹狀挑檐裝飾。博物館的入口首先設置了兩尊騎士雕像，再通過高大的臺基進入有柱廊環繞的圓形大廳中，帶給人們時空變換之感。

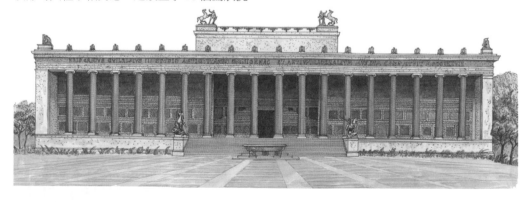

新古典主義風格對歐洲各國建築的影響

除德國外，波蘭、俄羅斯等其他歐洲國家先後也都掀起了新古典主義建築復興運動。這些國家多是受法、英、德等國建築風格的影響，再加上本地區的建築特色，而形成了新的古典建築樣式。如波蘭的新古典主義建築中，因為統治者大多引進了來自上述國家的建築師，所以其建築風格也與其他幾國相類似。例如波蘭就曾受英國風景畫派運動的影響，在國內興建了許多風景優美的風景式花園，而在這些花園中也出現了哥德復興式的屋子、希臘式的小神廟，甚至中國風格的亭子。而俄羅斯的統治者不僅從義大利、英、法等國家聘請了大量的建築師，還將本國建築師專程送到新古典主義建築發達的國家去學習。俄羅斯的聖彼得堡、莫斯科等地也陸續興建起不同風格建築師設計的各種建築作品。

騎術學院

這是一種由鋼鐵作為拱肋，並在兩邊砌實牆加固的建築形式，寬敞的內部空間專門為教授騎馬而建造完成（Riding house）。由於鋼鐵材料的使用，整個屋頂的拱肋結構變得很輕，不再需要很厚的實牆，而且還可以開設高側窗，並鋪設大面積玻璃屋頂，以利於採光和通風。古典的拱券、屋頂結構、扶壁等都被賦予新的形式，組合成了具有古典風格的現代建築形式。

入口上部的遮蓋物

在門或窗的上方設置遮蓋物的做法也是建築中的一種傳統做法。隨著建築材料的進步，此時的遮蓋物多由鋼鐵支架鑲嵌玻璃製成，既美觀又明亮，而遮蓋物的樣式發生著變化。鋼鐵單獨支撐的結構也逐漸成為建築的主要結構，但建築外觀還保留著古老的樣式。

新古典主義拱門及平面

拱門底部粗獷的風貌與上部細緻的裝飾形成對比。此時的拱門多為混凝土結構，再在外層貼粗面石磚裝飾。大門兩邊是愛奧尼克式柱子，但柱子分段式的橫向石料又與牆壁融為一體，其形式極為獨特。愛奧尼克柱子的渦旋與上部橫向裝飾帶的渦旋相對應，並與簡潔平直的檐部線腳形成對比。

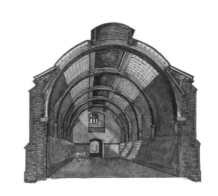

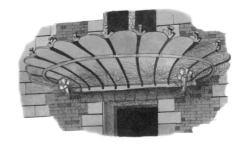

雅典國立圖書館立面>>

這座圖書館也是一座頗具希臘神廟古風的建築，整體建築由主體與兩座附屬建築構成，中央建築帶有一個6根多立克柱支撐的門廊。建築內部還設置了一圈愛奧尼克式柱，簡潔的建築體塊為內部營造出寬敞的閱讀空間和書庫。附屬建築改為方形壁柱，並各有一條浮雕帶裝飾。此建築最為特別的是在主體建築前對稱設置了巴洛克風格的大樓梯，彎曲的樓梯增加了整個建築立面的變化，平衡了簡潔建築本身的單調感。

雅典新古典三部曲建築群>>

雅典城中興建了許多新古典風格建築，圖示三座就是其中最有代表性的古典風格建築，從左到右依次為雅典大學圖書館、雅典大學和雅典學院。但這三座建築又不僅僅是對古老建築樣式的模仿，而是加入了一些新的表現方法。比如圖書館門前的巴洛克式大樓梯，雅典大學門廊中心兩根為圓形的愛奧尼克柱、而兩邊則為方形的塔司干柱式，雅典學院中與主體建築垂直設置的附屬建築，以及雕塑與建築的搭配。這些都為古老的形式注入了新的活力。

雅典國立圖書館立面

雅典新古典三部曲建築群

喀山大教堂

喀山大教堂（The Cathedral of Virgin of Kazan）由俄國本土設計師沃洛尼克辛（A.N. Voronikhin）設計，這位設計師被凱瑟琳皇后送往巴黎和羅馬接受建築教育，歸來後設計了這座俄羅斯帝國的代表性新古典主義建築。教堂平面為拉丁十字形，在巨大穹頂統帥下，還依照聖彼得堡大教堂在正立面兩側設置了一個半開性的橢圓形柱廊廣場，由94根巨大的科林斯柱子組成，並於廣場上樹立方尖碑。也許這座教堂建築太過於注重外表的雄偉與紀念性，與高大的外部立面相比，教堂內部可供使用的室內面積並不大。

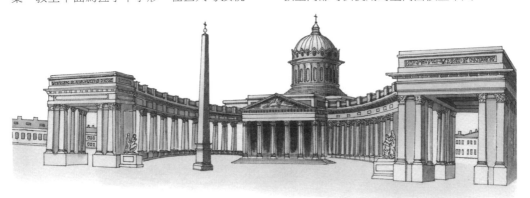

美國的新古典主義風格建築

除歐洲各國以外，新古典主義在美國的影響最大。新興的美國脫離殖民統治而建立起獨立的資本主義國家，也正需要一種能代表新時期的新式建築。而在此之前，美國的建築總體上來說還是因襲自歐洲大陸，缺乏新的建築面貌。傑佛遜對新古典主義風格在美國的普及起到了推動性的作用，因為他有法國工作的經歷，又參觀過歐洲各個國家的新古典主義建築，所以大力倡導以新古典主義的建築作為新共和國的建築樣式。

從自己的住宅開始，傑佛遜開始大力提倡和推行以古希臘和古羅馬復興風格為主的建築樣式。在傑佛遜的引領下，來自歐洲和美國本土的建築師建造了大量新古典主義復興風格的建築，各個州的議會、大學、劇院、教堂、私人住宅、紀念堂等各種類型的古典風格建築都開始拔地而起。在這些建築中最為著名的就是美國國會大廈，這座希臘復興風格的建築是由多名建築師共同設計完成的。國會大廈總體上仿照巴黎的萬神廟設計，由中央的一個大穹頂統帥，而這個大穹頂由於使用了鐵框架的新結構，因此在保證其雄偉高度的同時，底部環繞的柱式也可以更高細一些，最終形成了大穹頂清秀、高挑的形象。主穹頂與旁邊對稱布置的兩座建築由柱廊相連，都採用平頂的柱廊形式，左右通過凹凸的平面變化削弱了整個建築群的單調感，一切的設計都力求通過雄偉的建築形象來表現這個新興國家的高昂氣勢，同時突出紀念性。

美國國會大廈　　　　　　　　　　　　　　　　　　　　》

美國國會大廈（United States Capitol）是美國聯邦政府的所在地，也是一座古典建築風格的標誌性建築。國會大廈最初由在設計比賽中勝出的威廉・桑頓（William Thornton）設計，包括一個圓頂的大廳和兩側翼建築，但建築工作並不順利，從1793年開始興建以後，先後更換了多名建築師，才於1867年最終完成。

國會大廈主要由上下議院和最高法院以及一些附屬和服務性建築組成，所有建築被統領於中央大穹頂之下。在國會大廈中，雖然建築形象遵循古典建築風格，但卻使用了鋼鐵、混凝土等新型建築材料。此外，美國人還發明了屬於自己的「玉米柱頭」和「煙草柱頭」，這兩種新的柱子樣式也成為美國本土古典建築的特色。包括白宮和國會大廈在內，在華盛頓興建的許多古典風格建築中，都體現出了這種古典與現代、傳統與創新的結合。

維吉尼亞大學透視圖　　　　　　　　　　　　　　　　》

維吉尼亞大學（University of Virginia）由傑佛遜設計完成，校園雖然興建於1817年至1826年，但整個校園的規劃卻早已經形成。校園平面為長方形，並有四列規劃整齊的單棟住宅組成。校園就以這些單棟的獨立住宅為主體，這些小住宅都採用簡潔的長方體形式，並通過有頂棚的柱廊相互連接，建築和柱廊之間相間設置花園。

校園的主軸盡頭為大學的圖書館，而從圖書館的外形就可以看出，它的形制來自古羅馬萬神廟。圖書館由平面為圓形的主體與一個帶三角山花的柱廊構成，而圖書館兩邊則是成排的學生宿舍，並同樣設置柱廊相連接。傑佛遜本人對古典建築形式非常衷愛，他自己位於維吉尼亞州的住宅，就是仿照帕拉第奧的圓廳別墅修建而成，也有著三角形門廊和圓形穹頂的搭配。

維吉尼亞州廳透視圖

位於李奇蒙（Richmond）的維吉尼亞州廳（The Virginia Capital）是一座仿照古典神廟形制建造的大型公共建築，也是美國的第一座古典神廟式公共建築，由傑佛遜在法國建築家克拉蘇（Clerisseau）的協助下設計完成。但這畢竟是一座新時代的新式建築物，雖然建築外表採用了神廟的樣式，但混凝土與鋼鐵的使用，以及作為一座擁有眾多房間的公共性建築，這座州廳也有許多的變化。建築由主體建築與兩邊的附屬建築組成，之間有柱廊相連接，都坐落在高高的臺基上。主體建築正立面有 6 根高大支柱的柱廊，山花不做裝飾，顯得樸素而大方，四面都開設了高大而簡潔的長窗以利於室內採光，兩旁邊的附屬建築也採用相同樣式，但柱廊則變為裝飾性壁柱，高度和面寬也相對減小了。

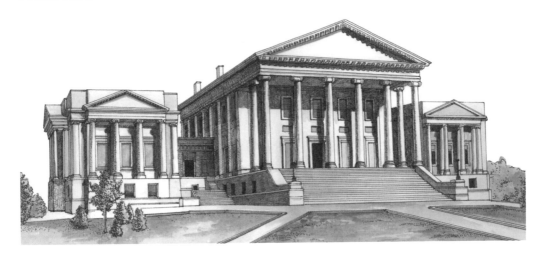

美國風向標

由於美國主要是來自歐洲的移民，因此早期的美國國內建築也是歐洲各個地區和國家建築的展示所，這種公雞形的風向標（Vane）就是歐洲最為傳統的一種樣式，歐洲建築風格對美國建築風格的影響可見一斑。

CHAPTER TEN ｜第十章｜
近現代建築

現代主義建築

現代主義建築（Modern Architecture/ Modernism）又被稱為國際式建築（International style architecture），指 20 世紀 20 年代形成的建築形式。現代主義建築思想早在 19 世紀後期已經出現，伴隨著一些現代建築運動、現代建築教育和現代建築大師的思想理論及建築作品的產生與發展，至 20 世紀 20 年代成為西方建築界的主流思想，並在五六十年代成為影響世界的建築風格。20 世紀 60 年代之後，現代主義建築則受到越來越多的批評和質疑，逐漸被新的建築風格所取代。

現代主義建築同現代社會、政治、經濟的產生與發展有著密不可分的關係，是現代社會意識形態下的產物。現代主義建築主要以貝倫斯等早期建築師的作品先導，以格羅佩斯、柯比意等一批現代主義建築大師的建築設計為代表。此外，從這些大師的建築作品中也可以概括出一些現代主義建築的基本特點：

1 現代主義建築為了滿足新式的工廠及公共建築的需要，普遍使用鋼筋混凝土、玻璃等新的建築結構和建築材料。從此之後，人們對新材料、新結構、新技術及新的建築形式的接受與重視程序日益加強，建築形象和建築風格的更替速度大大加快。

2 古典建築樣式被新的建築樣式所取代。新式建築從實用性出發，以更純粹、更簡潔的新形象出現，拋棄了以往的柱式、線腳和裝飾性元素，實用功能與經濟因素成為建築師在

設計時首先要
的出現，新的
科也得到很大

3 新建築的設計
與效率，並與
了建築及建築
做法使得建築
業化的批量生
大提高了建築

4 建築中的裝飾
面的原因，
義建築大師都
由現代建築的
外，建築的造
飾視為一種
主要以黑、白
料本身的顏色

彼得·貝倫斯

貝倫斯（
業產品建築設
器公司所進行
象設計的開端
德國電器公司
築，他從實用
使用現代的建
主義風格的建
築設計的重要

AEG 渦輪工廠

AEG 渦輪工廠（AEG Turbine Factory, Berlin, Germany）位於德國柏林，其車間由貝倫斯於 1909 年設計完成。這座工廠平面為矩形，主體採用鋼架結構，頂部採用大跨度鋼架的三鉸拱結構支撐，配合大面 積的玻璃窗。這座現代風格的建築從實用性出發，沒有任何冗餘的裝飾，只有兩邊折線形的山牆面和轉角出的粗石牆面，似乎還帶有一絲古典建築的遺風，但仍是第一座明確表明了現代建築概念的作品，是早期現代建築的代表性作品。

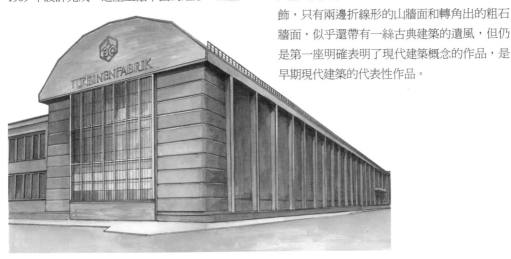

沃爾特 · 格羅佩斯（1883 － 1969）

格羅佩斯（Walter Gropius）是早期重要的現代建築設計師，現代建築協會的奠基人之一，現代建築與設計教育的發起人。

格羅佩斯原籍德國，出生於一個建築與藝術世家。他早年曾先後就讀於慕尼黑和柏林的工科學校學習建築學，在校期間格羅佩斯不僅成績優異，而且已經開始進入建築事務所工作，並開始獨立設計建築。1907 年，格羅佩斯進入貝倫斯的建築事務所工作，並參與了德國電器公司建築項目的設計工作。1910 年，格羅佩斯獨立開設建築事務所，開始了職業建築師的生涯，同時加入德國的建築協會「工作同盟」，並因為他與邁耶（Adolph Meyer）合作設計的法古斯工廠（Fagus Factory）建築而一舉成名。

1915 年起，格羅佩斯開始在德國魏瑪實用美術學校工作，並於 1919 年將學校合併為世界上第一所現代建築與工業產品設計的專門教育機構，即著名的公立包浩斯學校（Bauhaus），為現代建築教育奠定了基礎。1928 年，格羅佩斯與柯比意等建築師發起成立了國際現代建築協會，並於其後擔任副會長。

1937 年，受戰爭影響格羅佩斯定居美國，並任哈佛大學建築系教授，參與建築系的教學與管理工作。格羅佩斯在擔任教學工作的同時，也進行現代建築設計和建築理論的總結工作。他通過講學、建築實踐和出版相關書籍，將包浩斯的知識、教育方法和現代設計觀念帶到了美國，大大推動了美國現代建築的發展進程，同時也得到世界各地建築學界的認可，成為世界級的現代建築大師。

格羅佩斯主張現代機械化大生產，積極使用新型建築結構和建築材料，並大力推進建築和建築構建的標準化與預製工作。他注重將建築的功能、建築技術與其藝術性相結合，同時重視建築的經濟效益，因此建築有著簡潔的外形和非常良好的實用性功能。

法古斯工廠

這座位於德國的法古斯工廠（Fagus Factory, Alfeld-an-der-Leine, Germany）辦公樓建築是一座鋼筋混凝土的三層建築，採用鋼鐵框架和柱支撐的結構，不設任何細節裝飾，建於 1911 年。這座辦公樓採用平屋頂，並利用鋼筋混凝土優良的懸挑性，將外牆與支柱分開，而且徹底拋棄了設置角柱的做法。建築主體的外牆由大面積玻璃幕牆和底部的金屬板牆裙構成，暴露出內部的建築結構。格羅佩斯在這座建築中所使用的結構和許多做法具有開創性的意義，成為以後建築師的建築規範而被廣為使用，尤其是建築中玻璃幕牆的使用，更是成為現代建築的標誌性特色，同時也顯示了新的建築材料、建築結構和建築技術給建築帶來的新形象。

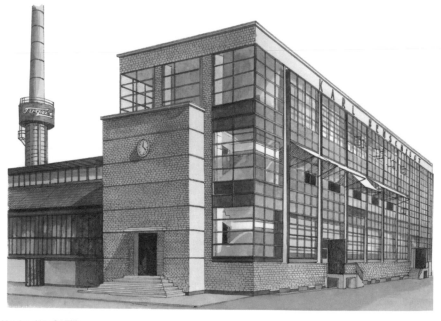

包浩斯教學車間

包浩斯位於德紹的校區建築（Bauhaus, Dessau, Germany）建於 1925 年至 1926 年，由格羅佩斯及其助手共同設計完成，有著簡潔大方的現代風格建築與靈活的平面結構。新校舍是一個包括了教室、禮堂、學生宿舍等各種功能空間的綜合性建築群，各建築之間有天橋相互聯通。

教學車間同所有建築一樣，都採用簡單的幾何外形，主體由鋼筋混凝土結構支撐，外立面則採用大面積的玻璃幕牆結構，平屋頂形式。建築中的大部分構件都是預製後裝配而成，包括室內裝修和家具在內的所有用品都由學校的教師和學生設計，並在學校自己的工廠製作完成，也是簡約形式的現代主義風格。

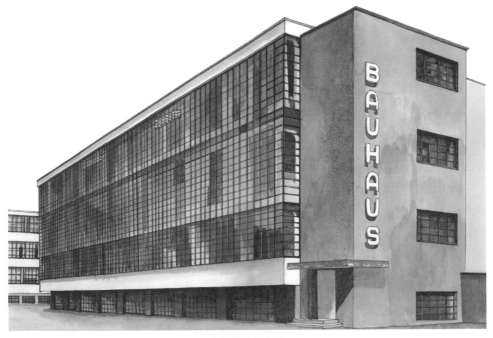

<p align="center">包浩斯教學車間</p>

勒 · 柯比意（1887 － 1965）

　　勒·柯比意（Le Corbusier）原名 Charles － Edouard　Jeunneret，出生於瑞士的一個鐘錶製造之家，小學畢業後曾跟隨父親學習鐘錶製作和雕刻技術。青年時代的柯比意對建築學產生興趣，並通過雲遊歐洲各國參觀，以及在貝倫斯等建築師開辦的事務所工作等途徑自學建築，也開始接觸到現代主義建築思想。

　　1917 年，柯比意來到法國巴黎，並在這裡結識了一些前衛的藝術家，開始全面了解現代藝術，並與這些藝術家們合作出版介紹現代藝術的《新精神》刊物（L'Esprit Nouveau）。柯比意就是他在刊物上發表文章時使用的筆名，他在這份刊物上發表的有關文章，反映了柯比意對於現代建築的理解和觀點。隨著柯比意建築理論與思想的成熟，他還出版了自己的第一部建築著作《走向新建築》（Vers une Architecture），這本書也成為以後的現代主義建築師們必讀的建築著作。

　　1922 年，柯比意開設自己的建築事務所，1928 年，柯比意參加並組織了國際現代建築協會，隨後加入法國籍。柯比意本身的設計思想非常複雜，在當時和現在的建築界，他的建築設計思想都是長期以來人們研究和爭論的焦點。他崇尚機械美學，主張「建築是居住的機器」，因此建築工作也要向工業化方面發展，他還從人體比例中研究出建築比例模數系統，以滿足「大規模生產房屋」的需要。他設計的建築有著自由活潑的平面和外形，以現代技術創造出了新的現代建築形式。柯比意在其職業生涯的不同時期所設計的建築，都有著各自不同的風格和特點，在現代主義建築師當中，他一直是新建築理論的倡導和實踐者。除了建築設計工作以外，柯比意還熱衷於城市布局與規劃工作，但一直未能得到人們認可，只完成印度昌迪加爾城一處城市的規劃設計。

密斯 · 凡德羅（1886－1969）

密斯（Ludwig Mies Van Der Rohe）是一位現代主義的建築設計大師，他通過建築實踐所總結出的「少就是多」的現代建築理論，和他在建築中對鋼結構框架與玻璃的組合的應用，都影響了世界建築的風格和面貌。

密斯原籍德國，出生於一個普通的石匠家庭，從童年就開始在自家的作坊裡學習石工技術。1908 年，密斯開始在貝倫斯的建築事務所工作，並通過自己勤奮的學習逐漸走上了建築設計之路。1910 年密斯開辦自己的建築事務所，開始職業建築師生涯，他還參加各種建築團體，並擔任了國家製造聯盟（The Deutscher Werkbund）的領導工作，逐漸開始在建築界嶄露頭角。1928 年，密斯參與組織了國際現代建築協會。1929 年，密斯以其為巴塞隆納世界博覽會設計的德國館而成名，他的設計以較強的實用性和簡潔的建築形態為主要特點，不僅集中顯示出了現代建築的特點，也將他主張的「少就是多」的理論付諸實踐。通過伊利諾伊理工學院、芝加哥湖濱路公寓、西格拉姆大廈等一大批成功的建築作品，密斯的建築思想與理論得到了世界建築界的認可，成為一代現代主義建築大師。

密斯 1929 年為西班牙巴塞隆納舉行的世界博覽會設計的德國展館（German Pavilion of Barcelona International Fair）在現代主義建築發展進程中占有相當重要的地位。原展館於博覽會結束後被拆除，以後又為了紀念密斯復建，被人們稱之為巴塞隆納館。

整個展館平面為長方形、由室外的水池、主體建築和建築後部的露天庭院組成。主體建築由 8 根十字形斷面的鍍鎳鋼柱支撐，薄薄的鋼筋混凝土板覆頂，室內由落地玻璃窗和大理石板分隔成互相聯通的半開敞性空間，有一部分大理石板還延伸出去，圍合出後部的小型庭院。

整個展館中除了室內的椅子和庭院中的一尊雕塑外，沒有設置任何物品。但展館中使用了棕色與綠色兩種不同的大理石隔板，再加上通透的玻璃窗、地毯和水面的映襯，使得展館建築本身就成為一座經典的現代主義風格展品。

馬賽公寓

柯比意的建築思想和設計風格在戰後出現明顯的改變，這座為馬賽郊區設計的集體式住宅樓（L' unite d' Habitation, Marseille, France）就呈現出粗獷、豪放的建築風格特點。

公寓平面為長方形、採用鋼筋混凝土結構，長 165 米、寬 24 米、高 56 米，由底層開敞的墩柱與上面 17 層的住宅樓組成。底層開敞的墩柱可以用於停放車輛，上部建築的 7、8 兩層為商店、餐館、郵電所等公共服務性設施，17 層之上的頂層則為各種休閒運動場所，並設有幼兒園。其餘 15 層設置了 23 種戶型的標準間，可供 337 戶人家，約 1600 人居住，並滿足其日常需要。

馬賽公寓的這種被柯比意稱之為「居住單位（L' unite d' Habitation）」的建築模式其實早已經形成，只是直到二次世界大戰結束後才得以實現。雖然公寓有著較強的實用性，但其直接暴露混凝土粗糙牆面的做法引起人們的批評，柯比意所倡導的這種建築模式也沒有得到推廣。

薩伏伊別墅

　　柯比意於 1928 年設計了位於巴黎附近的普瓦西（Poissy）地區的薩伏伊別墅（Villa Savoy），1930 年建成。這是一座平面為 22.5 米 ×20 米的大規模建築，主體採用鋼筋混凝土的框架結構，建築採用統一的白色牆面與玻璃窗組成。建築底層三面由細柱支撐，中心設置門廳、車庫及各種服務用房，並在中心設置了一個通向上層的斜坡式通道。建築二層在客廳、餐廳及臥室之間設置了露天的庭院，三層是採光充足的主人臥室和晒臺。內部牆面由於不承重，因此空間分隔極其靈活。

　　這座鄉村別墅向人們展示了柯比意此時期「建築五特點」的建築思想，即：底部獨立支撐柱；自由的建築平面；自由的立面；屋頂花園和橫向長窗。同時，簡潔的建築形態也表現出柯比意獨特的機器美學觀點。

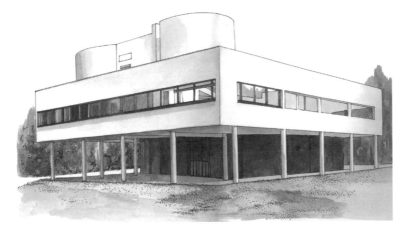

薩伏伊別墅

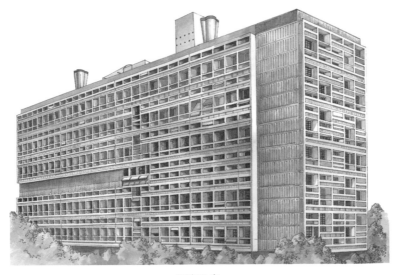

馬賽公寓

昌迪加爾議會大廈　　　　　　　　　　　　　　　　>>

　　柯比意從 1951 年開始為昌迪加爾城進行城市布局與規劃工作，並設計了主要的市政建築，這其中包括最高法院（Palace of Justice）、議會大廈（Palace of Assemble）、官員府邸等。這些鋼筋混凝土結構的現代風格建築，都採用了統一不加修飾的清水混凝土牆面，同時為了應對當時炎熱的天氣，柯比意還在建築上設置了五顏六色的遮陽板，並在建築前設置了大片水池。

　　議會大廈從 1952 年開始設計、直到 1962 年才建成，是所有政府建築中耗時最長的一座建築，它弧線形的屋頂和內部設置的雙曲線圓形議會大廳，與單純的建築體量形成對比。連同馬賽公寓和昌迪加爾城市建築在內的、不加修飾的清水混凝土牆式的粗獷建築風格被後人稱為「粗野主義」，這種風格在以後又得到了很大的發展。

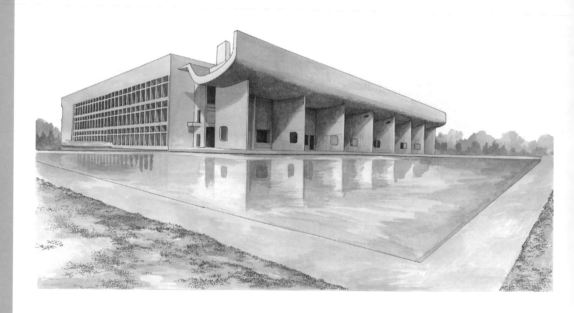

廊香教堂

　　這是一座位於法國貝爾福特市郊、廊香地區的一座小教堂（The Chapel at Ronchamp），於1950年至1953年建成，但卻引起了世界建築界的關注，成為一座頗受爭議的建築。廊香教堂由主體建築和一座高塔組成，屋頂部兩邊向外翻的屋檐會合在一起，底部是彎曲而封閉的牆面，而且每個方向上的牆面各不相同。屋頂由鋼筋混凝土的薄板構成，東南高、西北低，在四面盡頭還設有排水管，將積水排入一個水池當中。

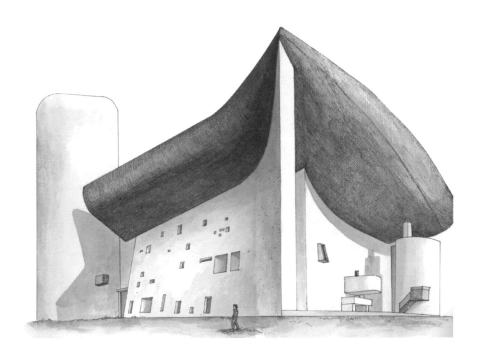

廊香教堂內部空間

　　廊香教堂內部很小，只能容納大約200人，主要靠三座高高的塔狀物中折射進來的陽光和一面牆壁上開設的看似隨意的窗口取光。廊香教堂最富於特色、也最富想像力的是屋頂的樣式，它曾引起人們無數的猜想，輪船、修女的帽子等，具有很強的象徵和隱喻意味。

法蘭克 · 洛伊 · 萊特（1867 － 1959）

　　萊特（Frank Lloyd Wright）出生於美國威斯康辛州，是一位美國本土的現代主義建築大師，他一生設計了大量的建築，僅建成的就有約 400 處。萊特大部分的作品都是住宅建築，而且在不同時期的建築風格變化明顯，但都廣為人們喜愛。萊特注重建築與周圍環境的關係，提出了「有機建築理論（Organic Architecture）」，並在相關領域做出了有益的嘗試。

　　萊特早期曾就讀於威斯康辛大學，專門學習土木工程，中途退學後即進入芝加哥學派領導人物沙利文的建築事務所從事建築工作，並深受其影響。1893 年，萊特開辦自己的建築事務所，並設計出「草原式住宅」（Prairie houses），這種建築以優雅的姿態、經濟而良好的使用功能受到國民的喜愛；東京帝國大廈（Imperial Hotel, 1916–1922）則以堅固的結構受到世界的矚目，萊特也因此在業界成名。

　　1901 年，萊特發表他的第一本建築理論著作《機器的工藝美術運動》（The Art and Craft of the Machine），提出了「有機建築」的概念。此後，他致力於建築與環境、建築與自然形式之間關係的研究。兩次世界大戰期間，萊特以其獨特的設計而成為美國最重要的建築大師之一。而在晚年，萊特開始注重建築作品的藝術性，甚至設計了顯得與周圍環境格格不入的紐約古根漢美術館。

　　萊特同其他現代建築大師一樣，始終堅持使用新的建築材料與建築結構，並利用新的技術來表現他對於建築的理解。但同時他並不排斥在建築中設計一些裝飾性的細節，也使用一些傳統的自然材料。雖然他提出的有機建築理論是一個非常複雜而廣泛的概念，但仍然對現代主義建築、尤其是美國現代主義建築的發展起到了重要的推動性作用。

紐約古根漢美術館

　　古根漢美術館（Solomon R. Guggenheim Museum, New York）是萊特晚年設計的較大規模的公共性建築，主要為展示私人美術收藏品而建。萊特所設計的這座美術館主體建築與周圍的建築全然不同，是一座向上逐漸擴大的螺旋形圓柱。這個螺旋形的圓柱廳高約 30 米，底部直徑 28 米，其內部也是由打破樓層的盤旋坡道和牆面構成，形成一個連續上升的空間，中庭頂部由巨大的玻璃穹頂覆蓋，並留有一個採光的天井，展品就掛在坡道旁邊傾斜的牆面上。

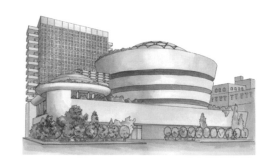

羅比住宅　　　　　　>>

這是城市中的草原式住宅，萊特於1908年在芝加哥設計完成，羅比住宅（Robie House）也是此種形式的住宅在城市中的代表性建築之一。羅比住宅平面約呈長方形，是一座橫長的二層建築，並通過向外伸展的水平陽臺和花臺、出挑很深的檐部和平緩的屋頂，加強了建築的這種橫向的穩定狀態。

在羅比住宅中，萊特使用了傳統的磚牆和石材頂部，但也使用了大面積的玻璃門窗，建築內部也是最先進的現代設施，創造了新的住宅模式，同時也打破了現代建築單純的建築形式。

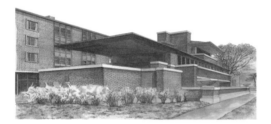

落水山莊　　　　　　>>

這座位於美國賓夕法尼亞州山林裡熊跑溪（Bear Run）上的小別墅，是實業家考夫曼的鄉間度假別墅，人們習慣稱它為落水山莊（Kaufmann House on the Waterfall）。別墅坐落在一個小瀑布的上面，由支撐在墩柱和牆上的三層鋼筋混凝土的平臺組成，平臺在一邊與豎向石牆相連接，其餘部分向不同的空中延伸，與周圍的樹木相接。

主體建築由石牆和大面積的玻璃窗構成，將室內外連為一體。落水山莊的橫向平臺採用光潔而明亮的牆面，而豎向的石牆則保持了石質的粗糙表面，再加上通透的玻璃窗與優美的環境，使之在一年四季中呈現出不同的景色。這座建築以其獨特的形態以及與自然環境完美的結合而成為最著名的現代主義建築，幾乎出現在每一本介紹現代主義建築的書籍當中，是萊特最重要的住宅設計作品。

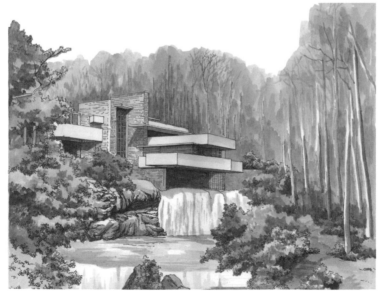

落水山莊

阿瓦奧圖（1898 － 1976）

阿瓦奧圖（Alvar Aalto）是芬蘭現代建築設計大師，也是現代家具等工業品設計大師，同時還進行現代城市規劃的研究與設計工作。同其他現代主義建築大師不同的是，阿瓦奧圖在現代建築的設計與建造過程中，非常注重對磚、石，尤其是木材等傳統建築材料的使用，並且一直關注著自然環境、建築與人之間的關係。

阿瓦奧圖早年在赫爾辛基的技術學院學習建築學，接受了系統的專業高等教育。1923 年開始，阿瓦奧圖開始開設自己的建築事務所，並於 1928 年加入國際現代建築協會。20 世紀 30 年代之後，阿瓦奧圖還成立了一家專門設計和製作現代風格家具及居家用品的公司，使用新技術生產他設計的現代新式家具，對現代家具的發展起到了推動性的作用。

阿瓦奧圖的設計，非常注重建築帶給人的心理感受。他利用芬蘭豐富的木材資源，設計了大量富有人文主義風格和民族特點的建築，如帕伊米奧結核病療養院（Paimio Sanatorium）、衛普里圖書館等。阿瓦奧圖在這些建築中所使用的設計手法被人們稱之為「有機功能主義（Organic Functionalism）」，在充分滿足功能需要的同時，創造出一種輕鬆、親近的建築環境，使建築也帶有很濃厚的人情味。

瑪麗亞別墅

位於芬蘭諾瑪庫的瑪麗亞別墅（The Villa Mairea, Noormarkku, Finland），建於 1938 年至 1941 年，是阿瓦奧圖為自己設計的一座小型別墅建築。這座住宅位於一片樹林與一個曲面游泳池之間，建築平面呈「L」形，主體採用鋼筋混凝土結構建成，也加入了一些石材和木材等傳統的自然建築材料。

小別墅通過不同材質所營造的不同體塊的組合，豐富了立面形象，同時以植物、水面和純淨的白牆、自然紋路的木窗、透明的玻璃來取得一種自然、和諧的建築氛圍，突出了建築清麗、溫馨的格調，極其富於生活氣息。

奧斯卡 · 尼邁耶（1907 —）

尼邁耶（Oscar Niemeyer）是巴西乃至整個拉丁美洲的代表性現代建築師，在建築設計方面深受法國現代建築大師柯比意的影響。尼邁耶出生在巴西里約熱內盧，1934 年畢業於當地的國立美術學院建築系。畢業後，尼邁耶進入巴西現代主義建築和藝術大師科斯塔（Lucio Costa）的事務所工作，並受其影響，於 1937 年獨立開辦建築事務所，開始了建築的設計實踐。

巴西國會大廈

尼邁耶設計的國會大廈（National Congress）建於 1960 年，坐落於新首都巴西利亞著名的三權廣場（Square of the Three Powers）上，與總統府和聯邦最高法院構成三大權利建築。與其他兩座建築不同的是，國會大廈由三部分獨立的建築組成，包括兩座並排設計為「H」形的辦公大樓和兩座碗形、且一正一反設置的眾議院和參議院。

辦公大樓由兩幢並排的高層建築組成，在兩座建築的中部設有溝通的橫橋，同時形成「人文」兩個字母的縮寫「H」形式。這種設置使大廈具有很強的象徵意味，但是，由於兩棟大廈僅在中部有橫橋，也造成了雙方溝通上的不便，而且參眾兩院的建築也出現了維護費用昂貴的弊病。

1939 年，尼邁耶與科斯塔合作設計了紐約世界博覽會巴西館，並開始在建築界成名。1947 年，尼邁耶作為巴西代表，參加了紐約聯合國總部的設計小組。1956 年至 1961 年，尼邁耶主持新首都巴西利亞的規劃與建設工作，並設計了國會大廈、總統府、巴西利亞大教堂等大型建築，在這些建築項目中，尼邁耶將他極富個人風格特點的曲線形建築特點發揮到極致。

巴西利亞大教堂

大教堂（Cathedral, Brasillia）建於 1950 年至 1970 年，也坐落在三權廣場建築群的旁邊。尼邁耶在這座教堂外形的設計上借鑒了海中生物章魚的形態，在外部使用分散狀的鋼筋混凝土骨架，再在骨架間設置網格狀金屬網，並在其中鑲嵌彩色防熱玻璃。

由於獨特的結構和大面積玻璃窗的使用，使得教堂得到了一個中間沒有任何阻礙物的寬敞空間，而頂部的大幅彩色畫使身處於教堂中的人們置身於一個奇幻的空間。簡潔的建築造型所取得的驚人效果，正如尼邁耶說的那樣，取得了一個「簡潔、純淨、勻稱」的藝術品般的效果。

這座平面為圓形的教堂建築，打破了以往傳統教堂在人們心中的形象。尼邁耶以其設計的建築使新首都和他自己在世界揚名，也吸引來眾多的參觀者，優秀的現代建築被賦予除使用功能以外更深刻的意義。

貝聿銘（1917 —）

　　貝聿銘（Pei Ieoh Ming）是美國現代建築大師，也是一位活躍在近代的現代主義大師，在各種新的建築學派層出不窮、和現代主義建築受到廣泛批評的年代裡，他也是一位少有的始終堅持現代主義建築風格的設計者。

　　貝聿銘出生於中國廣東的一個現代銀行家的家庭中，並在上海的教會學校完成了中等教育後，前往美國學習建築。1940年和1946年，貝聿銘先後在麻省理工學院和哈佛大學獲得學士與碩士學位，而在此期間擔任他所在學校領導和導師的，也正是現代主義建築大師格羅佩斯和他的得意門生布魯爾，貝聿銘也深受其現代建築理論和思想的影響。1948年，貝聿銘開始與房地產開發商澤根道夫合作，這在美國首開了開發商直接與建築師合作的先例。通過幾年的合作，貝聿銘對建築與環境及經濟成本的認識加深。

　　1955年，貝聿銘創建事務所，這個事務所不僅僅由建築設計師組成，還包括一些規劃和室內設計者。這一特點也使得貝聿銘設計的建築總是與整個城市的建築、自然與人文環境等緊密聯繫在一起。貝聿銘堅持他的現代主義建築風格，但對混凝土、鋼鐵和玻璃的使用更加富於創造性，也使現代建築有了新的面貌，在轟轟烈烈的後現代及多元化建築流派中獨樹一幟。

　　貝聿銘是美國建築師協會、美國室內設計協會、美國設計科學院和國家藝術委員會會員，同時還是英國皇家建築師協會會員。其代表性建築包括美國科羅拉多州大氣研究中心、法國羅浮宮擴建工程、新加坡的中國銀行辦公樓及北京香山飯店、華盛頓國家美術館東館等。

國家大氣研究中心

　　美國國家大氣研究中心（National Center For Atmospheric Research）坐落在科羅拉多州（Colorado）洛磯山脈的一個小山頂上，是貝聿銘1966設計的一座建築。在這座建築中，貝聿銘借鑒了當地印地安人的岩洞建築形象，設計了以實牆為主的建築群。

　　這座大氣研究中心建築群包括科學家的辦公室和各種實驗室、宿舍，以及輔助人員用房。各個不同功能的建築彼此分開，通過走廊連接。建築中的開窗很少，但建築內部空間有相當大的可塑性，可以根據需要方便地拆裝牆壁，組成大小不一的空間。整體建築雖然採用鋼筋混凝土結構建成，但其外表沒有都市建築的冷峻之感，而是通過採用當地的石料和特殊的處理使之與周圍的山地合為一體。

現代主義之後及當代建築的發展

　　1959 年，由格羅佩斯、密斯、柯比意等現代主義建築大師領導成立的國際現代建築協會（The International Congresses of Modern Architecture CIAM），因內部存在嚴重的思想分歧而宣布暫時停止活動，這個事件也寓示著新的建築思想對現代主義建築思想的衝擊。已經存在了半個多世紀的現代主義建築，因為過於單一的形式、缺乏人情味等問題而受到來自各方的批評。而在二戰以後，各種新的建築思想與理論層出不窮，從現代主義風格分裂出的各種建築風格，以及新一代建築師的思想和理論、新技術與新材料的產生，社會結構的調整等因素，都促使世界建築向著多元化、個性化的方向發展。

　　1972 年，由雅馬薩奇（山崎實）設計的位於美國密蘇里州聖路易斯城中的現代主義住宅區由於民眾的反對而被炸毀，也同時有人宣稱「現代主義已經死去」。實際上，從 20 世紀 50 年代之後，西方建築思潮已經開始向多樣化、地區性和個性化發展，隨著現代建築大師的離世和新的社會與教育背景下成長起來的新一代建築師的崛起，產生了更多樣的建築流派和各種各樣的建築思想與理論，世界建築的面貌也逐漸變得豐富起來。尤其到了近代，隨著高科技和信息化社會的來臨，這種多元化的趨向更加明顯。建築更多地與人文、自然科學，尤其是科學技術的發展聯繫起來，而與建築相關的各種學科，也都在進行重要的調整與發展。

粗野主義　　　　　　　　　　>>

　　這是在 20 世紀 50 年代出現的一種建築風格，以柯比意暴露清水混凝土牆面的幾座建築為先導，以暴露建築材料的自然肌理為特點，保留建造痕跡。粗野主義（Brutalism）相比於有著光滑牆面和玻璃幕牆的現代建築而言，給人以粗獷和清新之感。早期的粗野主義建築以柯比意的馬賽公寓和昌迪加爾城中的建築為代表，後由英國的史密斯夫婦（A. and P. Smithson）發揚光大並為其定為粗野主義。路易斯・康（Louis Kahn）則以他設計的粗野風格建築而被世人推崇。

印度經濟管理學院宿舍樓　》》

　　在為印度經濟管理學院（Indian Institute of Management）所做的整體校園規劃與建築設計上，路易斯・康注意到一個不發達國家的國情，因此設計了這種利用當地建築材料、以大片牆面為主的建築形象。這所大學中的所有建築都有樸素的紅磚牆面，與周圍的自然植物和諧相處，而大面積的實牆則盡可能地遮蔭，再加上建築上開設的各種奇特的孔洞，使不能靠電子設備來降溫的室內也照樣涼爽、通風。

　　路易斯・康在這座建築中所選用的清水磚牆，既是成本最低的建築材料，同時也呈現出一種淳樸而靜謐的學術氣息。學生宿舍中的大小跨度孔洞，採用圓拱加扶壁牆垛或平拱加鋼筋混凝土拉杆的結構製成，並且內部還設置了一些非正式的公共活動空間，而對於宿舍內部的設置，則在照顧其私密性的同時又保證每間宿舍有穿堂風經過。

柏林猶太博物館　》》

　　由丹尼爾・李伯斯金（Daniel Libeskind）於 1989 年至 1998 年設計的猶太博物館，是一座非常具有視覺衝擊力和象徵意義的建築作品。整個博物館採用了如雕塑般的外形，給人以飽滿的力度感，建築表面全部由金屬板覆蓋，不設開窗，其入口設置在地下。博物館表面有一些不規則的裂紋，如同是累累的傷痕，向人們展示著猶太人所經歷的滄桑歷史。

　　建築師在這座博物館的設計中，使用了象徵和隱喻的建築語言，使建築表面具有很強的傾訴性，達到了丹尼爾・李伯斯金「參觀者從形狀上感覺到它」的目的。同時，猶太博物館地下的畫廊通道與臨近的柏林歷史博物館相連接，也起到了很好的連接作用。

隱喻主義　》》

　　隱喻主義風格（Metaphor）建築的特點是其外部形式或細節處，有著極具象徵或隱喻性質的形象，因此建築本身的形態更具藝術性，而建築的形象既可以直接表明一定的立面或寓意，也可以是抽象的，可以引起人們無數的遐想，因此又被稱為象徵主義（Allusionism）。

雪梨歌劇院

　　由丹麥建築師約恩・烏松（John Utzon）設計的澳大利亞雪梨歌劇院（Opera House, Sydney），是一座規模龐大的綜合性文化服務建築，由多座音樂廳和劇場以及展覽大廳、圖書館等空間組成，坐落於雪梨的一塊突出於海面上的小半島上，三面臨水，並以其獨特的建築形式而享譽世界。

　　這座歌劇院方案的入選與建造過程曲折而艱辛，人們也不得不為了這座建築所採用的殼體結構而解決一個又一個的結構與技術問題，其間還受到來自各方的批評和壓力。最終，劇院在長達 17 年工期和付出大大超出原來預算的代價之後建成。建成後的歌劇院如同立在海邊的巨大貝殼、揚起的白帆、盛開的花朵，引起人們無數聯想，並廣受讚譽，成為雪梨的象徵。

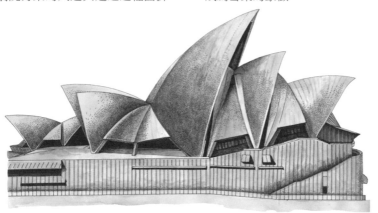

環球航空公司候機樓

　　位於紐約甘迺迪機場的環球航空公司候機樓（The TWA Terminal, Kennedy International Airport），由美國建築師埃羅・沙里寧（Eero Saarinen）設計，1961 年建成。候機樓主體建築由 4 個「Y」形的墩柱支撐的 4 片混凝土結構薄殼體構成，且每片薄殼體都向內傾斜，形成了如展翼般的屋頂形式，其餘地方則由大面積的玻璃窗覆蓋。

　　20 世紀 50 至 60 年代，薄殼體結構非常流行，也出現了包括雪梨歌劇院和候機樓這樣的優秀代表，開啟了鋼筋混凝土與玻璃窗結構建築的新形式。沙里寧以他所設計的幾所此類建築奠定了他有機形式現代設計大師的地位。

典雅主義 >>

典雅主義（Formalism）又被稱為新古典主義（Neo-Classicism），是第二次世界大戰之後，現代主義建築眾多流派中的一種，主要以美國的一些建築師及其建築作品為代表。典雅主義吸收古典建築的一些特點，以傳統的對稱式構圖及古典建築樣式的新演繹為主要特點，雖然拋棄了傳統的柱式形象，但也追求建築中各部分的比例關係，使現代建築產生端莊、優雅的形象。典雅主義尤其為美國官方所青睞，此時期美國的許多大使館等官方建築多採用此種風格。

阿蒙・卡特西方藝術博物館 >>

由菲力普・強生（Philip Johnson）設計的阿蒙・卡特西方藝術博物館（Amon Carter Museum of Western Art），於 1961 年建成，是一座現代主義風格的典雅主義建築作品。這座建築的主體部分由五跨扁拱和支撐拱的錐形柱子構成，並在建築前面的玻璃幕牆與支柱間留有一個柱廊。建築有著簡潔的平面與外部形象，內外部的牆面與地面也採用傳統的石料或石料的形象，優雅而沉靜的建築與周圍寬大的平臺、優美的環境完美地融合在一起。

阿蒙・卡特西方藝術博物館

高科技風格

　　現代社會以高科技和信息產業的發展為主要動力，也由此產生了高科技建築風格（High Tech）。現代社會的高科技風格，以大膽使用先進的科學建造技術與建築材料、建築方法為主，力求使建築外表突出這些高科技成果的先進性。高科技風格的建築使建築結構、建築設備和建築中涉及的各種新技術、新機器更為緊密地結合在一起，創造出了領先於時代的新建築形象，向人們展示著未來建築的走向。

諾曼 · 福斯特（1935 －）

　　福斯特（Norman Foster）出生在英國的曼徹斯特，並在那裡的大學完成了建築與城市規劃的專業學習。當他在美國耶魯大學以優異的成績獲取碩士學位之後，就留在美國發展自己的事業。1963 年，他回到英國，並與自己的第一任妻子，以及羅傑斯夫婦組成了「四人組」開始建築設計工作。1967 年，福斯特開辦自己的建築事務所，並將美國的新技術帶入自己的設計當中，如著名的香港滙豐銀行建築、新德國國會大廈等，成為高科技建築的代表性建築師之一。

香港滙豐銀行南立面

　　位於香港的滙豐銀行總部大樓（New Headquarters for the Hongkong and Shanghai Bank Building），是福斯特領導的建築事務所在 1979 年設計完成、並於 1985 年建成的高科技風格現代高層辦公建築。

　　大廈主體由豎向的鋼桁架與五組橫向的鋼桁架結構支撐，每組橫向桁架都占兩層樓高，由底部橫向的弦杆和組成「V」字形的內外斜梁構成。建築外表面採用統一的高科技噴漆鋁製表面與雙層通高的玻璃窗配合。而由於採用鋼桁架結構，因此建築內部空間的設置相當靈活，不僅可以根據需要隨時改變內部的結構與布局，其中還設置了高達 10 層樓的中空大井，並增設電腦控制的鏡面玻璃以調節陽光光線。

香港滙豐銀行東立面

　　滙豐銀行的主體建築由前後三跨組成，其高度分別為 28 層、41 層和 35 層，在中部最高一跨的建築頂部還設有直升機的停機坪。這座建築拋棄了將電梯井設置在建築中部的做法，將主要輔助電梯井、維修吊車及樓梯都設置在建築兩側，而在建築內部設置斜向自動扶梯。

理查 · 羅傑斯（1933 －）

　　羅傑斯（Richard Rogers）出生於義大利佛羅倫斯，在倫敦接受建築的專業教育之後，到美國耶魯大學學習。羅傑斯夫婦與福斯特夫婦的「四人小組」時期，羅傑斯的建築已經顯現出利用高科技來豐富建築形式的設計特點。1970 年，羅傑斯與皮亞諾聯合設計的龐畢度中心世界聞名，他本人也於 1977 年開辦事務所，成為獨立建築設計師，並於第二年設計了與龐畢度相同風格的勞埃德大廈，是高科技風格的代表性建築師之一。

倫佐 · 皮亞諾（1937 －）

　　皮亞諾（Renzo Piano）出生於義大利熱那亞的一個建築世家，1964 年畢業於米蘭工業大學建築學院，後加入路易斯 · 康、Z.S.馬科烏斯基等多位現代建築大師的事務所工作。1970 年，皮亞諾與羅傑斯合作設計了龐畢度中心而成名，隨後他又曾經與彼得 · 賴斯合作設計建築。1982 年，皮亞諾同時在熱那亞與巴黎建立事務所，並設計了日本關西機場、梅尼爾珍藏美術館等高科技風格建築。

龐畢度藝術與文化中心入口立面 >>

位於法國巴黎的龐畢度藝術與文化中心（Pompidou Centre），是英國建築師羅傑斯與義大利建築師皮亞諾共同設計完成，是高科技風格的代表性建築作品。整個文化中心平面是一個長 166 米、寬 60 米的矩形，由接待、管理、圖書館、兩層展館及一個夾層共 6 層組成，全部採用鋼架結構支撐。

龐畢度藝術與文化中心後立面 >>

整個建築不僅主體與輔助性的鋼架結構都暴露在外部，而且建築內的所有管線、電梯及空調設備等也都暴露在建築外部，是一座「骨包肉」式的建築。所有設備管線都被塗以鮮豔的色彩，並由此分類。黃色為發電機組等電氣設備管線，紅色為交通管線，藍色為空調設備管線，綠色為給排水系統管線，白色則為主體鋼架支撐結構系統。

解構主義 >>

20 世紀 80 年代中期，以法國哲學家德希達（Jacques Derrida）提出的解構主義哲學為理論基礎，在建築界也出現了解構主義風格（Deconstruction），這種稱謂是相對於以前的結構主義（Constructionism）而得來，其主要內容也是對以往穩定、均衡和有序建築結構的顛覆，以一種不統一的、混亂的、中止的結構來改變以往建築的形象。解構主義建築理論也成為一門複雜而深奧的學問，不同的建築師有不同的理解和表達方式，也出現了艾森曼、楚米（Tschumi）和蓋瑞等解構主義建築大師。

彼得・艾森曼（1932 －） >>

艾森曼（Peter Eisenman）1955 年畢業於美國康乃爾大學，並在 1957 年至 1958 年間在格羅佩斯的建築事務所工作，1961 年獲得美國哥倫比亞大學碩士學位，1963 年獲得英國劍橋大學博士學位。1967 年，艾森曼在紐約成立專門的「建築與都市研究所」，開始他對於建築和建築理論的研究工作，並同時進行一些建築設計實踐和建築理論教學工作。艾森曼的建築思想以複雜著稱，他認為解構主義是一種思維方式，而作為他建築思想表達的建築作品也有著抽象而深刻的含義，一直是人們爭議和研究的對象。

衛克斯那視覺藝術中心 >>

　　位於美國俄亥俄州立大學的衛克斯那視覺藝術中心（Wexner Center for Visual Arts, Ohio State University），是艾森曼設計的一座解構主義風格的作品，1989年建成。這個藝術中心由兩個互相交叉的格網為中心設置各種建築，並在建築群的一端設有如碉樓般的磚砌標誌物，這個封閉的標誌物從中部分開，並與旁邊開放的白色網格形成對比。艾森曼在這座建築群的結構中使用物理學的原理，是其解構思想的代表性作品。

法蘭克 · 蓋瑞（1929 －） >>

　　蓋瑞（Frank Owen Gehry）生於加拿大多倫多，1954年從美國南加利福尼亞大學的建築專業畢業後，開始加入不同建築師的事務所工作，並於1957年進入哈佛大學繼續深造建築和城市規劃。1962年，蓋瑞在洛杉磯開設自己的建築事務所。進入20世紀70年代後，蓋瑞的建築作品向解構主義風格發展，尤其以他於1977年開始設計建造的自用住宅而成名，此後蓋瑞的建築作品向著一種即興發揮的藝術品形象發展，成為有著巨大影響力的世界級建築大師。

衛克斯那視覺藝術中心

范得沃克第三工廠 >>

　　由當代先鋒派的藍天組（Coop Himmelblau）設計的范得沃克第三工廠（Funderwerk Factory 3），是一座解構主義建築作品。由普瑞克斯和斯維茨斯基組成的藍天組以設計解構主義風格建築而聞名，這座工廠的特點之處在於，對煙囪和入口處都進行了一些裝飾性的改變，也形成了工廠斷裂的不連續外觀形式，而工廠主體部分則以大面積的開放空間與混亂的架構形成對比。

畢爾包古根漢美術館

　　借助於現代的計算機建築設計輔助系統和高科技施工技術，蓋瑞設計了這座位於西班牙畢爾包市河岸上的古根漢美術館（Guggenheim Museum in Bilbao）。美術館是一座包含展廳、禮堂和服務性空間的大型建築，底部是十分規整的石質牆面，但上部主體建築則是由一些奇特而且不規則的體塊構成，還有著流線型的線條。整個建築由複雜的電鍍鋼結構支撐，外表由薄薄的鍍鈦合金覆蓋，因此其建築成本大大提高。建築內外的結構都相當複雜，因此所有建築圖紙都由計算機繪製並精密計算，是一座真正的現代高科技建築作品。並通過建築本身的結構和形態淋漓盡致地向人們展示了解構主義建築的實質。

里卡多・波菲爾（1939 －）

　　波菲爾（Ricardo Bofill）出生於西班牙巴塞隆納，並先後在巴塞隆納建築學校和瑞士日內瓦建築大學接受專業教育。1963 年，波菲爾開設泰勒（Taller）建築公司，他所設計的建築在多個國家獲獎，開始在建築界贏得良好的口碑。波菲爾早期的建築作品帶有強烈的加泰隆尼亞和地中海風格特點。1975 年，波菲爾以其設計的「Walden7」住宅而成名。1978 年波菲爾在巴黎開設事務所，並受到法國政府的多項建築委託。隨後，波菲爾開始獨立或與福斯特等著名建築師合作，同時在多個國家設立泰勒子公司，將其建築事業擴展到全世界。

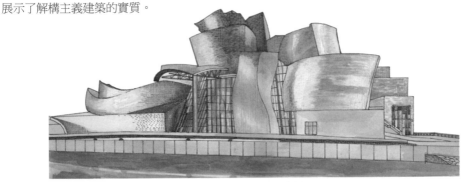

畢爾包古根漢美術館

巴里奧・卡烏迪

　　位於西班牙塔拉哥納的巴里奧・卡烏迪住宅區（Barrio Gaudi, Reus Tarragona），是波菲爾早期的建築作品，也是泰勒公司成立以來接到的最大規模的住宅區項目。波菲爾在這座郊外居住社區的建築中，使用了加泰隆尼亞地區的建築風格，建築由磚貼面的混凝土結構建成，由不同形式的矩形體塊組成變化豐富的建築與立面形式。在建築預算十分緊張的情況下，波菲爾首先使用了西班牙並未普及的預製裝配技術，開啟了新型低造價建築的新形式。

瓦爾頓 7 號（Walden 7）公寓大樓

　　位於巴塞隆納的 Walden7 住宅是波菲爾的成名作，是一座位於郊區的大型綜合性住宅。整個公寓大樓由 18 座塔樓組成，這些塔樓在底部呈現弧線形分開，至頂層又互相連接在一起，形成一個既獨立又統一的整體。公寓大樓外部採用獨特的半圓柱體陽臺形式，而在內部則在各塔樓的相交處形成一個開闊的中庭，各塔樓中還有相互連接的公共性庭院，而各種規模的公寓就環繞在這些公共建築之間，巧妙地解決了個人空間與公共空間的搭配問題。

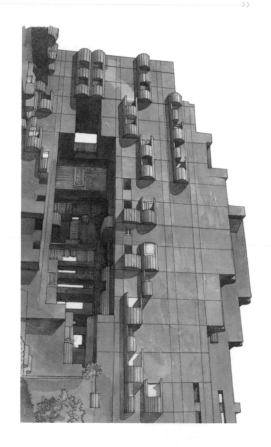

瑪利歐・波塔（1943 —）

　　波塔（Mario Botta）出生於瑞士提契諾，這裡也是地中海文化與歐洲文化的交匯地。波塔 1969 年畢業於威尼斯建築大學。但早在 1965 年，他就已經在柯比意的事務所中從事實際的建築設計工作了。畢業後，他又追隨路易斯・康參加建築實踐，並在多家著名建築事務所工作過。1970 年，波塔開設自己的建築事務所，在進行建築設計工作的同時，也在歐洲各國和美國以及拉丁美洲的多座大學進行講學工作。波塔所設計的建築極其具有創新意識，他所創造的很多種表現手法，都被廣泛地模仿和應用。

辦公建築

　　辦公樓主要是為從事業務或行政活動而建造的建築，其功能相對單一，但現代建築的辦公建築也多是綜合性辦公樓形式。現代辦公樓的規模日益擴大，並出現向著大規模超高層建築發展的趨勢，而且與各種現代配套設施結合更為緊密。

舊金山現代藝術博物館 >>

　　這是波塔在美國的第一件建築作品，1989 年設計，1995 年建成。這座位於高層建築環繞之下的現代藝術博物館（San Francisco Museum of Modern Art），採用了橫向階梯建築形式，通過獨特的建築造型和明豔的色彩從眾多高層建築中脫穎而出。

　　建築主體承重為鋼框架結構，外覆混凝土鑲板以加強其穩固性。橫向的展廳部分由紅磚飾面，中央則是由兩色大理石形成的條紋狀筒形大廳，而大廳頂部做成大面積透明的斜面形式，從頂部照射下來的陽光照射在牆面和地面上鑲嵌的陶瓷磚上，也照亮著通向每個展館的通道。

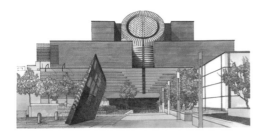

繪畫工作室 >>

　　這座由齊普菲爾德（David Chipperfield）1987 年設計的繪畫工作室（Graphic Studio），是在一座 2 層倉庫的基礎上改建而成，並同時使用了木材、鋼材、大理石、磚和多種玻璃材料。在建築內部，簡單的布局與分隔既創造出比較嚴密的工作空間，又沒有破壞建築本身空間的開闊感。

阿爾伯門大廈 >>

　　位於英國倫敦華爾街上的阿爾伯門大廈（Interior of Alban Gate），是法雷爾 1993 年設計的辦公大樓建築。法雷爾是英國建築設計師，並以其大眾化的設計風格和注重建築與城市關係的設計原則而受到人們喜愛。阿爾伯門大廈的上部分為三段，由兩邊的塔狀建築與中部鋼架構覆玻璃的中庭組成，兩邊塔狀建築做成石帶與玻璃帶相間的形式，而中部通透的中廳則為建築內部帶來充足的光照，還在頂部設置了一個古老的拱形結構，抽象地表現出門的概念，與建築要求中提出的，作為巴比肯地區象徵性大門的主題相當吻合。

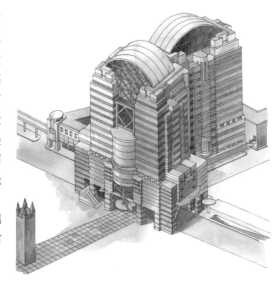

塞維利亞萬國博覽會義大利館 ›››

這是由義大利當代女設計師蓋・奧倫蒂（Gae Aulenti）為 1992 年召開的塞維利亞萬國博覽會設計的義大利展館（Italian Pavilion of Expo'92, Seville），也是這位女設計師的成名代表性作品之一。這座展館是一座矩形建築，四周有高牆圍繞以阻擋外部的噪聲，給內部空間以安靜的展覽環境。入口處的頂部設有四座高塔和玻璃覆蓋的三角形屋頂，而主體建築與外牆間則由水相隔，人們可以順著水面上的斜坡通道進入展館內部。

博覽會結束後，義大利館被作為永久性建築保存，並在中上部設置了樓面，使其成為一座辦公大樓。作為一名女性建築設計師，奧倫蒂在她的設計中融入了一些柔和的氛圍。這表現在建築中水的應用與處理上，用水作為建築與外牆之間的分隔物，將入口設置為水面上的拱橋形式，這些都活躍了建築的總體氣氛，中和了鋼筋水泥給人的冰冷、堅硬之感。

公共建築 ›››

公共建築的最大特點就是其公用性，因此建築規模一般都相當大，在建築形式上也講求一定的標誌性與紀念性，因此公共建築的形象往往更具靈活性，使建築設計師有相當大的創作空間。公共建築因其使用功能的不同，對建築本身的技術與藝術要求也更加嚴格。

澳新軍團大道與議會大廈 ›››

隨著現代社會的發展，城市規劃與設計成為人們面臨的新問題，有些國家甚至重新選擇地址建造全新的城市，作為澳大利亞新首都的坎培拉，就為世人展現了一個經過規劃的新城市形象。在這條斷續的軸線上，由遠到近坐落著戰爭紀念館、人工湖、舊國會大廈和新國會大廈，雖然建築本身很普通，但其巧妙的設計使建築與城市的景觀相契合，倒也不失為成功之作。

盧薩可夫俱樂部

位於莫斯科的盧薩可夫俱樂部建築（Rusakov Club）建成於 1928 年，由前蘇聯設計師康斯坦丁‧梅尼可夫設計（Konstantin Melnikov），這座建築的特別之處在於三個突出的封閉式體塊的設置。這三個體塊由懸梁結構支撐，突兀於主體建築之外，給人以很強的視覺衝擊力，而在建築內部則形成三個獨立的建築空間。突出物封閉的實牆與大面積的玻璃帶形成對比。這種建築形象具有很強的象徵性與標誌性，因此在稍後也修建了相當一批此類的公共性建築物。

人民住宅

這座建築在墨索里尼當政時期是由建築師特拉格尼（Giuseppe Terragni）設計的法西斯黨總部（The Casa del Fascio），後改為人民住宅，是一座成功的現代主義風格作品。建築的平面與外形都是單純的形體，但在外立面上卻開設了不同形式的孔洞形門窗。在統一的孔洞中，又同時包含著玻璃門、帶遮陽板的窗子和頂部通透的露臺等變化的部分，這些豐富而多樣的形式與簡單的建築形體和統一的白色大理石材料相均衡，給人以較強的整體感。

維也納中央銀行

由昆特‧多明尼克（Gunther Domenig）設計的維也納中央銀行（Central Bank in Vienna）也是他 1979 年的成名作品，這座銀行帶有明顯的有機建築風格。多明尼克把銀行外部的入口做成了一個抽象的怪獸形式，來往的人們在恐怖的大嘴裡出現和消失。這種設計手法與高第設計的米拉公寓極為相似，是有機形式與象徵主義的完美結合。銀行內部也隨處可見，各種管道和線路暴露在外，猶如縱橫的血管，在起伏不定的牆面上還出現了一只強有力的巨大手部。

聖瑪利亞 · 諾維拉火車站

　　位於佛羅倫斯的這座火車戰建於 1933 年，由米歇爾西（Giovanni Michelucci）設計，是義大利獨裁者墨索里尼統治時期的建築作品。雖然義大利的獨裁統治者在國家政權和重要建築上也採用古典樣式，但也並不排除現代風格的設計，尤其以當時用新建築材料和結構修建的一批現代風格的車站建築為代表。這座火車站就是由巨大的鋼鐵架構與大面積的玻璃組成，內部明亮而通敞，讓人想起了著名的「水晶宮」建築，這說明當時的建築設計與施工都已經達到一定水平。

阿梅爾飯店

　　由考恩尼（Jo Coenen）1984 年設計的阿梅爾飯店（Restaurant in Almere）深受波塔的影響，在建築的外表面使用了不同顏色的貼面磚裝飾，使建築給人以非常親切的感覺。這座飯店的底層在墩柱間形成門廊，並採用大面積的玻璃窗，符合其酒店的建築要求，建築中層比較封閉，主要作為餐館使用，上層則在側牆上留有長而窄的玻璃窗帶，為提供住宅功能的公寓室內帶來充足的自然光照明。

築波中心

　　1979 年至 1983 年間建成的築波中心（Tsukuba Center Building）是擁有旅館、餐廳、劇場和銀行等服務性設施的綜合公共服務性建築，由日本建築師磯崎新（Arata Isozaki）設計，是一座有著新古典風格特點的反現代主義建築作品。在這座建築中，建築師以現代手法使用了代表著西方不同歷史時期的月桂葉、廣場、柱式等元素，創造了一個圍繞廣場的綜合性建築群。

　　築波中心的建築本身由一組組平行的建築單元組成，錯落分布，其形象也不統一，建築師通過這種建築形象，表現了一種沒有中心和權威的建築理念。

新帝國總統府　　　　　　　　>>

　　這座位於德國柏林的新帝國總統府
（New Chancellery）建於 1938 年至 1939 年
間，由斯皮爾設計（Albert Speer），是德國
法西斯政權為希特勒興建的一座辦公大樓。
辦公大樓仿照辛克爾設計的國家博物館形式
建造，內部布局則模仿凡爾賽宮，其中設有
柱廊和各種辦公空間，並由華麗的大理石裝
飾。無論建築還是建築內的家具、裝飾物都
有著超大的尺度，並在各處都設有納粹的標
誌物——萬字旗和禿鷹圖案。這座大樓也是
獨裁政權下的代表性建築，建築雖然使用現
代的建築材料和建築技術，但卻使用古典建
築樣式來體現其核心領導和強烈的民族性，
並且通過超大的建築體量來炫耀帝國的強大
實力。

柏林國家圖書館內部　　　　　>>

　　這座國家圖書館（State Library）由設計
了著名的柏林愛樂音樂廳（Philharmonic）的
建築師夏隆（Hans Scharoun）設計，1978 年
建成。夏隆根據圖書館建築本身的性質，將
其設計成為大面積開放的空間形式。通層的
開闊內部空間與大面積的玻璃窗帶，使建築
內部最大限度地使用了自然光線。而建築內
部以灰、白、黑為主的建築色調，與簡潔的
桌椅造型、自然木質的牆面，都營造出安靜
而肅穆的環境氛圍。

　　圖書館的這種打破樓層的通敞空間設
置，在很大程度上借鑒了 1963 年柏林愛樂音
樂廳的形制。在夏隆的音樂廳建築中，不管
是室內還是室外，都打破了以往音樂廳建築
的形式，觀眾席環繞於樂池周圍，成為深深
的不對稱的音樂容器。

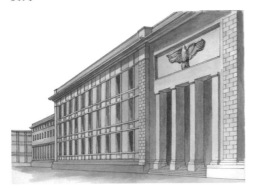

蘇格蘭國立美術館軸測圖

　　由戈登・本森（Benson）和阿蘭・福
賽斯（Forsyth）於 1991 年聯合設計的蘇格蘭
國立美術館（Scotland National Museum），
是在原美術館的基礎上進行的增建建築。由
於建築正處於街區拐角處，因此增建的場館
為三角形的建築，與主體的長方體展館和圓
柱體的入口相組合，使整個展館在外觀上非
常富於現代氣息。

>>

比利時新魯汶大學宿舍

位於比利時的新魯汶大學學生宿舍於
1975 年建成，建築師盧琛 · 科洛爾（Lucien
Kroll）在很大程度上讓使用者與委托單位也
加入到建築的設計、施工等建造過程中，既
完善了建築的使用功能，又加強了建築師、
使用者與建築之間的聯繫。建築主體採用鋼
筋混凝土結構和大面積玻璃窗的形式，但也
加入了一些傳統的木材，並通過豐富的顏色
變化活躍了建築形象。

薩特拉斯車站

西班牙建築與結構設計師卡拉特拉瓦
（Santiago Calatrava）於 1992 年設計、並
於 1995 年建成的法國里昂薩特拉斯車站
（Statolas Station）。卡拉特拉瓦在他的設計
中特別重視建築所表現的動態效果，也許因
為他本身還是一名出色的結構工程師的緣
故，他所設計和建造的一些作品都以複雜的
鋼架結構表現出很強的動態感，而且這些建
築大都是模仿大自然中的生物。

薩特拉斯車站就是一座如同展開的鳥翼
形式的建築，建築主體以一種富於節奏感的
複雜鋼架結構組成，顯得輕盈而透徹，其外
形非常具有很強的流動態勢，更體現了建築
師本人「建築是運動的物體」的觀點。

威爾松 · 高夫美術館

1998 年，由英國設計師齊普菲爾德為一
座舊樓所做的改造，這座美術館由眾多小空
間組成。在空間的劃分上，建築師借鑒了密
斯的巴塞隆納展館經驗，利用大理石貼面的
不間斷牆壁造出變幻複雜、既開放又封閉的
不同展覽空間，並利用空間造型與線條的變
化，活躍了室內的建築氣氛，將眾多小空間
連接成動態的整體。

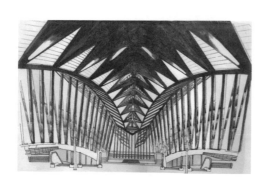

高層建築

　　隨著建築材料與建築技術等相關建築產業的發展，建築的規模和高度都在迅速發展。高層建築不僅有著優良的使用性，它的建造還是技術進步和實力的象徵。世界上現代高層建築始於美國，並以芝加哥地區和著名的芝加哥學派為代表。

紐約帝國大廈

第一國際大廈

　　位於美國達拉斯的第一國際大廈（First International Building）建於 1975 年，是一座 56 層高的塔樓建築。建築主體採用「工」字形斷面的鋼結構支撐，在內部還加入同樣的斜拉交叉形鋼結構加固，雖然整個結構體系非常簡單，但卻有效地減少了高層建築所普遍存在的一些問題。建築外部採用統一而不間斷的玻璃幕牆覆面，是一座稟承密斯風格的「玻璃盒子」式的高層建築。

紐約帝國大廈

　　由施里夫（R. H. Shreve）、拉姆（T. Lamb）和哈蒙（A. L. Harmon）三位建築師聯合設計的美國紐約帝國大廈（Empire State Building, New York, USA），於 1929 年至 1931 年設計並建造完成。這座大廈高達 380 米，使用鋼筋混凝土結構建成，無論是大廈本身的高度還是施工速度，都創造了當時的新紀錄。

　　大廈底部為長 130 米、寬 60 米的矩形平面，向上每隔一段距離都做收縮處理，以第 6 層、第 30 層等處收縮最為明顯，形成塔式外觀。到第 85 層後則建有一座相當於 17 層樓高的圓塔。大廈從 1929 年清理基地開始，到 1931 年全部工程完工，而之所以有這麼高的施工速度，一方面是大廈本身簡潔的形體使所有構件的規格相對單純和統一，因此可以採用預先製造和簡單拼裝的方法完成，最後再安裝到建築上。另一方面，人們對建造高層建築已經有了豐富的經驗，因此從設計、施工到工程管理，各個部門配合嚴謹，因此大廈的建造工作才可高質、高效地完成。

哥倫布騎士塔樓

位於美國康乃狄克州的哥倫布騎士塔樓（Knights of Columbus Building）建於 1969 年，是一座中心拱架與四周巨大的支柱為主體結構的建築，並且建築主要的鋼結構都暴露在外部。這種獨特的建築形式，使建築內部的空間沒有鋼架或牆面等承重結構的阻擋，人們可以根據需要自由設置使用空間甚至是樓層的高度。建築四周的高塔中設置各種設備和機械，並在對角的高塔中設置了樓梯。

芝加哥施樂印刷品中心

位於芝加哥的施樂印刷品中心（Xerox Centre Offices）建於 1979 年，是一座平面略呈矩形的建築。這座建築的獨特之處在於一邊轉角被處理成圓形，不僅使建築立面增加了變化，也使整個建築有了收縮之感，給人穩定的視覺感受。建築內部採用柱網狀的支撐結構，外部採用玻璃幕牆形式，因為形體簡單，因此採用預製構件，用較低的成本獲得了比較華麗的建築效果。

胡瑪納大廈

這座位於美國肯塔基州路易維爾城的胡瑪納大廈建於 1982 年，由著名建築設計師格雷夫斯設計。這座大廈正位於市中心地帶，坐落於一個寬闊的廣場中心。建築底部是一個大型購物中心，上部則為辦公樓。底部和上部的中央都有一個寬敞的中心景觀帶，採用玻璃幕牆形式，而到了頂部則過渡為一個長方形的大型觀景窗。建築正立面通過兩部分建築的形體、開窗形式與玻璃帶的搭配增加了立面的變化，而側面則通過建築形體本身的收縮使其產生一種高聳入雲之感。

戴德大都會中心

這座位於美國佛羅里達州邁阿密市的戴德大都會中心（Metro Dade Center, Miami, Florida）建於 1983 年，是一座普通鋼筋混凝土結構的高層建築，但其特色在於，充分考慮了當地多風的氣候特點，從建築外形到內部空間的設置都做了適應性的改造。建築外部的轉角處採用斜面相交的形式，其入口處也採用凹進的大門形式，避免了樓底部產生較強的風力。大樓內部底層為包括小公園、商店在內的高敞公共服務性空間，公共空間頂部採用大型拱肩梁增加其負荷量，建築也採用圍合的形式，這些措施既保證建築的堅固性，也保證內部不會產生較強的渦旋氣流。

沙巴基金會總部大樓

位於馬來西亞的沙巴基金會總部大樓（Sabah Foundation Headquarters）建於 1983 年，是一座環繞中心柱結構的筒狀建築物。整個大樓由上下兩大部分組成，都採用鋼筋混凝土與鋼梁組成的傘型結構建成。利用鋼筋混凝土結構的優良懸挑性與鋼質較強的韌性，這座大樓在主體的混凝土構架上以「工」字形斷面的鋼構梁加以支撐，再配以複雜的支架與承托結構，就形成了獨特的圓柱形外觀。大樓外表層則採用特殊加工的玻璃飾面，使內部得到了充足的自然光照明。

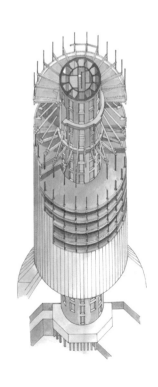

住宅建築 >>

現代住宅建築按其規模的大小分為單獨建築和集合型建築，隨著現代社會和建築業的不斷發展，人們對住所的要求也在不斷提高，住宅建築逐漸成為一種重要的建築類型而受到建築師的重視。許多建築師都把較小的住宅建築作為其設計理念的實驗品，也因此造就了許多著名的小型住宅建築，而在大型的集合性住宅中，建築與各種相關設備以及環境的配合，又成為設計師所必須考慮的問題。

斯希布瓦特街低層住宅 >>

由奧德設計的現代風格低層集合型住宅樓，拋棄了單一的傳統住宅樓樣式，採用一種簡潔而低密度的設計營造出更加寬鬆的生活環境。簡潔的建築造型幾乎沒有任何裝飾性元素，這也是對傳統建築追求繁縟裝飾、而忽略實際使用功能風格的顛覆，其突出的縱橫線條帶有強烈的風格派特點，而轉角處的圓形處理手法則是受流線型風格的影響。

施洛德住宅 >>

由荷蘭風格派建築師里特費爾德（Gerrit Rietveld）設計的施洛德住宅（Schroder House）建於 1924 年，是當時擺脫傳統建築結構和建築形象的新式建築代表。受風格派代表人物蒙得里安（Piet Mondrian）的影響，這座建築只以水平或垂直的軸線為主，並採用鋼鐵、混凝土和玻璃等新建築材料建造而成，還帶有變化豐富的色彩，相對於傳統的建築顯得更加新穎、輕盈和通透，同時風格也更簡約。

洛維住宅 >>

這座位於沙漠邊緣的建築由建築師福雷（Albert Frey）設計，他在建築的一側設計了細柱支撐並帶有頂棚的圍廊，既界定了建築的範圍，同時也巧妙地將內外部環境連為一體。在主體建築上，建築師也大膽地使用落地玻璃，並通過設置自然裝飾物的方法與外部環境取得和諧的統一。

卡爾 · 馬克思－霍夫集體住宅

這座集體住宅是一個包括圖書館、花園和休閒等日常服務性設施的綜合性公寓建築。建築採用鋼筋混凝土結構建成，所有設施和1000多套公寓都設置在一字排開的綿長牆式建築中，整個建築長達1公里。雖然建築本身的形式並沒有特別之處，但其龐大的規模卻開創了現代建築的先例。

第21號案例研究住宅

20世紀中葉的美國正處於經濟高度發展階段，面對新時代的到來，民用住宅建築也成為建築業重要的組成部分，人們開始探索更加完美的住宅形式。建築師凱尼格（Pierre Koenig）繼承了萊特早期草原式住宅和歐洲現代建築師辛德勒（Rudolph Schindler）單層滑動玻璃門窗建築的建築風格與特點，創造出一系列探索性的單層開放式住宅建築。這些建築主要運用鋼鐵架構和大面積落地門窗構成，有著水平延伸和開放式的空間，對現代住宅建築的各種形式作了有益的嘗試。

伊姆斯住宅

位於加利福尼亞州的這座住宅（No. 8 Palisades）建於1949年，是由伊姆斯夫婦自己設計建造的。住宅主體使用了預製的鋼架結構拼裝，再加以大片玻璃窗建成。室內的家具也由這對夫婦自己設計，都是極其簡潔的形式，但卻達到了室內外環境的高度融合。這座使用最普通的工業化產品創造出的建築，也同樣創造出溫馨優美的住宅，由此也證明了現代建築也並不一定代表著單調和冰冷。

323

REFERENCE LIST

參考文獻

〔1〕倫佐・羅西.金字塔下的古埃及〔M〕.趙玲，趙青，譯.濟南：明天出版社，2001.

〔2〕西班牙派拉蒙出版社.羅馬建築〔M〕.崔鴻如，等譯.濟南：山東美術出版社，2002.

〔3〕貝納多・羅格拉.古羅馬的興衰〔M〕.宋杰，宋瑋，譯.濟南：明天出版社，2001.

〔4〕陳志華.外國古建築二十講〔M〕.北京：生活・讀書・新知三聯書店，2002.

〔5〕陳志華.外國建築史〔M〕.北京：中國建築工業出版社，1979.

〔6〕王其鈞.永恆的輝煌：外國古代建築史〔M〕.北京：中國建築工業出版社，2005.

〔7〕羅伯特・C.拉姆著.西方人文史〔M〕.張月，王憲生，譯.天津：百花文藝出版社，2005.

〔8〕派屈克・納特金斯.建築的故事〔M〕楊惠君，等譯.上海：上海科學技術出版社，2001.

〔9〕亨德里克・威廉・房龍.房龍講述建築的故事〔M〕.謝偉，譯.成都：四川美術出版社，2003.

〔10〕大衛・沃特金.西方建築史〔M〕.傅景川，等譯.長春：吉林人民出版社，2004.

〔11〕建築園林城市規劃編委會.中國大百科全書：建築園林城市規劃〔M〕.北京：中國大百科全書出版社，1988.

〔12〕維特魯威.建築十書〔M〕.高履態譯.北京：知識產權出版社，2001.

〔13〕約翰・薩莫森.建築的古典語言〔M〕.張欣瑋，譯.杭州：中國美術學院出版社，1994.

〔14〕歐文・瓊斯.世界裝飾經典圖鑑〔M〕.梵非，譯.上海：上海人民美術學院出版社，2004.

〔15〕黃定國.建築史〔M〕.臺北：大中國圖書公司.1999.

〔16〕王文卿.西方古典柱式〔M〕.南京：東南大學出版社，1999.

〔17〕羅小未，蔡琬英.外國建築歷史圖說〔M〕.上海：同濟大學出版社，1988.

〔18〕彼得・默里.文藝復興建築〔M〕.王貴祥，譯.北京：中國建築工業出版社，1999.

〔19〕埃米莉・科爾.世界建築經典圖鑑〔M〕.陳鎬，等譯.上海：上海人民美術出版社，2003.

〔20〕羅伯特・杜歇.風格的特徵〔M〕.司徒雙，完永祥，譯.北京：生活・讀書・新知三聯書店，2004.

〔21〕英國多林肯德斯林有限公司.彩色圖解百科（漢英對照）〔M〕.鄒映輝，等譯.北京：外文出版社，上海：上海遠東出版社，貝塔斯曼國際出版公司，1997.

〔22〕王天錫.國外著名建築師叢書——貝聿銘〔M〕.北京：中國建築工業出版社，1990.

〔23〕李大廈.國外著名建築師叢書——路易・康〔M〕.北京：中國建築工業出版社，1993.

〔24〕張欽哲，朱純華.國外著名建築師叢書——菲利浦・約翰遜〔M〕.北京：中國建築工業出版社，1990.

〔25〕邱秀文.國外著名建築師叢書第二輯——磯崎新〔M〕.北京：中國建築工業出

版社，1990.

〔26〕同濟大學.外國近現代建築史〔M〕.北京：中國建築工業出版社，2003.

〔27〕王受之.世界現代建築史〔M〕.北京：中國建築工業出版社，2004.

〔28〕吳煥加.20世紀西方建築名作〔M〕.鄭州：河南科學技術出版社，1996.

〔29〕吳煥加.現代西方建築的故事〔M〕.天津：百花文藝出版社，2005.

〔30〕傅朝卿.西洋建築發展史話〔M〕.北京：中國建築工業出版社，2005.

〔31〕程世丹.現代世界百名建築師作品〔M〕.天津：天津大學出版社，1993.

〔32〕劉先覺.現代建築理論〔M〕.北京：中國建築工業出版社，2002.

〔33〕曼弗雷多·諾夫里，弗朗切斯科·達爾科.現代建築〔M〕.劉先覺，等譯.北京：中國建築工業出版社，2000.

〔34〕馬丁·波利.諾曼·福斯特：世界性的建築〔M〕.劉亦昕，譯.北京：中國建築工業出版社，2004.

〔35〕約瑟夫，M，博特.奧斯卡·尼邁耶〔M〕.張建華，譯.瀋陽：遼寧科學技術出版社，2005.

〔36〕艾米利奧·匹茲.馬里奧·博塔〔M〕.陳丹，等譯.瀋陽：遼寧科學技術出版社，2005.

〔37〕埃茲拉·斯托勒.國外名建築選析叢書——朗香教堂〔M〕.焦怡雪，譯.北京：中國建築工業出版社，2001.

〔38〕埃茲拉·斯托勒.國外名建築選析叢書——環球航空公司候機樓〔M〕.趙新華，譯.北京：中國建築工業出版社，2001.

〔39〕喬納森·格蘭錫.20世紀建築〔M〕.李潔修，段成功，譯.北京：中國青年出版社，2002.

〔40〕王其鈞.古典建築語言〔M〕.北京：機械工業出版社，2006.

〔41〕史坦利·亞伯克隆比著.建築的藝術觀〔M〕.吳玉成，譯.天津：天津大學出版社，2001.

〔42〕薛恩倫，李道增.後現代主義建築20講〔M〕.上海：上海社會科學院出版社，2005.

〔43〕吳煥加，劉先覺.現代主義建築20講〔M〕.上海：上海社會科學院出版社，2006.

〔44〕羅賓·米德爾頓，戴維·沃特金.新古典主義與19世紀建築〔M〕.鄒玲，向小林，等譯.北京：中國工業建築出版社，2000.

〔45〕路易斯·格羅德茨基.哥特建築〔M〕.呂舟，洪勤，譯.北京：中國建築工業出版社，2000.

〔46〕王瑞珠.世界建築史古埃及卷.上、下冊〔M〕.北京：中國建築工業出版社，2002.

〔47〕王瑞珠.世界建築史西亞古代卷.上、下冊〔M〕.北京：中國工業出版社，2005.

〔48〕王瑞珠.世界建築史古希臘卷.上、下冊〔M〕.北京：中國建築工業出版社，2003.

〔49〕 Cyril M.Harris. Illustrated Dictionary of Historic Architecture. Dover Publications, Inc., New York. Edited by Karen Vogel Nichols, Patrick J. Burke, Caroline Hancock.Michael Graves Buildings and Projects 1982–1989. Princeton Architectural Press.

〔50〕 The way we build now form, Scale and Technique. Published by E & FN Spon, 1994.

〔51〕 Arata Isozaki Architecture 1960–1990. Rizzoli International Publications, Inc, 1991.

POSTSCRIPT
後記

當我剛開始學習建築學專業的時候，就曾經想，假如有一本建築圖典，那麼對許多基本知識和名詞的查詢就能節省大量的時間。但是，我祈盼的這本書從來就沒有人編過。1989年底，我進入中國建築工業出版社。我自己很高興能有機會到這裡工作。我進入建築學圖書編輯室以後，也無怨無悔地把精力投入到建築圖書的策劃、組稿、約稿方面。

後來，我擔任了中國建築工業出版社建築學與城市規劃專業圖書出版編輯室負責人，我所心儀的建築圖解詞典終於可以在出版社的資金支持下找作者編纂了。我當時在全國幾個主要的建築系或建工學院組織建築圖解詞典的書稿，但是即使我答應由中國建築工業出版社在稿酬以外另支付一定費用作為建築圖解詞典的編寫補助，仍然沒有一位專家、教授、學者願意承擔這項任務。按照我當時的想法，這本書應該有1000幅以上的插圖，20萬以上的文字，2000個左右的詞條組成。我的這個夢一直沒有實現。編寫建築圖解詞典的這一想法，一放就是10多年。

2003年我回國工作後，在中央美術學院建築學院先後教了01、02、03三個年級的建築史論課程。學生們常常會問我一些從建築學的書籍中不易直接找到答案的問題。有些問題是共同存在的，這個學生問過，那個學生又會問。年輕學生熱情的求知慾又重新燃起了我編寫建築圖解詞典的想法。這一次，我不想再去說服別人來做這項費時、費力、難度大、回報少的工作，而是想依靠自己的力量，帶領一些能幹的學生一起來完成。我想這樣，當這本書出版後，我再給學生講課時，相當多的問題學生自己就可以從這本圖解詞典中自行找到答案。

人生總是富有戲劇性的。當我真正全力以赴地投入這本圖解詞典的編寫工作時，我熱愛的建築學院建築史的教學工作也結束了。我的工作轉入了中央美術學院與英國格拉斯哥美術學院合作辦學的項目之中。中央美術學院和格拉斯哥美術學院都是世界上最著名的美術學院之一，而我負責的這個項目是一個全英文授課的教學環境。還好，建築學仍然是其中的一個專業，並藉此有機會大量接觸最新的來自英語世界的信息，也同樣對我編寫這本書很有益。

編寫之前，為了能和出版社事先討論方案（包括內容、篇幅、開本大小、版式、黑白還是彩色等具體細節問題），我把國內目前主要出版建築學圖書的出版社都比較了一下，想找尋一家合適的出版社。這期間，我太太謝燕也在幫助我，她更傾向找一家充滿活力的出版社。好在中國有五百多家出版社，其中有三百多家坐落在北京。對於我們來說，也可以十分方便地尋找到理想的合作者。最後，我們選定了機械工業出版社建築分社。機械工業出版社建築分社是國內建築學圖書的出版新秀，我與「機工社」的合作可以追溯到幾年前我回國時出版我的《中國

民間住宅建築》一書，我們的友好合作一直十分順利。

我的導師、清華大學吳煥加教授，說我是「著作等身」，其實這正是我感到慚愧的地方。十多年前我在吳煥加教授指導下攻讀博士學位時，和我一起的還有我的師兄王貴祥教授。王貴祥先生比我長幾歲，他不僅是我的兄長，在做學問方面也同樣是我的老師。我和他相比，既沒有去參加實際的建築工程，也沒有去翻譯諸如《建築理論史》之類高深又晦澀的專業書籍。我出版的書雖然不少，但貴祥兄出版的書可以說是一本頂十本，從嚴謹治學的角度來說，我還要花費更多的功夫。

我和王貴祥教授的區別，也是我和絕大多數建築學院教授的區別。我只參與過很少的建築設計，而我的興趣也不在於此。我專注於寫書，並樂此不疲。當讀者看到書中一幅幅只有郵票大小的插圖時，可能想不到這其中相當多的插圖，原作都是四開大小；當讀者看到書中一些不經意的條目時，可能想不到我們為了核對翻譯的準確性，往往對照多本外文版書籍的同一內容進行仔細分析。現在回想起來，圖解詞典插圖的繪製與文字編注工作和設計一幢建築相比，其工作量和耗時不相上下。

隨著年齡的增長和閱歷的增加，我越來越明白一個人的能力是相當有限的。這種圖解詞典的工作本應由一群學者共同參與完成，而現在卻是我帶領自己的學生來做，疏漏或偏頗之處難免，在此也懇請同行能不吝指教，直接和我們聯繫並指出問題。

在這一工作完成之際，我要感謝我太太謝燕。正是她全心地組織、協調，才使這一耗時巨大的工作能經年不斷地積攢完成。我的學生吳亞君，在具體條目的編注中做了大量細緻具體的工作，張爽在排列條目和校對詞義時貢獻最大。王曉勤、陳亮在英文素材的翻譯方面出力最大，而插圖的繪畫則有一大批學生參與，最後細心收拾畫面的主要是唐瓊慧、胡永召。李文梅在前期資料整理方面總體負責，王樂樂、李玉華、呂懷峰、鄭杰、廖含頤、劉薇（劉桂華）主要承擔掃圖修圖的工作。版式設計主要由陳奎完成。

參與前期資料整理工作的有：（此處排名不分先後）謝娟、高晶晶、張文倩、盛豔豔、劉萌璇、劉豔、楊飛、祁玲玲、劉永才。

參與插圖繪畫工作的有：（此處排名不分先後）王其鈞、正、林聰、許可、張鶴青、舒鴻、郝升飛、金園、李仁、張栓彬、文青、石磊、陳棟、張鶴、李平磊。

參與圖片資料匯集分類及雜務工作的有：李森林、張小豔、張美麗、張光碧、趙秀華、李增子、雷豔玲、黃正霞、楊其華、劉彩雲。

對於他們的辛勤勞動在此特表示感謝。

327

西方建築圖解詞典

作者：王其鈞

本書由機械工業出版社經大前文化股份有限公司

正式授權中文繁體字版權予楓書坊文化出版社

Copyright © 2006 China Machine Press

Original Simplified Chinese edition published by China Machine Press

Complex Chinese translation rights arranged with

China Machine Press, through LEE's Literary Agency.

Complex Chinese translation rights © Maple House Cultural Publishing

西方建築圖解詞典

出　　　　版／楓書坊文化出版社
地　　　　址／新北市板橋區信義路163巷3號10樓
郵 政 劃 撥／19907596　楓書坊文化出版社
網　　　　址／www.maplebook.com.tw
電　　　　話／02-2957-6096
傳　　　　真／02-2957-6435
作　　　　者／王其鈞
企 劃 編 輯／陳依萱
審　　　　校／龔允柔
總　 經　 銷／商流文化事業有限公司
地　　　　址／新北市中和區中正路752號8樓
網　　　　址／www.vdm.com.tw
電　　　　話／02-2228-8841
傳　　　　真／02-2228-6939
港 澳 經 銷／泛華發行代理有限公司
定　　　　價／400元
出 版 日 期／2017年2月

國家圖書館出版品預行編目資料

西方建築圖解詞典 / 王其鈞作. -- 初版. --
新北市：楓書坊, 2017.02　面；　公分

ISBN 978-986-377-240-8（平裝）

1. 建築史　2. 歐洲

923.4　　　　　　　　　　105023356